上海地情普及系列
《上海滩》丛书

戏剧人生

沪上百年戏苑逸闻

上海通志馆 编
《上海滩》杂志编辑部

上海大学出版社

图书在版编目(CIP)数据

戏剧人生：沪上百年戏苑逸闻/上海通志馆，《上海滩》杂志编辑部编.—上海：上海大学出版社，2021.12

（上海地情普及系列.《上海滩》丛书）

ISBN 978-7-5671-4386-9

Ⅰ.①戏… Ⅱ.①上… ②上… Ⅲ.①地方戏—戏剧史—研究—上海 Ⅳ.① J825.51

中国版本图书馆 CIP 数据核字（2021）第 235399 号

本书由上大社·锦珂优秀图书出版基金资助出版

责任编辑　陈　强
助理编辑　王　俊
封面设计　缪炎栩
技术编辑　金　鑫　钱宇坤

戏剧人生
—— 沪上百年戏苑逸闻

上海通志馆
《上海滩》杂志编辑部　编

上海大学出版社出版发行
（上海市上大路99号　邮政编码200444）
（http://www.shupress.cn 发行热线021-66135112）
出版人　戴骏豪

*

南京展望文化发展有限公司排版
上海华业装璜印刷厂有限公司印刷　各地新华书店经销
开本710mm×1000mm　1/16　印张26.25　字数328千
2021年12月第1版　2021年12月第1次印刷
ISBN 978-7-5671-4386-9/J·582　定价 58.00元

版权所有　侵权必究
如发现本书有印装质量问题请与印刷厂质量科联系
联系电话：021-56475919

前 言

古人云:"温故而知新。"我以为,我们每年编《上海滩》丛书,从杂志历年发表的文章中择其佳作,分门别类按不同主题推出,其实就是一个"温故而知新"的过程。

这种"新",在我们今年编辑出版的一套六种《上海滩》丛书中,集中体现在中国共产党领导广大人民群众,在推翻帝国主义和封建主义的剥削压迫,在领导亿万人民群众消除绝对贫困,在建设中国特色社会主义新征程中所取得的巨大成就中。

比如,《淬火成钢——穿越烽烟的红色战士》一书讲述了一大批优秀共产党员在上海展开对敌斗争的英雄事迹,以及上海部分红色遗址中所蕴含的革命历史。其中工人出身的共产党员陶悉根,在大革命失败后,并没有被敌人的残酷杀戮所吓倒,而是咬着牙从血泊中爬起来,擦干净身上的血迹,含泪辞别自己的老母亲和妻儿,辗转千里寻找到党组织,继续进行革命斗争,我们被这样的事迹所震撼!这位老共产党员告诉我们,只有在中国共产党的领导下,才能实现中国广大工农群众翻身解放的伟大目标。

在《上海担当——70年对口援建帮扶实录》中,我们同样可以看到,只有在中国共产党领导下,上海广大干部、科技人员、企业家才能在东西部对口支援、合作帮扶工作中,帮助成千上万的贫困群众完成消除绝对贫困、走向小康生活的伟大历史任务。早在新中国成立之初的1950年,上海金融战线的2 000多名职工,就热烈响应党和国家的号召,开始了对大西北等地的对口援建。70余年来,

上海人的对口援建足迹遍布祖国各地，为各地摆脱贫困和开展经济建设献智出力，流血流汗，甚至牺牲生命，作出了巨大贡献。他们中的不少人不仅献出了自己的青春，而且还献出了自己的子孙，让子孙后代继续为各地经济建设作贡献。他们是我们上海人的骄傲！

　　同样的感受，我们在《砥砺前行——上海城市更新之路》中也能看到。本书讲述了新中国成立后，上海在城市发展中不断创新，勇做改革开放"排头兵"的故事。其中的文章，既有站在今天的角度，对上海城市发展中重大事件和变迁的回顾；也有许多年前对上海未来面貌和发展蓝图的展望。对照今日的现实，读来令人振奋而又感慨万千。回想70多年前，国民党政权在败逃台湾之际，对上海进行了破坏，将中国银行的黄金、白银、美元抢运一空，给新生的人民政权留下了一副烂摊子。但是，在中国共产党的坚强领导下，上海各界人民群众，团结一心，奋发图强，战胜了蒋介石派遣的飞机轰炸和特务破坏，粉碎了一些不法商人发起的经济金融方面的进攻，稳定了人心，稳定了市场，并且很快展开了热火朝天的社会主义建设，并取得了一个又一个让世界震惊的成就。上海的城市面貌发生了翻天覆地的巨变，探索走出了一条具有中国特色、时代特征、上海特点的超大城市发展新路，已成为中国改革开放的重要窗口和发展成就的生动缩影。

　　一千多年前的上海只有东部地区有一些海滩边的渔村，而今天上海已是全国最大的城市和国际性大都市。沧海桑田，上海从海滨渔村发展成为现代化大城市，反映了上海的历史变迁。另外，上海又一是个如诗如画、有着江南田园美景的城市。1840年后，随着国门打开，上海的面貌也发生了变迁，田园般的宁静被打破。新中国成立后，中国共产党在领导社会主义建设时，非常注意环境保护和综合治理环境污染。特别是在中国最大的工业城市上海，改革开放以来，政府不断地投入巨资，治理黄浦江和苏州河，近年来已见

成效：上海天蓝了，山青了，水绿了，许多岛屿飞鸟翔集，瓜果飘香，成了人们休闲游玩的好去处。如今，我们需要一个现代化的上海，更需要一个人与自然和谐的美丽上海。《沪江游踪——海天之间的上海风景》既讲述了上海山水岛屿的地情知识，又涉及上海人早期旅游的故事，对上海的自然和人文地理多有涉及。

中国对世界各种文化采取的是"海纳百川，互相学习"的做法。尤其是上海，在一百多年时间里，将西方的先进文化，糅合到我国的传统文化中，产生了一种更加自信、更有活力的海派文化。于是，上海成为中国最大的工业城市，中国最发达的科创中心，中国最繁华的国际大都市。为此，在今年的丛书中，我们编选了《海纳百川——近代上海的中西碰撞与交融》一书，供读者了解海派文化的形成过程和重要作用。这本书与前两年编辑出版的红色文化读物（即《申江赤魂——中国共产党诞生地纪事》《海上潮涌——纪念上海改革开放40周年》《五月黎明——纪念上海解放70周年》）和江南文化读物（《海派之源——江南文化在上海》《城市之根——上海老城厢忆往》《年味乡愁——上海滩民俗记趣》）等一起，为读者系统学习了解红色文化、江南文化和海派文化，提供了珍贵而生动的教材。

今年出版的《上海滩》丛书的第六种是《戏剧人生——沪上百年戏苑逸闻》。这是因为去年我们编辑出版了反映上海电影界历史的《影坛春秋——上海百年电影故事》后，有些读者提出，几十年来《上海滩》杂志发表了许多戏剧界的故事，其中有对各剧种的介绍，也有对一出戏盛衰的讲述，更有不少戏剧表演艺术家和著名演员在中国共产党的领导和影响下，以各种方式反抗日本帝国主义和国民党当局的统治的感人故事，如果能择其精彩内容编成一册，颇有意义。

我们认为，编辑出版这套丛书，不仅能为上海广大市民和青少

年朋友了解上海革命和社会主义建设的历史提供一套有价值的读物，还是开展"四史"教育和学习的一套生动教材。尤其是在迎接和庆祝中国共产党诞生一百周年的日子里，这套《上海滩》丛书，可以帮助人们更深刻地理解中国共产党是一个善于将马克思主义同中国革命实际相结合的政党，是一个始终将人民的利益放在最高地位的政党。初心绽放，爱我中华，百年政党正青春，未来我们将更加自觉地团结在以习近平同志为核心的党中央周围，砥砺前行，排除万难，去夺取更大的胜利！

<div style="text-align:right">

上海通志馆

《上海滩》丛书项目组

2021 年 3 月 23 日

</div>

目录

1/ 谭鑫培六到上海滩

6/ 江南"活武松"盖叫天

14/ 海派京戏纵横谈

26/ 连台本戏领军人物"赵老开"

38/ "倔老头"余叔岩——孙九谈京剧之一

49/ 说不尽的梅兰芳——孙九谈京剧之二

59/ 梅兰芳的朋友们——孙九谈京剧之三

67/ 一代名伶马连良——孙九谈京剧之四

75/ 谈笑说趣话名角——孙九谈京剧之五

85/ 闲话俞振飞——孙九谈京剧之六

95/ 俞振飞下海前后

103/ 程砚秋在上海

109/ 孟小冬曲折的一生

116/ 一代红伶言慧珠

129/ 难忘恩师谭富英

138/ 推动昆剧振兴的知音

151/ 越剧十姐妹大闹上海滩

161/ "越剧黄金":金采风与黄沙

167/ 安娥与越剧之缘

177/ 越剧《祥林嫂》诞生秘闻

185/ 钱惠丽:一曲红楼惊四海

194/ 沪剧泰斗筱文滨

204/ "申曲皇后"王雅琴

217/ 沪剧名伶石筱英

224/ 沪剧名家"邵老牌"

235/ 王盘声:誉满申江的沪剧"红小生"

248/ 杨飞飞笑谈大世界

257/ 文牧与沪剧《芦荡火种》

265/ 沪剧界义演捐献飞机大炮

268/ 滑稽兄弟——姚慕双与周柏春

275/ 笑谈笑嘻嘻

280/ 滑稽轶事:忆张冶儿和易方朔

286/ 滑稽王汝刚自报家门

299/ "江湖老大"田汉传奇生涯

318/ 演员时代的袁牧之

327/ 救亡演剧一百天

333/ 应云卫和话剧《怒吼吧,中国!》

338/ 谁是《放下你的鞭子》的作者和首演者?

346/ 曹禺在上海

352/ 宗江、石挥还有我

361/ 《霓虹灯下的哨兵》上演内幕

372/ 1978:排演《于无声处》的幕前幕后

385/ 小热昏春秋

389/ 清一色女伶的髦儿戏馆

392/ 评弹名家杨振雄访谈录

400/ 红线女师徒唱红上海滩

403/ 共舞台的如烟往事

谭鑫培六到上海滩

祝均雷

清末京剧泰斗谭鑫培在梨园界流传着不少轶闻。他曾是内廷供奉戏班中最受慈禧青睐的艺人之一。梁启超曾赋《渔翁绣像图诗》一首,盛赞其杰出的演技。诗云:"四海一人谭鑫培,声名廿纪轰如雷。如今老矣偶玩世,尚有俊响吹尘埃。"著名戏曲评论家陈定山、徐慕云撰文评说他与同辈伶人孙菊仙自编的京剧唱词可与唐朝李白、杜甫的诗词相媲美。

谭鑫培曾六次来沪献艺,令上海戏迷大饱眼福。

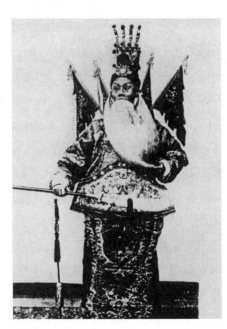

谭鑫培剧照

初来上海献艺　轰动春申戏迷

谭鑫培第一次来沪,是在光绪五年(1879)年初,应盛军小班

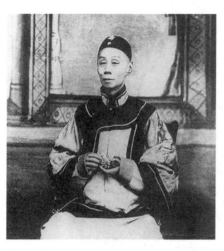

谭鑫培像

班主、金桂茶园老板翟善之的邀请。那年他33岁,偕青衣孙彩珠同行。谭鑫培兼蓄南北两派刚柔相济的声腔,风格洒脱干练;孙彩珠工青衣行当,兼涉花衫与武旦行,武艺出众。两人搭档,可谓珠联璧合,首演戏目有《宁武关》《平阳关》《薛家窝》《八蜡庙》《定军山》等。谭鑫培在金桂茶园以"小叫天"为艺名一直演至1879年10月,春申戏迷大为赞赏,他继而又在吴蟾青主持的大观茶园(今广东路福建路一带)挂牌演出。谭鑫培此次在沪演出时间长达一年四个月,直到1880年5月,才北返。

五年后,谭鑫培应新丹桂茶园园主刘维忠邀请第二次来沪演出。刘维忠是浙江定海人,是当时上海戏园园主中最有影响力的一位,在大新街(今湖北路)西头建造了新丹桂茶园。当时上海已有十余家戏馆上演京剧,如"天福""天仪""满仙""众乐"等茶园,竞争十分激烈。刘维忠为了替新开戏园张目,自然想到了谭鑫培,亲函特邀他南下演出。谭鑫培接到信后,即偕刘奎官等人南下。这年谭鑫培38岁,艺技正当巅峰。他在新丹桂连演一个多月,场场爆满,但后来因报酬问题与刘维忠发生争执,一怒之下,未待合同期满,便携戏班拂袖返京。

争包银换园主　梨园风波迭起

1901年6月,谭鑫培第三次来沪演出时,已经55岁了。他凭着一身厚实的功底,雄风犹存,吸引了大量的京戏迷。演出前后长达

八个月，风波迭起，趣闻很多。

这次，最初邀请谭鑫培的是阿六。阿六本是马夫，后来在三马路大新街开了爿三庆茶园，事先讲清每月付给谭鑫培包银大洋两千元，并同意他携妻妾同来，供给食宿。谭鑫培刚抵沪时，正是六月盛暑，休息了一个月才登台演出，连演一个多月，日日告满。阿六月底结算，竟赚大洋一万两千元，除去按合同付给谭鑫培的两千元外，净赚一万元。谭鑫培得知此事后，心中不快，嫌阿六给的包银太少，在妻妾的怂恿下，以赴杭州进香为名，意欲脱离三庆茶园。阿六得知此中隐情，生怕有变，曾在临行设宴之际，单刀直入地问谭鑫培是否将另搭别园。谭鑫培一口否认，阿六顿释疑虑。实际上谭鑫培一到杭州，即电告他女婿夏月润，让他通知他的哥哥夏月恒（新丹桂茶园第三代园主），示意要在他的茶园里演出。夏月恒虽不满谭鑫培的行为，但碍于其弟弟的面子，只得同意。他一面在新丹桂悬牌，一面在西藏路泥城桥福缘里租了一幢三层洋房，以备谭鑫培居住。几天后，谭鑫培自杭回沪，即奔新丹桂茶园演出。戏园特留包厢一间，供其家属使用，另为他们备马车三辆，天天接送。只要谭鑫培一到戏园，该园众管事和大小职员都鹄立恭迎；散戏时，亦恭送如仪；等他登车后，众人又急抄小路，赶至其寓所，照前站立。如斯反复，风雨无阻，长达一个月，可见其派头之大。

谭鑫培的这个举动触怒了三庆茶园主人阿六。阿六认为他言而无信，即托法租界熟人，呈状苏松太道，控告其违约，要求赔偿损失。此事幸被夏月恒得知，竭力劝解调和，最后以谭鑫培另在三庆茶园补唱三日了事。

谭鑫培在新丹桂才演了一个月，又故技重演。起因是他的妻妾嫌夏氏兄弟招待不周，唆使他改搭别的戏园，谭鑫培再次借口去苏州游玩，回沪后不打招呼，便到王炳堃主持的天仙茶园挂牌演出。夏氏兄弟不明真相，认为是天仙园主在背后拆台，拟与其交涉。后经

王炳堃请名绅薛宝生出面调停，赔礼道歉，贴还新丹桂的一些损失，转园之事才告一段落。可是一波未平，一波又起。不知何故，谭鑫培为此事迁怒于夏氏兄弟，在他第一天首登天仙茶园演出《定军山》一剧时，特写"刀劈夏侯渊"一纸，加在戏中，意谓用"刀劈夏"，聊泄私愤。夏月恒得知后，不甘示弱，也在新丹桂门口吊起一硕大的瓮的纸模型，旁挂一牌子，上写"戏中戏，土地捉老罈"，引得过往行人驻足口言"此丹桂新戏捉老罈之瓮也"，借"罈"与"谭"同音，以示报复。数天下来，双方火药味愈来愈浓。王炳堃见势不妙，只得又请出周来全代谭鑫培向夏月恒道歉，双方才告停战。

谭鑫培在天仙茶园一直演到11月中旬，因天气寒冷，上座率日益减少，自请暂停。次年正月初三，他又在其妻妾唆使下，辞离天仙园，另搭熊文通主持的春仙茶园演出。当时，上海甲等戏院共有四家，分别是新丹桂、三庆、天仙和春仙茶园。谭鑫培在其中三家演出，俱不欢而散，这次又搭春仙，他不得不自造舆论，逢人便说为了"免在异乡为人取笑"。他原想求个大吉大利，可事与愿违，在他次年2月中旬北返之时，一反前几次回京时贵人国戚、同行好友争相送行之盛况，往车站送行的仅有伶人沈韵秋父子两人，连他的女婿夏月润也因不满丈人之举，托故未去。

宝刀不减当年　艺术青春长在

谭鑫培第四次来沪是1909年（宣统元年）10月，此时他已是年过花甲（63岁）的老人了。这次他是应女儿即夏月润的妻子的请求来沪演出，演出地点就在上海十六铺老太平码头附近的新舞台。新舞台是中国第一家由国人创建的西式戏院，在我国舞台发展史上具有划时代的意义。它一改过去旧茶园戏馆的结构布局，在舞台上首次采用了灯光、机关布景。它是夏氏兄弟于1907年随清政府代表

团赴欧美考察西方戏剧归来后，在南市商界领袖姚紫石及名绅李平书、沈缦云等人支持下于1908年创建的。谭鑫培就在该戏院连唱20天，两度上演拿手好戏《琼林宴》，官方票价高达两元，仍告满座。他在这出戏中所表演的踢鞋之技，至今仍为同行所称道。20天演毕，他即乘津浦线北归。

两年后当谭鑫培第五次进沪演出时，已是辛亥革命胜利后，民国元年（1912年）之事了。同行的还有金秀山、金少山、孙怡云、德珺如、文荣寿、慈瑞泉等艺人。邀请他的人是后来创办大世界游乐场的黄楚九。那时，黄楚九在英界二马路（今九江路）大新街新建了新新舞台，它是上海戏院中舞台背景最早出现风、云、雷、雨、日、月、星辰的戏馆，其机件均从日本采购，并雇用了日本人操纵。黄、谭签订了一个月的合同，内定每月包银一万六千元，外加临时费两千元，供给费三千元。开张第一日，《御碑亭》中所出现的片云丝雨、风吼雷鸣，闪烁辉映，叹为奇观。尽管谭鑫培年龄已达66岁，嗓音与武功有所减弱，但剧中增添的新式布景配合其老练的表演技能，仍然再次轰动上海，观众纷纷争睹为快。合同满月后，谭鑫培不再续约，即乘新铭轮北归。

1915年6月夏初，谭鑫培已是69岁高龄。他在家人陪同下赴普陀山进香拜佛，路过上海，受夏月润、夏月珊兄弟俩邀请，客串演出了十天。这是他第六次在沪献艺，也是六次中时间最短的一次，同时又是他满载声誉、高兴而归的唯一一次。首晚演《空城计》，谭鑫培饰诸葛亮，邱沿云饰老军，潘月樵饰王平，夏月润饰赵云，毛韵珂、周凤文饰琴童，曹富臣扮司马懿，虽系临时凑场，但各人都是身演百场的名伶，配合默契，倒也赢得观众一片掌声。最后一晚上演《珠帘寨》，馆内座无虚席，只得临时加座，为数年来上海戏院所罕见。

自此后，春申人士再未听到"小叫天"之音。两年后的1917年，谭鑫培因病逝世，终年71岁。

江南"活武松"盖叫天

龚义江

夏夜,在街旁人行道的梧桐树下,听两位纳凉的老人在闲聊上海滩的梨园旧事,其中一位说:京戏武生中他最佩服盖叫天,夏天演戏,他在台上腾跳翻飞,从不出汗,直到演完戏,回到后台,坐在椅上,捺了头,戏班的伙计将一块热毛巾向他头上一盖,他一卸气,

盖叫天(右)剧照

浑身汗水方才倾泻而出。老人的话没有错，盖叫天确是如此，他能运气控制住汗水。这是真功夫，不像一般演员，在台上汗流浃背，弄得油彩流淌满面，花里胡哨的，还谈得上什么美感？

盖叫天

现在年迈的上海人没有不知道盖叫天的"英名盖世三岔口，杰作惊天十字坡"。他以"江南活武松"的美称驰誉大江南北，与北方的杨小楼并称"南盖北杨"，是京剧武生艺术的两大流派。他一生为京剧艺术作出巨大贡献，创造独树一帜的"盖派"艺术。1988年是他的百年诞辰，人们怀念这位杰出的艺术家。由此我联想到盖叫天与"生日"有关的几件事，其中有别人的生日，也有他自己的生日，从中可以看见他的为人、艺术爱好以及晚年的遭遇。

"黄金有价艺无价"

日伪时期，大约在1943年，上海有一个汪伪政权的统税局长名叫邵式军，投靠日寇，手下有武装税警，气焰嚣张，不可一世。税务是个肥缺，他腰缠万贯，既有钱又有势，从40年代生活过来的人，没有不知道这个为敌作伥的汉奸的淫威的。那年他做三十岁生日，大肆铺排，邀请名角组织盛大堂会，特派人来约请盖叫天。第一次被盖叫天婉言推辞了，这个人不死心，第二次再来登门约请。盖叫天避不见面，由他的夫人出面，对来人说盖叫天从来不唱堂会，这次

也不能破例。来人将上千元现大洋堆放在桌上,说只要盖老点个头,这白花花的大洋就是他的了。盖叫天名声虽大,但生活并不宽裕,只因他生性耿直倔强,不肯趋炎附势,降低艺术要求,听从剧场老板们的摆布,所以很少有演出机会。在物价飞涨的情况下,他的生活过得非常艰难,经常靠典当衣物度日。眼前有人送钱上门,正可解燃眉之急,可是盖叫天人穷志不穷,他十分看重自己的人格与艺术,他说"黄金有价艺无价",不该唱的戏决不唱,为汉奸演出,洋钱堆成山他也不去。

事实上盖叫天不唱堂会是人所共知的。在这之前,上海大亨杜月笙新建的杜氏祠堂落成,大肆庆祝,邀请全国名伶举行祝贺演出,只有两个人不肯参加,一个是北方的余叔岩,再一个就是南方的盖叫天。接下来上海四大金刚之一的大流氓张啸林做六十大寿,盖叫天同样不参加。所以他名声在外,来人也知道他的脾气,邀角不成只好悻悻而去。

事后盖叫天笑着对人说:要看我的戏,方便得很,到剧场花两元钱买张戏票就行了,何必花那么多的钱!

盖叫天就是这样一位铁骨铮铮的汉子,正因为他具有这样的性格与品质,所以才能真实生动地塑造出不畏强暴、疾恶如仇的武松形象。

七十盛会

1956年11月,盖叫天进入七十高龄,同时也是他在舞台上生活的第六十个春秋。在这漫长的岁月中,他几次断肢折臂,历尽艰难,洒下多少汗水,创造了一个个令人难忘的艺术形象,为京剧事业作出非凡的贡献。为此,中华人民共和国文化部在他七十寿诞之日特在上海为他举办"盖叫天舞台生活六十年纪念",这是新中国成立以

来，国家第一次为戏剧界人士单独举行隆重纪念活动。这次纪念活动有两件事给我留下的印象特别深。

一件是他在大会上的讲话。大会是假座原上海中苏友好大厦（现上海展览中心）的友谊电影院举行的，由田汉代表中央文化部来沪主持并授奖。

田汉在讲话中说，盖叫天的艺术是"天才与劳动的结合"。劳动出天才，如果没有像盖叫天那样百折不挠的精神、数十年如一日的勤学苦练，这天才也出不来，所以欧阳予倩在发言中说"好学、不苟和有恒是他成功的秘诀"。他们两位的评语我认为是十分中肯，讲到了点子上的。

会上盖叫天作了一次激动人心、发自内心的讲话。盖叫天为人豪爽、幽默，他常说自己从小没有读过书，不会讲话，特别不善于在大会上发言，所以会前很担心，怕说不好。我们给他出谋划策，建议他讲这讲那，大家煞费一番功夫。可是临到大会上，他全忘了，按照他自己的想法讲开了。开始还有点犹豫，可是越讲越精彩，讲的都是他自己的真情实感，而且语汇丰富、生动，都是地地道道的大白话。他站在盛会的讲台上完全进入了角色，他回忆起艰苦的童年科班学艺生活，怎样在冰天雪地里练功，浑身冻得直哆嗦，还要强颜欢笑，笑不出，老师一藤鞭抽下来，背上立刻泛起一条血痕，笑了，可是比哭还难看。他说："在过去，人们哪里知道一个唱戏的艺人为了吃饭、为了锻炼艺术的苦处，这个苦处只有共产党知道。"说到这里他从心里喊出了"生我者父母，知我者共产党"这句动人心肺的话，引起了全场热烈、持久的掌声。他的话说出了许多艺人的共同心声，因此在场的许多戏曲演员都为之潸然泪下。这场面令人永生难忘。

第二件是他在纪念会期间演出《恶虎村》。

纪念会期间盖叫天演出三天戏。三天戏码都是盖派名剧，在安

排剧目时,《武松》《一箭仇》自然是必演的,第三出选什么呢?在当时他有一出最具号召力的戏,如果演出一定轰动,但不敢轻易拿出来,那就是盖派的《恶虎村》。戏中的黄天霸,背叛绿林,投降清廷,自从新中国成立后这戏就搁置不演了。可是它在艺术上却是京剧武生短打的典范,北方的杨小楼,南方的盖叫天,两人都是武生艺术的大师,两人戏路各异,演出剧目各不相同,只有这出《恶虎村》是两人都演的戏,但在表演上却各有千秋。盖叫天在这出戏中有许多独特的创造,无论是"行路""进庄""回店""夜探""反目"以及最后的血洗恶虎村,真是场场有戏,场场有精彩的表演。就拿夜行"走边"来说,就有他借鉴苍鹰飞翔盘旋降落前的一刹那姿态而创造的"鹰展翅"身段,表现人物俯身透过树丛探视月色的神情。另外"回店"时的"趟马"、开打时的"夺刀"等都是观众所念念难忘的,大家都希望能在舞台上重睹这出盖派名剧的风采。因此我们极力建议希望他上演这出戏。上演这样一出有争议的戏在当时是有一定风险的,不能不慎重考虑。最后,经不起我们一再推动,加上当时正逢提倡开放传统剧目的时候,而盖老自己也实在爱这出戏,于是就在这天时、地利、人和三者都俱备的时机下,终于决定选演这出戏。

当时盖老年已七十,为了演好这出戏,他每天在家中院子里的水泥地上从头至尾一天三遍练功,照样在水泥地上翻"枪背",一丝不苟。

演出那天,友谊电影院座无虚席,这出闻名海内的盖派名剧终于演出了。七十高龄演这样功力繁重的大武戏,而且演得那么轻快、流畅,确实不能不令人叹为观止。特别是在一阵快速的徒手夺刀后,那一个"枪背",平地跃起三尺多高,四肢平伸,凭空翻卷360度,加上那身五彩缤纷的衣裤、罗帽,就像一条凌空旋飞的彩龙似的,怎能不赢得满堂喝彩。说句实话,至今我还没有见到有哪一位演员演这出戏能超过他的。

以艺会友

隔年11月，又逢盖老生日。

盖老喜爱工艺美术，看到好的人物塑像或是精巧古玩，他总是爱不释手，尽管手头拮据，但即使借债典当也要把它买回来。他常指着这些艺术品感叹地对我们说："这都是艺人们的心血，他们在这上面花了多少功夫啊！能让它被白白糟蹋掉吗？"他自己为艺术倾注了毕生精力，因此也最能体会创造者的甘苦和劳动的价值。另外，这些艺术品往往又是他艺术创造的一个来源，他戏中人物的身段造型不少是从这里吸收借鉴的。他年轻时就曾经从街上请几位捏面人的师傅来到家中，每人捏一个戏中人物，他从中评比优劣，吸收其中好的人物形象用在自己的表演上。

这时上海工艺美术研究所新成立不久，所中各方面的工艺人才济济，有刻印、灯彩、雕花、剪纸、琢玉……他们都是有很高技艺的名家。有一天盖老的老友，《新民晚报》的张之江同志来谈起他最近采访工艺美术的事，引起盖老的兴趣，他说："初十是我生日，我请他们来家聚聚，大家高兴高兴。"于是就由张之江代为约请，到了初十那天，一下子就来了十几位工艺美术家，把东湖路盖家的客厅都坐满了。其中有一位以捏面人著称的赵阔明，人称"面人赵"，还特地捏了一出《连环套》送给盖老。两个面人：一个黄天霸，一个朱光祖；一个高像，一个矮像；一个武生，一个武丑。大家都称赞他捏得好，"面人赵"问盖老有什么意见，盖老说非常好，就是少一点事儿，要是这儿动一动就更好了，说着就将黄天霸的身子向外转过去一点，像是转身要走的模样，再将朱光祖的双手抬一抬，做出要拉他的手势，这样一个要走，一个阻止，两人就呼应起来，人物就活了。大家看了都一起鼓起掌来。谈谈说说已是晚饭时候，盖老

夫人和家人拉开桌椅，请大家吃面，每人一碗打卤面。这面的浇头特别好吃，"面人赵"的胃口好，吃了一碗不够，还再添一碗。大家无拘无束，吃得非常高兴。

就是这样，盖老度过了一次愉快而不一般的生日，这年他71岁。

一碗打卤面的辛酸

在史无前例的"十年浩劫"中，盖叫天在劫难逃，受尽摧残与迫害。他被扫地出门，住进一间破烂的小木棚内。"造反派"一再揪斗，还将他的腿打断。他这条腿在旧社会演《狮子楼》武松追杀西门庆时，从高处跳下，不慎折断，后来被庸医接歪，不能再演戏。为了维护艺术生命，他咬牙将好腿磕断重新再接，可见盖老作为艺术家这种爱护艺术胜过生命的伟大精神。可是最后这条腿还是保不住，生生被"造反派"踹断了。"造反派"虽然能打断他的腿，可是扼杀不了他对艺术无比热爱的心。只要活着一天，他就要练功，就要演戏，戏就是他的生命。他的小木棚中一无所有，更不用说练功的刀枪把子了，但这难不倒他，他请老伴给他找来一根拖畚柄，一拗两段，代替双鞭，他每天坐在破椅上练起双鞭来了。腿断了上台不能行走，他计划将来演一出《孙庞斗智》，戏中孙膑就是被斩去双腿，坐在轮椅上指挥人马与庞涓交战的，不照样可以登台演出吗？他相信沉冤一定能得到昭雪，他一定还要重返舞台。

那年11月，转眼又是他的生日。夜晚，寒雨连绵，小木棚内到处漏雨，盖老躺在床上对老伴说："剑鸣娘，后天我的生日，你还是给我像往常一样做碗面吃。"剑鸣娘是盖老的三子张剑鸣的母亲，与盖老共同生活几十年，凡是盖老要求的，她无不竭力办到，盖老之所以能将全部精力放在艺术上，与他老伴的分担家务、悉心照料是分不开的。搁在平时，做这一碗面算不了什么，可是当时却不容易。

盖老要吃的面,也就是上面所说的那种有特殊作料配制浇头的打卤面,每年生日,他都要吃这样的面。这时盖老老两口子每月只有15块钱的生活费,哪来余钱去置办?但剑鸣娘还是一口答应:"好,你安心睡吧,过生日我准让你吃上面。"

幸好盖老夫人在地方住久了,人头熟,东挪西借,配齐了作料,在盖老先生生日那天做了一碗打卤面,盖老吃得很高兴。吃完面他要洗澡,11月的天气,木棚都是缝,寒气逼人,怎能洗澡?盖老夫人又想出办法,先将墙缝堵起来,再把煤球炉移进屋,烧暖了房间,帮他洗了个澡。

洗完澡,盖老躺在床上,对他老伴说,我要是先走了,你一定要活下去。并且要她重复说三遍,"一定要活下去"。他老伴流着眼泪说了三遍,盖老方才闭上眼,从此不再说话,安心地睡去。

就这样,这位以全部生命拥抱艺术的表演艺术大师,在这寒冷的小木棚内,永远睡了过去。他的身边还放着两根他用以代鞭练功的拖畚柄。

时年83岁。

海派京戏纵横谈

柳和城

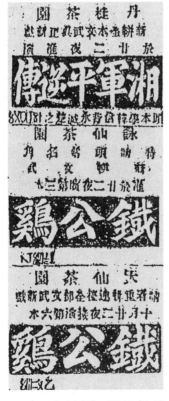

1898年12月《申报》刊登的《湘军平逆传》和《铁公鸡》演出广告

海派京戏,又称南派京戏,是发端于清末民初上海的改良京剧。它以真刀真枪(武功)、剧场先进技术(灯光布景)和时装新戏相号召,盛极一时,可以说是中国传统戏剧与十里洋场欧风美雨相结合的产物。虽然海派京戏的商业气息较浓,早期几出戏的构思也显得粗糙,但它勇于革新创造,不少剧目反映了当时的社会现实,抨击封建专制统治,在民主革命中发挥了积极作用。

《湘军平逆传》:被诬"淫戏"而遭禁

张乙庐《老副末谈剧》一文称:"平曲初无京、海之分……自潘月樵创《湘军平逆传》,夏月润之《左公平

《点石斋画报》中的老丹桂戏园

西传》继之,争奇斗胜,延江湖卖解之流,授以刀剑刺击之术,名之曰特别武打,而上海派之名,乃渐闻于耳。"这里所述与事实略有出入,应该是《左公平西传》在先(1895年),《湘军平逆传》在后(1898年)。这两部剧都是海派京戏发轫之作,都曾轰动清末海上戏苑。

夏月恒、夏月珊、夏月润等夏氏兄弟,出身于梨园世家。父亲夏奎章是著名京剧老生,最早来沪的京剧演员之一。夏氏兄弟致力于京剧改革,编演过许多新戏,后来又创办新舞台,在海派京剧史上占有重要地位。潘月樵艺名小连生,初习梆子,后改京剧老生,9岁登台,16岁入天仙茶园,蜚声剧坛,后加入夏家班,合作编演新

戏。他也是海派京戏的代表人物。

光绪二十四年（1898年）冬，潘月樵与夏氏兄弟根据杜文澜《平定粤匪纪略》一书，编了部连台本戏《湘军平逆传》，说的是曾国藩镇压太平天国起义的故事。这年12月4日在湖北路丹桂茶园上演，卖座情况不错。观众对这部时事新戏感到挺新鲜，不但文戏相当精彩，武打场面更是宏大，惊险刺激，引人入胜。

一天，有人持一西文名片来园，称巡捕房英国捕头密司蓝（人称蓝捕头）请客，要订正厅二排。那时二、三排均已预订一空，只有头排尚余一桌（旧时戏园正厅均用方桌）。管事的心想反正头排、二排差不多，于是没多考虑就答应了预订。当晚，戏已开场多时，方见蓝捕头醉步踉跄地带着几个朋友姗姗来迟，闹嚷嚷进入戏园。蓝某见二排未留空位，大发雷霆，让管事的命令前客让座，闹得台上戏也演不下去了。二排有客怕惹出事来，就给这蛮不讲理的外国巡捕让了座位，风波才算平息。不料更大的麻烦还在后头呢。

台上正演到这样一段戏：一巡夜清兵一边蹲坑"方便"，一边吸旱烟，火星溅下引发火药库爆炸，全营付之一炬。蓝捕头看到这里，突然起身走了。第二天会审公廨发来传票，传唤丹桂园主到案质讯。园主何家声赶紧到庭，方知自己犯了"演唱淫戏"的指控。何老板感到莫名其妙：《湘军平逆传》既无女角登场，又无淫词艳曲，哪里犯禁了？他回戏园找到潘月樵等演员，如此一说，大伙不服，要老板去法庭申诉。翌日，何老板持戏单来到会审公廨，传证人出庭，一看竟是那个蓝捕头。蓝某说，戏里有人当众脱裤拉屎，岂非宣淫？中西谳员居然拿出法律条文，审得何老板哭笑不得。最后判罚丹桂戏园200元大洋结案，《湘军平逆传》也成了"禁戏"。至于《左公平西传》，演出当年就被租界当局颁布禁令而停演，连潘月樵主演的《铁公鸡》也一度"陪绑"遭禁。

《铁公鸡》：真刀真枪出"彩头"

清末潘月樵主演的戏中，要数《铁公鸡》最早，卖座最好。这部十二本连台本戏，源于太平军英王陈玉成军中"同春班"艺人创作的昆剧连台本戏《洪杨传》。据说它长达四十几本，从金田起义始，到天京失陷止，十三年波澜壮阔的太平天国历史浓缩于此剧。台上服装与生活中一致，扮相不勾脸，不挂髯口。武打十分精彩，全部武术套数，砍刀、藤牌、九节鞭、匕首等一应俱全。《铁公鸡》采用《洪杨传》的部分情节，不过主旨已变，成了美化太平天国叛徒、歌颂清王朝的说教戏。

旧戏舞台上有种叫"彩头"的道具，即用红布包成一个小圆包袱，当作被砍下的人头。后来引申为新奇的道具和布景，以声、光、电等多种变幻形式来吸引观众，称之为"彩头戏"。潘月樵最初在天仙茶园演出《巧刺铁公鸡》一出戏时，当场出彩，有"断头""折颈"等血腥场面，火爆逼真，让人大开眼界。

1915年4月，由二马路醒舞台改造成的迎仙舞台的老板周咏裳，从天津请来一位文武须生何月山。他登台没几天，就大红特红起来，从200块钱的包银，涨到一千以上。他演的《金钱豹》《塔子沟》等武戏，花样百出，令喜欢新鲜玩意儿的上海观众叫奇不绝。《铁公鸡》一剧，尤为出名。剧中张嘉祥一角原由做工老生扮演，何月山首创武生扮张嘉祥。他专演第三本，而且都用真家伙上台，雪亮的刀枪戈矛，都是开口的，持刀、扎枪、摔跤等套路一一登场，集武术之大成。何月山被称为真刀真枪演武戏的创始人。

潘月樵后来参加辛亥革命，人称"革命艺人"。他的反清思想孕育于当年演的太平天国戏。宣统二年（1910年），潘月樵主演《明末遗恨》中的崇祯，令观众泪湿衣襟，称誉一时。20世纪30年代周信

芳重演此剧,成为"国防戏剧"代表作之一,足见潘月樵的影响之大。当然这是后话了。

《党人碑》:长歌当哭万众动容

说到京剧改良,不能不提其代表人物汪笑侬。

汪笑侬,原名德克金,满族旗人。他出身于官宦家庭,中过举,当过县令,却无意仕途,醉心于戏曲,最后下海从伶,成为首开风气的京剧改革家、剧作家和表演艺术家。

1898年戊戌变法失败,谭嗣同临刑长吟"我自横刀向天笑,去留肝胆两昆仑"。汪笑侬痛呼:"他自仰天而笑,我却长歌当哭。"他借古喻今,编演《党人碑》一剧,以北宋书生谢琼仙的故事来影射谭嗣同等六君子被害一事。1901年4月,《党人碑》首演于上海天仙茶园,轰动一时,久演不衰。汪笑侬借谢生醉后碎碑一节痛斥权奸:"何人如此胆包天,毁谤忠良为哪般?权臣乱政无人管,反把贤良当奸谗。"他甚至指斥执政者"只知衣锦食肥,大好神州将无噍类"!每当汪笑侬声泪俱下、慷慨悲歌至这几句时,如同身历其境,忘了自己是在演戏,观众无不为之动容。当时评论界有人赞赏汪编演此剧的勇气,说:"当此天荆地棘、箝制清议之时,独能借往事以刺当世,演悲剧以泄公愤,道人之所不能道,优孟直胜于衣冠也!"汪笑侬以"高台教化,移风易俗"为己任,相继编写《李陵碑》《哭祖庙》《煤山恨》《刀劈三关》《桃花扇》等剧,鞭挞昏庸帝后及卖国权奸;《骂阎罗》《骂安禄山》《骂王朗》《纪母骂刘邦》等"骂剧",更是直指当局,引起清廷的不安。

1904年8月,汪笑侬还把波兰亡于土耳其的惨痛历史编成新戏《瓜种兰因》(又名《波兰亡国惨》),影射庚子事变后帝国主义瓜分中国的严峻局势,警示国人当以波兰为前车之鉴。该剧开京剧演外

国故事之先河。剧本先在革命报纸《警钟日报》上刊登,后又在陈独秀主编的《安徽俗话报》上连载。陈独秀评价说:"暗切中国时事,做得非常悲壮淋漓,看这戏的人无不感动!"

1904年,柳亚子、陈去病与汪笑侬合作创办了我国第一本戏剧刊物《二十世纪大舞台》。汪笔侬在题辞中写道:

隐操教化权,借作兴亡表。
世界一戏场,犹嫌舞台小。

他始终把戏剧改良当作社会改良的手段。一首《自题肖像》诗再次道出了他的心声:

手挽颓风大改良,靡音曼调变洋洋。
化身千万倘如愿,一处歌台一老汪。

《黑籍冤魂》:鸦片贩子嫉恨如仇

1907年1月,上海《月月小说》杂志发表了一篇短篇小说《黑籍冤魂》,作者是清末著名小说家吴趼人。该小说随即由许复民改编成京戏。故事大意为:开当铺的父亲为保存家产,误信传言,让公子吸食鸦片,待其染上恶习后,父亲懊悔不已而亡。不久那富家公子的小儿误吞戒烟药而死,老母亲因悲伤过度又接着去世。妻子劝夫戒烟,不听,吞烟自尽。仅留一女,也被骗卖入妓院。当铺伙计放火毁店,卷财逃跑。那人家产荡尽,流落街头,以拉洋车为生。一次他在妓院门口候客,发现从里面走出来的一个年轻妓女竟是自己亲生女儿!他羞愧不已,悲愤至极。小说和戏剧对鸦片危害的揭露,具有强烈的真实感和震撼力。

新舞台演出《黑籍冤魂》(第二十场)剧照

戏剧人生

1908年6月24日,四本二十三场时装京戏《黑籍冤魂》首演于丹桂茶园,主要演员有夏月珊、潘月樵、毛韵珂、冯子和等。当时《申报》刊登的广告很有意思,是夏月珊署名的一篇启事,说明编演《黑籍冤魂》的宗旨:"本园改良时事戏剧,颇承各界称赏。前排《潘烈士投海》全本,有鉴于国弱民贫,皆由鸦片烟之流毒,若不将烟氛扫除,东方病夫夥贻讥于西国……特排《黑籍冤魂》一出演出,吃烟人种种苦况,现身说法,……吃烟人见之,可以发愤戒除,力争人格,于社会上不无裨益。"夏月珊扮演堕落的富家子,特地化妆拍摄了三幅照片:其一,"不吸烟的好国民";其二,"吸烟入了黑籍的废民";其三,"黑籍中到后来的冤魂"。随后他将照片制成《现身说法图》,并题图说:"咳!好了!现在我们中国人,都说鸦片是大大的一害了!……"这不仅是新戏广告,更是戒烟宣传品呀!

该剧首演不久,夏、潘、毛、冯等人与沪南绅商发起开明公司,于十六铺南里马路建成新舞台。这是一家新式剧团和剧场的联合体。

他们继续上演《黑籍冤魂》，大受观众欢迎，成为新舞台久演不衰的保留剧目之一。原小说主人公富家子无名无姓，改编者则冠以有警示意义的名字曾伯稼（真不戒）。该剧初演之际，正是王钟声春阳社和通鉴学校新剧蜚声沪上的时候。受其影响，《黑籍冤魂》采用写实手法，以念白为主（实际上就是话剧加唱），并配有新式布景，已摆脱了京剧旧有程式，开创了海派京戏新景观。新舞台演出该剧时还当场出售戒烟药，社会反响热烈。爱国人士拍手称快，鸦片贩子嫉恨如仇，给夏月珊等寄恐吓信，说要扔炸弹以示警告。夏月珊等无所畏惧，照演不误。

《黑籍冤魂》一剧还产生过一定的国际影响。1910年9月，南北两市商务总会各商董邀请来华访问的美国实业团到新舞台观摩该剧。因法国吸毒者很多，法国领事看戏后居然要求剧团去法国演出……后来小说家孙玉声写长篇小说《海上繁华梦》，还特意穿插一段主人翁观看《黑籍冤魂》的情节，可见此剧当时影响之大。

1912年初，夏月珊、潘月樵向南京民国政府临时大总统孙中山申请创办上海伶界联合会。3月11日，孙中山批复并题赠"现身说法"匾额，无疑是对夏、潘排演《黑籍冤魂》等新戏的肯定和勉励。

《新茶花》：中国特色的洋装戏

当年王钟声春阳社所演的新剧中，有一部叫《缘外缘》的戏，根据林纾译法国小仲马名著《巴黎茶花女遗事》的部分情节改编而成。1909年6月，新舞台的冯子和、潘月樵、夏月珊等人把它编成改良京剧，易名《新茶花》，又名《二十世纪新茶花》，轰动上海滩。

故事讲述少女辛瑶琴母亲死后，姐弟失散，瑶琴被卖入妓院，改名新茶花。她结识留学生陈少美，并彼此相爱。陈少美在辛瑶琴的鼓励下投笔从戎。陈父暗访新茶花，逼其与少美断绝往来。新茶

1910年新舞台演出《新茶花》时主要演员合影

花假意伴俄国元帅出游，激怒少美，使其绝交而走。后来中俄开战，新茶花智盗俄帅地图，送少美军中，乃大败俄军。少美请罪，有情人破镜重圆，瑶琴姐弟也得以重逢。小仲马《茶花女》的故事只是该剧的开头而已，其后的情节发展则完全中国化了，在才子佳人的传统框架内融进了许多新的东西，居然敷衍成二十本、三十六幕的连台大戏。虽有人批评《新茶花》窃取了汪笑侬《武士魂》的部分情节，"改头换面""牵强成之"，更有人称它"支离繁琐"，但该剧充溢着男女平等思想及强烈的爱国热情，何况又是时装戏中的洋装戏，表演形式颇为新颖，因此还是轰动申城剧坛。剧中主角辛瑶琴由毛韵珂（七盏灯）饰，陈少美由夏月润饰，俄国元帅由夏月珊饰，少美弟成美由潘月樵饰，阵容整齐，布景奇幻。上海环球社出版的《图画日报》在《新茶花》上演不久，就以"世界新剧"名义连载其图画故事30余幅，还出版单行本，风行一时。

　　从清末到民国初，上海好几家新剧剧社也相继移植《新茶花》，一演再演。1915年新舞台重排《新茶花》，广告称："剧中有英雄，有

儿女,有家庭琐事,有军国重情,有科学技术,有兵舰火车,能令阅者惊魂动魄。不论男女各界,几乎有口皆碑。虽别家刻意摹仿,终觉望尘弗及。"

《血泪碑》:戏剧与文学"联姻"

清末名旦冯子和,原名春航,扮相秀美端庄,风度悠闲淡雅。他12岁入丹桂茶园夏家科班,师从夏月珊,也推崇京剧革新,以一出时装连台本戏《血泪碑》蜚声沪上。

《血泪碑》是一部爱情悲剧。故事讲述官宦子弟石如玉与女学生梁如珍相爱订婚,遭恶少陆文卿妒忌。陆文卿扮女佣混入梁宅,先与如珍之姐梁如宝私通,设计杀害梁母,嫁祸于石如玉,使其蒙冤入狱。如玉在其父营救下获释,却又险遭陆贼杀害。陆文卿继而勾结胡匪,谋害梁父,劫走梁如珍。后如珍逃出魔掌,却又落入风尘。石如玉闻讯,救如珍出火坑,不幸如珍已历尽苦难,奄奄一息,临终嘱咐未婚夫为其报仇。最后,石如玉终于手诛陆文卿、梁如宝,剜两人之心祭奠爱人后,撞死在墓碑前。全剧八本,情节跌宕起伏,高潮迭起,反映的社会生活面较为宽广。1910年4月,法租界新剧场首演《血泪碑》,主要演员有冯子和、赵君玉、王鸿寿、孙菊仙、林步青、赵小廉等,观众蜂拥而来。时评称:"《血泪碑》

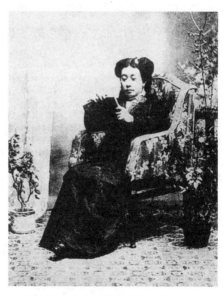

冯子和在《血泪碑》中饰梁如珍

1914年,京剧《血泪碑》上演后出版的同名小说

一出,激昂哀艳,真是令人坠泪。演至割股一节,足令人油然生其孝思;大狱一节,足令人慨然增其志气。此外如女学生家庭不幸,男学生慷慨赴义,地痞设谋之可恶,剧盗天良之忽发,监狱之黑暗,官吏之颟顸,莫不随处指点,有声有色,诚妙剧也。"

冯子和在剧中饰演梁如珍一角,演来凄楚哀婉,缠绵悱恻,充满人情味,时人誉为"悲旦"之冠。柳亚子观后赋诗赞曰:"一曲清歌匝地悲,海愁霞想总参差。吴儿纵有心如铁,忍听樽前血泪碑。"1911年南京劝业会时,全班人马赴金陵演出,"第一登场,座为之满"。1913年4月,冯子和、周信芳等在新新舞台重演此剧,盛况依旧。

当时不论旧剧新剧,大都不用剧本,一张幕表(演出提纲)就算是剧本了。连台本戏每夕只不过演其一节,观众难窥全貌。《血泪碑》深受闺阁小姐们青睐,而她们仅偶尔涉足剧场,很少有人得观其剧始末。于是,一位叫童爱楼的文人写的小说《血泪碑》就应运而生。小说于1914年3月出版,十分畅销,到1935年还有翻印本行世。据说原剧演完,有"如珍灵魂,忽潜自墓后出,掖如玉尸起,挽臂并立,对众陈词",甚至有"礼拜堂在迩,我侪当举行婚礼去矣"等调侃话语。小说没有采用这画蛇添足之笔,文字也比较好,有些描写可补演剧的不足。

一般戏曲史著作或辞书都记此剧为冯子和的"得意之作"。小说

《血泪碑》收有新剧家许啸天致郑正秋的一封信,声明该剧原名《同命鸳鸯》,本是他几年前为上海商学社写的新剧本子,为了加入一些唱句,请来新舞台的人帮忙。不料商学社新剧尚未上演,冯子和他们已将此剧本改成京剧并一炮打响,所以此剧反倒成为冯子和的"得意之作"。那时人们的著作权意识并不很强,许啸天出来声明也不是想与冯子和打著作权官司。不过,若没有这段关涉《血泪碑》"原创者"的趣闻,没有戏剧与文学的"联姻",那么小说《血泪碑》也许真的会湮没于世哩。

连台本戏领军人物"赵老开"

顾炳兴

赵如泉(20世纪50年代摄)

赵如泉是上海京剧界一位德艺双馨的老艺人。在70多年的舞台艺术生涯中,他塑造了上百个神貌不同、性格迥异的人物形象。尤其是在20世纪20年代掀起的连台本戏热潮中,他集编、导、演于一身,编创了数十部影响深远的连台本戏。早年沪上盛传京剧界有"四大金刚"与"三老"。"四大金刚"按年龄排序,分别是赵如泉、盖叫天、周信芳、林树森。"三老"即"赵老开""麒老牌""唐老将"(唐韵笙)。两项雅称,赵如泉均居首位,足见他在梨园界的声誉和地位了。

我自幼热爱京剧,记得童年时跟随父亲看过《彭公案》《荒江女侠》等许多机关布景连台本戏,不过毕竟印象模糊了。最难得的是我父亲留下了一张老戏单。那是1913年(癸丑年)在上海三马路大舞台的演出,其中就有赵如泉编演的《九美夺夫》。这张弥足珍贵的老戏单,已逾百年,虽纸脆泛黄,却是梨园的历史珍档。

1913年大舞台京剧《九美夺夫》戏单（赵如泉参演）

少年学文习武　随父闯荡江湖

赵如泉，字松岩，祖籍河北保定。父亲赵祥玉是位唱京剧的武净演员。自徽班进京演出结束后，许多伶界艺人陆续南下献艺。在这些南下名伶中，就有赵如泉的父亲赵祥玉和岳父景四宝。大约在太平天国起义时期，赵祥玉携妻离乡，随戏班巡演于南方，并落户镇江近郊农村。光绪七年（1881年）十月十七日，赵如泉出生于江苏镇江。他的母亲是典型的贤妻良母，吃苦耐劳，勤俭持家，使这个家庭充满温馨。

转眼间，赵如泉已年满7周岁。由于生长在京剧艺人之家，长期的耳濡目染，使幼小的赵如泉也爱上了京剧，跟着父亲一招一式地模仿起来。父母看到自己的孩子喜欢这一行，心里自然高兴，但同时又感到光是吊嗓子、练腿脚还不够，还要学点文化，才能有更大出息，经济再拮据也要送儿子念书。于是，父亲送他去附近的私塾里读了三年的"四书五经"。赵如泉自幼天资聪颖，接受能力强，而且刻苦用功，寒暑不辍，在不到五年的时间里便打下了扎实的童子功。

其间，赵祥玉千方百计为儿子寻找舞台实践机会。有一次，与

赵祥玉搭班的著名老生汪桂芬主演《朱砂痣》，剧中缺少一个娃娃生，因同班关系，就让赵如泉配演。在戏里，赵如泉要向扮演韩员外的汪桂芬叫"爹爹"。这一声叫得汪桂芬乐不可支，称赞这孩子机灵乖巧讨人喜欢。此后，凡是有这样的舞台锻炼机会，赵如泉从不放弃。他分别饰演了《汾河湾》中的薛丁山、《三娘教子》中的薛倚哥、《乾坤圈》中的哪吒、《铁扇公主》中的红孩儿等角色。随着舞台技艺逐渐成熟，赵如泉开始跟着父亲走南闯北了。

1894年，12岁的赵如泉已长得结实健壮，双目炯炯，气宇不凡。他体会到父母支撑家庭艰辛不易，于是自愿辍学从艺，跟着父亲开始闯荡江湖。镇江四周有很多乡村舞台，即所谓的"草台班"。苏北的里下河一带，如高邮、宝应、泰州、兴化、盐城、江都等地，都是赵祥玉父子经常去巡回演出的乡镇。有时他们也到较远的淮安甚至安徽的芜湖去演出。这不仅开阔了赵如泉的艺术视野，同时也让他接触到了各地农村的现实生活。

在沪成家立业　表演一专多能

赵氏父子在江苏、安徽一带城乡辗转巡演数年，积累了丰富的舞台经验。其间，父子俩也曾两次闯入上海滩，在老丹桂茶园和天仙茶园短暂地演出过。不过，就票房效益来看，似乎平平而已。

光绪三十年（1904年）初，赵如泉经同行的推荐再次赴沪搭班演出。父亲因另有演出任务，便让儿子单独闯闯世面。这次搭班中，有王鸿寿、孙菊仙、朱素云等著名老艺人，机会难得，赵如泉自然乐意前往。

这年3月，王鸿寿编排的《三门街》在春仙茶园上演，共26本。这也是上海滩早期的连台本戏之一。赵如泉在剧中扮演主角李广，王鸿寿饰配角严秀，有意提携年轻一代。赵如泉的出色表演，加上

同行的密切配合，赢得申城观众一片赞扬。

好事接踵而来。1906年，赵如泉与景小姐在上海成了家，并将镇江老家的父母接来上海，在市中心的黄陂北路大沽路路口租了一幢房子。景小姐的父亲是景四宝。赵祥玉与景四宝都是京梆"两下锅"的前辈艺人，两家结为秦晋之好，可谓门当户对。这位岳父是擅演关公戏的名伶。他的脸谱不勾杂色，净敷朱砂，唱则纯属京腔，不杂徽调，独树一帜，名满申江。夏月珊、夏月润、赵如泉等都受过他的教诲点拨。

赵如泉起初学的是武生。有一出折子戏叫《花蝴蝶》，剧中有难度较高的武打动作，赵如泉在演出时不慎跌伤。这样一来，他不得不改行转为文武老生，以唱做表演为主。赵如泉受伤后毫不气馁，振作精神，同时在红生、净、丑行当上潜心钻研，实现了表演艺术的一专多能。翻阅当年的《申报》及相关资料，可以发现他能演的传统折子戏有200多出。他不但能演武生、文武老生、红生、净、丑，偶尔也能客串老旦，可以说是文武昆乱不挡。童年时打下的文化基础，使他有条件能够自编、自导、自演，是梨园界难得的全能之才。

擅演连台本戏"三公"驰名舞台

20世纪20至40年代是京剧连台本戏的繁荣期。所谓"连台本戏"，指的是舞台上演出的大戏连续有好多本，每次只演一两本，就像现在的电视连续剧一样。连台本戏也被称为海派京戏特产。

赵如泉当年是连台本戏的领军人物。据不完全统计，赵如泉编导演的连台本戏有50多出，包括他驰名舞台的"三公"（济公、彭公、关公）戏。其中的《济公传》与《彭公案》，都达数十本之巨。关公戏从《桃园三结义》演起，至《麦城升天》止，也有八本之多。

《济公传》是赵如泉的代表剧目之一。海上京剧舞台演的济公有

1940年10月7日《申报》刊登赵如泉主演《济公活佛》广告

两个版本。夏月珊主演的《济公活佛》早在1918年12月18日首演于新舞台。他的出色表演,再加欧阳予倩在戏里能歌善舞,因此该剧票房火爆,长盛不衰。夏月珊于1924年因病去世后,上海京剧舞台的济公就成为绝唱。时隔多年,1935年2月1日,上海天蟾舞台重新推出连台本戏《济公传》。赵如泉领衔主演济公,参演者还有白玉昆、赵君玉、王芸芳、刘奎官、高雪樵等,班底相当强大。同样是演济公,赵如泉的表演风格不同于夏月珊。他的舞台形象诙谐幽默,采用苏白,不时插科打诨,逗人发笑,看似疯疯癫癫,实则胸有正气,泾渭分明。

《彭公案》是另一出表现侠客锄奸除恶的连台本戏。1931年初演于三星舞台,杜文林编剧,共有32本。后来赵如泉根据杜本进行加工和重新编排,压缩成10集,于1941年1月23日在共舞台继续开演。《彭公案》采用新奇的机关布景,舞台上呈现荒村月夜、悬崖深涧、寺观庵堂、琉璃楼阁等场面,炫人眼目,夺人心魄。在表演艺术上,赵如泉大胆创新,突破行当制约,取滑稽之长,加强舞台效果。剧中赵如泉分饰两角,常在不熄灯的瞬间转换角色,令观众惊讶不已。他扮相奇特,身穿翻毛皮马夹,头戴眼镜,手持大烟袋,一出场就

赢得观众的掌声。当时的共舞台天天高挂客满牌，戏院门口等退票的人太多，为了安全只得拉上铁门。

捕捉新闻题材　编创时装新剧

赵如泉编演连台本戏，不但取材于旧小说，还善于捕捉新闻题材。《黄慧如与陆根荣》就是他的又一杰作。1927年，上海发生了一件轰动社会的新闻，一位富家少女黄慧如与穷男仆陆根荣相恋而私奔。赵如泉依据真实故事，编演了这部时装戏。故事情节叙述民国十六年（1927年），苏州富商贝家欲行聘上海少女黄慧如，其祖母与兄不允，并以流言中伤黄慧如，为此贝家要退婚。黄慧如受此打击，欲寻短见。黄兄命拉包车的男仆陆根荣前去劝慰，不料两人相处中产生了感情。次年，黄家辞退陆根荣，当时黄慧如已怀孕。情急之下，两人约定私奔苏州。于是黄家告官，以诱拐盗窃罪判陆根荣有期徒刑四年。民国十八年（1929年），黄慧如产下一子。其母强行携黄慧如返沪，因黄产后虚弱，死于舟中。后法院又改判陆根荣有期徒刑两年。

赵如泉编演的《黄慧如与陆根荣》，可分为两个阶段。第一阶段是在1929年演出于上海舞台。赵如泉饰陆根荣，赵君玉饰黄慧如，贾璧云饰黄母。舞台布景力求生活化，呈现南京路先施公司门前场景、苏州玄妙观旁的旧货店等，市井生活气氛浓郁。在唱腔的创作上也独具匠心，采用了新腔"寒衣曲"，还适当地使用吴语俚曲。两年后陆根荣刑满出狱，舞台上又复演这出戏。剧中赵如泉在谢幕时，将陆根荣请上舞台与广大观众见面，全场震撼，反响强烈。

第二阶段是在1940年9月演出于共舞台，主要演员有赵如泉、金素雯、王少楼、穆春华等。剧中又有新的创意，还有新奇的道具布景，如真电车台上掉头、火车头照样冒烟等等，也迎合了当时观

1940年9月10日《申报》刊登时装新剧《黄慧如与陆根荣》广告

众的审美需求。赵如泉演技老到,又积累了上一阶段的舞台经验,对人物刻画入木三分。金素雯饰演的黄慧如,扮相俏丽,更贴近真实人物。

热衷公益义演　扶持后辈同行

赵如泉本性敦厚,乐善好施,一生参加过的义演活动难以精确统计。据史料记载,1911年12月26日至29日,新舞台、大舞台、歌台、丹桂第一台四家戏园,联合举办为革命军助饷义演。参加演出的名伶有王鸿寿、毛韵珂、潘月樵、夏月润、赵如泉、贵俊卿等。这是有史可稽的最早的一次京剧义演。

1913年正月,上海伶界联合会召开选举会。因赵如泉为人和善,热心公益,故被推选为伶界联合会庶务部长,负责日常事务工作。

1940年8月20日至22日,在沪的南北名伶连演三天义务戏,为

上海伶界联合会筹募经费，主要用于兴办伶人子弟学校与散发寒衣。剧目拟定22日的日场演出《大名府》，并接演《一箭仇》。周信芳饰卢俊义，盖叫天饰史文恭。梨园公认《一箭仇》乃盖派名剧，但又知盖叫天素来拒演堂会之类。为了解决这个难题，只能请赵如泉出面相邀。赵如泉与盖叫天从小一起练功学戏，盖叫天视赵如泉为兄长，友情深厚。翌日，赵如泉登门造访盖叫天。进门后，盖叫天请赵如泉坐下喝茶。赵如泉则开门见山地说："老五，只要你给一句话，演还是不演。如果不演，我马上就走，茶也不喝了。"盖叫天听他这么说，毫不犹豫，一口应承。消息传出，轰动海上，传为佳话。

1951年7月16日，上海京剧界老艺人为抗美援朝募捐，在人民舞台举行为期三天的义演。在沪的老艺人郭蝶仙、赵如泉、筱兰英、应宝莲、苗胜春、盖三省、许紫云、何润初、梅兰芳、周信芳、盖叫天、张少甫、姜妙香等人参加演出。这些梨园珍宝当时大都已届古稀之年，但他们都怀着一腔爱国热情，积极地响应祖国号召。这次义演盛况空前，戏票在一周前就告售罄。许多未买到票的观众为一睹老艺人的风采，冒雨挤在戏院门口，渴望能等到一张退票。义演的戏码丰富多彩，满台生辉。尤其是年逾古稀的赵如泉与郭蝶仙合作的《坐楼杀惜》，表演细腻，嗓音清亮，韵味醇厚，博得阵阵喝彩声。据文化部门统计，这次义演票房总收入为2亿元旧币，全部捐献国家支援抗美援朝，据说买了一架飞机。

赵如泉的人品，在梨园界有口皆碑。有江南"活包公"之称的李如春，经常提及赵如泉的提携之恩，感激不已。上海"孤岛"时期，李如春曾在共舞台演出《打銮驾》，给赵如泉留下深刻印象。于是，有一次赵如泉唱《铡美案》时（前饰王延龄，后饰包公），就让李如春演陈世美。演《白眉毛徐良》时，赵如泉演徐良，又让李如春演包公。此后，再演《铡美案》时，赵如泉就只演王延龄，而让李如春演包公。唱全本《盗宗卷》时，赵如泉对李如春说："如春，你

演张苍。"李如春说:"这不行,您是头牌,还是您来演张苍。"可是赵如泉不允,坚持要他饰张苍。赵如泉没有架子也不卖老,甘当绿叶扶持后辈,其风范令人钦仰。

1936年1月5日,天蟾舞台在报上刊登广告,称虹口民生医院将在此演剧筹款,特邀评剧皇后白玉霜与京剧名家赵如泉等同台献艺。上海人习惯称评剧为"蹦蹦戏"。这种熔京剧评剧于一炉的崭新形式(俗称"两下锅")颇受欢迎,观众

1936年,赵如泉(左)、白玉霜联袂演出《武松与潘金莲》

买了一张票就能欣赏两个剧种的风采,真是大饱眼福。演出剧目选定《武松与潘金莲》。剧中,白玉霜饰潘金莲,珍珠花饰王婆,李桂琴饰夏荷,小白玉霜饰春兰(以上为评剧演员),赵如泉饰武松,刘坤荣饰西门庆,徐剑鳌饰何九叔。广告原说只演一天,结果演出大获成功,观众强烈要求继续演出,第二天只得加演一场。为答谢广大观众,戏院还随票赠送《武松与潘金莲》剧照一张。

七六高龄献艺　依旧身手不凡

1956年是赵如泉一生中最难忘的一年。5月,他被推荐为上海市文史馆馆员。9月,接到中央文化部邀请,赵如泉赴北京参加国庆天安门观礼。12月10日,他在上海市府大礼堂主演传统京剧折子戏《拷打吉平》。这是他在舞台上的最后一次公开演出。

那是卢湾区政协主办的一场京剧老艺人会演,演出了四出传统折子戏:《金玉奴》《黄鹤楼》《禅宇寺》《拷打吉平》。《拷打吉平》取材于《三国演义》第二十三回,讲述东汉末年汉献帝刘协受曹操胁迫,忧愤不平,暗书衣带诏密嘱国舅董承,纠集诸侯共除曹操。太医吉平知其心事,欲趁曹操患头风时下毒药灭之。不料事泄被逮,严刑拷打之下,吉平不屈触柱而死。

这出戏在舞台上已消失多年。笔者蒙赵如泉孙女赵华玲

1956年12月10日在市府大礼堂演出《拷打吉平》,赵如泉饰吉平(右),张桂芬饰董承(左)

关照,提供当年演出的戏单与照片,还录制了赵如泉唱的一段录音,情绪高昂,底气充沛。没想到76岁高龄的赵老先生还有如此精气神,实在令人敬佩。上海人民广播电台至今还完整保存着《拷打吉平》的录音资料。

赵如泉的孙子赵厚康告诉笔者,《拷打吉平》的最后一场戏,吉平触柱而死,要摔抢背与吊毛。家人担忧其年事已高,要求简化处理,但赵老先生却不折不扣地照常完成动作。试想,如果没有扎实过硬的功底,岂敢贸然妄为?

有德能兴家门　晚年淡泊安宁

赵如泉久居沪上,有三子一女,儿孙满堂,其乐融融。赵如泉

的发妻婚后多年不育。赵母盼孙心切，先收了赵东昇为赵如泉养子。受传统观念影响，赵母又为儿子娶了如夫人丁氏。没想到，景、丁两位夫人双双产子。赵母双喜临门，笑逐颜开。长子赵东昇随父学艺，新中国成立后任新民京剧团经理。次子赵祖荫、三子赵祖培，均子承父业，学艺唱戏。女儿赵祖慧在家协助母亲料理家务。

王桂卿与赵如泉是意气相投的挚友，赵如泉曾委请王桂卿教授两个儿子练功习武。据小王桂卿回忆，他常听父亲说，赵如泉每当演出结束或工作完毕回家，总是先到母亲房里问候请安，常年如一日。赵如泉很能团结人，所以他的同行朋友极多。其三子赵祖培结婚时，恰好北方的梅兰芳、杨宝森、程砚秋、谭富英、李少春等云集申城演出。这些名角闻讯后，皆不约而同地到赵府道喜，就连李少春的父亲小达子也亲临赵府。顿时，这场婚礼成了南北京剧名家叙谊的大聚会。

赵如泉一生不沾烟酒，拒赌避色，严以律己，谨慎处世。作为一位旧社会过来的名伶，能有这样的操守实属不易。他对待儿孙辈从不训斥打骂。其孙女赵华玲告诉笔者："爷爷在生气时，最重的一句话就是'没出息'。"20世纪40年代初，景、丁两位夫人相继去世。此后赵如泉孑然一身，淡泊安宁，衣食住行，均能自理。他每月会不定期去文史馆开会，学习时事政治。

晚年的赵如泉，经常沉浸在对往事的回忆中。他说，过去演的大多是古装戏，但也有《就是我》这样的时装现代戏。该戏根据法国瓦尔斯著侦探小说改编，赵如泉在戏中饰演的侦探机智而风趣。他表演的"屋顶拳击滑稽武打"，是舞台上前所未有的创新。还有一出以巴金名著《家》改编的现代戏，赵如泉在剧中饰演高老太爷。1924年在共舞台演出时，他取消锣鼓武场，仅以胡琴伴唱，广大观众也支持这一大胆革新。

赵如泉晚年常与戏迷交流，倾听观众的意见。他曾语重心长地

说:"可别把连台本戏扔掉啊!饭要一碗连一碗吃,戏要一本连一本看,爱看的看门道,不爱看的就凑热闹。把戏唱好了,台上出角儿,台下出戏迷,不是两全其美吗?"看看当今风靡荧屏的电视连续剧,不是恰好印证了赵老的远见卓识吗?

赵如泉一生拍过不少剧照与肖像照,但似乎都不太称心。最令他满意的是1957年8月8日文艺界开会休息时,他与周信芳、盖叫天三人的合影。后来才知道,那是《解放日报》著名记者陈莹的摄影杰作。

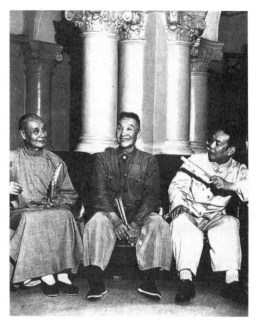

1957年8月8日,盖叫天、赵如泉、周信芳(左起)在会议休息厅留影

限于当年的技术条件,赵如泉的舞台艺术很少留下音像资料,令人惋惜。除了上海人民广播电台录制的《拷打吉平》外,据柴俊主编的《京剧大戏考》记载,1904年,胜利唱片公司曾请赵如泉、贵俊卿灌过一张《义旗令》唱片。但该唱片在"备战备荒"年代被转移到郊县仓库,后不知去向。

"倔老头"余叔岩
——孙九谈京剧之一

孙曜东 口述 宋路霞 整理

中南海上演《打棍出箱》

"七七"事变爆发前夕,宋哲元在北京出任冀察政务委员会委员长。那年,他要为母亲办八十大寿,欲请余叔岩来唱堂会。但他有两点顾虑:一是余叔岩已好久不唱了,据说是因嗓子"塌中"(哑了);二来,余叔岩脾气挺怪,说唱就唱,说不唱就不唱,谁的面子也不给。前几年,上海杜月笙家的祠堂落成,所有的名角都被请去唱堂会了,就只有他不去。宋哲元既是个要面子的人,同时又不是那种以势压人的人,因此颇感为难。一个部下就建议他说:"余叔岩跟张伯驹熟,让张伯驹去请他,一准能行!"此话还真被他说中了。宋哲元原是西北军冯玉

余叔岩在书房

祥的旧部,而西北军的将领多数曾是张伯驹的父亲张镇芳的下属,与张家有着千丝万缕的关系,因此张伯驹与宋哲元的关系非同一般。

张伯驹去跟余叔岩一说,余叔岩果真肯卖他的面子,说:"你来说,我还能不唱吗?"因为余叔岩与张伯驹也有着非同寻常的关系,张家的盐业银行是余叔岩的总后勤部,张伯驹又是北京京剧协会的赞助人,所以余叔岩对张伯驹的为人是极为佩服的,大凡张伯驹提出的事,余叔岩是没有不应承的。但是余叔岩又说:"不过有一样,这嗓子'转轴'了,身上也僵住了,得练一练才行。老太太生日还有多少日子啊?"张伯驹说还有一个月。余叔岩说:"那行!"

余叔岩答应出场是定下来了,可戏却是宋哲元亲自点的。他要余叔岩出演《打棍出箱》。这出戏有文有武,很难唱,当时除了余叔岩已没人能唱好了,有时戏馆里虽也在唱,但行家一看就知不正宗。尤其是其中"问樵"一折,上京赶考的范仲禹,因妻子被恶霸葛登云抢走而上山寻妻,碰到上山打柴的樵夫,与樵夫有一段精彩的对白。这场约20分钟的戏,身段要求非常高,在当时就已几成绝响了。当初除了余叔岩外只有王长林会演。王长林小名王栓子,他死后只有他的儿子王福山能传其衣钵,到现在,只有艾世菊一人会演。艾世菊是一个很聪明的人,他总是留心学一些绝活儿。住在上海安丰里时,他就缠着我父亲介绍他拜王福山为师学"问樵",后来还学了《拜山》的"盗钩"、《战宛城》的"盗戟"、《杀家》中的教师爷,又拜马富禄为师,亦是我父亲为之介绍,所以他对我父亲非常尊重。可是艾世菊学会后就没有正式演出过,因为没有相应的老生同台配戏,此为后话。

宋哲元也是听戏的行家,心想难得请出你余叔岩,那就要听一出绝响,他一下就点了《打棍出箱》。

余叔岩听后一声苦笑:"这是拿重活儿往我身上压呀!"同时他也非常高兴和自信,他是那种要么不做,要做就要做绝活的主儿。于是他对他的"老班底"说:"这出戏,只有我会,这是我的戏!现在

他们演的那叫什么'问樵'？他们全都不正经！这回叫他们看看咱们的！"

余叔岩答应之后，就把他的旧班底王福山、钱宝森、朱家奎、杭子和等人都叫了回来，每天下午4点开始吊嗓子、排戏，直练到深更半夜。这期间我曾到过北京，天天晚上跟我堂哥孙蔼仁（瑞方）去余府听余叔岩吊嗓子。孙蔼仁是余叔岩的小账房，在中国实业银行北京分行当经理。余叔岩的大账目在盐业银行，小账目就在孙蔼仁手上。同时我的堂伯父孙多巘（孙家大九爹爹）也是

余叔岩演《洗浮山》

捧"余健将"，余叔岩的第一辆轿车就是孙多巘送的，而我又与张伯驹是把兄弟……有了这几层关系，余叔岩对我就以"九弟"相称，我出入余府比别人要方便得多。

转眼一个月过去了。那天，宋哲元母亲八十大寿的堂会安排在中南海宋哲元的宅院里，来的人实在是多，除了达官贵人、各界来宾外，全北京的名角儿都想方设法挤进来了。有的角儿那天戏馆里有戏，下了戏台再赶过来，能看半场余叔岩的戏也是好的。余叔岩已多年不登台，这偶一出场就轰动了全北京，更何况是唱《打棍出箱》！那天余叔岩一出场，观众叫的那个"好"呵，简直就像炸了窝子似的。

有趣的是戏演到一半，余叔岩看出了"问题"。他发现京城里的好角儿马连良、谭富英、贯大元、王少楼等人，都混在宾客中看他

的戏。他们平时没有机会向余叔岩讨教,而余叔岩也不愿去教他们。况且,他们也都怕余叔岩的怪脾气。因此,这次来看余叔岩的戏还不能让他知道,他们是混在宾客中的,一个个把帽子拉得低低的,但为了看清动作又不得不尽可能往前边坐。这么一来,就被余叔岩发现了。于是,余老爷子的犟脾气又来了,心想:"兔崽子!你们不跟我学,跑来偷我的戏!我叫你们偷!"

他即刻把饰樵夫的王福山叫过来,对他说:"今儿个,咱们换个边儿!"再上台后,他将该站在左边的樵夫换到右边去了,

王少楼演《打棍出箱》

他自己应站右边的却站到左边去了。台下的马连良等人一下傻了眼,看不懂了,想学也学不了。

那天观众情绪非常热烈,演出极为成功。结束后,我们乘张伯驹的车先到余府,余叔岩卸了妆后又应酬了一阵才回来。吃夜宵时可就热闹了,大家问余叔岩:"今儿这是怎么回事呀?"他非常得意,说:"兔崽子想来偷我的戏,我变了个样儿,叫他们偷去吧!"满桌子的人听了那个乐呵!

送戏为张伯驹过生日

张伯驹过40岁生日时的堂会,也是一件轰动京城的热闹事,

在京的几个名角儿全出场了,最有趣的是张伯驹自己竟在里面唱主角。

这全是余叔岩的主意。他觉得张伯驹拿钱养活北京戏剧学会,为戏剧界做了那么多好事,他过40岁生日咱们大家送他一出戏还不应该吗?于是,他出面号召,决定送一出《空城计》。叫张伯驹自演孔明,过过戏瘾;余叔岩饰王平;杨小楼饰马谡,他本来是唱武生的,这次反串花脸;程继先演马岱(他的前辈是京剧泰斗程长庚);王凤卿唱赵云,他本行是唱老生,这次反串唱武生;还有两个小花脸,一个是王福山,一个是盐业银行的票友陈某,饰司马懿。陈某是盐业银行文书科的第一科员,年纪不小了,张伯驹平时唱戏只让他来配戏,因为他的戏路正,是跟裘桂仙学的。

如此强大一个阵容,又是张伯驹自己为自己祝寿,北京城哪能不为之轰动?

其实,张伯驹唱做都不行。他唱戏只有前三排的人听得见,所以人送外号"电影张",因为最初的电影是无声电影。听他的戏,就很费劲。同时他"做派"也不行,毕竟是票友出身,没有人家内行从小练功的底子,即便是演文戏,缺少了武功底子,做起来也不好看。可是他有学问,对剧本的理解和研究有过人之处。余叔岩在戏剧理论和音律上的造诣全靠他指点。过去的京剧演员文化水平都比较低,学戏都是靠师傅口传手教,连像样的戏本都没有,那些老戏的剧本都是后来慢慢整理出来的。而张伯驹对余叔岩,除了经济上的帮助外,更重要的是在艺术理论上。他把余叔岩的京剧表演艺术,从理论上进行了概括。

尽管张伯驹文学功底扎实,理论水平高,但上了台,跟这一大群名角配戏,差距就显出来了。可观众出于对他的尊重,还是很捧他的,还把这出戏拍成了电影。影片胶卷我保存了一盘,收藏在原先我的侧室吴嫣女士处,可惜"文革"中被烧掉了。

自称是谭鑫培的学生

余叔岩号称是谭鑫培的学生，而实际上主要是陪谭鑫培唱过戏。谭鑫培整天忙于演出，还要进宫侍候，忙得很，已没工夫教徒弟了。余叔岩真正从他那儿学来的只有一出戏，叫《金水桥》。但他说他是谭老的学生也有他的道理，因他学戏主要是跟谭鑫培的好友陈彦衡学的，而陈彦衡在唱的方面是谭鑫培的真正传人。

陈彦衡

陈彦衡在家排行十二，故人们常唤他陈十二，在梨园行里无人不知。他是个没落大家族的公子哥儿，小时候在家塾里古文底子打得好，对戏的领悟极有灵性，有钱的时候猛捧谭鑫培，还拉得一手好胡琴。当时京城里拉胡琴有两把好手，一是孙佐臣，别号孙老元；另一与之齐名的是梅兰芳的伯父梅雨田（小名梅大锁）。他俩的不同之处是，孙老元拉的叫"硬弓子"，而梅雨田拉的叫"软弓子"，手音极滑润。陈彦衡的胡琴正是跟梅大锁学的，也是"软弓子"，手音极好，因此也就有资格去为谭鑫培吊嗓子。陈彦衡极其有心，他为谭鑫培拉琴吊嗓子虽是义务劳动，但很计较戏，一边拉琴，一边学他的戏。时间长了，谭鑫培唱的戏他就全掌握了。他因为文化底子厚，对戏的理解就能入木三分，加上他善于总结，学得进也教得出，终于获得了"青出蓝而胜于蓝"的赞誉，成了谭鑫培的传人。后来，不仅余叔岩、言菊朋跟他学戏，南北大凡老生名角及老生名票，大都向他讨教过，如夏山楼主韩慎先（天津人，著名收藏家）、程君谋、许良臣、罗亮生等。许良臣即南

京西路梅陇镇一带薛大小姐的丈夫，在上海票友中很出名。

　　后来孙老元和梅大锁年纪都大了，谭鑫培有时也叫他的二公子谭二来临时救急。可是这个谭二不甚用心，临阵还随意定音，有时把音定得老高，这可苦了他父亲，台上就得拼命对付。有一次谭二音又定高了，一出戏拉下来，差点把他父亲累死。谭鑫培卸妆后对人说："今天差点儿出逆伦案了，我差点被这小子'锯'死！"而陈十二则非常用心，处处留意，凡是谭鑫培唱的戏没有他不会的。他的老师梅雨田则更出奇，据说有时候朋友们聚会吃饭，10个人10个空酒杯，在店伙计上酒之前，梅雨田就能用筷子在10只空杯子上敲出一段过门来。

　　余叔岩向陈彦衡问学，陈彦衡见他是块材料也肯教他，主要是教唱，他身上的功夫是跟王长林和钱金福学的。陈十二诚心地教，余叔岩也学得勤奋，后来就越来越走红了。谁知这两人都有个牛脾气，余叔岩学会之后，两人就闹翻了。陈十二一气之下不再教他，而去教了言菊朋，存心想气气余叔岩，希望言菊朋能压过余叔岩。

　　当时言菊朋嗓子好，师从陈十二之后真的一天红过一天，唱的功夫真不比余叔岩差。可是陈十二只能教唱，身上功夫不行，所以言菊朋也是唱的功夫比武功好。那时已经有了京剧灌制唱片的新鲜事，如果人们翻出言菊朋那时灌制的唱片来听听，确实不比余叔岩差。可是谁知把言菊朋教出来之后，陈十二又与言菊朋闹翻了。有人说是余、言两人学成之后对老师陈十二不太恭维，因此闹翻，也有人认为陈十二同行相轻，为人不够厚道。现在，他们孰是孰非已难以弄清了。

　　言菊朋后来嗓子坏了，身体也不好，正音唱不上去，只好拉出所谓别树一帜的"言派"。我认为那是言菊朋在嗓子"塌中"以后的应变办法，现在嗓子好的青年演员，不应学后来的"言派"，而应学言菊朋前期的正宗唱法。

巧的是余叔岩嗓子后来也坏了。一是唱得太多，人太累，二来也因为一个女人。此人是清末民初天津的旦角大明星，名叫王克琴，人长得很漂亮，到上海时来过安丰里，余叔岩一直迷恋她。她起初谁也不嫁，独与余叔岩要好，后来不知怎么回事，嫁了张勋。30年代初，余叔岩硬顶着不到杜月笙祠堂去唱堂会，显示了他不畏强暴的骨气，同时还有一个原因，就是当时他的嗓子已经坏了，担心万一演砸了，不好收拾，所以硬着头皮顶。越顶他的名气反而越大，社会舆论就越夸他有胆量与恶势力顶着干。其实个中原因只有一些能进入余府的人才知道。

收下唯一女弟子孟小冬

当年，捧角儿的名票们都分"党派"。"梅党"主将有冯六爷、李释戡、吴震修、齐如山、王椤伯、许姬传等，其实中国银行和交通银行的大亨们，几乎都是"梅党"。而余叔岩的"余党"也挺厉害，盐业银行和中国实业银行是他的大小后台，除了张伯驹、孙多巘之外，还有五六个整天"泡"在余府的人。一个外号叫"张天亮"，据说他每天晚上都在余家，既听余叔岩吊嗓子，也听余叔岩说戏、讲故事、说笑话，直到天亮才

孟小冬盛年便装照

回家。另有一个外号叫"包三趟",每天要往余家跑三趟,当然他们都是至亲好友。那时余叔岩住在北京椿树胡同头条,尚小云住二条。还有一个北京警察署的窦处长和联合准备银行的业务局长,也都整天"泡"在余府里"蹭戏"。那时我也常去余府,见到听到了许多有关"余党"们的趣事。

孟小冬是唯一得过余叔岩真传的女弟子。差不多有两年时间,她也是整夜"泡"在余家,到次日天亮才回家的。

她原先在上海大世界的戏班里唱"髦儿戏",即小孩子的戏,开蒙老师叫仇月祥。那时姚玉兰(杜月笙第四房太太)也在大世界唱戏,她们那时就认识了。我那时才八九岁,常由管家带着去逛大世界,所以孟小冬的"髦儿戏"我小时候看过不少。她比我大四岁,可是长大以后却叫我"九叔",叫我大哥孙仰农"六叔"。其实不应该这么叫的。她从小离开了父母,可能是因为父母家贫,就把她卖到仇月祥的戏班里去了。所以她长大后离开戏班到了北方时,认了好几个干娘,有京城里旗人家的姑奶奶,也有汉族的富家女辈。在天津的干娘是詹天佑的孙女,此人嫁给汇丰银行天津分行经理吴氏,很有钱,孟小冬到天津时总是住在詹家。詹家与我的原配夫人朱氏的娘家是亲家,我丈人朱作舟也是北方有名的票友,嗓门挺大,喜欢粉墨登场,所以其女儿也是个戏迷。由于是亲戚,孟小冬就与朱氏结为姊妹。但为什么叫我"九叔"呢?这又与张伯驹有关。由于我与张伯驹结为把兄弟,而他又与余叔岩称兄道弟,所以余叔岩就称我为"九弟"。后来孟小冬拜余叔岩为师,成了我的小辈,自然就得改口以"叔"相称了。那都是旧时代人际交往中的陈规陋习造成的滑稽事。

孟小冬到北方后先后拜过言菊朋、杨宝忠为师,也与梅兰芳同台唱过戏。在《四郎探母》中,孟小冬唱老生而梅兰芳饰铁镜公主,人们就说他俩是"阴阳颠倒"。后来,她想拜余叔岩为师,起初余叔

岩不收她,她只好拜余叔岩的弟子杨宝忠为师。其实杨宝忠满足不了她的学艺要求,只能为她拉胡琴吊嗓子,后来拉琴也不要他了,换了王瑞芝。

孟小冬是位极有个性的奇女子,平时爱穿男装,头发剪得很短,长了一张男人型的漂亮脸蛋,女人味很少,非常高傲,被她看得起的人极少,所以年轻时一直不嫁人。但她对艺术追求极为执着,不达目的决不罢休。她要拜余叔岩为师,余叔岩以不收女弟子为由拒绝了她,怎么办呢?

余家是京剧世家,余叔岩的父亲余三胜是北京老生名角,其祖父余子云是唱旦角的,都是进宫的供奉。

余三胜进宫的资格比谭鑫培还要老,所以家里原本就饶有资财。余叔岩当过一阵票友,在天津"春阳友社"(票房)活动,后来才正式唱戏。我19岁时,他就到上海大西路军阀的儿子杨琯山家唱堂会了。杨琯山有一个兄弟叫杨岐山,也是军人,是袁世凯的女婿。那时余叔岩就住在安丰里我家里,由我父亲招待他。他的丈人叫陈德林,也是京城里的著名旦角,是梅兰芳的老师,唱腔比王瑶卿还正宗。陈德林有一个儿子叫陈少林,师从余叔岩学唱老生,有两个女儿,大女儿嫁给了余叔岩。

余叔岩拒收孟小冬为弟子后,孟小冬并不甘心。她颇有心计,通过各种办法向余府靠近,还隔三岔五地向余叔岩的太太送礼品。余太太向来不喜欢人家到她那儿去,后来也被孟小冬的殷勤所感动,就允许她来余府了。孟小冬此计一成,就可以在一边学余派戏了。于是,她也每天到天亮才离开余府。碰到余叔岩生病时,她也帮助一起料理汤药。久而久之,余叔岩也被感动了,破例收下了她这个女弟子,并表示只要她想学,什么都肯教她。在余叔岩的指点下,孟小冬戏艺大进,越唱越红。

抗战期间,孟小冬住在北京,每年来上海两次,往返火车站都

是由我接送。她常到我家来玩。那时杜月笙在香港，姚玉兰在上海住"十八层楼"。孟小冬原本是看不起杜月笙的，抗战胜利后竟嫁给了杜月笙，这是很多人都想不到的。孟小冬与杜月笙开始是暗中往来，姚玉兰不管。后来杜孟关系一公开，姚玉兰与孟小冬就翻了脸，独自到台湾去了。新中国成立初期杜月笙在香港，日子已不甚好过。孟小冬收了很多学生教他们余派戏，但一文钱也不收，这很能说明她的为人和气魄。

余叔岩当年的胡琴手之一王瑞芝（其他两位是李佩卿和朱家奎，王瑞芝是最后一个），后来长期在上海为孟小冬拉琴吊嗓子。余叔岩去世后，张伯驹"接管"了他的旧班底。张伯驹被"76号"绑票获释后去了西安，就把余派班底交到了我手上，住在我家华山路一处洋房的三楼，直到抗战胜利。关于"余家班底"的情况，我将在下文中细说。其中，王瑞芝于新中国成立前夕随孟小冬去了香港，据说靠为人拉琴和教戏为生，收入不少。

那时我大哥孙仰农全家也到了香港。他原先唱戏是作为票友玩玩票的，到了香港却要以此为生了，靠他多年练就的功夫教人唱戏和武功，居然也过得不错。当时孟小冬向孙仰农建议："咱们写本书吧，写写跟余先生学戏的事。"书名定为《我与余叔岩》，由赵叔雍执笔，出版后成了香港的畅销书，一版再版，稿费就赚了几十万港币。孟小冬一分钱也不要，全给了孙仰农，因为孙仰农已家道中落，要养家糊口，那时的我已被送往白茅岭农场改造，也靠孙仰农按月接济过日子。孟小冬就这么不动声色地帮助了我们全家，这令我们全家十分感动，永不忘怀。

"文革"后，有一次吴中一从香港来沪，带来一盘磁带给我，说是孟小冬送给我的。打开一听，是她在家里吊嗓子时录下的唱段，没有公开录制出版过。后来，台湾曲艺界朋友来看我，我拿出孟小冬这盘磁带放给大家听，那声音至今听来，还是让人十分过瘾。

说不尽的梅兰芳
——孙九谈京剧之二

孙曜东　口述　宋路霞　整理

艺镇上海滩　兼容海派戏

1913年10月，19岁的梅兰芳第一次离开北京到上海来搭班唱戏，与王凤卿一起在丹桂第一台（经理为许少卿）演出，头三天的"打炮戏"就把上海人给"镇"住了。第一天演的是《彩楼配》和《朱砂痣》，第二天演的是《玉堂春》和《取成都》，第三天是《武家坡》，全是他的当家老戏。他那柔润宽亮的嗓音，与众不同的扮相，尤其那顾盼之间的气度，令上海戏迷眼前一亮，全都"迷"上他了。只要他一出场，从头到尾，观众的叫好声始终不绝。戏院里连加座也坐满了。有些后到的观众没有座位，就宁愿付包厢的票价，站在包厢后面听，常常把包厢后面挤得满满的，就连过道上都是人。那一阵朋友们饭后茶余闲谈的，几乎全是梅兰芳。

同时，上海戏剧界给梅兰芳的震动也是不小的。他在后来的回忆中曾说过："那短短五十几天在上海的逗留，对我后来的舞台生活，是起了极大的作用的。"这主要是指海派艺术的"亮点"给了他新的启示。

那时北京和上海有京派、海派之分。京派讲究传统、严谨，在戏的细节上讲究精雕细琢，比较多地沿袭前辈的陈规，缺少创新，

甚至有人不太能容忍创新，所以对海派艺术不以为然，讥之为"外江派"。而海派艺术源于西风东渐、五方杂处的大上海，遇到的新鲜事多，思想方法上亦喜欢推陈出新，玩玩新花样，剧目上就诞生了新编历史剧、连台本戏和时事新戏，表演上以武打动作的翻跌火爆取悦观众，但对某些细节的处理上却失之肤浅，因此不受老派人物喜欢，而年轻一代则十分欢迎。京派看不起海派，海派也看不起京派，称京派为"京棒槌"。然而京派毕竟有悠久的历史传统，随着时间的推移，能够保留下来的毕竟博大精深者为多，所以梅兰芳的出现，倒真让上海人心平气顺了许多。况且，过去只听说北京的角儿到上海如何如何唱红的，却不曾听说上海的海派戏如何在北方唱得火爆。从这点上看，似乎海派的气度又比京派更宽广些。

梅兰芳的高明之处，还在于他没有门户之见，第一次到上海就发现了海派艺术的长处。比如舞台灯光的处理、演员们化妆的方法，对他都有新的启发。那时辛亥革命刚过几年，上海的新思想、新方法、新玩意儿层出不穷，戏剧界不仅演老戏，还编新的历史剧，甚至演改良新戏（话剧），这些都令梅兰芳开了眼界。1914年他第二次来上海演出后，便决定也要演新戏了。他曾尝试演时事新戏，但最终还是把突破点放在了新编历史剧上。这使梅兰芳步入了一个更为广阔的艺术天地。

新编历史剧，首先在于一个"编"字，即从历史上著名的人物和事件中，找出那些适合梅派艺术表演的内容，编成新戏上演。这当中，除了齐如山外，吴二爷（吴震修）也是一员主将。

恂恂吴二爷　智服齐如山

梅兰芳主演的新编历史剧，常常是先由一个智囊人物提出设想，然后再由几个智囊人物凑在一起"捏合捏合"。大家沿着一个基本思

路，你"戏说"一段，我补充一段，等差不多把"戏胆"滚圆了，再由一个人执笔起草，写出剧本初稿，然后梅兰芳再和大家一起细抠剧情的发展脉络、编制台词唱腔、考虑服装道具等，在集思广益的基础上再写出第二稿。稿成之后，梅兰芳在排演的过程中还要不断地广泛听取意见，加以修改和提高。这个过程，就是梅兰芳的智囊团集体创作的过程。他们并不是为了钱或出名，因为这些人大都早已是社会名流，而完全是为了戏。这种自然形成的创作集体，实在是不多见的。

吴震修也是这个智囊团中的主将。他早年在日本学经济学，回国后长期在中国银行担任要职，曾任中国银行南京分行的经理，被银行界推为老前辈。他与董事长冯耿光及一大批行员都十分喜爱梅兰芳的戏。在他和冯六爷的牵动下，差不多整个中国银行都成了梅兰芳的后盾，不仅为其提供经济支持，还常常为梅兰芳编出好戏。

《牢狱鸳鸯》这出戏就有吴震修的功劳。先是由吴震修讲了《兰苕馆外史》中的一个故事，然后大家议论下来觉得可行，才由齐如山起草撰写提纲，最后经大家多次讨论才编成这出戏。这个剧本的情节十分动人，说的是一对姑嫂游五台山，遇到贫寒书生卫如玉，姑娘对其一见钟情，向嫂子道出了心事。嫂子正要托人说媒时，卫如玉已进京赶考去了。姑娘的父亲是个贪财的富户，已决定将姑娘嫁给一个纨绔子弟吴赖。谁知在迎亲之日竟有歹徒混入，污辱新娘未遂，就杀死了新郎吴赖，并抢了金簪逃走。于是，姑娘反被诬为凶手入狱，又牵累了卫如玉，亦被关入大狱。两人在狱中不堪折磨，都被屈打成招……当然，戏的最后总算是真相大白，好人最终是有好报的。这是一场苦戏，情节曲折，唱腔委婉，极有表现力。吴震修正是抓住了其中"爱情"和"冤情"的统一。

这出戏的演出效果可以用一个故事来说明。有一次梅兰芳在吉祥戏院演这出戏，他饰演姑娘，姜妙香饰卫如玉，李敬山饰吴赖，路

三宝饰嫂子,高四宝饰县官,王凤卿饰巡按。当演到县官动大刑逼供卫如玉这场戏时,县官正在蛮横地咆哮:"你不肯招,也得叫你招了,才好了掉这场官司!"忽然从台下跳上来一位老者,涨红着脸,指着那县官破口大骂:"卫如玉没有杀人,为什么把他屈打成招?你这狗官,真是丧尽天良,我打死你这个王八蛋!"边说边挥拳就要打。台上饰县官的高四宝吓傻了,心想这是怎么回事呀?演戏就是演戏嘛,怎么能当真呢?眼见那老拳快砸到脸上时,他才赶紧钻到桌子底下。这时台下的观众还没反应过来是怎么回事,全傻了,而原本跪在县官前的卫如玉这时只好站起来劝架。最后还是后台管事跑上台才劝住了老者,他好言劝道:"这是做戏,不是真事,您别生气。请回到您的座位上,继续往下看,看到后头您就知道了,卫如玉是死不了的,您老放心吧!"这才把老人劝下了台,高四宝也才从桌底下钻出来继续往下演,可是再也演不出刚才那股盛气凌人的昏官相了,原来是"戏胆"给吓跑了。后来梅兰芳把这个故事写进了《舞台生涯四十年》。

梅兰芳另一部久演不衰的戏是《霸王别姬》,在剧本的创作过程中,同样倾注了吴震修大量的心血。

齐如山曾为梅兰芳编过《霸王别姬》剧本。由于当时杨小楼和尚小云在上演《楚汉争》,剧情大体差不多,都是源自司马迁《史记》中项羽乌江自刎的故事,梅兰芳顾虑有竞争之嫌,就不愿再排。后来看

梅兰芳(左)、杨小楼合演《霸王别姬》

《楚汉争》中虞姬只是一个配角,于是才重新决定上《霸王别姬》。该剧本以虞姬为主角,更加以情动人,仍由齐如山执笔,参考《楚汉争》的本子,再编一部戏。齐如山的初稿写出来之后,场次很多,要演两天才能演完。梅兰芳正准备排演时,吴震修来了。他听说梅兰芳将与杨小楼合演这出戏,非常兴奋,遂拿过剧本来看,谁知一看倒看出了问题。他是个心直口快的性子,张口就提了意见:"我认为这部戏太长,太拖沓了,要两天才演完,不好!"齐如山听了不高兴,说:"故事很复杂,一天实在挤不下。现在剧本已经定稿了,正在写单本分给大家看。"可吴震修还是坚持己见:"如果分两天演,怕是站不住,杨、梅二位也枉费精力,我认为必须改成一天演完。"齐如山听了心中不悦,说:"我们弄这部戏已经不少日子了,现在已完了,你早不说话,现在突然要大拆大改,我没这么大的本事!"说完把剧本扔给了吴震修。

1941年,梅兰芳全家在香港(前排左起:梅葆玥、福芝芳、梅葆玖、梅兰芳;后排左起:梅绍武、梅葆琛)

吴震修拿过剧本，笑笑说："我没写过戏，这回就试试看吧。给我两天工夫，我回去琢磨琢磨，后天来交卷。"这么一来，"皮球"等于踢给了梅兰芳。两个"智囊"不一致了，叫他怎么办？其实，梅兰芳也认为演两天太长了，要两天都兴起高潮并非那么容易，但是吴震修又从未执笔写过戏，他实在有些担心。想来想去，梅兰芳决定请吴震修试试看，能改好最好，改不好则按原方案演。

两天后，吴震修真的拿出了他的"本子"。他诚恳地对齐如山道明了自己的想法和设计，认为与剧情的主要情节无甚影响的场次应当去掉，否则会影响戏的节奏，观众也会生厌。同时表示自己写剧本是外行，还请齐如山斟酌、衔接和润色。齐如山听了也认为有理，就不再固执己见了，便和大家一起逐段"磨戏"。《霸王别姬》从原来的近20场减到12场，新中国成立后又精简到8场，愈加凝练，成了梅兰芳的经典剧目。

冯六爷作伐　梅兰芳续弦

梅兰芳的老岳母福老太太是个奇人。她年轻时练就一身少林功夫，据说北京城闹义和团的时候，她一抬腿就上了房顶，手里拿一把大刀，别人就谁也不敢上去。她家原是满族，后来穷了，丈夫又去世了，孤女寡母相依为命，被世俗视之为"臭旗人"。可是这老太太是个不服输的人，把女儿福芝芳培养成了北京"天桥的梅兰芳"，在天桥一带极有名气，甚至把冯六爷也感动了。时值梅兰芳的原配夫人王氏病逝，冯六爷就急急忙忙地为之说合，拉梅兰芳去天桥看戏。梅兰芳听说天桥也有个"梅兰芳"，一时好奇就去了。他看后认为不错，冯六爷就进而为之提亲，一段良缘就这么订下了。后来我听说，冯六爷作媒是有私心的，他怕梅兰芳另娶媳妇后专听老婆的话。如果这个新媳妇另有背景的话，中国银行的这班"梅党"就要被冷

落了。所以，他们赶紧把这位老实又听话的"天桥梅兰芳"嫁给梅兰芳。事实上梅、福两人婚后生活挺好，儿女们也承继家学，多有所成，只是福芝芳为了育儿管家，不得不放弃自己的艺术，成了梅兰芳

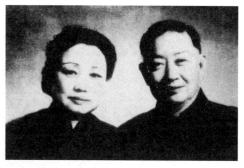

梅兰芳、福芝芳夫妇

的贤内助，从此就只有一个梅兰芳了。

当时福老太太还是一身北方的打扮，一袭黑色衣裤，腿上扎着绑腿，说话一口京腔，叫梅兰芳"大爷"，叫我"老九"。她话虽不多，但很厉害，谁要是说话不"上路"，她就当面"烙"谁。我们大家对她都很尊重，有机会去北京时，总不忘为她带一篓六必居或是酱园的咸菜。她得知我是孙文正公（孙家鼐）的后代后，曾对人说我是"海螃蟹"，意思是大户人家。

拒绝收定金　葆玖当义子

1943年，梅兰芳和冯六爷、叶恭绰等一起被日本人押回了上海。在此之前社会上已风传此事，都以为梅兰芳这回回来要登台唱戏了，所以黄金大戏院、天蟾舞台等戏院的老板纷纷找上门，向福芝芳付定金，请梅兰芳回沪后到他们戏院唱戏。福芝芳推说等大爷（梅兰芳）回来之后再定，她做不了这个主。但这些戏院老板多与黑社会有勾搭，只知赚钱，根本不顾别人的声誉，硬是往梅家送定金。福芝芳很为难，跟我商量怎么办。我对她说，这些钱决不能收。一来梅兰芳蓄须明志，只要日本人统治就不再唱戏，此事天下皆知，现在如果收下定金，岂不坏了他的名誉；二来梅兰芳本人肯定不知此

孙曜东（左）和梅葆玖合影

事，也不便替他做主；三来，那么多戏院来"抢"梅兰芳，你答应哪一家是好呢？全答应是不可能的，梅兰芳应付不过来，如果答应一家而拒绝其他，麻烦就更多，他们什么坏事都干得出。所以我认为，此钱断然不能收，如果生活上有困难，宁可想别的法子。福芝芳听后认为有道理，第二天就派人把钱给送回去了。果然梅兰芳回来后听说此事，认为我们处理得对。

后来我们与梅家更熟了，有一次在打牌时，福芝芳对吴嫣说："葆玖这孩子，你要喜欢就给你吧。"我和吴嫣没有孩子，能有个孩子自然是好，可是要认梅家少爷为干儿子，此事又非同小可。所以吴嫣一面敷衍着说："把小玖给我呀，啊呀，您真舍得吗？"一面赶紧看我。我自然有些不敢当，就客气了几句。我这一客气，福芝芳就赶紧把小玖叫出来，要他叫"干妈"。吴嫣一成"干妈"，那么我自然也就成了"干爹"了。那时葆玖才9岁。我心想给个什么礼物呢？我俩跑到永安公司，把一套刚刚进口的电动火车玩具买下来送给葆玖，那火车的轨道能铺一房间，大家七手八脚忙活了半天。

后来，几十年人间沧桑巨变，大家各奔东西，只能从电视上看看葆玖了。没想到天遂人愿，我们又在上海见了一次面。那是改革

开放之后，中央一位老首长的孙子要向梅葆玖学戏，介绍人是我姑夫杨通谊先生（我的姑姑去世后，姑夫又娶了荣漱仁小姐为妻）。杨先生知道我与梅家的关系，便在他家请客吃饭时把我叫了去。葆玖见我来很高兴，仍以"干爹"相称，我们还一起合影留念。

1975年我获特赦从白茅岭农场回沪后，不久就收到了福芝芳的信，并寄来40元钱。她是从张伯驹那儿知道了我的窘况，就跟张伯驹一样也按月寄40元。几个月后，我与海外的亲友联系上了，有了亲友的接济，我就去信叫他们不用再寄钱了。谁知我们才恢复了联系没多长时间，福芝芳就病逝了。1990年我有机会去北京，找到梅家时，出来迎我的是葆玥。她一见我，眼泪马上就流出来了。谈话间才知道其母晚年常常腰痛，是在"文革"中被红卫兵踢坏的。她送了我一些戏照，还陪我到她父母的墓地上了坟。

义演悼弟子　回礼《玉堂春》

梅兰芳的身边还有三个重要的人物，一个是姚玉芙，人称姚五；一个是唱小生的姜妙香，人称姜六。姚玉芙原本唱青衣，与梅兰芳配过戏，可是始终没有唱红也就不唱了，改为梅兰芳的管事。因为他是内行，人头熟，梅兰芳与外界的交往，都由他安排。姚玉芙只有一个女儿，后来嫁给了梅兰芳最得意的弟子李世芳，可惜李世芳于1947年竟因飞机失事而身亡。梅兰芳极为痛心，在中国大戏院演了6场义务戏，以悼念李世芳，并把演出所得都给了姚玉芙，以此表示他的哀悼之意。

梅兰芳一生很少收弟子，因他实在太忙了。但李世芳这个弟子实在是优秀，富连成科班出身，有"小梅兰芳"之誉。他到上海黄金大戏院演出，一炮打响，整整卖了一个月的满座。他是梅兰芳心甘情愿收的弟子，并得亲自教授，确实得了梅兰芳的真传。后来言慧

珠拜梅兰芳为师，主要是王幼卿教的，大约能得梅兰芳真传的三四成。至于李玉茹学梅兰芳，那主要是靠留声机学，当然，梅兰芳有空也会指点一二。李玉茹到上海时才19岁。别人介绍她住进我华山路400号的房子，余叔岩留下来的"班底"有五六人也住在那儿。我和吴嫣认为她有发展前途，就变着法子向梅兰芳推荐，请他收李玉茹为弟子。我们先说服了福芝芳，夫人一吹风，梅兰芳就同意了。拜师的礼物是吴嫣为之准备的，拜师仪式上是我举的香，梅兰芳给学生李玉茹的礼物是他的经典剧本《玉堂春》。当时各流派的剧本是不外传的，所以这是极为珍贵的看家之宝。

姜妙香是谭富英的丈人，人缘极好，人称"姜圣人"，是梅兰芳的当家小生演员，几十年间合作极为默契，也是一位来上海能住在梅家的人。

梅家的最后一位功臣是许姬传，杭州人，世家子弟。他除了和弟弟许源来共同执笔写了《舞台生涯四十年》外，还写了《梅边琐记》，并在《文汇报》连载了100多天。这是对梅兰芳较有权威的研究。许姬传起初是参加"磨戏"，后来当过中国银行的秘书，也当过梅兰芳的秘书，一度也曾当过我的秘书。他的远房舅舅是任援道，所以他还干过一段时间的税务，后期他为梅兰芳管杂务，长期住在梅家。梅太太福芝芳戏称其"风干曹操"（其人极瘦），又叫他"凤凰"，梅家孩子们叫他"许叔"，关系非同一般。他晚年光景不佳。1990年我到北京去看他，他已从梅家搬了出来，独居一室，仍是那么瘦。他见了我很激动，拿出一只多年收藏的乾隆的印盒执意送我。我怎能夺人之爱？况且他日子也很艰难。他见我不收，就抽出纸笔当即为我赋诗一首，留作纪念。现在，梅兰芳这个最后的笔杆子也已作古了，留在我脑海里的，只剩下一出出戏的残梦了。

梅兰芳的朋友们
——孙九谈京剧之三

孙曜东　口述　宋路霞　整理

梅兰芳为人谦逊，富有涵养，所以他一生朋友很多。其实，他的成功，除了他的天赋和勤奋之外，朋友们的鼎力相助也是不容忽视的，今天我就谈谈这个话题。

遵嘱接济梅兰芳

要说朋友，我们家和梅家也是好朋友。

俗话说："三年能出一个状元，十年出不了一个唱戏的。"这是说京剧这门艺术具有博大精深的特性，不是一般急功近利者所能掌握的。我过去对此话很不以为然，看戏玩票只是凑凑热闹，个人爱好而已；后来接触了梅兰芳先生，不仅是看他的戏，而且还常去他家串门，了解了梅兰芳先生的为人处世和从艺道路，才慢慢悟出了此话的分量。

我家与梅家的关系起于上一代人。我父亲曾与梅兰芳为赈灾在兰心大戏院同台演过戏，此外，还因为与中国银行的关系。我的长辈多与中国银行有关，而梅兰芳的"钱袋""梅党"（指梅兰芳的智囊团）的祖师爷冯耿光（字幼伟）先生正是民国时期中国银行的董事长，而且中国银行的众多高级职员如吴震修、许伯明、汪楞伯等

人，也都是捧梅健将。如此一来，孙家的票友与中国银行的"梅党"就很自然地走到了一起。尤其在抗战时期，梅兰芳蓄须明志八年不登台，最后几年只得靠变卖古玩字画为生。冯六爷（耿光）和吴二爷（震修）没去重庆，只能息影沪上，杜门不出，钱袋也空了。我当时因落水当了复兴银行的行长，掌管了不小的金融实权，家里又有阜丰面粉厂为后盾，我就常按冯六爷和吴二爷的吩咐，设法接济梅家。适逢当时我的侧室吴嫣正在向梅先生学戏，我就更觉义不容辞了，于是往马斯南路（今思南路）梅家走动的机会就多了。以致后来，梅葆玖竟成了我的义子，这也是我原先不敢想象的。

梅先生晚年的秘书许姬传先生也是梅兰芳的重要智囊，在50年代曾写有长篇《梅边琐记》，在上海唐大郎主持的《亦报》上连载，记述了50年代在梅兰芳先生身边看到的事情。于是"梅边"一词就成为一个专用词。我在这里借用一下这个词，谈谈我在"梅边"的所见所闻，或许能补过去所述之不足。

"落水"才子黄秋岳

抗战之前围绕在梅兰芳身边的文人就有一大帮子。他们帮他写戏，出点子，在他成功的道路上，起到了举足轻重的作用。其实，另外的著名角色也同样都有这些文人名士帮助。冯耿光、吴震修、许伯明、李释戡、黄秋岳、叶恭绰、魏铁山、汪楞伯、杨云史、李斐叔、罗瘿公、许姬传等早就与梅兰芳交往；后来到上海后，又有赵叔雍、沈昆三。另外，画家齐白石、陈半丁、汤定之、吴湖帆、吴昌硕、顾鹤逸、吴子琛等亦与之交情颇深。这些人的业余生活几乎都泡在梅兰芳的戏里面。那时梅兰芳每晚演出回家吃夜宵，陪他一同吃的总有两大桌子人，大家边吃边议论，今天哪里演得好，哪里欠火候，直截了当，直言不讳。梅兰芳则始终从善如流，择善而从。他的这种涵养和

梅兰芳（前排右二）、与齐如山（前排右一）、李释勘（后排右二）、姚玉芙（前排左二）、姜妙香（前排左一）等合影

敬业精神，也正是诸多文人名士愿意接近他的原因之一。

这些文人当中最为不易的是黄秋岳，他不仅为梅兰芳参谋戏，还为他办理文案。在戏的方面，早期是以黄秋岳为主，他出事之后才是齐如山。比如梅兰芳演出《霸王别姬》，黄秋岳把那段历史给他讲透了，虞姬的性格也就悟出来了，演起来才能得心应手。黄秋岳学富五车，才高八斗。他为人写寿文是500大洋一篇，够一个中等的小康之家生活一年。汪精卫非常赏识他的才华，曾请他当秘书。杜月笙也请他写字。黄秋岳是福建人。在清末民初，福建出了一批才子，一直到抗战之前在文坛都很有影响。其中有一个梁鸿志（抗战期间投靠日本，沦为汉奸），蒋介石也要敷衍他，曾派人送他4 000元秘密津贴。梁鸿志曾以诗文称雄文坛，还收藏了宋代人的33封信，其中包括苏轼的信，故名其书斋为"三十三宋斋"。他谁都看不起，却独独佩服黄秋岳。齐如山称其为黄老师，罗瘿公视其后生可畏。如此身价的黄某，竟愿为一个"戏子"办理文墨，只能以英雄见英雄、才人惜才人来解释了。但是，他后来竟堕落到向日本人传递情报，最后被蒋介石下令枪毙了。据说，黄秋岳和日本人搞在一起成为汉奸，主要是为了钱。原来，他有两房妻妾，妾叫梁翠芬，是北京八

大胡同的第一名妓。试想有如此大美人缠身，那花钱注定是如流水了。梁翠芬长相类似孟小冬，身段比孟小冬还要好。黄秋岳是为她送了命。奇怪的是，当时福建籍文人"落水"当汉奸者较多，如郑孝胥、梁鸿志、黄秋岳、陈箓等。黄秋岳被处决后，黄家的管家王妈就到梅家当管家，极尽职尽责。

一信定交齐如山

黄秋岳死后，才由齐如山当梅兰芳的"戏袋子"。果然，齐如山不负厚望，为梅兰芳出了很多好点子。

民国初年，齐如山就爱看梅兰芳的戏，那时他有些想法想跟梅兰芳谈，又觉得素不相识，不便开口。有一次，他看了梅兰芳演的《汾河湾》后，很有些想法，如骨鲠在喉不吐不快，于是就写了一封长信给梅兰芳，信中写道："昨观《汾河湾》，你演得很好，一切身段，都可以算是美观，尤以出入窑之身段最美，所以美原因，在水袖运用得合适，与该段增色很多，以后仍应再多注意。此戏有美中不足之处，就是窑门一段，您是闭窑后，脸朝里一坐，就不理他了。这当然是先生教得不好，或者看过别人的戏都是如此，所以您也如此。这是极不应该的，不但美中不足，且甚不合道理。有一个人说他是自己分别十八年的丈夫回来，自己虽不信，当然看着也有点像，所以才命他述说身世，意思是那个人说来听着对便承认，倘说的不对是有罪的。在这个时候，那个人说了半天，自己无动于衷，且毫无关心注意，有是理乎？别的角儿虽然都这样唱，您则万万不可，因为果如此唱法，就不够戏的原则了。……而且这一段是全戏主要的一节，承认他与不承认他，全在这一套话，那么这套话可以不注意吗？再者，听到他说起当年夫妻分离情形来，自己有个不动心不难过的吗？所以此处旦角必须有极切当的表情，方算合格，将来才能

成为好角。"同时，他还据剧情的逻辑联系，分析了其他几个地方，如薛仁贵和柳迎春的表情问题，均能言之有理，切中肯綮。

齐如山发了信后如释重负，至于梅兰芳能不能收到，收到了会有什么反应，他全不在意。谁知，梅兰芳接信后却很重视。他认为齐如山很懂戏，分析得合情合理，于是，就试着按齐如山的意见把戏默走一遍，果真自己也觉得合情合理自然多了。他认定这样改动，才真正符合剧情的发展，于是在接下来的一次与谭鑫培合演《汾河湾》时，就大胆地对柳迎春的动作和表情作了改动。那天演到薛仁贵追到了窑门被关在外面，有一大段唱腔，博得台下叫好阵阵。可是在一段过门中，在这个不应该叫"好儿"的地方，观众都叫起了"好"。谭鑫培起初觉得奇怪，后来发现梅兰芳正坐在椅子上做身段呢，那"好儿"是冲着梅兰芳来的！谭老板开始有点不高兴，后来一琢磨，这样改动是有道理的，就顺水推舟地把戏唱下去了。台下看戏的齐如山发现自己的信起作用了，于是就更加起劲地给梅兰芳写信，几乎是每看一场他的戏就写一封，肯定长处，指出不足。梅兰芳始终是闻过则喜，择善而从。自此，他们成了好朋友。

后来，齐如山在戏里越"陷"越深，干脆辞了其他事情，成了梅兰芳的"戏口袋"，不仅为梅派艺术出谋划策，改进旧戏，而且在梅兰芳有志创作和表演新的历史剧时，更是大显身手。一个好的设想，往往是由梅党中的某个人提出，再由几个人议论起来，才渐渐有了"戏胆"，一旦梅兰芳有了灵感，就由齐如山执笔写出剧本，再由梅兰芳和王幼卿等人设计唱腔、动作、表情等，几经排练，便可在台上演出了。

20世纪30年代梅兰芳组团访美演出时，齐如山也是立了大功的。他赶写了《中国剧之组织》《梅兰芳的历史》，编印了《梅兰芳歌曲谱》，又组织画工画了剧场背景图案，总之，一切都是为了让美国观众能看懂并喜欢梅兰芳的戏。后来，梅兰芳访美演出大获成功，齐如山功不可没。

梅派"钱袋"冯六爷

梅兰芳（左）与冯耿光（右）合影

冯六爷即冯耿光（字幼伟），早年毕业于日本陆军士官学校，回国后长期担任中国银行的董事长，不仅终身捧梅，而且是梅兰芳的经济支柱。每次梅兰芳经济上发生问题，都是这位冯六爷出面设法解决。梅兰芳14岁时，冯耿光就与之交往，交情可谓源远流长。平时在家里，冯六爷唤梅兰芳为"傻子"，就像喊儿子的乳名一样，因为他觉得梅兰芳除了唱戏其他什么都不懂，人在江湖而书生气十足，故以"傻子"称之，而在别人面前则称其为畹华。结交之后的几十年间，大凡梅兰芳遇到重大问题时，都有他冯六爷参与解决，包括梅兰芳的第二次婚姻，也是他从中极力促成的。

冯六爷所以能弃军事而长期主金融，这与他的资历和顶头上司有关。冯耿光是国民党元老许崇智的同学，资格比1928年就任上海特别市市长的黄郛还要老。许崇智在日本陆军士官学校时就加入了同盟会，回国后任福建武备学堂总教习，参加了辛亥武昌起义、二次革命、护法战争和北伐战争。他在担任代理陆军总长和国民政府军政部长时，冯耿光是他的参谋长。基于这种关系，蒋介石也很买冯耿光的账，让他长期主持中国银行。抗战时冯耿光没有去重庆，与

梅兰芳一起避往香港，香港沦陷后被日本人软禁在一家饭店里，又用军用飞机押解回沪。同机回沪的有16人，其中好几位是捧梅健将，他们是叶恭绰、李思浩、唐寿明等。飞机在江湾机场降落，是我去迎接的。

那时，日本侵华部队中的头目之一吉古也和冯六爷是同学，可冯六爷遇到再大的困难也不去找他。他说："我犯不着下这水！"表现了他坚贞的民族气节，这一点和梅兰芳完全一致。

1930年梅兰芳一行从上海启程赴美演出，冯六爷也是帮了大忙的。在此之前，梅兰芳曾应国民政府外交部的邀请，在一次宴会上为美国人在华办学的俱乐部演出《嫦娥奔月》，令美国人大开眼界。后来，美国驻华公使保尔·芮恩施在离任的宴会上，就直截了当地提出，为增进中美人民间的友谊，最好能请梅兰芳先生赴美国演出。当时不少人认为他是逢场作戏说说而已。谁知他倒是很认真的。那次宴会，叶恭绰参加了。一散席，他就急忙把这个消息转告了齐如山，两人都认为这可行，只要认真办理，就能把梅兰芳推向世界舞台。当时燕京大学校长司徒雷登对此也非常支持，在美国广为宣传，竭力促成此事，并且亲自为梅兰芳联系了演出剧场。

一个剧团20余人远赴美国，作为民间艺术交流，经费全靠自筹。结果北京方面，经冯耿光、吴震修、周作民、钱新之的鼎力相助，筹得款项5万元，同时冯耿光又在上海筹集到5万元，总共10万元大洋，估计可以成行了。可是临到剧团出发前两天，突然接到美国来的电报称："美国现在发生金融恐慌，市面太坏，美金价一天比一天高，10万之外，非再多筹几万不可。"

梅兰芳看过电报，有些发愁，怎么办呢？他与冯老板商量："欢送会已开过，船票也已买好，要是不走，在国内外的声誉将会一落千丈，而我的情绪也不会好。最好能按时赴约成行，经费上的问题，看看有没有别的法子补救？"冯六爷不愧大家风度，在金融界能呼风

唤雨，结果又为之筹集了5万元，梅剧团才得以如期动身。

后来，在筹备访问苏联的经费时也是这样。那时由冯六爷、史量才、张公权、钱新之、陈光甫、梅兰芳等成立了中国戏剧协进会，商量由协进会筹款10万元。梅兰芳自认3万元，国民政府财政部拨发5万元，几方面合力经费问题才告解决，其中又是冯六爷唱"大轴"。

抗战期间，梅兰芳从香港回沪之后，差不多每天都要到冯家去。

那时与冯六爷一起生活的太太是陈绿云，艺号叫"冯老三"，是晚清北京青楼里的名妓，人称"北里"的第一号美人，资格上仅次于上海长三堂子里的"四大金刚"。她嫁给冯六爷后，倒是把她的妹妹冯四给拯救了，生活上有了依靠，其妹就不必再入娼门了。冯四也天生丽质，楚楚动人，后来嫁给了曾参加奥林匹克运动会的短跑运动员程金冠。不巧的是，程金冠在东吴大学念书时与蒋纬国是同学，同学间一来二去，蒋二公子竟也看上了冯四小姐，这期间就传出许多闲话来。大陆改革开放以后，东吴大学校友会邀请他们去台湾观光旅游。结果，程金冠去了，冯四没去。据说，蒋纬国念旧情，送了不少钱给他们。抗战期间冯六爷困居上海愚园路时，程金冠日子也不好过，冯六爷就把他推荐给我，我安排他在我的复兴银行当总务处长。现在，他们三人都去世了。程金冠于2000年5月辞世，冯六爷和冯老三则死于"文革"中，北京的梅家知道后，曾寄来100元表示哀悼。

一代名伶马连良
——孙九谈京剧之四

孙曜东 口述 宋路霞 整理

"门马家"初酿梨园情

马连良字温如,回族人,出生在北京一个很有艺术情趣的大家庭里。他祖父一代是靠卖洋灯罩(即油灯罩)维持生计的。后来他父亲弟兄几个凑了钱,在北京阜成门外开了一个茶馆,人称"门马家",日子才一天天殷实起来。"门马家"茶馆的院子很大,生意挺红火,每天都有很多戏迷聚在那儿一边喝茶,一边谈戏、评角儿,有时高兴了还吊嗓子、耍把子,这茶馆成了戏迷们聚会的"沙龙"。日子一久,马连良的父亲马西园及

马连良先生

其弟兄几个就都迷上了戏,有的开始拜师学艺参加演出,有的当票友,在义务戏中客串点角色,更多的是跟朋友们一起自唱自娱。马连良的三叔马昆山则是正式下海的。到了马连良这一辈,马家人多数都进了梨园界了。

马连良9岁时进叶春善创办的喜连成科班学戏,排在第二班"连字辈",由茹莱卿先生开蒙。他初习文武小生,后归须生,艺宗谭派,

并私淑贾洪林、刘景然等前辈，学了八年出科后，又拜孙菊仙为师继续深造，并吸取了余叔岩、刘鸿声、高庆奎各家之长，融会贯通，打下了深厚的基础。在科班时，马连良得到了叶春善、萧长华、蔡荣贵等名师的精心指导，八年中学了百余出戏，这使得他一出科就在北京有了点小名气，然而令他真正暴得大名的却是在上海。

过上海一举成大名

也许是马连良年轻时吊嗓子过于用功，他学出科不久即遭遇嗓子嘶哑。这种情况在年轻人身上叫"倒仓"，在中年人身上就叫"塌中"。一般来说，"倒仓"的嗓子如果调整得当，是可以慢慢恢复的，而"塌中"则不容易恢复了。嗓子哑了的马连良不是不能唱，而是唱的时间不能长，一出戏中只有半出能唱下来，下半出嗓子就出"鬼音"了。余叔岩也曾"倒仓"，但他的功夫太深，能真假嗓子（所谓两条嗓子）巧妙地并用，观众亦能接受，况且他已名满天下了，戏迷们都买账，所以并无大碍。而马连良那时名气还未上去，世面尚未闯开就遭遇"倒仓"，这令他非常着急。

马连良非常聪明，他有他的"招"，变着法子扬长避短——嗓子不行了就突出武功，唱没把握了就加强道白，在选择剧目上专拣那些以道白和武功为重头的戏演。京剧中老生的角色常作为正面人物，往往有大段义正词严的道白，拿下了这些道白就拿下了戏的精华，这样一来可以减少唱的分量，同时又发挥了自己的长处。可是京剧毕竟还是要唱的，唱起来嗓子"不挂味"，戏迷们还是品得出来的。北京的老戏迷们就是这样厉害。

在北京一下子打不开局面，马连良就南下福建闯路子，找那些京剧不甚普及的地方去唱戏。当时福建人不太懂京戏，即便去"卖野人头"也未必空手而归，更何况马连良是喜连成科班出来的角儿

呢。所以他在福建一年多，竟然唱红了，尽管每月包银只有700元（若在上海的话，名角一月起码是有3 000元，梅兰芳是每月3万元），可照样天天卖座。更重要的是，在这期间他的嗓子慢慢又恢复了，行将北返之时，他在艺术上也到了炉火纯青的时候。

那时候的生意人极讲究市场信息，一旦抓住了一个

马连良在《海瑞罢官》中饰海瑞

红角儿是不肯放的。当时三马路（今汉口路）上有一个很老的戏馆子叫"亦舞台"，老板叫沈少安，是个聪明的生意人。他知道马连良的嗓子已经恢复了，将从福建乘船北返，必定要到上海换乘火车，于是就打听到了确切的时间，到船码头上亲自迎接马连良，请他在上海唱几天戏再走，如果唱一个月即给包银1 000元。马连良想：若在北京等上海的戏馆子来请，还不知等到何年，自己眼下尚没有这等身份，现在正好路过，又是人家主动来请，何乐而不为？结果一炮打响，上海滩为之轰动。那时的亦舞台可坐2 000人，天天客满，我大哥孙仰农天天去看。那时是20世纪20年代，我才十几岁，有时也挤在大人当中前去凑热闹。沈老板发了大财，这就更要抓住马连良不放了。一个月演完又加演三天帮忙戏，沈老板又增加1 000元作为奖励，但是有一个条件："今后来上海唱戏只能在我这儿唱，不能给别的戏馆子唱。"那时按北京的生活水准，一个人一个月收入30元已是富人了，马连良在福建一个月只挣700元，到了上海沈老板一下子给了他2 000元，而且日后还要请他来唱，他当然一口答应。

搭班底举新又怜老

马连良在家排行老三,人称"马三爷"。跟他熟悉的朋友常常议论:马三爷戏唱得好,人也做得好,又善于把握市场(即观众)的要求,如果学做生意,也一定做得好。这主要体现在他对班底的安排上。

马连良非常注重自己的配角,甚至不惜代价地培养提携配角。因京剧中有不少夫妻戏,如《四郎探母》《武家坡》等,他认为不能光自己唱得好,如果配角不强的话,整个戏也就大减了风采,所以他对配角要求很高。马连良的班底在所有的戏班里是最强的,连梅兰

马连良(右)与张君秋合演《春秋笔》

马连良(右)与李玉茹合演《乌龙院》

芳都没有如此强盛的班底，而且马连良善于起用新人，张君秋、李玉茹、王吟秋都是他带来上海演出，在上海暴得大名的。马连良起用新人，一来是培养了人才，二来用新人价钱也便宜。他用的旦角并非固定，但都要求是富连成科班出身，梅兰芳反倒无此远见。马连良的小生用叶盛兰，花脸是金少山，世称"金霸王"，还有郝寿臣和裘盛戎；小花脸是马富禄，是他的当家小花脸，丑角中的第一块牌子，与之配合时间最长，还是马连良母亲的干儿子，又有兄弟情谊，所以配合得极为默契。

马连良对待班底很舍得花钱，演戏自己挣了钱，也不亏待弟兄们。来上海唱戏有时带了叶盛兰，同时还要带程继先作为艺术指导，因为程继先是前辈，什么戏都会，人称"戏包袱"，演员碰到什么问题，一问他准能解决。而且马连良惜老怜贫，跟他出来一次就有一份收入，不管到时候能不能派上用场。他对待慈瑞泉和贾多财亦是如此，有时把他们两个老丑角与马富禄一起带来。一副班子里带三个丑角，在别的班子里还不曾听说过，足以说明马连良敬重前辈、道义为先的品德了。在"戏份儿"的分配上，他也一向大度。唱红之后，一般戏馆子给月包银3万，他就给他的旦角1万，对前辈艺人还更照顾些。有了这样的老板，他手下的哪个角儿还不心平气顺呢？所以他的哥儿们都很齐心。后来他组织"扶风社""马连良剧团"，再后来出掌北京京剧院和北京戏剧学校，不仅艺高盖世，还以善于团结人出名，甚至在"文革"时期，他的班底中也没有一个背叛他的。

余老板评点马三爷

我过去每年总要往北京跑两次，要紧的事办完之后，总是与我堂兄孙蔼仁"泡"在戏馆子里，晚上常去余叔岩家听他吊嗓子。余叔岩在休息的时候就和大家聊聊天，也说说戏。

有一次,大家聊到了马连良,余三爷在一旁冷笑了一声,说我们不懂戏,不知道马连良的毛病在哪儿。我们年轻好奇,便一再追问。余三爷说,马连良那是为了讨好观众,把青衣的唱法掺和到老生的唱法里去了,比如哪出戏里哪一段哪一句,他列举得清清楚楚。说实话,不经他指点我们也听不出,而经他这么一讲再去听马连良的戏,的确如他所言。但问题是马连良必须扬长避短、推陈出新,按照自己的体会搞点小改革,况且他的这种改革又被观众接受了,常常赢得满堂好,那就应当认为是成功之举,而不能视之为"驴叫"了。有些地方按传统的观念看好像是毛病,若从改革的角度看,就是独步,是创举。依我看,只要能取巧,能与戏中情节和人物性格相配合,那些改革就应当被肯定。所以我们私下里议论:余三爷对马连良嗤之以鼻,大概是有些妒贤了吧。

陈夫人援手解困厄

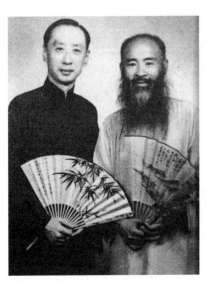

1951年,马连良在香港与张大千合影

马连良的前妻是王慧茹,为马家生下儿子崇仁、崇义、崇礼、崇智(后改名马健)、崇延及女儿萍秋、马莉。王慧茹去世后,1934年马连良与陈慧琏结婚,婚后生下儿子崇政、崇思和女儿静敏、小曼。

陈慧琏夫人是个非常能干的女强人,人称"马三奶奶",原是武汉地方戏汉剧的花旦演员,红得很,是马连良到武汉唱戏时与之认识的。她原本是南方人,到

北京后改唱京剧，回到武汉倒唱红了，与马连良的经历很有相似之处。她最初嫁给武汉一富商，因此武汉商界的知名人物她都认识，这段早年的经历，想不到后来竟帮了马连良大忙。

新中国成立初，马连良率团赴香港演出，因香港市面不好，戏馆子老板躲了起来，把剧团"晾"在那儿撒手不管了。马连良一行不仅唱戏的钱没拿到，连旅馆费和回程的路费都没落实，急得团团转。我那时正为邓葆光宝丰行的事去香港，俞振飞介绍马连良与我见面，问我有没有办法帮助剧团回内地。我那时因有特殊任务在身，同时孙家的资产大都还在上海，孙仰农到香港后日子也不宽裕，还要靠教戏为生，所以对马连良他们的困难也爱莫能助，只能答应他回上海向人民政府反映一下，能否由政府出面解决。我回上海后即向华东军政委员会负责文化工作的夏衍汇报了此事。可那时刚刚解放，新生的政权面临着千头万绪，戏剧工作尚未提到议事日程上来，连梅兰芳也还待在上海，尚未接到北上京城的通知，何况远在香港的马连良呢。后来还是陈慧琏夫人通过武汉一个大老板贺衡甫的帮忙，方才解了围。

这个贺衡甫原是武汉商会的会长，新中国成立前武汉所有的大纱厂都是他的，在地方上极有影响，是武汉的"荣德生"。在武汉沦陷之前，他们这些有钱人纷纷跑到上海来租房子，寻找避难之所，我在西北军的刘骥那儿认识了他。因我为刘骥代理经营房地产，而刘骥曾任冯玉祥的参谋长，也是武汉人，是军界的知名人士。到了兵荒马乱的时候，商人们免不了要从军界打听些信息，所以贺衡甫到上海时，就常在刘骥的住处（安福路）打牌，我们亦成了牌友。贺衡甫为人豪爽，也迷马连良的戏，所以当他得知马连良被困香港后，就慷慨解囊，出外汇包下一架飞机，于1951年10月接整个剧团来到武汉。那时贺衡甫的身份是中南区军政委员会的副主任。马连良一行人在武汉组成马氏剧团（即"中南联谊京剧团"）开展演出。第二

年7月1日,周恩来总理在北京接见了马连良,并鼓励他来京。于是到了8月,"马连良京剧团"得以在北京成立,马连良从此才恢复了正常的艺术生活。1955年,马连良又与谭富英、张君秋、裘盛戎等组成北京京剧团,马连良担任团长,直至"文革"中含冤去世。

陈慧琏夫人很有丈夫气概,处处能拿稳大主意。"文革"后抄家物资发还,那时梅太太福芝芳生活困难,陈慧琏就拿出一部分物资送给她,因此陈氏在梨园行里口碑很好。

戏剧人生

谈笑说趣话名角
——孙九谈京剧之五

孙曜东　口述　宋路霞　整理

北方名角登门"拜客"

那时候,从北京搭班到上海唱戏的艺人,除了梅兰芳之外,都是讲究"拜客"的,目的是请上海的一些头面人物出钱或出来捧场,以造声势。上海人一向看来头,有大人物出面捧场,自会有一帮人群起而"捧"之,加上角儿本身有真本事,那就容易在上海唱红冒尖。

安丰里也是北来的艺人们必来"拜客"的地方,因为梨园行的人都知道,我父亲孙三爷是肯为京剧多花钱的。那时上海人做生意真是无孔不入,竟然还出了一帮专门带角儿和

梅兰芳和小学童

陪角儿前去"拜客"的人，久之也成了一种职业。其中，有一个叫"小辫子"的人常陪角儿来安丰里。北来的角儿们到上海唱戏非常辛苦，一般都是连唱一个月，遇到星期天则要唱早晚两场，一个月唱下来还要多唱三天义务戏，算是白送给戏院老板的。而在北京则不需要这么辛苦，差不多每周唱一两次，每周能唱三场戏的已是凤毛麟角了。上海一方面是得闲的人多，本来不懂戏的人，发了财以后也喜欢附庸风雅，久之成了风气，形成了舞台演出、票友义演和家庭堂会并举的兴盛局面；另一方面是戏院老板心狠刀快，叫人家连唱一个月，还要再"斩"三天，一般人怎么能吃得消？所以敢于到上海来搭班唱戏的角儿，无不是梨园行的实力人物。话也说回来，经过如此心狠的上海戏院老板"砍杀"的角儿，怎能够不走红？所以上海这个地方，既"红"了角儿，也伤害了角儿。

　　北来的角儿上门"拜客"，通常都带了北方的礼物来，一般是所谓"老四样"。一是"口蘑"，即西口蘑菇，是张家口一带出产的优质蘑菇，30银元一斤，据说这种蘑菇一年只产一二百斤，所以极为名贵，通常拿半斤来，已是大面子了；二是通州蜜枣，也是北方的好东西，北京只有两家铺子有卖；三是熏茶，即茉莉花茶，但那是二熏或三熏的30多元一斤的上等好茶；四是青酱肉，即北方腌制的类似南方火腿的肉制品，现在已经淘汰了。有时候他们还会带一些北京月盛斋铺子里的酱羊肉，那也是有名的特产。这个月盛斋原先开在公安部街，后来搬到了前门，是个仅一开间的小店，但有个特大的灶头，每天限量煮30头羊，下午3点开锅卖羊肉，到5点钟准定全部卖完。据说那大灶里的老高汤，还是乾隆年间开店时候的，调料自家特制，味道自是与众不同。据说这个小店现在仍在开，不知味道怎么样了。

　　人家拎了如此贵重的礼品来"拜客"，我家除了按老规矩每天买10张票，分给自家人或亲戚朋友们去看之外，还要请角儿们吃饭，

吃完饭还要回礼。角儿们初来时，我家为他们洗尘，离沪前为之饯行。回送的礼品一般也是投其所好。那时时兴穿进口的花呢料的西装或长袍，那我们就送他们进口的花呢料子，有时也送火腿。

马连良"急救"张君秋

有一年尚小云在上海黄金大戏院唱完戏要回北京了，因为这一次尚小云没有唱得很红，接下来黄金大戏院请了马连良来接他的班。就在马连良带着人马到了上海而尚小云还未北归之际，尚小云到我家辞行，对我父亲说，这次马连良带了个旦角不错。我父亲随口说了句："是吗？有空时请过来坐坐。"尚小云指的就是张君秋，那年才17岁，第一次到上海演出。

照那时的规矩，张君秋是马连良带来的，理应由马连良带他来"拜客"，可是尚小云第二天就把他带来了。进屋客套后，尚小云就叫张君秋"给三爷吊一段"。一般情况下，演员们到名票家中"拜客"是不演唱的，因尚小云是张君秋的老师，自然就随便些。张君秋当即来了一段《汾河湾》原板，嗓子又亮又甜。唱完，一屋子人全乐了。本来尚小云的嗓子就够响亮的了，外号叫"小雷子"，现今张君秋比他还亮。尚小云笑着说："瞧，比我还响！"其实不仅是比他响亮，声音还比他甜。尚小云的嗓音是阳刚有余，阴柔不足，而张君秋则兼而有之，而且刚柔恰到好处。梨园行里要论旦角的嗓音，除了梅兰芳就数张君秋了。

然而张君秋嗓子虽好，但"身上"差一点，因小时候家里穷，未能进科班锻炼，缺乏武功基础，但他母亲是个唱梆子戏的演员，言传身教，使他练就了一副好嗓子。到了拜师的年龄，没有钱和人情关系也拜不着老师，他就拜了个拉胡琴的琴师名叫李凌枫的为师。这个李凌枫，原先是在上海为出堂差的青楼女拉琴的，空下来也教

青楼女唱戏。后来走红了，就到北京下海唱戏，拜王瑶卿为师。王瑶卿收徒，只要给钱他就收，有教无类，外号叫"通天教主"，什么行当都会。李凌枫学得也不错，可就是不能上台演出，因为他的南方口音实在太重，一张口就露馅了。不能演出，他只好收徒弟教戏。张君秋最早就是跟他学戏的，后来才拜尚小云为师。

尚小云收徒弟也与众不同，他不要钱，只要是块材料他就收，否则，钱再多也不收，人称"尚五爷"。作为青年演员，那时一定要拜老师，所谓要有个正途出身，否则就不能搭班唱戏，这也是不成文的"行规"。而一般的开蒙老师也是很厉害的，徒弟学成之后，要为老师服务七年，这一时期的演出所得，老师拿七成，徒弟只能拿三成，这也是代代相传的规矩。

马连良不仅自己戏唱得好，而且是个有名的"伯乐"，善于发现人才，培养人才。他到上海搭班唱戏，专门找那些初露才华、尚未走红的人才搭班，带他们出来唱戏一来可以培养、锻炼他们，二来新人价钱也便宜，当个配角理应没什么问题。后来成名的李玉茹也是他带来的，初来上海时才19岁。

马连良这回带的旦角就是张君秋。那天上演的是《红鬃烈马》（全本，折子戏叫《武家坡》）。我父亲觉得张君秋是个人才，就想请梅兰芳为他指点指点，但首先得让梅兰芳看看他的演出才行。梅兰芳自己是梨园泰斗，一般情况下根本不去看别人的戏，何况只要他一进戏院，观众们都顾不上看台上，全转过头去看他了。所以他一般上戏院只演戏而不看戏。这回我父亲为了让梅兰芳看看张君秋的演出，就对他的太太福芝芳说："今儿请你们夫妻俩吃洪长兴的涮羊肉。"我们管梅兰芳的太太叫大奶奶，她本是北京人，最喜欢吃洪长兴的涮羊肉了。我们在旁一鼓动，她就高兴地答应了。那天傍晚，我们一起在洪长兴吃了晚饭。洪长兴离戏院不远，饭还没吃完，我们就嚷嚷着要去看马连良和张君秋的戏，同时鼓动梅兰芳夫妇一起去。

梅兰芳本不想去,他的太太说想去,最终梅兰芳硬是被人家连哄带骗地硬拉着去了。

那天,我们先到戏院里。待戏开场后,只见梅兰芳头戴一顶毡帽,帽檐拉得很低,悄悄走进戏院。其实他再拉帽檐也没用,天下谁人不识君?结果还是引起了观众席上好一阵骚动,戏迷们不安分了。然而此时台上正演到紧张时刻,马连良和张君秋你一句我一句,正在"对口"。张君秋毕竟年轻,一见梅兰芳进来了,一时慌了神,怯场了。马连良唱了上句,他下句一时没接上,台词也忘了。马连良到底老道,一见张君秋不接口,就知道他怯场了,于是照样往下唱。好在那时观众们都在看梅兰芳,并没有太注意台上的事,一点破绽就被马连良轻轻掩饰过去了。现在想想,如果不是马连良及时"抢救",张君秋第一次到上海演出就出丑,那还有以后走红的事吗?

杨小楼"技夺"金少山

当年杨小楼也到上海来搭班唱戏,最后一次来上海时还做了一件大好事,即把金少山给"挑"红了。

金少山本是梨园世家子弟,其父金秀山当年在京城里是陪谭鑫培和杨小楼唱戏的,金少山由其父栽培,也练就了一身基本功。也许是他运气不好,从北京来上海后,一直没唱红,只能在天蟾舞台的"班底"(戏院的戏班子,在大戏开场之前唱开场锣鼓戏的"零碎")里混混日子。他没成家,还抽鸦片,每个月100元工资,一个人吃光用光。每次演出他只唱20分钟开场戏,演完就走,去泡鸦片铺。正在穷愁而未潦倒之际,杨小楼带了人马到了上海。

杨小楼一行住在西藏路福州路路口的大中华饭店。饭店老板叫戴步祥,是上海滩有名的流氓,名分仅次于黄金荣,也是地方一霸。他与天蟾舞台的老板顾竹轩是哥儿们,所以北方的角儿在天蟾舞台

杨小楼（右）、钱金福合演《长坂坡》

唱戏，就常安排在大中华饭店住宿。那年我20来岁，曾陪我父亲到大中华饭店看望杨小楼。坐下来聊了一会儿，他的女婿刘砚芳就说起一桩发愁的事情。

原来这次来沪唱戏已经准备多日了，当家花脸是京城里的名角——票友下海的郝寿臣。郝寿臣是学黄三的，世称花脸黄派，以道白出名，所以杨小楼过去每次到上海总带着郝寿臣，来一次1 000元，回去就可以买房子了。谁知这次动身前三天，郝寿臣说母亲病重，他不能来了，这下杨小楼有些"抓瞎"了。上海戏院的合同早就订好了，报纸上的广告都已经登了好多天了，怎么能更改呢？如不更改，临时找人，找谁去呀？所以没有办法，只能先到了上海再说，指望到上海能找到合适的配角。所以杨小楼一路上满腹心事。

他的女婿刘砚芳更是着急，因为他是为老丈人"管事"的。哪个戏院来请老爷子唱戏，都得跟他联系，他负责统一安排，平时称老丈人为老爷子。在北京时，有时看见他推门进来对老太爷说："老

爷子，成了，一万一月。"就是说和哪个戏院谈成了，唱一个月给一万块钱。刘砚芳小时候非常红，与余叔岩是同学，也唱老生，自从娶了杨小楼的女儿为妻，从此就不唱了，心甘情愿为老爷子跑腿，当"管事"。杨小楼的太太死得早，就这么一个女儿，本来就是千金宝贝。杨小楼进皇宫唱戏时，慈禧太后问起过他家里还有什么人，杨小楼说就一个女儿。那时女儿还小，慈禧太后叫他带进宫来瞧瞧，带进宫后，慈禧太后不仅亲手抱过，还赏了东西。这么一来，这个女儿更是身价百倍，在梨园行里轰动得不得了。这回郝寿臣"临阵脱逃"，刘砚芳觉得自己有责任，死活也得找到个像样的配角，否则可就太对不起老丈人了。

杨小楼一行人在饭店安排停当后，天蟾舞台老板顾竹轩就来看望他们，眼睛一扫，问道："怎么郝寿臣没来？"杨小楼据实相告。顾竹轩说："糟了，戏（戏单上）已登了！"杨小楼问："有无班底？"顾竹轩说："有的。"杨小楼问："有没有像样点的？"顾竹轩想了想，事到如今，也只好叫个"班底"上了，于是就推荐了金少山。杨小楼说："那么叫他来'查一查'（试一试），不行的话，咱给他说一说。"

金少山此时正躺在烟铺上抽大烟，听人来叫，说是顾老板叫他去，要为杨小楼配戏，他一个骨碌爬起来，跑到杨小楼跟前，单腿点地，张口叫大叔，并自报家门："我叫金少山，是金秀山的儿子，请大叔多加关照。"

杨小楼一听是金秀山的儿子，眼睛一亮，金秀山当年是他的把兄弟，关系一下子便拉近了。杨小楼很讲交情，顿时心热起来："那咱们爷儿俩就'查一查'吧。"试下来，到底家学有底子，还不错。杨小楼说："那你就上吧！"

那天上演的是《盗御马》，杨小楼唱黄天霸，金少山饰窦尔敦。在"拜山"一段对口时，两个人你一句我一句，针锋相对，珠联璧合，配合得天衣无缝，台下的观众来了劲，给杨小楼一个"好"，又

金少山演《逼宫》

给金少山一个"好",气氛异常热烈。第一天演下来,大家都感觉甚好。杨小楼心想:你郝寿臣想"拿"我(外界传说郝寿臣不愿出场是为了加工钱,他要三千元),能"拿"得了我吗?今后我就用金少山了。

谁知这金少山功夫虽还可以,可思想并不过硬。第一天观众给他喝了个满堂彩,顿时不知自己有几两重了,开始轻飘飘起来,在第二天的演出中,竟想"冒"(超)过杨小楼去。可是他哪知杨小楼的功夫有多深呀,叫他愣是徒劳一场,没"冒"过去。

第二天仍演《盗御马》,唱到关键时刻,他俩就"啃"上了(较上劲了)。黄天霸质问窦尔敦,有一段义正词严、落地有声的对白:"你若是说得没有情理,又怎称得上'侠义'二字!"接下来一段唱完,下面观众的喝彩声简直像炸了窝子似的。

接下来就是花脸窦尔敦的一大段道白。按梨园行的老规矩,配角要的"好"不能超过主角,而金少山此时想喧宾夺主,"冒"过杨小楼去,于是故意大力发挥,把"难逃云道……"一句特别冒上,为的是突出自己这段,向观众要个"好"。这时锣鼓点也要听他的节奏,照行情来看,他这段超水准的发挥,肯定是赢个满堂"好"的。可是杨小楼已"轧"出了苗头,他要警告一下金少山,叫他不要忘乎所以,于是就在他的"难逃"二字拖腔尚未拖完之际,抢先把"尺寸"接了过去,来了个"道高一尺,魔高一丈",比他发挥得更远,

下面自然是一片满堂"好"。可是这个"好",就不是给金少山的了,而是给了杨小楼。因为杨小楼对戏太熟了,他就有这个本事把你的"工尺"抢过来。金少山费了半天劲,到头来观众还是为杨小楼叫了"好"。

戏散场后,金少山自知理亏,佩服姜还是老的辣,主动跑到大中华饭店给杨小楼道歉,说:"给大叔请安。"杨小楼知他已悔过,也就既往不咎,仍旧用他配戏。那次演出结束后,杨小楼把金少山带回北京,从此越唱越红,以花脸唱大轴的戏,就是从他开始的。

大师兄挨了一巴掌

梨园行里等级之严和规矩之大,恐怕是其他行业难以比拟的。因为过去的唱戏人都是穷苦人出身,进了梨园行也识不了几个字,全靠师傅手教口授,知道怎么唱了未必知道怎么写,很难自我发挥,一般都是师傅教多少是多少。而师傅身上的功夫和做派,也是上一代人代代相传下来的。这种传统的手工业式的传授方式,决定了师傅至高无上的地位,师傅的意志无形中就成了行业不成文的规矩。况且一个演员一旦唱红了,就可能把师傅给压下去,又能赚取可观的包银,所以梨园行里那些不成文的规矩就特别多,各个师傅还有一套自己的规矩,以此来规范徒弟们的行为,这是非常厉害的。演员如果不遵守这些不成文的规矩,就会被同行和世人所不耻,这在北方戏剧界尤其厉害。

杨小楼有几个名配角,所谓"三亭一德",即范宝亭、迟月亭、刘砚亭和许德义。此四人都是一样的身份,许德义是大师兄,可充第一配角,是在台上能与师傅对打的,而其他三个只能演"臭贼",即腾空接叉之类。按梨园行的规矩,配角本事再大,在台上也要配合着突出主角,要把主角伺候好。有一次许德义陪杨小楼唱戏,与

杨小楼对打，他拿把大刀，内行叫"削刀"。当配角的刀不能削得太低，削得太低，主角就要频于弯腰应付，容易出现被动。而这次许德义恰恰犯了这个忌讳，刀削得太低，杨小楼尽力对付，头是从刀底下抽回来了，但帽子差点被削落在地，这下老头子来气了。

 平时杨小楼演完下场时，他的女婿刘砚芳早在下台口等着了，他一过来就上前搀扶着他回后台休息。可是这一次他不走了，就在下台口等着，等到许德义从台上下来时，他迎面上去就是一耳光，厉声说道："谁让你这么削的？你说，是谁教你的？"许德义还想回嘴，被众人上来劝住了。后来经人说合，师徒俩才又重归于好。

戏剧人生

闲话俞振飞
——孙九谈京剧之六

孙曜东　口述　宋路霞　整理

"菊花会"初见俞郎面

20世纪20年代初,我十几岁的时候,上海有两家著名的堂会(即在自家院子里搭台并请名角和票友登台演唱)。这种堂会之风在北京甚炽,上海算是后来"跟进"的,是北风南下的产物。那时北京有钱有势的人家,遇到喜庆日子才举办堂会,而这两家却是每年在固定日期,不管有没有喜庆之事都一定要唱的。一家是晚清遗老、湖广总督陈夔龙(人称陈小帅,宣统之后升任直隶总督兼北洋大臣),辛亥革命后他蛰居上海,住在孟德兰路(今江阴路)一带;还有一家是法租界会审公廨的中国方面的审判长聂榕卿,他是我们孙家的一位姑老太爷,"传"字辈,是孙家鼐的侄女婿。

我父亲每年都带我到聂家看堂会。因为他家的堂会都安排在秋天,所以又叫"菊花会",地点在原卢湾区公安分局马路对面的一处大花园洋房里。卢湾区公安分局过去就是法租界的捕房和会审公廨的旧址,聂老太爷每天上班步行穿过马路即可。他通常是一袭宽袖大袍,腰里扎根缎子腰带,外面加件坎肩(背心),这是晚清官场上的打扮。进入民国后,他依然故我,这在当时是极少见的。那时租界里会审公廨有两个著名的中国老爷,一个是英租界(又叫公共租

界)的关炯之,另一个即是法租界的聂榕卿,犯人们在堂上直呼他们为"关老爷""聂老爷",已沿袭成风,就连外国人对他们也有几分敬畏。法租界有一个恶律师荻百克(法国人),专替强盗打官司,他最怕这位聂老爷,因为聂榕卿早年也是留法学法律的,非常熟悉中外法律,要想钻他的空子不是那么容易。于是聂榕卿的威势和社会地位,无形中也加重了他家堂会的"砝码"。

那时每年10月,总有一些北方的名角来上海唱戏,恰巧聂家的"菊花会"也办在10月。北京来的名角到上海演出前拜会聂老爷时,若是遇上每年三天的"菊花会",就会主动提出上台唱一段。久而久之,能到聂家"菊花会"上唱戏似乎也成了一种身价,尤其是对于票友来说,更是如此。我父亲和我大哥孙仰农因是自家人的堂会,也常去露一手。上海名票赵培鑫和一个姓顾的医生,几乎也是每年必到。北京的红豆馆主溥侗(人称溥五爷)是逊清皇室子弟,辛亥鼎革后,他常常南下来沪,也是聂家的常客。他嗓子不行,但在做派上有绝技。他除了唱戏、教戏外,也写字卖钱。那时一般到陈家和聂家唱堂会的角儿,都是主动要求来并且都声言不要报酬的,即便如此,也还要获得"戏提调"的同意才行,不够水准的人家还不要。但对红豆馆主例外,不管溥侗唱多唱少,唱得怎么样,总是给他500银元。梅兰芳大名鼎鼎,一般唱一次是300银元,但如果是唱《玉堂春》,也是500银元。

我就是在聂家的"菊花会"上与俞振飞认识的,他那时还没有固定的职业。原先他是唱昆曲的,但昆曲不如京剧时兴;能够搭上人家班唱戏就唱几天,搭不上也就待在家里。不过,每年的"菊花会"他是必来的。

俞振飞出身书香世家,苏州人,又是昆曲世家。其父俞粟庐不仅会演唱,还会谱曲,有"江南曲圣"之称,对昆曲很有研究,只是家道中落,穷了一辈子。然而,俞家人穷曲不穷,俞振飞成了其父

的传人。他从14岁开始学身段,并作为业余曲友串演角色;1920年到上海开始学京剧,先向李智先学老生,不久即改学小生,又由蒋砚香传授《奇双会》《辕门射戟》《白门楼》《罗成叫关》等剧目,并参加了京剧票房"雅歌集",后来演《奇双会》出了名。俞振飞由于有家学的底子,对剧情的理解和对人物性格的把握能高人一筹,同时他字也写得好,谈吐儒雅,唱起戏来扮相又好,所以有很多人喜欢他。聂家的"菊花会"虽是以京剧为主,但也常点一些昆曲曲目,于是每年都有他演唱的戏。

程砚秋慧眼识英才

"菊花会"有个义务来管事的负责人,叫江紫宸,号称"戏提调"。"提调"一称,原是清末官署里全面负责日常事务的官职。当时,聂府上下依旧沿袭这种旧称,可见其遗老习气之重。江紫宸人称江四爷,是海上名票,世家子弟,一天到晚就是吃、喝、唱。他是票青衣的,在票友中唱得挺好,但一下海就不行了,到底基本功不行。他同时也是陈夔龙家的"戏提调",不仅管安排场次、演员,连场面和班

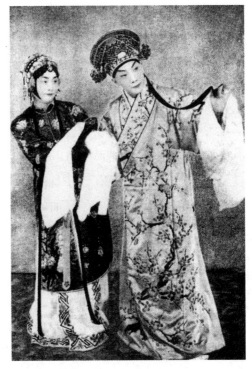

程砚秋、俞振飞(右)合演《惊梦》

底用哪些人、不用哪些人都是他说了算。他一个人管了上海滩最有名气的两个堂会，其名气和地位可想而知。不过，从某种程度上说，他的两个儿子比他还有名，一个叫江一平，海上著名律师，虞洽卿的女婿，另一个叫江万平，著名的会计师。孙仰农与他俩以兄弟相称，所以我也跟着叫他俩"大哥""二哥"。

俞振飞来聂家，总是唱他的拿手戏《贩马记》和《游园惊梦》。他戏唱得好，笛子也配得好。吹笛子的是许姬传的堂兄许伯遒，号称"笛王"，连仙霓社里也没有人能比得过他。后来他吹《贩马记》出了名，梅兰芳也请他来吹笛子。梅兰芳生平只要是唱《贩马记》，就一定要许伯遒吹笛子。与梅兰芳配《贩马记》的小生，原先是程继先和姜妙香，后来俞振飞技艺超群，就把程、姜两人挤掉了。

有一年程砚秋到上海来唱戏，演出前先到聂家拜客，正赶上聂家的"菊花会"，也想登台唱一段。江紫宸怕影响他第二天的正式演出，就没有安排他唱，而只请他在台下看看。谁知，俞振飞一出场，就立即吸引了他。程砚秋觉得论扮相，小生中再也没有比他好的了，一打听才知道是俞粟庐之后，更加认定俞振飞很有前途。程砚秋那时正求贤若渴，急需更换他的小生，因为与他配戏的王幼荃太老了，已经影响到他的上座率了。于是他托人询问俞振飞愿不愿意跟他上北京，搭他的班，还说有了昆曲的底子，学京戏也不难。结果与俞振飞一拍即合，从此改变了俞振飞的命运。

贵妇人迷上名小生

俞振飞到北京后，加入了程砚秋的鸣和社（后改为秋声社），和程砚秋排演了一系列新剧目，如《春闺梦》《费宫人》《梅妃》《鸳鸯冢》《赚文娟》《青霜剑》《谐趣缘》《柳迎春》《碧玉簪》《女儿心》

等，同时经程砚秋推荐，得拜程继先为师，系统地学习了小生中的纱帽生、扇子生、雉尾生、穷生等各类剧目。程继先则按老传统，严格规范地从头教起，悉心传授，使他从一个昆曲小生发展成一名正宗的京剧名小生。俞振飞还向老艺人张宝昆、王瑶卿、芙蓉草等学戏，并在堂会戏、义务戏中与杨小楼、荀慧生、尚小云等同台演出过，还跟随程砚秋的剧团到津、宁、沪、渝等各大城市演出，名声大振。这段时间差不多有五年光景，是俞振飞演艺生涯的第一个高峰期。

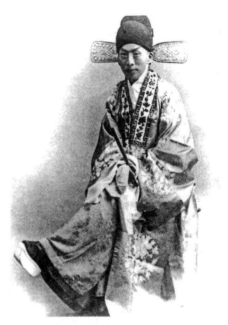

俞振飞的京剧老师程继先

俗话说"人怕出名猪怕壮"，尤其是小生演员和旦角，扮相太好，名气太大了，也容易招惹是非。俞振飞在北京一出名就惹上了麻烦，有不少阔小姐、姨太太都迷他的戏，进而就交朋友，送他行头和各种各样的礼物。终于，他被一个叫黄蔓耘的有夫之妇给"逮"住了。这个黄蔓耘也是个票友，会唱青衣，唱得也不错。她丈夫姓陈，是个富商，发现俞、黄私通之后，大发雷霆，扬言要找俞振飞算账。此时俞振飞已成了名人，自然也就成了小报记者围堵的对象，一时间北京城里闹得沸沸扬扬。陈某觉得很没面子，竟扬言要通过警察局把俞振飞抓起来。好在俞振飞的朋友多，此时恰巧从天津来了一个朋友，名叫潘子欣，也是苏州人，晚清工部尚书潘祖荫的孙子，也是我的姨夫，他在京津一带挺兜得转，人称"天津杜月笙"。

俞振飞托人向他求助,潘子欣略事活动,很快就把他给"捣鼓"出来了,并对他说:"跟我到天津去,我保你没事。"一场风波就此平息。但是,程砚秋对此事很生气,认为俞振飞败坏了剧团的名声。程继先也不肯再教他了,把门生帖子给退了。黄蔓耘也被陈家"休"了。于是他们两人干脆结为患难夫妻,靠着黄蔓耘从陈家带出来的10万元钱,南下上海,住进了谭敬家的毕业大楼,重新过起了票友生活。

黄蔓耘是个非常能干的女人,待人接物有大家风范,敷衍人也很有艺术。这期间她知道我父亲在上海票友中很有声望,就认我父亲为干爹。晚上夫妻俩常到安丰里来,跟我也就越来越熟了。我从安丰里搬出后,与吴嫣住在香山路李鸣钟的花园洋房里,晚上常有朋友来,俞振飞夫妇也是常客。后来我搬到海格路(今华山路)700号,他们夫妇也常来,有时要到凌晨两三点钟才走。北方的角儿来上海唱戏时,他若能搭上班仍登台演出。马连良的当家小生是叶盛兰,到上海有时也用俞振飞。

抗战期间,有一段时间俞振飞基本不唱戏了,改做生意。其实他生意根本做不来,好在有个朋友帮助他。这个朋友叫殷季常,是金城银行的当家副经理,苏州人,看到俞振飞的境况困难,就常放款给他,每次不超过1 000元。那时的1 000元,能抵10两黄金,可以做点生意的。后来我也照此办理,在我的银行里给他开个户头,有了户头就可以透支了,还可以作抵押、放款。我也常放款给他,让他以此维持生活。黄蔓耘对他的"管教",曾使俞振飞一度戒掉了鸦片,这是黄蔓耘的一大功劳。

赴香港寻找俞振飞

抗战胜利之后,梅兰芳先生恢复演出,再次请俞振飞"出山"合作。早在抗战前,梅兰芳就曾向俞振飞学过昆曲,并在义演中合

作演出过,此时俞振飞就加入了梅剧团。他同梅兰芳合作的戏除了《贩马记》和《游园惊梦》外,还有《春秋配》《玉堂春》《洛神》《凤还巢》《宇宙锋》等剧。1948年12月,俞振飞应邀与马连良、张君秋一起赴香港演出,拍了他的第一部影片《玉堂春》。第二年2月,他仍回到梅剧团,在京、津、沪等地演出。后来,无论是梅兰芳还是程砚秋,只要在上海搭班唱戏,30天中总有一场《贩马记》,而这场《贩马记》的小生,就准是俞振飞,而且必定是场场爆满。

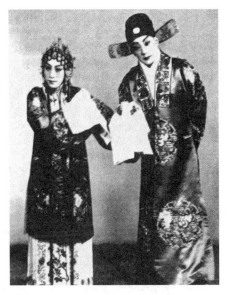

俞振飞(右)、黄蔓耘在香港合演《贩马记》

1950年冬,马连良再次组团赴香港演出,因叶盛兰不愿去香港,马连良就又找了俞振飞。俞振飞高兴地答应随行,可是这次的情况却大出人们所料。

那时上海已解放,内地许多有钱人都往香港跑,因此香港就汇聚了大量戏迷。那些人初到香港,惊魂未定,但也没有什么事情可做。马连良认为这是个唱戏挣钱的好机会,谁知恰恰相反。这些有钱人的固定资产都在内地,随身只带了一些现钞和金银首饰。当时的香港市面已大坏,原先可以卖100元的手表,此时连一半价钱也卖不到,连5克拉的钻戒也值不了多少钱。加上广东商人从中捣鬼,操纵市场,一般的上海人去了,人生地不熟,只好听任宰割,报上天天都有人破产跳海的消息。处在这种人心惶惶、朝不保夕的境况里,人们怎么还会有雅兴去听戏呢?所以,马连良原本跟戏馆讲好演一个月,结果只演了十几天就没人看了。紧接着,戏馆老板也撒手不

管了，连剧团住的旅馆费也不付，至于剧团回内地的路费就更没有着落了。一班人就这么"搁浅"在那儿了。

我那时已与扬帆、杜宣等同志取得了联系，在参加策反原军统要员邓葆光后，先后两次往返香港，帮助邓葆光在香港集资办商行，以便使其以商行的名义作掩护，继续在香港为我方工作。

此事不知怎么的，竟被黄蔓耘知道了。我的使命当时是极为秘密，亦可见此人本事之大。有一天她找到我，一脸愁容地对我说："俞振飞困在香港回不来了，也没有消息，不知现在怎么样了。你若去香港，帮我找找振飞，叫他回来，如果他没钱，请你帮帮他……"毕竟是熟人，她还认了我父亲当干爹，我岂有推托之理？于是就安慰她一番，答应为她找俞郎。

我到香港后，首先找到了陆菊生。一来因为我与他的关系很深，他与他父亲都为荣家服务，主持申新九厂，他在上海时，我曾帮助过他；二来他在香港有工厂，能赚钱，有经济基础，正是我要找的工作对象。那时他跟夫人胡枫（胡蝶时代的老牌电影明星，林黛玉型的美人）住在香港麦当公寓。他得知我要去香港，便到码头接我，两次都扑了空，后来还是我找到了他。我们谈完了要紧的事，就聊起了朋友。我问他："振飞怎么样了，人在哪里？"听他一说，我才知道，俞振飞和整个戏班子果真都陷入了困境。香港戏馆的老板躲起来了，马连良急得没办法，整天忙于安排剧团人员的食宿。俞振飞则靠着他人头熟，因为从上海去香港的人非常多，就东家住三天、西家住四天地混日子。我执意一定要找到他，陆菊生才说："明天你乘我的车子，到洗衣街，大概在林康侯家里。"

第二天，我按陆菊生所指的门牌，驱车来到林康侯家。我不能直说是来找人的，只能说是来看他老人家的，寒暄了半天才敢扯入正题，问他俞振飞是不是住在他家。林康侯叹了口气，对我说，一个多星期没见影子了，听人家说住在九龙百乐门饭店。

我出了林家，直奔百乐门。谁知百乐门的房客名单上并没有俞振飞的名字，我就向服务员描述了他的长相，问有没有见过此人。好半天服务员才弄明白，便指点我去敲一间房间的门。我照着指示敲门，门开了，俞振飞果然在里面。我总算把他给抓住了！一开口，我就没好气地说："你不能乐不思蜀呀！"他说他也想回去，只是回不去。我说："那好，只要你想回去就好办，过几天我回上海，我们一起走好了，船票由我来负责。"

可是真到要走的时候，又找不到他人了。我回到上海很难跟黄蔓耘讲清，只得敷衍她说，振飞在香港情况还好，只是不想一个人单独走，想跟大家一起走。后来，俞振飞真的是跟剧团一起回来了，不过不是回上海，而是到了武汉。因武汉有一著名工商界人士很迷马连良的戏，是他出钱包了一架飞机，整个剧团才得以解围，飞到了武汉。

海格路旧居成戏校

新中国成立后，在人民政府的关怀下，俞振飞的艺术生涯逐渐走向了新的高峰。

1955年他回到了上海，先入上海京剧院当演员，后在上海戏曲学校任教。巧的是上海戏曲学校的校址，正是当时的海格路（今华山路）上我住过的老房子（原英国设在上海的造币厂老板的房子，英国人回国时卖给我的），俞振飞当年就是常客，现在故地重游，亦感慨万分。1957年他出任该校校长，言慧珠任副校长。后来他俩合作，整理演出了《西施》《生死恨》等戏，并结为夫妻。1958年，他们参加中国戏曲歌舞团，赴英国、法国、比利时、瑞士等欧洲七国访问演出，合演的《百花赠剑》一戏深受国际友人好评。1959年，俞振飞与梅兰芳配戏，拍摄昆曲影片《游园惊梦》，获得成功。这是

戏剧界的一件大事。1963年,他与言慧珠合作创排的昆剧《墙头马上》亦被拍成了电影。

"文革"后,他重登舞台,并出任上海京剧院院长,还当上了文化部"振兴昆剧指导委员会"主任委员,荣获了"金唱片"奖……俞振飞又焕发出艺术青春。

戏剧
人生

俞振飞下海前后

江上行

1993年在沪逝世的俞振飞,出身书香门第,他是由票友下海而成为京昆艺术大师的一位出类拔萃的人物。笔者和他有60余年交往,对他下海前后一些往事知之甚详,因成此文以飨读者,并寄托对故人的哀思。

初到上海

约在1920年,上海著名实业家穆藕初去苏州参加曲会,在曲友张紫东家,结识了昆曲大师俞粟庐先生,两人一见如故,从此论交。未几,俞粟庐把儿子振飞托付给穆氏,穆藕初把他安置在自己的企业厚生纱厂,在自己身边搞秘书一类的工作,实际是教自己拍曲。那年,俞振飞虽然只有20岁,但是他14岁时,乃翁已延请"全福班"的沈锡卿(金戈)、沈

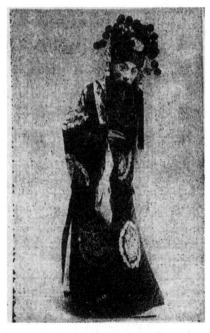

俞振飞在《长生殿》中饰唐明皇

月泉为之说戏,此时早已能曲不少。同时,穆藕初也把沈月泉请来教戏,俞振飞也跟着学,穆藕初没有学到什么,俞振飞却艺事日进。当时穆藕初出于对俞粟庐的尊敬,在上海办了一个"粟社"(曲社),并把苏州、昆山二地对昆曲有造诣的人,罗致在他门下,安排在他的一些企业中。俞振飞也在参加演出之列。

"粟社"对社员的资格要求比较严格,设有研究部,实际就是培养人才。而负研究部之责的俞振飞,实际正是担任了教学任务。

"粟社"第一次同期,是正月三十日星期日在南京路劝工银行(穆藕初在上海经营的事业之一)三楼举行,由穆藕初轮值。

"粟社"开始就有女曲友参加,当时上海的两位女名人唐瑛与陆小曼,都是"粟社"的社员。

程俞合作

程艳秋于1922年10月9日首次来沪演出,三天打炮戏是《女起解》《头本虹霓关》《汾河湾》。陈叔通建议他要演几出昆曲,以示昆乱不挡。程先生于10月14日星期日场演了一次《思凡》,后来又邀请昆班小生陈凤鸣合演了一次《惊梦》,由蒋砚香演花神。程艳秋很喜欢《惊梦》这个戏,但合作的小生不够理想,有点美中不足。

翌年(1923年)上海丹桂第一台主人许少卿北上,敦请程艳秋再度回来演出。当时程艳秋在京结婚不久,直到秋间才应邀来沪,于9月25日到达上海,带来他当时所组"和声社"的全部班底,人才济济,阵容当然比上一年强得多。三天打炮戏是《女起解》、头二本《虹霓关》《御碑亭》。因为不久前梅兰芳来沪演出过昆曲深受欢迎,捧程的人说不能让梅兰芳专美于前,要程艳秋也演出昆曲。程艳秋很想再演《游园惊梦》,因前次配角不当似未奏效,但此次同来的小生王又荃也是票友下海,且不谙昆曲,所以缺少适当小生成了

关键性的问题。还是那位捧程的陈叔老出的主意,他说:"我看过穆藕初他们演昆剧,有个青年票友俞振飞是俞粟庐的哲嗣,家学渊源,演《惊梦》剧中的柳梦梅很出色,如能请到此人合作,真是珠联璧合。"程艳秋听了大为高兴,主请陈叔老出面斡旋,陈叔老向穆藕初一提,穆藕初认为是一件有面子的事,立即转告俞振飞。

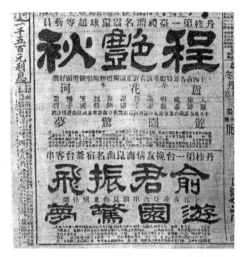

程艳秋、俞振飞合演《游园惊梦》的报纸广告

于是经陈叔老引见,俞振飞到程艳秋下榻的静安寺路沧州饭店(今文华大酒店址)与之会晤,两人一见如故,谈得很投机,之后又在一起排练了两次,就此定局。俞振飞碍于陈、穆二位的面子,加之敬重艳秋的为人,毅然答应下来,并言明不取报酬,但要在广告上注明是情商客串性质。丹桂第一台方面对此当然遵照办理,并决定在程艳秋合同期满之前演出《游园惊梦》。

那年农历九月十五日,程俞首次合作终于实现,前两天上海各大报上就登出:"丹桂第一台挽友情商昆曲名宿爷台客串俞君振飞"的特大广告,广告甫出,轰动申江,观众纷至沓来,这场戏当然卖了个大满堂。据看过戏的人说,效果很好,博得观众一致好评,孰料却引起了一场风波。

《惊梦》风波

原来,就在农历九月十五日当天的《晶报》上,有人以"神狮"

的笔名写了一篇题为《爷台客串》的稿子。三日后，袁世凯的儿子袁克文又以"寒云"为笔名在《晶报》发表了一首七律，题名《咏爷台客串事》，文与诗均竭尽笑骂之能事，讥刺俞振飞不该作客串，骂他"无赖"，为"逢迎"程艳秋。不仅如此，三日后，袁克文复以"寒云"笔名，撰《记爷台客串》一文，更直截了当地指责俞"污清客之名"，甚至说粟社将开全体大会提议将俞振飞除名。

　　这场风波，现在想想实在是滑天下之大稽。莫论今日，早在30年代，票友就以能和名优同台引以为荣了。谁会料到70年前却适得其反，一位票友和一位名角一起唱了一出戏，竟然被讽为"逢迎"，诬为"无赖"，而使那帮爷台们耻与为伍，视之为害群之马，欲将他在"爷台"行列中逐之而后快呢？

　　历史往往嘲弄人。时隔不久，袁寒云在上海一次堂会中，看见有人在演昆曲《狮吼记》中的"跪池"一折，剧中饰演陈慥的小生，唱、念、做、表无一不佳，把这位"皇二子"看愣了。从前被他佩服的昆曲票友连徐凌云在内只有四个人，现在又有新发现，他急忙去问徐凌云，徐凌云告诉他这就是俞振飞，并介绍他与俞振飞见了面。寒云爱才，表示要与俞振飞合作演出，并对俞振飞大肆揄扬，从此两人尽释前嫌。1927年春，袁寒云在上海与名伶程继先结盟，并不时向程继先介绍俞振飞的艺事，因而程继先对俞振飞留下深刻的印象。是年冬，12月6、7两日，上海"天马剧艺会"在夏令配克电影院彩排演出，袁寒云约俞振飞合演京剧《群英会》，他饰蒋干，俞振飞饰周瑜，以践前约。

　　之后，袁寒云又多次和俞振飞合作演出，此时俞振飞虽然仍在玩票，但昆曲逐渐式微，他早已兼学京剧。最初他学的是老生，吊大嗓子。但有人劝告他："如吊出老生大嗓再唱昆曲小生则难矣。"于是他接纳劝告改学京剧小生。早在北伐前后的上海，他演京剧已经赫赫有名了。俞振飞唱的第一出京剧是《贩马记》，又名《奇双会》，

当时上海票友中，只有他会这出戏。当时上海凡是盛大票友会串，辄以有俞振飞参加为荣。即使"大享"们票戏，也必请俞振飞参加。

拜师程继先

程艳秋自从结识俞振飞后，又不止一次在台上合作过，他对俞振飞始终抱有愿望：希望有朝一日，他们能成为台上的永久搭档。对此俞振飞心领神会，也有使之能如愿以偿之心，只是囿于世俗，父命难违。对此程艳秋也能理解。1930年春俞粟庐先生去世。秋间，程艳秋再度来沪演出，走访俞振飞并旧事重提。当时俞振飞已有下海之意，但深知北方梨园惯例，票友下海必须正式拜师，因此他当即向程艳秋提出，如能促成程继先收他为徒，合作一事当可实现。程艳秋期望俞振飞下海与之合作已望穿秋水，对此当然一口答应，虽然此程也知那程继先从不轻易收徒，但一回到北京就立刻去拜访程继先。想不到程继先极愿玉成，拜师之事意外地顺利。拜师典礼举行那天，"鸣和社"的主要成员都到场，由高登甲举香，程艳秋亲自为他介绍和大家见面，行了拜师礼。程继先生于1878年（光绪戊寅）属虎，俞振飞生于1902年（光绪壬寅）也属虎，更巧的是继俞振飞之后，程继先又收了叶盛兰为徒，叶盛兰生于1914年（民国甲寅）还是属虎，"老虎师生"一时传为梨园佳话。

俞振飞拜师以后，有半年多的时间从师学艺，程继先以《监酒令》为他开蒙，继之又教了他《射戟》《岳家庄》《九龙山》，为了给俞振飞补把子功这一课，程继先又请了富连成出身的武净钱富川教他把子，直到1931年秋天他才正式成为"鸣和社"的成员，出台献艺。"鸣和社"对俞振飞很够意思，头天出台大轴演了出群戏《龙凤呈祥》，而让出倒第二给俞振飞演《辕门射戟》。孰料当时北方以京朝派正宗自居，南方去的人深受歧视，也就是排外欺生。俞振飞那

天初次和观众见面，当然很卖力气，偏偏却在小节骨眼上被底包阴了一下，而场面上也不放过他，没起"扭丝"打鼓老就打"望家乡"了，使俞振飞在台上未能即时开唱。此虽小节，但北方要求严格，说起来就算他是"砸"了。俞振飞闷着一肚子气，和程艳秋合作不到半年，就借故请假南返而不愿吃这碗饭了。不久，程艳秋改名砚秋，趁再度南来之际再次敦促振飞归队，俞振飞觉情面难却，再作推辞愧对知己，乃重返北平与程砚秋合作长达五年之久。

程俞拆档

程砚秋自张一军后，非常注重四梁四生的配角演员，唯小生并不理想，原来用的是王又荃，扮相儒雅，唱念则一无是处，尤其是他嘴里吐字不清，梨园行送给他个外号"心到神知"。如今俞振飞归来，程砚秋如鱼得水，演出生色不少。那时的"鸣和社"已改为"秋声社"，吴富琴任社长，吴生前不止一次告诉我：俞振飞在剧团中待遇特殊，譬如去外地演出，程砚秋坐头等（即今"软卧"），振飞亦然，虽有二牌老生，但实际收入不及振飞，俞振飞拿"贴饼"（每月给予额外津贴）。因而两人合作无间，情投意合，振飞此时也心情舒畅，程、俞合演的《春闺梦》《红拂传》真是珠联璧合，只此一家。然而好景不长，不如意的事终于到来：程、俞原定1937年去欧洲演出，一切筹备就绪，孰料一声炮响，卢沟桥事件爆发，不仅欧洲之行受阻，"秋声社"的营业也一落千丈，"贴饼"当然不贴了，连正常收入也因而减少。此时俞振飞住在西城什锦花园自立门户，开门七件事没钱不行，自己的积蓄因为准备出国都已用在添制服装用品上面。一次，俞振飞在无可奈何的情况下写信向程砚秋求援，程砚秋却以爱莫能助婉言拒之。这是否为程砚秋之本意不能断定，因为当时有个叫李锡之的小官僚人物，掌握秋声社大权，程砚秋受其左

右。此人成事不足，败事有余，他没有意识到程、俞合作的重要性，遇事处理不善，因此俞振飞肚里的疙瘩也越来越多，何况他又并非等闲之辈呢！于是终于让俞振飞抓到机会：一次，秋声社演《红拂传》海报贴出，票也预售了，俞振飞心想没他这出戏演不成（剧中李靖一角，早期原是老生郭仲衡演，郭仲衡去世无人演，乃由俞振飞小生挂髯口演李靖，演出效果超出郭仲衡），于是就"拿跷"，临时说因病请假不演。这无疑是将程砚秋一军，程砚秋虽挽人说项，但振飞坚持不演，事情弄僵，砚秋只好临时改戏。程、俞从此决裂。俞振飞因临时不演《红拂传》恐怕外间有所误传，特约请了不少评剧家和记者，阐明事情经过，景孤血还为他起草了一个声明，翌日刊于北平各报。这个声明已成京剧历史文件，振飞兄本人已无存底，笔者藏有原文，录之如下：

甲戌之夏，程君玉霜特挽海上友好转约振飞北来合作表演。斯时，振飞任教沪校（笔者注：时俞方任教于上海国立暨南大学。），粗堪自给，曾以婉言谢辞。然诸友好仍复谆谆相劝，至再至三，并声言玉霜此后对国剧将谋改善整理后，计划出国表演（笔者注：程砚秋原定1937年乘巴黎博览会之际赴欧洲演出。），以求艺术之发扬广大，必须挽以为助。振飞幼承家学，略解宫商，于国剧之式微，下自愧其简陋，本其振兴发扬之愿，重以玉霜发扬之主义，引为同志，故即毅然北上。并且请友好一再商酌，按月致酬，不似戏班之普通与取为范。合作以来，诸承爱好维护，幸免陨越，乃自去秋，渐多礁阻，初犹忍砺，以期完成夙志。乃时局平定恢复出演后，复将所得月酬改为拿份（笔者注：唱一出戏拿一次酬报称之为"戏份"。）、打厘（笔者注：因营业不好戏份被打折扣之称谓。）诸名目，既乖初志，受之无名，乃婉致恢复旧日待遇之请求。讵料竟遭峻拒，理之莨信，固所不敢，揆以前约，实似寒盟。虽经友好调处，仍未获得

要领。振飞之粉墨登场,本非所愿。况稔知改组后之"秋声社"内幕情形颇为复杂,群言傥进,启迪维艰。所谓发扬等等,自顾菲才,恐难为辅。昔以礼来,今以礼去,故自即日起脱离该社,非冀泉刀敢争醴酒。至于振飞与玉霜个人友谊,始终如一,毫无芥蒂,惟恐各界友好不明其相,略陈大概,并向介绍及调停诸公,敬致歉意。

戏剧
人生

程砚秋在上海

江上行

若论中国近代梨园名优,人品足以为人歌颂者,程砚秋(字御霜)可称为此中翘楚。他生于1904年12月20日,今年适逢他诞辰九十五周年,为此撰文,追忆他过去在上海的轶事并纪念这位令人尊敬的艺术家。

一身正气 坐怀不乱

程砚秋(1904—1958),原名承麟,满族,索绰罗氏,满洲正黄

《花筵赚》在沪演出剧照(左起程砚秋、吴富琴、郭仲衡)

程砚秋（1953年）

旗人。北京人，后改为汉姓程，初名程菊侬，旋名艳秋，字玉霜，后又易名砚秋，改字御霜。根据《御霜年谱》记载，他"十八岁时（即1922年）到上海舞台演出已获得观众的拥护……"。其实，程砚秋初次与上海观众见面是在1921年。那年，他的妻舅余叔岩（程砚秋之妻果素瑛为叔岩外甥女）应友人杨梧山（即后来孟小冬拜余之介绍人）的邀请，来沪为陶星泉家演唱堂会，砚秋也在被邀请之列。当三天堂会唱完后，上海大流氓黄金荣凭他在租界的恶势力，一定要余、程两人到他开的法界"共舞台"演唱几天义务戏；名为义务戏，实为"打秋风"。程砚秋和丑角曹二庚演的《女起解》大受欢迎，这是他第一次和上海观众见面。那年砚秋才17岁，何尝知道旧上海的黑幕！回京后乃师罗瘿公对他详细介绍了上海帮会流氓的行径。翌年他正式受聘上海丹桂第一台，黄金荣又想从中捞点油水，和当时上海伶界联合会会长夏月润共同出面请他吃饭。他虽初出茅庐、人地生疏，却能谨遵师（指罗瘿公）命，拒绝赴宴，与恶势力展开斗争。

有一次他到上海亦演台演出，住在三马路（今汉口路）源源旅馆。演出后的第四天，忽然来了一位女佣，说："阿拉奶奶要请程老板去吃饭。"砚秋向来洁身自好，当然不会赴约。可是这位奶奶为了要结识砚秋竟然找上门来，她也在源源旅馆开了个房间。后来有位朋友告诉他，说这是追求他来的。程砚秋闻讯大吃一惊，急忙去找亦舞台老板沈少安，给他找房搬家。又有一次，有两位上海名女人请他吃饭，她们预先安排好座位，并按座位写了名片。这两个女人把砚秋挤在当中，可是他真的做到目不斜视，对其左右不屑一顾，从此上海的一批无聊女人给他取了个外号叫"木头人"。旧时伶人多

爱接近女色，名角中因此而身入囹圄者有之，毁其一生者有之，因贪女色而死者更不乏其人，唯程砚秋生平不二色，迄今为梨园中人所称道。

是年程砚秋在亦舞台演了40天，11月20日由沪去杭州在凤舞台演出。有一天演《十三妹》，为他配演赛西施的是南方彩旦盖三省，这天盖三省特别卖力，给程砚秋留下了深刻的印象。20年后，程砚秋应上海黄金大戏院之邀重来申江，适逢盖三省正搭班"黄金"，由于年事已高，沦为班衣。砚秋为了敬老念旧，在演他的程派杰作《六月雪》时，指名要盖三省为他配演禁婆。戏院老板听说程砚秋指定盖三省演此角，以为其必有独到之处，从此对盖三省也另眼看待了。其实盖三省演此角有不少怪动作，往往惹得观众大笑，由于《六月雪》是悲剧，尤其是"探监"这一场，往往被盖三省破坏了剧情。但程砚秋肯定了盖三省的演技和实力，并私下婉言阐述禁婆的人物性格，应当如何表演才能符合剧情。盖三省从善如流，此后再演则改之。由此程砚秋每来沪演此剧，必由盖三省饰演禁婆，乃成惯例。

"四五花洞" 委曲求全

1930年，上海"三大亨"以前的大亨李征五，创办了一家长城唱片公司。诸大亨纷纷捧场，要把"长城"办得格外出色，压倒"百代""商亭"，并聘请了德国人为工程师，邀请所有名角灌名作。其中如杨小楼、梅兰芳合灌的《霸王别姬》和四大名旦合灌的《四五花洞》，成为中国京剧唱片有史以来最名贵的作品。《五花洞》是剧名，由于剧中人潘金莲有四句慢板，由四大名旦每人灌唱一句而成，因而称之"四五花洞"。此片由"长城"经理名票叶庸方联系，他与梨园中人夙有来往，加以大亨们的面子，自然水到渠成。然而灌音的那天，却因排名前后起了波折：梅兰芳唱第一句无可非议，谁唱

四大名旦（左起尚小云、梅兰芳、程砚秋、荀慧生）

第二句呢？因事先对此并没有考虑周到，尚小云第一个报到，说了一声"我唱第三句，等第一面灌好再来不迟"，扭头就走了。这时当事人郑子褒（梅花馆主）才发觉这是个难题，如果请荀慧生唱末一句，意味着在"四大名旦"中位于末座，很难启齿。事为程砚秋所悉，他为了顾全大局，毅然主动提出："我年纪最轻，应当由我来唱末一句。"如今此唱片已成珍品，谁又知道当年是由于程砚秋委曲求全才灌制成功的呢？

漂母饭信　非为报也

一次程砚秋来沪演出，有位程派票友时常向他问艺，为了迎合他的口味，告诉他在虹口有个卖牛肉汤的摊子，烹制的牛肉汤味道奇佳，不妨一试。程砚秋随之去，品尝之下果然别有风味，赞不绝口。从此此人不时陪同程砚秋光顾其地，天长日久成了老主顾。店主得

知来者是名角，就和程砚秋拉起了家常。原来店主也是艺人，是汉剧中的武丑，原名李珊，艺名草上飞，一向在武汉献艺。其妻谢红梅也是演员，颇有姿色，被一反动军官所垂涎。一日该军官欲施非礼，触怒李珊，三拳两脚把军官打倒在地成了残废。李珊见已闯祸，带着家眷星夜逃离武汉，来到上海投奔姑妈。姑妈家住虹江路，李珊精于烹制牛肉，就在附近大德里弄口摆了个专卖牛肉汤的摊头糊口度日。程砚秋为人仗义疏财，得知李珊既是同行，又为人所迫害，深表同情，毅然助以银元五十，叫他找房开店以谋发展。数年后，程砚秋再度来沪演出，再去该地，李珊已开了一爿专卖牛肉汤的小店，远近驰名，生意红火。李珊见到程砚秋连声叩谢，并要还钱。程砚秋对他说："'漂母饭信，非为报也。'你我同行，你必知此语。"程砚秋照吃牛肉汤如故，但临行李珊执意不肯收钱，程砚秋和他一笑而别，从此再也不光顾该店了。此事系与程砚秋同去的那位票友所述，自属信史，但从未见诸文字，知者甚鲜也。

二庚去世　亲为安葬

昔日上海戏院老板北上邀请京角，向来合同载明管吃、管住、管接、管送。到了30年代，对大角（指点挂头牌的名演员）来说又加了一条，"戏院备有汽车由该名演员使用"。那时很多名角都讲究"摆谱儿"，非汽车不出行。这里讲个笑话：号称"金霸王"的名净金少山，自从由沪北上红遍平津，架子越来越大了。1942年他应聘来沪出演于皇后大戏院，下榻隔壁的"一品香"旅社。住处与戏院近在咫尺，但他每天晚上汽车不到便不上戏院。众所周知，西藏路上不能停车，也无法调头。司机无奈，每天去接这位金老板时，等金少山上车后便向大世界方向开去，兜个圈子再到"皇后"后台停车，让金少山一过坐汽车的瘾，而他驾驶起来也比较方便。再说程

砚秋，他喜欢散步不愿坐车。敌伪时期，他应聘来沪出演于黄金大戏院，下榻于静安寺路（今南京西路）沧州饭店（今已拆除）。有一天开演前忽然灯火管制，断绝交通。这可急坏了戏院经理，因为汽车不能开往沧州饭店去接程砚秋，怕他会误场，于是接连打电话与程砚秋联系，出乎意外的是，他回答道："你们不必着急，我可以走到戏院，决不会误场。"从"沧州"到"黄金"足有五里之遥，这位程老板就是这样步行而来，准时到达戏院登台，一时传为美谈。

1947年，程砚秋率领"秋声社"再次应聘来沪，仍在黄金大戏院演出。按惯例，"秋声社"每次来沪一个月的合同，要唱33天戏，多余3天是帮忙性质，实质是戏院老板要剥削演员三天的酬劳。那次程砚秋事先和戏院力争，让他们取消这个无理要求，商谈再三，程砚秋说："我个人帮三天忙，分文不要，但对'秋声社'其他演员必须照常付酬，否则合同取消，演出作罢。"戏院无奈，只好答应他的条件。

程砚秋演戏一向注重配角，他对自己班社的同仁也格外关心，因此演员都愿意搭程砚秋的班子，为他配戏的都是一些老搭档。其中如丑角曾二庚、二旦吴富琴，都和他合作了30多年。1947年那次演出，曾二庚不幸病倒，入院医治，程砚秋叫他安心养病，包银（即工资）照付，并且每天抽出时间去探望他。后来曾二庚病逝于上海，程砚秋虽仍在演出，却特地抽出时间为他这位老搭档守灵。待演出期满后，他把曾二庚的灵柩运回北平，一切丧葬费皆由他负担，闻者无不为之感动。

孟小冬曲折的一生

江上行

京剧原先出色的女演员并不多,出名的尤其少。但是,有一位女性却早负盛名,堪称京剧女老生中的佼佼者,她就是孟小冬。

孟小冬出生在上海,成名于北京,后来下嫁杜月笙,一生与上海紧密相连。

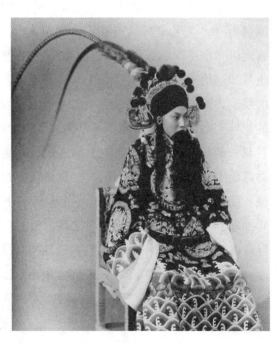

孟小冬剧照

梨园世家　豆蔻年华崭露头角

早年的上海京剧界，资望最高、名声最响的，要算夏、孟两家。夏，指的是最早一批由京来沪的京剧名角夏奎章。此人原籍安徽，清同治六年（1867）出演于丹桂茶园，他的儿子夏月珊、夏月恒、夏月润等人曾经参加辛亥革命，是当时的戏剧改革家。孟，指的是孟七，原是山东人，文武双全，能戏甚多，尤工武戏，有不少"绝活"。他曾在太平天国英王陈玉成办的同春社科班教戏，太平天国运动失败后来上海落户，据说海派武戏不少独到之处都起源于此人。他有五个儿子：长子鸿芳专教武戏；次子鸿寿跛一足，工丑角，艺名"第一怪"；三子鸿荣即文武老生"小孟七"；四子鸿群工老生；五子鸿茂为南派京剧名丑。

孟小冬就出身于这么一个梨园世家。她是孟七四子鸿群的女儿，原名若兰，又名令辉，1907年出生于上海，由于生日是腊月十六，因此以"小冬"为艺名。小冬的父亲是老生，她学艺却师从于姑父仇月祥。仇月祥属于孙菊仙这一流派，孟小冬初期的唱法也是孙派的路子。她9岁拜仇月祥为师，12岁便在上海出台演出了，在大世界的乾坤大剧场唱开锣，常唱一些像《太君辞朝》《吊金龟》之类的老旦戏；而后不久前往新加坡、小吕宋等地跑码头，回上海后进荣记共舞台（即郑家木桥老共舞台）。那是在1921年，与她同台的有吕月樵、张文艳、林树森、李桂芳、小金铃、小宝义等，均为名角。那年她才14岁，挂牌已居前十名之列，报上广告也常见其名，唱的是连台本戏《宏碧缘》。不过，有人说她当时已经同另一个女须生露兰春"要好得头也割得下"，并曾同台演出，这不大可能，因为露兰春比孟小冬出道早10年，她是大角时，孟小冬还不过是十三四岁的小姑娘。

孟小冬怎么会在北京出名的呢？那是在1923年，她随仇月祥北上，先在天津搭班演出，在连台本戏《狸猫换太子》中饰宋仁宗，《阎瑞生》中饰王莲英，还曾同花脸李克昌合演过《捉放曹》《空城计》。翌年入京，先由董大吊嗓，后来由于有人捧她在场，结识了陈彦衡、王君直等名家，专心学谭派的唱腔，并且向

年轻时的孟小冬

艺于孙佐臣。孙佐臣是何等样人呢？他是为谭派泰斗谭鑫培操琴的名手，号称"胡琴圣手"。孙佐臣器重孟小冬，居然决定为之操琴，这就使她身价陡增。1925年，北京第一舞台有一场盛大的义演，大轴是杨小楼、梅兰芳的《霸王别姬》，压轴是余叔岩、尚小云的《打渔杀家》，而这位来自江南年纪轻轻的孟小冬同裘桂仙合演《上天台》，竟排在倒数第三，荀慧生、马连良的戏都在她前头出场。这次演出，开了女须生列入第一舞台义务戏的先例。从此，孟小冬锋芒毕露了。

梅孟结合　　招人嫉妒闹出惨剧

20世纪20年代的北京，京剧盛极一时，但是重男轻女，男女分演，一般女演员是很难打入前门外大戏园的。1925年6月5日，孟小冬首次在京出台，合演的也还是女演员。是年冬天，她和其他女演员一起进城南游艺园搭班。这个游艺园的京班是清一色的女演员，挑头牌的是琴雪芳（马金凤），标榜梅（兰芳）派，专演《千金一笑》《黛玉葬花》之类的梅派古装戏。拥梅的京剧迷排日捧场，爱屋及乌，对同台的孟小冬也大为赏识。那时的孟小冬正值妙龄，艳光

四射，楚楚动人。梅党（注：民国初北京捧梅兰芳的一群人被称为"梅党"，多为社会知名人士，如冯幼伟、樊樊山、李释戡、黄秋岳、吴震修、齐如山等。）里有个叫齐如山的，对梅兰芳的夫人福芝芳有所不满，就竭力在梅兰芳面前宣扬孟小冬如何如何才貌出众，并多方为之拉拢，梅、孟两人竟也一见倾心。当时孟小冬还是仇月祥的徒弟，人身依附，很不自由，包银也悉数为仇月祥所得，梅党颇为之不平。梅孟彼此既然有意，梅党便经党魁冯幼伟的同意，花了一笔钱让孟小冬从仇月祥身边解脱出来，毁了师徒契约。孟小冬从此便息影家园，拜陈秀华为师，专学余派表演艺术。

梅孟结合还发生了一件轰动京城的命案：

前面说到的梅党党魁冯幼伟，住在东四牌楼九条胡同，梅兰芳几乎无日不去他的寓所。有一天，一个风姿翩翩的少年前去冯家，说是要见梅老板。正好这一天一个著名的帮闲人物名叫张汉举，也在冯家，此人嘴臭，不说好话，绰号"夜壶张三"。为讨好梅兰芳，他就代梅会客，那个少年误以为张汉举就是梅兰芳，一照面便突然开枪射击，张汉举当即毙命。冯家立即电告警厅，逮捕了凶手。不久，这个人被处以斩刑。当时笔者年少好奇，还曾去看过热闹。这个谋刺梅兰芳的少年为何产生杀机？事后传说他就是因为迷恋孟小冬引起嫉妒而走上绝路的。

投身杜家　为赌口气终为人妾

孟小冬后来为什么投入杜月笙的怀抱呢？说来也怪。1930年，梅兰芳赴美演出，回国之后不知什么原因，孟小冬与梅兰芳就渐渐疏远。梅兰芳的伯母（梅兰芳兼祧两房，认其为己母）治丧，没有让孟小冬戴孝。孟小冬因不能参与丧事，感到很丢脸，认为梅家不把她当作自家人，大不高兴。孟小冬与梅兰芳绝交后，扬言一定要

嫁一个和梅兰芳名声一样大的人给他看看,这大概就是后来她下嫁杜月笙的伏笔吧!

1931年孟小冬来到上海,延请女律师郑毓秀为法律顾问。梅孟争执,后来是经杜月笙出面调停了结的,条件是由梅兰芳拿出现金四万元。梅兰芳当时虽然名声很大,经济却并不富裕,为付清这笔钱,不得不把他在北京无量大人胡同的住宅卖掉。

孟小冬与梅兰芳分手,同杜家却从此往来频繁了。杜月笙时寓华格臬路(今宁海西路),有两位太太,二楼称"二楼太太",三楼称"三楼太太"。姚玉兰这时虽已嫁杜,但尚未进宅,另赁房屋住在辣斐坊(今复兴中路复兴坊)。姚玉兰与孟小冬为手帕交,又是同行,情感弥笃。杜家的二、三楼两太太同是南方人,比较接近,"三楼太太"则最得宠。姚玉兰一口京片子,同这两位太太就有点格格不入,大有孤掌难鸣之感。她知道杜月笙是个戏迷,很欣赏孟小冬,就想从中撮合,使孟归杜,自己可以借此壮势,不仅可以对付那两位太太,还可能在杜家独树一帜,于是,就一心把孟小冬拉到她身边。

1932年孟小冬重返舞台,京津各报誉之为"冬皇",红遍全国。1936年黄金荣把黄金大戏院租给金廷荪,金廷荪就通过杜月笙邀请孟小冬为之揭幕剪彩。后来孟小冬在黄金大戏院作短期演出,即下榻辣斐坊姚玉兰的住所。

1938年,京沪皆已沦陷,孟小冬在北平拜余叔岩为师,杜月笙已去香港。翌年,孟小冬曾秘密来到上海,由人护送出境,去过一次香港,在九龙杜家盘桓一个月后回北平。此事外间知之者甚鲜,却确实是发生过的。从这一些蛛丝马迹可以想见,那个时候孟小冬与杜月笙的关系已非同寻常了。迨抗战胜利,1947年秋为给杜月笙祝寿,孟小冬在中国大戏院义演两场《搜孤救孤》,此时她实际上早已是杜月笙的人,这也已经不是什么秘密了。

移居海外　殒落之后仍留余音

孟小冬晚宴休息时留影

上海解放前夕,孟小冬随杜月笙到香港,此时的杜月笙一身是病,孟小冬随侍在侧,极为殷勤。北方的俗话说,"一个槽里拴不了两个叫驴",姚玉兰与孟小冬原是好友,孟小冬得宠于杜月笙后,哪能不产生矛盾?杜月笙死后,姚玉兰奉柩去台北定居。孟小冬只身留在香港,深居简出,以谈戏教戏为寄托。那时,余叔岩的琴师王瑞芝也在香港,偶来吊嗓,孟小冬尚引吭高歌,现在遗留下来的一部分录音,就是当时她吊嗓时录下的。王瑞芝回返内地后,别的胡琴手没有称她心的,孟小冬吊嗓的兴趣也大减。

1967年秋,孟小冬移居台北,与姚玉兰言归于好。据说,她在台北问艺者甚众,台湾京剧后起之秀姜竹华就得到过她的指点。她晚年信佛,时去台北西宁南路法华寺进香,并且对杜美霞说:死后要将她葬于佛教公墓。杜美霞是姚玉兰的女儿,但从小在孟小冬身边,孟小冬离港去台,也是由于杜美霞对她生活起居能有所照顾。1977年3月,孟小冬果然买下台北树林镇山佳佛教公墓地,相隔两个月,即5月26日深夜,她因肺气肿及心脏病并发症去世。

孟小冬既殁,孟门弟子十两人组成"遗音整理委员会",经过精心选辑,选出录音效果较佳的七节,集成遗音带一大卷,定名为《凝

晖遗音》。这套音响资料分两卷四面,可播放110分钟。第一卷两面为孟小冬1947年在上海为杜寿义演《搜孤救孤》的实况;第二卷第一面为《骂曹》《御碑亭》《捉放曹》片断,第二面为《失街亭》《珠帘寨》《乌盆记》片断。孟小冬的录音磁带在大陆传播甚少,私人也许有吧,但不容易听到。兴许海峡两岸交往增多的时候,京剧迷有可能欣赏到这位红极一时的女须生的唱腔遗音。

戏剧人生

一代红伶言慧珠

许 寅

第一个照面

大约是1956年春天，一个星期天的下午，记者应邀到俞振飞家作客。俞家的主妇黄蔓耘女士殷勤招待，在座的还有几位俞门弟子。谈话主要内容是昆曲的复兴。谈得起劲，门铃响了——

"啊唷！这么多贵客哪！你们欢迎不欢迎我这不速之客啊？"

一口清脆的京片子。人随声到，抬头一望，但见来客身高一米六五左右；削肩长颈，长方脸，柳条眉，高鼻梁，小方口；一双俏目，顾盼神飞；整个神态，光彩照人，看年纪，不过三十出头。当主人要向我介绍的时候，她伸出手来说："久仰了，我就是言慧珠！"

其实，她无须自我介绍。从1943年起，我就曾多次看她的戏，尤其是言家一门的《戏迷家庭》时装登台。尽管时隔十余年，那模样儿，却丝毫没有变。

这位贵客一来，气氛立即一变，客人们话儿固然少了，主人更是"问十答一"，明显地表示不欢迎。因此略一寒暄，这位贵客便伸出手来看表，站起身告辞了。

送客以后，主妇才端出早就准备好的点心，客厅气氛又活跃了起来。过了不到半小时，突然响起电话铃，主妇拿起电话筒："什么

一只钻戒……丢在洗手间里？你什么时候进过洗手间了？自己好好想想。我这里可连影子也没有！"说完啪的一声，气呼呼地把听筒挂上了。

"真是神经病，屁股还没有坐热，就问钻戒有没有丢在我这里！"

听主妇这么一说，几个客人倒不由自主地朝台子上、沙发上东张西望一番。没有想到主妇却若无其事地说："你们倒真相信，戒指又不是铜板，她会随手乱丢？"

经此一番"骚扰"，众人大为扫兴，待客人一一告辞之后，主

言慧珠便照（1963年）

妇郑重其事地对记者说："言慧珠这个人，侬碰也勿要碰！这个人肚肠七个弯、八个转，弄伊勿过介，晓得哦！"

这就是记者同言慧珠在台下的第一个照面，印象颇为深刻。

稍后，在几个应酬场合中，记者又与她邂逅，她总是那样热情，记者对她也总是有问必答，并没有照着黄蔓耘女士的意见办。这以后，尽管同她毫无私交，但在别人眼里，她却似乎早就是我认识多年的老朋友了。

也真奇怪，几个月以后，我一位忘年交知己，大名鼎鼎的武侠小说大师还珠楼主不知从哪里得到消息——"言慧珠同许寅十分热络"，于是写来长信再三关照："务必听老大哥的话，不要同这位'狼主'交什么朋友……"

纳闷,真纳闷!言慧珠难道真的是那么一个不好打交道的女性吗?如果不是,为什么口碑如此?

从京剧跨向昆剧

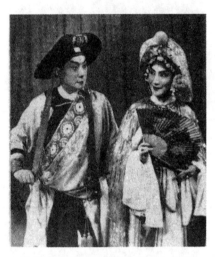

言慧珠在《西施》剧中饰西施,俞振飞饰范蠡

我第一次同言慧珠长谈是1957年4月28日,在上海去南昌的火车上,也是相当偶然的。

在俞振飞家,同这位红伶第一次会面之后约四个多月,黄蔓耘因患肺癌,不幸逝世。俞振飞老年失伴,自然哀痛。幸好这时浙江昆剧团周传瑛等《十五贯》演出成功,一出戏救活了一个剧种,使这位与昆剧血肉相连的表演艺术大师迅速化悲痛为力量,热情投入复兴昆剧的工作中。

1957年的春天,浙江昆剧团去福建、江西巡回演出时,周传瑛特邀俞振飞一起出去走走,一方面散散心,另一方面可以演些戏,俞振飞欣然允诺,随团同行。

4月下旬,他们来到南昌。恰巧这时,记者目疾复发,医生给假一个月,暮春时节,草长莺飞,忽然向往庐山、桂林,顺便绕道南昌,约俞振飞同游。此事被言慧珠无意中得知,要求结伴同行。

上海至南昌,行程两千里。车声辘辘,枯燥无事。她就同我谈开了:从身世谈到艺术,从事业谈到家庭。从早期的坎坷、盛期的大红大紫谈到当前的处境、心情、前途,谈锋之健以及态度之真诚、坦率,颇令人感动。她是蒙古族人,生于1918年农历八月十二,其

时已年届四十，艺术生命犹处盛年，恨不得天天唱戏、演戏，可是领导偏偏从生活上照顾备至，就是很少让自己唱戏。前几年"乱点鸳鸯谱"把她安排在吴素秋剧团。"一条槽"怎么拴得了两头"千里马"？她心情苦闷之极，甚至一度企图自绝。此时虽然已进了著名的上海京剧院，却又同童芷苓、李玉茹两位头牌旦角在一起，老生、小生旗鼓相当的仅一二而已，乐队也是捉襟见肘，这种"上宽下窄"的局面很难保证三大头牌旦角的"满员演出"。于是，她再次感到苦闷、寂寞、彷徨……

谋什么新的出路呢？她终于向记者透露了一件心事：舍京戏，就昆曲。有利条件有三：一来本人酷爱昆剧；二来"京昆从来是一家"，"跳行"并不困难；三来——也是最重要的，俞先生是振兴昆剧的主力军，他不是正好缺合适的搭档吗？如果我……

听了这一番心里话，记者恍然大悟：这位大红大紫的角儿，何以一再如此热情，而且今天不远千里，从浦江之滨直奔庐山脚下，其原因原本就在这里。不过记者打从心底里感动，从京剧到昆剧，不论唱、念、做，差距并不太小，要顺利"跳行"，得花多少心血？何况她又是京剧界的名伶，这要做出多大的牺牲？

到南昌的当天晚上，记者就把她的"火车谈话"全部转告俞振飞，他听了也是十分高兴。于是俞振飞、言慧珠这两位艺术家第一次合作演出的昆剧《长生殿·惊变埋玉》，"五一"在南昌演出。

就在这一天，记者冒雨登庐山，途中听到电台广播《中共中央关于开展整风运动的指示》——谁能料到，不久迎来的竟是一场暴风雨！

帮写检讨

南昌演出结束，记者同俞振飞等由桂林返回上海，时已5月中

旬。大家刚刚在俞家客厅坐定，慧珠便闻风而至。真怪！不见仅仅几天，她好像换了个人一样：活泼、轻快、朝气勃勃，满面春风。我们还没来得及开口，她便滔滔不绝地谈起自己在中共上海市委召开的宣传工作会议上参加了"大鸣大放"。"我要演戏，让我演戏！"这个发言，反应强烈，所以她充满希望：通过这次整风，共产党反掉了官僚主义、宗派主义、主观主义，一定会把工作做得更好，自己想多演戏、多贡献的愿望也就能够实现了。

谁知道宣传会议不久，风云突变，6月，开始了对右派进攻的全面反击。言慧珠认为自己是诚心诚意帮助党整风，无论如何也想不到反右派会反到自己头上。可是上海京剧院里，大字报一张接着一张，调子也越来越高，很快到达"边缘地带"。最令她难受的是：原来门庭若市的华园十一号，现在门可罗雀了；原来到东到西可以碰到的热情的笑脸，此时，一个个变成了"弯脖子"。还没有批，更没有斗，她却觉得日子难过得活不下去了！

陪她一起着急的，是俞振飞和我这个外行朋友。我们了解她的心情，知道她的脆弱：如果"战斗"一打响，用不着套上帽子，她就很有可能走向绝路。我们商量的结果是，俞老先去找当时的上海市文化局局长徐平羽，徐平羽坦率地谈了自己的看法：言慧珠不能算右派，但她的发言影响不好，外加人缘不好，很难过关。唯一的办法是深刻检讨，取得群众谅解。他还恳切地对俞振飞说："要她自己深刻检讨是不可能的，你和你的朋友去帮帮她吧！"

听了这一席话，俞振飞就要我去帮助她。我说："我们启发、引导，检讨让她自己做！"

商量一定，我们立即一起来到华园，把徐平羽讲话的主要精神向她交了底，目的是先把她稳住。

开始她毫无信心——自己"冤家"太多了。

"不管人家怎样看，你自己首先认认真真做检讨……"这次谈

话持续了三四个小时。我们两个反反复复说服她检讨，但她认为这只能是个"骗局"。最后我火了，指着她怀里三岁的孩子："你自己想想，不做检讨，戴上帽子，你自己怎么过日子暂且不管，小清卿怎么办？"

这一下，可击中了她的要害，双手紧紧抱住孩子，眼泪像断了线的珍珠……

"那我怎么办呢？"她说。

"明天上午先到京剧院向领导上表示接受批评，同时把所有大字报抄来。下午，我们一起商量，今天晚上不要胡思乱想！"临别，我们又特地关照保姆晚上"惊醒"点。

从这天开始，整整三个月时间，我和俞振飞几乎踏破了华园十一号的门槛，最后检讨总算写成了。我从头到尾推敲一遍，也不禁深受感动——从进幼儿园检讨起，一直检讨到当天为止，把自己内心深处及最深处的错误思想，甚至"一闪念"，都彻底交代清楚，而且历史根源、社会根源、家庭根源等等，挖得入木三分。

"交上去，保证通过。"我说。

当天，她还将信将疑。又过了几天，市文化局在北京影剧院开大会，让她当众检讨。会议一开始，徐平羽先开口"定调"，说言慧珠已写了检讨，很深刻。接着她激动地读了检讨书。许多同志听了，都低下了头，流下了眼泪——就是这份检讨，还到过刘少奇、周恩来手里。1958年底，中共八届六中全会在武汉召开，俞振飞、言慧珠和上海京剧院的其他演员一起到武汉演出祝贺。刘少奇、周恩来就曾亲口对她说："你的检讨很好。"还鼓励她不要背包袱，要轻装前进。

"过关了！过关了！"当天晚上她从丽都剧场回来，一进门就对早就等候着的俞老和记者高兴地大喊。在保姆为我们准备的蟹宴上，酒过三巡，她抱着孩子突然起立，说道："患难之中见人心。今天我

不知道向你们两位说什么好！以后我一定竭尽全力为昆剧服务。"一杯既尽，她又娓娓而谈："三个月里，我懂得了什么叫同志式的感情，许寅，你老批评我疑心病太重，把人看得太坏，你可知道我们这些人在旧社会交的是什么'朋友'——一种是看中我这个'人'的，一种是看中我的钱的，至少也是想弄几张戏票的。久而久之，我们能不多长几个心眼吗？"

哦，有道理！

追求艺术高峰

国庆十周年前一晚，言慧珠和俞振飞在北京演出昆剧《墙头马上》，得到了中央领导同志和行家们的高度评价。

直到今天，凡是当年看到过言慧珠排练《墙头马上》的人，没有一个不被她严肃认真、细致周到、精益求精的作风所感动。记者周围有不少熟悉言慧珠的朋友、观众、学生，对她的待人接物尽管评价不一，然而这位优秀的表演艺术家追求艺术高峰的精神，却是有口皆碑的，即使是她最大的冤家对头，也总是表示"值得学习"。随便举几个例子吧！

一次演出《木兰从军》，散戏回家已是深夜，可是一清早她就起床，在花园里"扬鞭跃马"，连续两个小时不停。

又有一次演出《凤还巢》，她边吃晚饭边听梅兰芳大师的有关唱片，足足听了10遍方停，还对记者说，"今天你来了，少听10遍，否则至少20遍。"记者问："这种戏你唱了几十上百遍，和梅大师唱得一

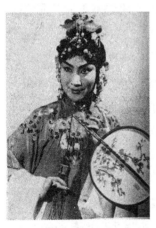

言慧珠在《墙头马上》剧中饰李倩君

般无二，为什么每次还要听那么多遍？"她的回答是："梅大师的艺术，博大精深。梅派唱法听起来平稳无奇，内中却奥妙无穷，我每次演出下来，总是感到自己与老师差得太远，所以演出当天，不管这个戏怎么熟，都要听20遍唱片！"

《墙头马上》是新戏，又是她主演的第一个新昆剧，怎能不加倍"卯上"。20世纪80年代末，记者见到著名昆剧表演艺术家张洵澎和梁谷音，她们告诉我："言校长为《墙头马上》真是呕心沥血，连'头面'、服装都是自己出的主意。至于表演，言校长自始至终，紧紧抓住李倩君这个人物的特点，把人物当时当地的内心活动、典型性格以及戏的意境，融化在优美的形体动作中，表现得不仅充分、深刻、生动，而且个性鲜明。"

张洵澎和梁谷音还告诉记者：《墙头马上》后来到长春拍电影的时候，天冷极了，我们小姑娘都躲在屋里，只有言校长一个人，不管天冷到零下28度，总是天天坚持练功——下腰，踢腿，打把子，一练就是半天，从不间断。

在《墙头马上》排练过程中，记者本人也碰到过两件小事。

一天上午，记者在看排戏，偶尔同编剧谈道：原作者白朴会不会从苏东坡名著《蝶恋花·花褪残红青杏小》里得到什么启发，因为苏词里有"墙里秋千墙外道，墙外行人，墙里佳人笑"这两句。这本来同表演毫无关系，不过随便聊聊而已，过了几天，她却半夜三更打来电话："你明天来同我讲讲苏东坡的词好不好？"我问她为什么，回答是："我正在琢磨李倩君站在墙头上的身段表演，想从中找点启发啊！"

有一次，她又是半夜三更打来电话："你能不能替我找找白居易的'井底引银瓶，银瓶欲上丝绳绝'那首古诗？'逼休'那一场，有句词儿念来念去不顺口，想看白乐天他老人家原来是怎么说的。"因为她知道，白朴原著《墙头马上》脱胎于白居易这首古

乐府诗。

除了《墙头马上》，还有一出戏也是这位表演艺术家呕心沥血之作，而且是她最后演的一出新戏，只演过两场。时隔20余年，现在已经很少有人记得她演过这个戏了，这就是《沙家浜》，她演阿庆嫂。时间大约是1964年冬或1965年春，地点是在劳动剧场。那时候，记者与她已很少来往，不料在演出此戏之前，她却给记者寄来两张票子，还附了一封短信，大意说：过去演旧戏多，现在很想彻底改造自己，跟共产党走社会主义道路。演阿庆嫂是自己决心改造的一个表现，希望得到老朋友的支持和鼓励。

言慧珠演阿庆嫂，照理很值得宣传，谁知当时报上却连广告也找不到。可是记者在看戏之后，确实受到感动，她演这个戏，大概没有比《墙头马上》少费心，少花劲，看完戏，真心诚意地到后台向她祝贺。"好！精彩！你的阿庆嫂，全国第二！"

"第一是谁？"

"丁是娥！"

她又高兴地笑了。阿庆嫂这个形象是沪剧表演艺术家丁是娥塑造的。典范在前，学样在后，"全国第二"，她听了当然高兴。

1988年新春，记者到俞振飞家拜年，特地问他："你看慧珠的阿庆嫂怎么样？"俞老回答："真好！丁是娥的戏我没有看过。别人我看都不及她。在阿庆嫂身上，她花的力气也真不小，动机也很好——通过演戏改造自己，可是人家还因此攻击她，真不讲道理！"

从李倩君到阿庆嫂，我们看到了艺术家那颗真诚的追求进步的心！

不如意的婚姻

1958年夏天，领导批准言慧珠参加访问西欧的中国京剧团。这

个团的团长是吴晗,艺术顾问是俞振飞。临行前,记者关照慧珠每天记点日记,她照办了。一回上海,我应《文汇报》总编辑陈虞孙之约,由俞振飞和言慧珠出面,记者执笔,写《访欧散记》,每天一篇,在该报连载。因此我们三人每天中午都在一起吃饭,边吃边谈,再由记者补充背景材料,当场赶出,送到报社,一连月余,天天如此。接触频繁,一切正常。所以尽管外面有些流言,记者丝毫不加注意。

1959年底,母亲在京重病,我专程前往照料。俞振飞和言慧珠陪梅兰芳大师拍《游园惊梦》先期来到北京,住前门饭店。我第一次去前门饭店看他们时,俞振飞就要我与他同住。他的学生丁宝苕没等我回答,就请服务员加了一张床,还偷偷地同我咬了一句耳朵:"许叔叔来得正好,先生实在吃不消了。"慧珠的保姆也帮了一句腔:"许叔叔你住在这里就太平了。"

这自然话中有话,分明是两位校长之间有点儿麻烦了。住了几天,我才懂得了个中缘由:两位校长,男的天天睡不醒,女的天天睡不着。睡不着就要找隔壁邻居聊天,一聊就没完没了,有了我这个做了十年长夜班的人在一起,俞老就从这"苦差使"中解放出来了。

一个月太平无事。回到上海,俞老却显得忧心忡忡,有些事情欲言又止,好像有点尴尬。

又过了一段时候,大概已是1960年的冬天,我已经很久没有上言慧珠家中去了。不料一个星期天下午,她突然打来电话,说是有要事相商。我匆匆赶到华园,原来她要我帮她办难以插手的私事,这种事情怎么能叫我这第三者参加呢?我坚决拒绝。两人争吵了一通,不欢而散。后来听说这事已顺利办好了。

大约又过了两个月左右,一天清早,我刚起床,俞振飞便要丁宝苕把我找去,告诉我,他知道言慧珠晚上失眠,给她买了瓶五味

子糖浆,可她不吃,说不知里面装的是什么东西。

俞老气得发抖说:"好像我要用药杀她,你说气人不气人?"

我对面前这位老先生的心情感到恼火,开口也不好听:"啥人叫你自作多情,看病,取药,她自己不会去,要你狗捉老鼠!"

被我一埋怨,他好像清醒过来了,斩钉截铁地说:"以后我再也不管了!"

第三天晚上11点,我正在报社工作,他忽然打来电话:"市委领导同意我同言慧珠结婚,明天在锦江饭店订婚,慧珠要我请你来。"

我大吃一惊:"我的天!"这三个字在喉咙口滚了一转,变成了:"恭喜,恭喜,明天值班,不来了。"

同年夏天,他们结婚,婚前三天,特地上门邀记者参加婚宴,却之不恭,如约前往。酒阑人散,踏月而归,边走边想:这真像一台戏!不知结局是悲是喜,不知这对"欢喜冤家"能够相聚到几时?

之后,我很少和他们来往,但听说两人关系不好,经常争吵。一次,偶然碰到俞老,他告诉我一个并不意外的消息:"我和她决定离婚了!"如果没有"文化大革命",1966年,他们肯定也要"各自分飞"了。

最后一面

1966年9月初,一天凌晨4时左右,记者拖着疲乏的两腿,跨下汽车,摸出钥匙,正想开门,忽然旁边小路口人影一闪:"老许同志……"

一个女人的声音,好熟,定睛一看,吃了一惊:"慧珠,你怎么在这里?"

她闪闪缩缩,欲前不前,低声说道:"我实在没有办法,才来找你的,许先生!"

一听"许先生"三字，记者不禁打了个寒噤：曾几何时，彼此直呼其名，肝胆相照，如今，却先是"同志"，再改"先生"，恍如隔世！

"这里没有人，不要紧张。俞老最近好吗？"

"怎么会好呢？已经戴了一次高帽子，家里的东西也被抄走了……批判、交代没完没了，大字报都说我们是反党反社会主义反革命。你写的《访欧散记》和《家祭毋忘告乃翁》都成了我的大罪状，你叫我怎么办啊！"

"我不是跟俞老说过了，人家批你们的文章，你们就老实说：1962年以前的文章都是《解放日报》许寅写的，你说反革命，找他好了！"

"怎么可以呢？"

沉默。她莹莹欲泪，半晌又问："你看这场文化大革命到底什么时候能结束？我……我应该怎么办啊？"

一听这个问题，我心头陡然一震，想起过去在小小的风浪中，她便曾两度自杀，这个念头一闪，不禁惘然，一时不知道怎么回答才好。

"我看见人家戴高帽子游街，就浑身发抖，我无论如何受不了……"

是的，她是一位艺术家，对艺术，对事业，她不惜献出自己的一切，但是她受不了别人对她人格的侮辱。她经受冲击的能力，等于零！

正当我惘然若失之时，她掉转了身子。一下惊觉，我连忙挡住，同时伸出手去，一字一字地叮嘱："你要自己珍重，不要忘了清卿这孩子！"

她紧紧握住我的手，只说了五个字："请你多关心！"

说完，掉泪，松手，快步隐没在黑暗中。我看着她远去的背影，一种不祥的预感猛袭心头：这会不会是最后一面？

几天之后，1966年9月11日清晨，华园十一号里还是一片寂静。保姆准备好早饭，像往常一样推开二楼扶梯对面卫生间的门——"啊！"一声惊叫，几乎跌倒！

此时的一代红伶，梅兰芳的嫡传弟子，正直挺挺地挂在浴缸上面的横杆上，普通的睡衣睡裤，光着脚，未着袜子，拖鞋并排放在地上，头发整整齐齐。脸色固然苍白，但并不难看。一双眼睛，似开似闭，仿佛还在困惑不解。

"俞振飞！快！快！"保姆奉命监督"牛鬼蛇神"，早已不称"先生"了。俞老双耳失聪，外加毫无思想准备，隔夜又吃了两片安眠药，所以乒乒乓乓好一阵子，才睡眼惺忪地被喊下床来，看到半空中吊着的人，不禁浑身瘫软……

一个电话打出，上海戏曲学校来了一群人，干部、教师、学生都有。看着这个过去曾经敬爱过的言校长变成这个样子，多数人想哭不敢哭，个别的还要装腔作势，"现场批斗"……

接尸车来了，来不及揩洗也没有人揩洗，来不及穿上袜子和鞋子，便被拖走——外面盛传："言慧珠戴上凤冠，穿了宫装，涂脂抹粉，然后上吊。"全系胡诌。

再检查，房内桌上放着一沓钞票，五千元，上面写明，谁抚养孩子，钱就给谁。还有三封遗书：一给领导，一给丈夫，一给孩子。遗书回顾了自己一生，还作了严格的自我批评；对丈夫表示歉意；叮嘱孩子好好做人……

第二天，噩耗传进报社，我只感到了一种淡淡的悲哀，不过倒也暗暗钦佩她的果断——一了百了，可以少受多少屈辱！随着时间的消逝，今天我却又常想：她能挺过来多好呵！

难忘恩师谭富英

<div style="text-align:center">施雪怀 口述 曹琪 王智琦 整理</div>

我出生于1939年,祖籍南通海门长兴镇。我的父亲毕业于上海交通大学电机系,家中四个哥哥、一个小妹都不从事与艺术相关的行业,只有我与京剧结缘,并幸运地成了著名京剧艺术大师谭富英的弟子。转眼近60年过去了,回忆拜师学艺的点滴细节,谭先生的谆谆教导言犹在耳,令我终身受益。

袁世海建议我去学谭派

1950年我11岁那年的夏天,一个很偶然的机会,我看到中央直属的文化部戏曲改进局的戏曲

施雪怀身穿戏服

实验学校在衡山路10号(原美童公学)校园里招生。凭着"初生牛犊不怕虎"的那股愣头劲,小学刚毕业的我也报名参加了考试,并

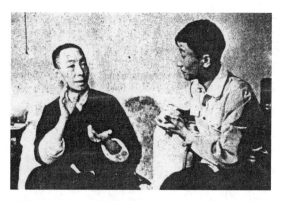

谭富英（左）给施雪怀说戏

在考场上演唱了一曲《咱们工人有力量》。年少懵懂的我，当时并不清楚京剧究竟是什么戏，更不会唱。考场有位老师临时教了我一句"一马离了西凉界"，我便扯开嗓子跟着唱。没想到，被当时的主考官周信芳先生一眼相中，顺利考取。事后才知道，就是因为那句高腔，考官们觉得我的声音条件相当不错，是块唱京剧的料子。

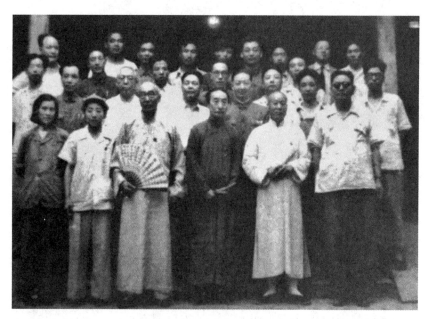

戏曲实验学校第一届招生委员会合影（前排左三起：尚和玉、王瑶卿、萧长华；二排左起：马少波、田汉、周信芳、梅兰芳、何海生、史若虚、刘乃崇）

小小年纪就要离家去北京读书学艺，尽管喜欢京剧的父亲很支持我，但母亲十分不舍，不过她还是和父亲一起帮我整理行李，尽心为我做好临行前的一切准备。

戏曲实验学校在那一届共招收了9名上海学生，都是半大不小的孩子，其中17岁的钱浩亮年龄最大，个子也高，我们都叫他"钱大个儿"。当时北京的生活条件相当艰苦，30多个学生挤在一间30多平方米的房间里，睡的是上下铺，床铺间的通道很窄，需要侧着身子才能通过。每天喝的是高粱米粥，就着咸菜疙瘩，若有干馒头，那真是太高兴了。我们都是十几岁的年纪，正在长身体，总感觉吃不饱。为此，田汉先生向文化部反映，又给我们争取到每天两个鸡蛋，以补充营养。北京的秋冬季风沙大，房间里没有暖气，我记得田汉夫人安娥常常会在晚上来宿舍看望我们，给我们盖被子，提醒我们注意保暖。那时，每天5∶30起床，6点到8∶30练功，9点到11∶30上文化课，下午1点后则是把子课和短剧课（文戏），晚饭后自习至9点熄灯睡觉。我们这批学生幸运地得到雷喜福、贯大元、安舒元、关盛明、常少亭、李甫寿、宋继亭、刘仲秋、茹富兰、傅德威等名师的面授，在学校一学就是八年。

1958年，我和杨秋玲、钱浩亮、刘长瑜等同学一起顺利毕业，分配到以京剧大师梅兰芳为院长的中国京剧院工作。一次我在排戏念白时，京剧艺术家袁世海在一旁认真地听了一会儿后，慢悠悠地说："雪怀，你的声音和谭富英先生很像，学谭派啊！"于是我在一次去谭家拜访时，向谭先生提出了学习谭派的想法。令我喜出望外的是，谭先生当即点头同意了。

其实早在1951年4月我刚到北京不久时，就曾经在前门外鲜鱼口内大众剧场，一睹了谭先生的风采。那天晚上演出的剧目是《龙凤呈祥》，梅兰芳饰演孙尚香，谭富英饰演刘备，贯大元饰演乔

玄。当晚谭先生在台上的身段、唱功让我印象极为深刻。可惜的是,在戏校读书时,谭先生因为还管理着一个剧团,抽不出时间来给我们上课。没想到毕业后,多年愿望终于成真,我实在是太高兴了。

谭先生动用录音机给我录音

当然,要正式成为谭先生的学生可并不容易,必须经过一段时间的考验。

谭家在宣武区(今西城区)大外廊营北口内路西1号的"英秀堂",只要谭先生在北京,我每周总会去谭家一两次。谭先生平时除了演出,还要管理剧团,非常忙碌。我到谭家一般是晚上9点半之后,因为这个时候客人大都走完了,谭先生能空下来教我。谭家的家规极其严格,进门叫了"老师"后,不能马上就一屁股坐下,而是要站着听谭先生说会儿戏,然后再在他的示意下坐下。有时候,谭先生的儿子谭元寿从外面演出回来,看见谭先生正和我说戏,也总是先给老爷子鞠躬,便站在边上静静地看着,偶尔会帮着指点一下我,再回自己的房间。

谭先生有个特点,平时寡言少语,只要一开口就全绕着戏来说,从不多说其他事情。谭先生擅长张口音,像《洪洋洞》中"真可叹孟焦将命丧番营"中的"番"字,他处理时长音润腔,抑扬顿挫,强弱分

施雪怀与谭元寿(右)

明。除了腹部、胸腔蓄气，他的五官、头部都在发力、振动，声音洪亮、浑厚、圆润、甜美，有一种摄魂镇魄的特殊美感。我出生在上海，吐字发音带有明显的南方口音，总感觉口腔打不开，谭先生不厌其烦地一遍又一遍示范，反复指导、纠正我的发音。至今我还清晰地记得，谭先生要求我："以字带腔、以腔带情，才能字正腔圆，情绪对头，达到声情并茂，恰到好处。"我在排演《乌盆记》时，唱到"未曾开颜"几个字时，谭先生要求我唱高音时声音要像气球似的"嘭"一声弹起来，唱到低音时则要自然平缓地松弛下来，这样才能显得委婉迤逦，清丽多姿。

谭先生的琴师是为余叔岩、孟小冬操过琴的王瑞芝先生。为指导我，谭先生曾经请王瑞芝为我伴奏，甚至亲自为我操琴，要知道这在当时是无法想象的"最高级待遇"。谭先生还动用了"稀罕物"录音机，帮我录下过一段七分半钟的录音，非常珍贵。令人心痛的是，这段录音在"文革"期间被红卫兵抄走，再也没能找回来。

"名师出高徒，又难为名师之徒"

1961年初冬，在北京护国寺人民剧场休息厅，举行了一次隆重的拜师仪式，京剧大师马连良、谭富英、张君秋、裘盛戎、赵燕侠、李多奎都在仪式上收了门徒，李少春、李和曾也应邀出席。拜师仪式由中国京剧院的主要领导主持，前来参加仪式的有田汉、老舍、时任文化部副部长的徐平羽，还有一些社会知名人士。

谭先生收了我、孙岳、蒋厚理三个学生。田汉在拜师仪式上告诫我们："当今时代能够拜到这些名师，在以前是不可想象的事情，你们要好好珍惜。要知道'名师出高徒，又难为名师之徒'，不要辜

谭富英（前排坐者）与施雪怀（左一）等三名弟子合影

负'名师'。你们既然跟着老师学，不可不用功。每天又看又听又学，熏也要把你们熏好喽！"老舍则希望我们要有"程门立雪"的精神，刻苦学习，真正把老一辈艺术家的精气神传承下去。谭先生比较寡言，不苟言笑，拜师仪式上也没有多说话，但看得出来他老人家很高兴，对带教我们三个学生也充满了期待。

那天，我们给谭先生鞠了躬，算是新式拜师，还请了大北照相馆的摄影师为我们师徒四人合影留念。这成为我人生中最珍贵的一段记忆。

谭先生总留我吃宵夜

谭先生在教戏之余，对我在生活上也极为关心。我一直体质较弱，胃纳不好，睡眠质量差，因此吐露的气息就弱。谭先生每次给我说完戏，总会留我吃点宵夜再走。当时少见的上海汤包、干贝炒鸡蛋配一小碗米饭，我吃得津津有味。谭先生还时不时地让中医郑云甫为我搭脉诊断，开药方调理身体。

学完戏从谭先生家出来，已经是深更半夜，公交车都已经停运。我就慢慢地走回到东城北池子的集体宿舍，脑子里转的都是老师当天传授的内容，一路走一路仔细琢磨，真是满载而归。

谭先生曾带着我们几个学生去北京中山公园参加政协组织的联

谊会，一同前往的还有马连良先生和他的学生。我作为谭先生的弟子上台清唱，谭先生有时自己也会唱上一段，但我们师徒却从未同台演出过。我每次上台前总会非常紧张，生怕自己在演出中出错。谭先生见了对我说："雪怀，台下虚心学习，台上不分大小，放开了演！"我记得，有一次师哥孙岳演出《乌盆记》，谭先生在台侧指导，根据他的特点，扬长避短为师哥设计了"滚背"的动作，并让师哥把要拉到高音的唱腔平缓下来，但艺术效果却丝毫不减，体现出大师级人物极为深厚的艺术功力。

"谭大爷这两口实在是好哇！"

谭先生与梅兰芳的感情极为深厚，有"梅谭不分家"一说。谭先生的最后一场演出，是1962年8月纪念梅兰芳逝世一周年公演。那时他已经住院一年多，很久没有吊嗓子、练身段了。主治医生黄宛教授认为，谭先生可以登台演出，但不能过于兴奋，也不能太劳累。8月份正是酷暑天，我一直陪伴在谭先生左右，不敢有半点闪失。

公演当天的剧目是《大登殿》，由谭先生和梅葆玖、李金泉合演。下午3点我来到"英秀堂"，谭先生没怎么吃午饭，服了安眠药，但午觉还是睡得不安稳。不一会儿，王瑞芝携琴而来，师娘特地关照我："雪怀，你师父今天就交给你了，带点饼干在身上。"谭先生带着我和王瑞芝一起坐车去护国寺人民剧场。到了后我们才知道，当天1 400多张戏票早已售罄，等退票的观众从平安里一直排到剧场门口，队伍长达百米。

终于等到谭先生出场，他的唱词"龙凤阁里把衣换""薛平贵也有今日天"两句中的"换"和"天"都是高腔，但他唱得清脆圆润、酣畅淋漓，高超的技艺博得了满堂掌声，风采丝毫不减当年。站在我身边的张盛利兴奋地拍着我的肩膀，翘起大拇指说："嘿！谭大爷

这两口——实在是好哇！"

《大登殿》把纪念演出推向了高潮，观众们纷纷涌向舞台前方，久久不愿意离去。回到化妆间，我帮着谭先生脱下戏服，发现以前很少出汗的先生，那天却出了薄薄的一身汗。这是谭先生拼尽全力来纪念梅兰芳大师，也是拼尽全力回馈热爱京剧的广大观众！

谭先生挑了只有一场戏的刘备

谭先生为师做人都堪称楷模。梨园是极其重视规矩的，因此京戏也是"精戏"。谭先生与马连良、李少春、裘盛戎、袁世海、叶盛兰等名家合作演出时，从不计较名利，甘愿担当配角、做绿叶，在前面演垫戏。1959年国庆十周年，根据《群英会》新编的大戏《赤壁之战》中，谭先生可以演诸葛亮，也可以演鲁肃，但他却挑了"龙虎风云"只有一场戏的刘备来演，上场前后不过20分钟。所以大家都愿意与谭先生合作，从心底里叹服谭先生的戏德人品。

1953年，谭先生的父亲谭小培因病去世。谭先生得知噩耗时，正在天津集结准备赴朝鲜慰问演出。他赶回北京处理完丧事后，把丧父之痛深埋心底，仍旧随团奔赴朝鲜，演出效果丝毫没有受影响。1959年，谭先生加入了中国共产党。

谭先生临终时仍念叨着去上海

谭先生对上海怀有很深的感情。1923年4月，18岁"刚出科"的他就应亦舞台之聘到上海演出，获得很好的反响，在上海滩一举成名。1933年，他在上海天蟾舞台与雪艳琴合作演出并合拍电影《四郎探母》。这是我国第一部有完整情节的京剧电影艺术片，1935年公开放映时引起极大的轰动。20世纪50年代初，谭先生到上海演出

《将相和》，他出演蔺相如，裘盛戎出演廉颇。陈毅市长看过戏后大加赞赏，因为当时上海刚解放，各路人马汇集，急需"将相和"这样的合作精神与氛围。

谭先生的孙子谭孝曾亲口告诉我，谭先生临终前躺在北京友谊医院的病房里，嘴里还一直念叨着想去上海，说"到了上海要让雪怀来接我"。而我没能在先生跟前给他送终，成为我终身的憾事。1977年，谭先生因罹患直肠癌离世，享年71岁。

谭先生一生极其重视观众，经常和我说："京剧要有人听有人看，才会有人喜欢，才能传承下去。"而这也成为我的座右铭，不仅牢记心底，并付诸行动。我大半辈子致力于普及、发展京剧，曾在复旦大学、华东理工大学、华东师范大学等百余所大中小学，教授京剧课程，尤其还辅导了不少外国留学生。至今，我仍不敢忘师嘱，要将京剧推荐给更多的人，要让更多的年轻人了解京剧、喜欢京剧。

推动昆剧振兴的知音

柳和城

戏曲的兴衰，与票友关系极大。20世纪20年代以后，几成绝唱的古老昆剧呈现出振兴的迹象，南方昆剧发展中心由苏州移到了上海。一大批票友和知音的热心扶植起了重要作用，他们为昆剧的继绝传薪立下了不朽功勋。

全福班申城得知音

清末，京、沪等地戏曲舞台几乎是京剧一统天下，昆剧已属"广陵散"。江南一带仅存苏州大雅、大章和全福三家昆戏班，苦撑着危局。光绪年间，全福、大雅班来沪演出，假宝善街满庭芳旧址开设三雅园和记文班，只能靠灯彩戏招徕观众。民国初，苏昆班子在丹桂第一台、大舞台上演《洛阳桥》《蝴蝶梦》等戏，前者炫耀灯彩，后者情节荒诞，论者斥为"毫无趣味"。那时一些票友、清曲家组织的曲社，倒依然演出或演唱昆剧传统曲目。

1919年12月，北昆名角韩世昌等首次来沪，在丹桂第一台演《刺虎》《游园惊梦》《佳期》《拷红》等折子戏，受到欢迎，改变了社会上对昆剧的成见。新舞台有一位叫"打鼓阿牛"的乐手，颇有市场眼光，趋时所好，出价每月900元租金，"承包"演昆剧。他请来

全福班朱莲芬、陈桂庭合演《琴挑》

苏州全福班,并加入大雅、大章班部分演员。从1920年1月至7月,全福班先后在新舞台、天蟾舞台、亦舞台等地方上演昆剧折子戏和串折戏,有时也演新排本戏或灯戏,居然一改以往景象,上座不错,有一出《呆中福》竟连演10天之久。清同光之交,全福班全盛时的名角或已去世,或已衰迈而不能出台。此时主持后台的沈月泉、沈斌泉兄弟,与其他演员年纪相仿,都已五十开外,没有一位年轻的。演小生已属勉强,要演旦角,知情者只能发出"年老色衰""不觉动我沧桑之感"的叹息了。

在台下观剧的观众当中,有两位日后对昆剧振兴起过举足轻重作用的知音——穆藕初和俞振飞。穆藕初是一位"海归"实业家,民国初回国创业,有"棉纱大王"之称。文化上他提倡"国粹",对民族瑰宝昆曲情有独钟。1920年他结识了清曲家俞粟庐,拜其为师学曲,并为他灌制了六张半唱片。他们对全福班伶人年老力衰、昆剧后继无人忧心忡忡。但穆藕初没有停留在评论家的感慨上,而是选择了实干,如同他创办实业那样干出了一番事业。

穆藕初发起大会串

1921年初,穆藕初与苏州曲家张紫东、徐镜清、贝晋眉等共同筹划创办了一所伶工学校——苏州昆剧传习所。7月,穆藕初又去苏州会商具体开办事宜,重点为筹款。商议下来,决定由穆藕初在沪组织一次大规模义演活动。

回到上海,穆藕初找来徐凌云、谢绳祖、俞振飞等曲友。大家一致赞同,并极力怂恿穆藕初亲自登台,以资号召。穆藕初学唱清曲已有两三年工夫,但从未化妆串演过。在曲友们的一再鼓动下,他心动了,决定一试。他请谢绳祖、俞振飞陪他去杭州,摆脱杂务,一心学戏,还请来传习所"大先生"沈月泉当老师。7月下旬的某日,大伙冒着酷暑整装出发。

上一年,穆藕初与友人集款在杭州灵隐韬光寺大殿东侧改建新屋三幢,辟为游人休息地;又在寺外空地自建一座小楼,取名"韬盦"(俞粟庐别号),穆藕初题写匾额,挂于楼前。此时韬盦刚刚落成,避暑、学习正是好地方。清晨和傍晚,山谷里笛声悠扬,伴随着阵阵松涛,飘逸四方。穆藕初专攻《拜施分纱》《折柳阳关》和《辞阁》几出戏,俞振飞则学《断桥》《游园惊梦》《跪池》等剧。演戏与清唱毕竟不同。这一年穆藕初46岁,虽则平时经常锻炼,尚未发福,演范蠡、李益、曾铣等小生依然风度翩翩,但毕竟从未演过戏,每一个招式、每一句台词,都着实下了苦功。一个月的苦练,老师打分合格!顺便一提,这座昆剧史上有纪念意义的韬盦经历了80多年风雨沧桑,至今保存完好。穆藕初题写的匾额流落民间数十年,在20世纪80年代被杭州岳王庙文物主任沈立新发现,现由杭州西湖博物馆收藏。2006年,穆藕初的曾孙穆伟杰先生得知此匾尚存人间,专程赴杭拍下照片。

穆藕初题写的韬盦匾额

"韬盦学戏"返沪后，穆藕初被各种事务缠身，秋后又重病一场。曲友们不忍打扰他，于是义演之事搁置了几个月。刚刚恢复体力，穆藕初在报上刊登启事，谢绝一切应酬，而为昆剧传习所筹款义演却重新启动，工作有条不紊地悄然进行。当时昆剧不景气，又是业余票友演出，竟没有一家戏馆肯借场子。穆先生闻讯后生气地说："中国戏院不借，向外国戏院借！"他亲自找到外商雷玛斯开设在静安寺路上的夏令配克戏院。雷玛斯提出要看演员名单，穆先生回答说："我就是演员。"雷玛斯一听有穆藕初这样的名人上台，肯定能卖座，便一口应允。

1922年2月10日至12日，江浙名人昆剧大会串在夏令配克戏院开演。当年穆藕初曾用昆剧保存社的名义为俞粟庐灌制唱片，此番他也用这一名义组织义演。后来昆剧保存社又成为昆剧传习所的管理机构。大会串义演票价分为五元、三元，比当时梅兰芳演戏还贵，可是场内楼上楼下座无虚席，名流如云，好评如潮。第一天压轴戏是《浣纱记·拜施》，穆藕初饰范蠡，张紫东饰越王，谢绳祖饰西施，潘祥生饰越后。曲学家吴梅夸第一次袍笏上场的穆藕初"不匆忙，不矜持，语清字圆，举动成熟……"尽管第二场穆藕初的表演被行家看出几处"破绽"，但没人怀疑他倡导昆剧的热诚和身体力行的可贵。

1922年2月，江浙名人昆剧大会串广告

大会串不仅为传习所筹得经费八千余元，而且让昆剧的魅力展现在世人面前，社会影响颇大。以后几年，穆藕初还连续为传习所捐款五万余元。传习所培养出了继绝传薪的昆剧"传"字辈。有人称穆藕初是"复兴昆剧之元勋"，并非过誉。

徐园主人改穿白蟒袍

徐园是清末及民国期间沪上昆剧演出的重要场所。它原在闸北唐家弄，正名叫双清别墅，因主人姓徐，俗称徐园。园内亭台楼阁，景致精雅，有戏台两座，主人常邀集文人雅士、梨园子弟，或弦管清歌，或粉墨串演。1909年徐园迁筑于康脑脱路（今康定路），花园扩大，景致依旧，后来还建起专供演剧用的戏厅。演出以票友居多，也有专业人士。1924年初，苏州昆剧传习所学员来沪首次试演，就在徐园。原定演四场，戏票早早预订一空，只得加演一场。1926年和1927年，传习所小演员们又在这里接受观众和行家的评头论足。1927年夏，"传"字辈昆曲演员在徐园待了72天，演出84场之久！

徐园主人徐凌云受到家庭熏陶，自幼喜爱昆剧，19岁登台彩串，

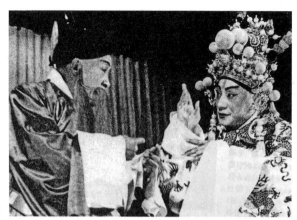

俞振飞、徐凌云演《小宴》

曾从苏、沪昆班名伶学戏，生、旦、净、丑诸行样样精通，尤擅演《安天会》《芦花荡》《嫁妹》等做功戏，在南昆圈享有"俞家唱，徐家做"的美誉。徐凌云演的吕布，令人称绝。后来俞振飞演的《连环计》中"梳妆""掷戟""小宴"三折，都是徐凌云亲授的。40年代初，北京京剧名家叶盛兰专程来沪拜徐为师，向他求教几出吕布戏。

徐凌云表演注重创造，服饰上也有革新。一次他到苏州观摩昆剧会演，票友们一定要他串演"小宴"。"小宴"里吕布原本是穿白色官服的，徐凌云因没带行头，临时向俞振飞借得一袭红蟒应急。事后徐凌云认为，吕布虽有勇无谋，但又不失儒雅之气，穿红蟒显得太俗，不如穿白蟒更显得儒雅。后来他再演此剧，就改穿白蟒袍，并向同道解释原委，得到一致认同。从此"小宴"中吕布穿白蟒成为通例。戏曲中的服饰是为塑造人物性格服务的，徐凌云深得其中三昧。新中国成立后，徐凌云应邀到上海戏曲学校执教。1959年他还出版了专著《昆剧表演一得》，前后三集，总结整理了他的舞台经验和表演心得。该书按戏论述，还兼及服饰化妆、梨园掌故介绍。

徐园主人对昆剧振兴的贡献远不止这些。他毕生热心倡导业余昆曲活动，曾主持青社、嘤社、钧天社等曲社，庚春曲社后期也靠

他全力维持。昆剧保存社举办大会串,徐凌云也是发起人之一。大会串最后一天下午,穆藕初邀请有关人士百余人,同至北四川路青年会屋顶花园,拍了张"纪念摄影"集体照。据俞振飞回忆,前排居中为其父俞粟庐,左首为穆藕初,右首即徐凌云。可惜此照迄今未曾露面,但愿它还在人间。

张元济评点《呆中福》

昆曲高雅静远,能陶冶性情,在文化人中拥有众多知音。翰林公出身的出版家张元济就是其中一位。他是徐园常客,1927年夏,他在那里与"传"字辈小演员结下了很深的友谊。

张元济听戏有个习惯,要带上曲谱,边欣赏表演,边揣摩唱词。一次天下大雨,张元济又要去徐园,家里人说,雨这么大,下次再去吧。但他执意要去,说:"约好的,怎好不去!"于是他挟起《集成曲谱》,撑起雨伞,冒着风雨赶往徐园。到了那里一看,偌大个戏厅,观众只有他一人。"传"字辈倒早已化好妆,见这位手捧曲本的老先生冒雨来看他们的戏,都激动地围了上来,有的探头探脑,有的扮个鬼脸,有的向老先生问长问短。开演时间已过,还不见别的观众,张元济对大家说:"就我一人,别演了吧。看到你们我就高兴了。"大伙却说:"为老先生一人照演不误!"戏开锣后一出接一出,"传"字辈个个精神抖擞,唱、念、做、打,一丝不苟,让张元济感动不已。

1927年底,大东烟草公司老板严惠宇、江海关监督陶希泉接办传习所,以"维昆公司"名义投资创建新乐府昆戏院。广西路上的笑舞台被修葺一新,成了新乐府大本营。昆剧名票张某良、俞振飞为前后台经理,张罗着12月13日的开幕庆典。张元济早早收到邀请信,并回信俞振飞、张某良,针对《呆中福》一剧以及其他舞台陋习,提出改革建议:

昆剧之高尚，全在于"雅"之一字。丑脚科白间有临时调侃之言，然若稍涉俚俗，便自失却身份。至如《呆中福》之陈列亵器，更未免为识者所嗤矣。迩来剧场竞重布景，以真美论，无可厚非。然昆曲罕演整体，此事谈何容易。惟有可稍求改革者，则乐人不宜杂坐场中，闲散之人更不宜任意出入，随侍之辈亦宜衣履整齐，行止有方，进退有序，不可稍有粗犷陋劣之气。庶无愧乎文艺，兼可表我文明。

张元济并不会唱曲演戏，却有极高的鉴赏能力。他的改革建议显然受到欧美戏剧和国内新文艺的影响，针对性很强。《呆中福》是昆剧中很受欢迎的一出喜剧，全福班艺人擅演，其唱段灌过唱片，1926年还被改编成电影。新乐府收到张元济的信后，配置了镜框，与各界名流、曲社、票房馈赠的匾额、屏联、银饰等礼品，一起在开幕典礼上展出。陶希泉还继续写信给张元济，磋商聘请编剧等事。张元济也继续对一些剧目进行评点。50年代初，张元济还应邀为俞振飞编的《粟庐曲谱》题签，成为新乐府时代那段昆剧情缘的"续篇"。

袁寒云勇于化解隔阂

大名鼎鼎的"皇二子"袁克文（寒云），多才多艺，能诗会画，非但是收藏豪家，还是昆剧名票，在昆剧史上是一位不能不提的人物。

袁寒云年轻时曾学青衣，中年后尤工文丑。像《审头刺汤》里的汤勤、《逍遥津》里的华歆、《群英会》里的蒋干，虽全是白面丑角，却性格各异，他都能演得活灵活现，入木三分。1917年辫帅张勋复辟时，袁寒云与溥侗在北京演了一折《惨睹》。他饰演建文帝，悲歌苍凉，似大有身世之叹，座上一班帝制拥护者听得黯然失色，有的还潸然泪下，仿佛预示着复辟闹剧的末路……

1921年春，俞粟庐唱片发行，昆曲爱好者争相购藏。袁寒云在上海《晶报》发表一篇文章，却嘲笑这位"江南曲圣"读白字，说《亭会》一曲里"忽听得窗外喁喁"中的"喁"字读作"愚"错了，应读"容"。有人附和，有人抗议，有人坐山观虎斗。其实，"喁"字固然可以读作"容"，而这里只作"愚"字读，韵书里有解释。袁寒云出名在北方，瞧不起南昆派，南昆圈里也排斥他，袁公子难以插足上海曲界，各曲社"同期"从不请他。俞粟庐知道后不屑一顾，不理会袁寒云的指摘，在给俞振飞的信中说："沪上所喜卖野人头，袁二如此行径，乃无耻之徒，而一班逐臭之人，犹与彼敷衍，无谓极矣！"当时南北昆派隔阂之深，可见一斑。

　　几年后，袁寒云又挑起一起争端。那年程艳秋来沪，请俞振飞合演昆剧。俞振飞当时还未"下海"，属"爷台"（即票友）一族。广告一出，轰动上海。袁寒云却又在《晶报》撰文，大骂俞振飞甘当伶人配角，有辱"爷台"身份，号召"击鼓而攻之"，将其逐出票界。票、伶两界互相配合，本已习以为常，袁二公子自命清高，连梅兰芳请他合演《洛神》都遭到拒绝。其实与袁寒云配戏的程继先是名伶程长庚的孙子，他早已沾上"伶气"了。当时俞振飞没有理睬他。不久在一次堂会上，袁寒云见演《狮吼记》里小生的那位票友技艺高超，一问才知道就是俞振飞。他马上请人介绍与俞振飞认识，并当场向他赔礼道歉。两人从此成为挚友。1927年，袁寒云在上海特邀俞振飞合演《群英会》。前一年他已与程艳秋一起演了《琴挑》，过了把戏瘾。此公就是这样可爱，结果还是他自己化解了南昆、北昆之间的隔阂，票、伶两界的壁垒也再次被打破。

半张风社戏单有故事

　　张元济有一封信稿，居然是写在半张戏单的背面的。这戏单是

1937年3月7日风社的演出剧目。查这天《张元济日记》载："夜赴湖社听昆曲。培余所招,小英同往。午夜十二时归。"第二天晚,他又去观看了一场。培余,即南浔嘉业堂藏书楼主人刘承干之弟;小英,即张元济之子张树年。湖社,在今贵州路北京东路北首一所大厦中,为湖州同乡会所在地。这里有剧场,昆曲票友常借此彩串。那两夜是风社演出。风社,由朱履龢、刘大钧、李祖虞夫妇、殷震一、许伯遒和刘䜣万等创办于1935年。朱履龢为银行家朱博泉之弟;刘大钧是上海著名会计师;

半张风社戏单

李祖虞是名律师;殷震一为小儿科医生;许伯遒是银行职员,人称"笛王",梅兰芳演戏也常请他吹笛;刘䜣万为刘承干之子,当时还在圣约翰大学读书。

多年前,笔者随张树年先生拜访过刘䜣万。䜣万先生告诉笔者,那两晚节目有徐凌云的《钟馗嫁妹》,其子韶九的《撞钟分宫》,还有《乔醋》《奇双会·写状》《拜施分纱》等剧,演员有夏询如、黄景蓉、张元和、张慰如等。他也登场扮演《惨睹》中建文帝一角。刘䜣万先从"传"字辈的施传镇学老生,后改从许伯遒学小生,又从俞振飞学俞家唱法,博采众长,融会贯通。他为了研习俞家唱法,从苏、沪、宁等地淘齐了俞粟庐先生的全部唱片,还帮助俞振飞灌制了十余张昆曲唱片,在曲坛传为美谈。刘䜣万还曾向溥侗、徐凌云、张紫东等请益,技艺不断提高。

风社半张戏单显示《拜施分纱》一剧与张元和小姐饰西施一角,这与䜣万先生的回忆相吻合。昆剧向来无女演员。欧美戏剧的引入带来了新观念,中国戏曲舞台上旦角男扮现象越来越受到人们质疑。

而上海数家曲社正涌现出一批优秀女票友,填补了昆剧这一不足。粟社有唐瑛、陆小曼、陈文娣,风社有张元和,嘘社有李希同、蔡漱六,后来还有以女社员为主的虹社。这可称得上是票友对昆剧改革的一大贡献。

说起那位张元和,乃是著名的苏州张氏四姐妹里的老大。她出身书香门第,自幼受父亲的影响,热爱昆曲,12岁时就与10岁的妹妹充和拜全福班老伶工尤彩云为启蒙师,学演《游园惊梦》。尤彩云后来成为苏州昆剧传习所的教师。张氏姐妹实际与"传"字辈同出一师门。1939年4月,张元和与"传"字辈的著名小生顾传玠结婚,成为"孤岛"文化界一大新闻。当时顾传玠已改名顾志成,弃伶求学,不过有时仍应邀与师兄弟们同台献艺。顾志成后去美国经商,张元和也随丈夫定居海外,为传播昆曲、弘扬中华文化做了许多有益的事。

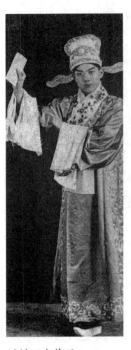

刘讱万戏装照

红豆馆主办难童昆剧班

"八一三"事变后,上海租界沦为"孤岛"。一些慈善团体纷纷筹办难童学校,收容无家可归的受难儿童。起先仅是收养性质,后来逐渐组织他们进行各种技艺学习,培养他们将来自食其力的能力。1939年,难童学校里出现了一个引人瞩目的昆剧班。全班40人,生、旦、净、末、丑,皆因材施教,各色齐全。虽则仅仅办了数月,却成绩可观,社会反响很大。主持该班的就是昆剧名票、红豆馆主溥侗(西园)。

溥侗(右)与徐凌云

溥侗,爱新觉罗氏,前清皇族,不懂政治,却有艺术天分。他博学多才,诗书画艺样样精湛,自幼又嗜曲成癖,终生研求戏曲,尤能粉墨登场,文、武、昆、乱,无所不能。此时他已60多岁,随便来一个《群英会》里周瑜的身段,身腰下弯做躬揖状,一条腿还能伸得笔直,观者惊叹不已。他曾请全福班名角王楞仙教戏,王楞仙是被誉为"活周瑜"的徐小香的高足。溥侗深得其师祖之真谛,能把周公瑾的儒将风度演得惟妙惟肖。他与梅兰芳合演《奇双会》,饰赵宠一角,据说其神情和投袖、亮靴底、摆纱帽翅,都有其师的功力。除生行外,他曾从有"活曹操"之称的黄润甫学过《战宛城》一戏。他不但学,有时还自己创造,其中曹操马踏青苗那套身段,后来被人模仿,成为定式。他还能演被行内称作极繁难的昆剧全本《宁武关》。

溥侗和袁寒云一样,主要在北方玩票,但与上海南昆也有广泛的联系与合作。"孤岛"时期他在上海主办难童昆剧班,这在他昆剧名票生涯中也许只是短暂一瞥,该昆剧班的难童们后来怎样也不得而知,但这件事清楚地传递了一条信息:古老艺术薪传有人,中国文化决不会亡!当时有人评价难童昆剧班,说:"将来当不难为行将成绝唱之中国古有艺术放一异彩,而力挽既倒之狂澜。"

硕果仅存的仙霓社,在"八一三"事变后,戏箱被毁,"传"字辈离沪的离沪,改行的改行。但留沪的十几位重整旗鼓,依然活跃

于"孤岛"游艺界,从东方剧场、大华舞厅到仙乐戏院,继续演出。有时他们也联合业余曲社排戏。如1939年初庚春曲社假卡尔登大戏院为救济难民义演全本《铁冠图》,1940年末上海银行同仁剧社彩排《望乡》等折子戏,用的都是仙霓社班底。《铁冠图》中"别母""乱箭"二折,描写周遇吉全家殉国,慷慨而歌,催人泪下。《望乡》里苏武执节牧羊,遥望故乡,一曲悲怆,激起观众强烈共鸣。难怪当时的剧评家发表文章,对这两部戏作了针对现实的解读,号召昆剧界多多排演《桃花扇》《精忠记》《浣纱记》《青冢记》等剧,"鼓动观众的爱国家爱民族的意识"。

昆剧在"孤岛"走红,当别有一番意义。票友们所起的推动作用功不可没。

越剧十姐妹大闹上海滩

尹星明

翻开1947年8月中旬的上海报纸,真是热闹非凡:筹备杜月笙六十大寿的消息连篇累牍,中国大戏院要为"杜寿"举行半个月的大会串,南北名角荟萃,各剧种在沪的名演员都参加演出……。杜月笙是旧上海的青帮头子,且不说他那"上海市参议会副会长"的头衔,单凭和蒋介石不平常的关系,谁不惧他三分?然而,细心人也注意到,"杜寿"会串中,偏偏没有在上海最走红的一批越剧名演员。而在8月18日的上海各大报纸却反而登出一则与"杜寿"会串打对台的启事:为创设越剧学校建造实验剧场筹募基金,定于八月十九日起假座黄金大戏院联合公演历史宫闱巨献《山河恋》。"启事"由十位越剧名演员尹桂芳、徐玉兰、吴小楼、袁雪芬、竺水招、张桂凤、范瑞娟、傅全香、徐天红、筱丹桂署名。

越剧十大头牌联合演出,在上海是一次创举。那么,她们是怎么发起这场联合演出的呢?这得从袁雪芬退隐说起。

1946年年底到1947年年初,袁雪芬辍演,引起种种议论和猜测。她当时虽然不过25岁,可是早就誉满申江了。由她和范瑞娟为首的雪声剧团,以新的剧目、新的艺术和新的作风赢得广大观众的喜爱。但是,长年日夜演出的劳累,尤其是在《祥林嫂》演出以后遭受到的迫害,使她肺病复发,再次吐血;老板的迫害更增添了她的郁闷。

戏剧人生

前排左起：徐天红、傅全香、袁雪芬、竺水招、范瑞娟、吴小楼
后排左起：张桂凤、筱丹桂、徐玉兰、尹桂芳

这是她决定暂时告别舞台的原因。

春末夏初的一个夜晚，在静安新村45号寓所，袁雪芬向知心朋友、著名实业家汤蒂因等谈起自己的想法："如果我们自己有一个剧场就好了！这样就不必受老板的气了！我们想演什么就演什么，越剧改革也可以多做些试验。另外，再办一个越剧学校，用新的方法培养些新的演员，越剧也可以传宗接代了！"大家都支持她的想法，并提出了一些建议，决定由越剧界中有号召力的姐妹们自己来开展建团办校工作。

袁雪芬又去征求了一些戏曲编导的意见，并向田汉及鲁迅夫人许广平谈了她们的打算，都得到赞扬和支持。接着她又请教了律师

平衡和广告公司的徐百益,确定以对外招股,成立股份有限公司的方式筹集资金,为建造剧场、办学校做准备。

这些设想和建议,使袁雪芬增强了信心,她一有机会就到这个剧场看看,到那个剧场坐坐,算算舞台有多大,座位有多少。地皮也物色到了,就在跑马厅(今人民广场)西南角,威海卫路东头。

许广平是当时上海最大的民主团体之一"妇联"的领导人,她鼓励袁雪芬,希望她团结越剧界的姐妹,争取事业的胜利。袁雪芬十分尊重许广平,一直将她看成自己的亲人和师长。她知道要联合演出,第一步就得和姐妹们商量,使大家的看法一致起来。

袁雪芬决定先找尹桂芳。尹桂芳在当时一批从事新越剧的演员中年龄最大,学戏也最早,因此被尊称为"尹大姐"。以她和结拜姐妹竺水招为台柱的芳华剧团拥有大量观众,"尹派"艺术令许多人倾倒。她为人正直、善良、忠厚,有强烈的正义感,因此在越剧界和越剧观众中很受敬重。袁雪芬通过曾和自己合作过的著名老生演员徐天红,约了尹桂芳和竺水招在南京路大光明咖啡馆见面。

尹桂芳虽然平时与袁雪芬没有很多接触,但了解她的为人。特别是一年前袁雪芬被流氓抛粪后,仍然不屈地同恶势力抗争,使她更为佩服,她当时毅然在报纸上发表声明,辞去强加在她头上的"越剧职工会理事长"的职务。大家都是同命运、共患难的姐妹,见面后没有多少客套话,袁雪芬就把设想讲出来,想法立即激起了尹桂芳内心强烈的共鸣。她爽快地说:"联合演出是件好事,我愿意参加。需要我做什么,我一定全力去做。"

竺水招说:"尹大姐,电影公司不是让你拍一部电影《王孙公子》吗?"

尹桂芳说:"拍电影是我一个人的事,联合演出是整个越剧界的事。我情愿放弃拍电影,也要参加联合演出。"

袁雪芬又去找另一位著名小生徐玉兰。徐玉兰是浙江新登东安

舞台出科的，早在1935年便来到上海。她起初演老生，能文能武，1941年底改演小生，并逐步形成了奔放华丽的徐派。她在丹桂剧团和著名旦角筱丹桂搭档，不久前，累得在台上吐血，流氓老板张春帆还逼她继续演出，她实在不能坚持时又克扣她一个月的包银"赔偿损失"。当时，她正在一个朋友家养病。袁雪芬上门来，徐玉兰热情接待，两个人很快就谈到一起去了。徐玉兰还答应亲自去劝说筱丹桂。

　　袁雪芬又找了傅全香。傅全香比她小一岁，幼时便许给人做童养媳，两人同一天入同一个科班学戏，出科后又一起漂泊多年。傅全香有"金嗓子""越剧程砚秋"之称，她正和范瑞娟搭档以东山越艺社的名义演出，这个剧团是原来雪声剧团的一套人马。傅全香听了袁雪芬的建议后，也很爽快地答应了。接着演老生的名演员张桂凤、徐天红，名小生范瑞娟都表示赞成。

　　使人为难的是筱丹桂。筱丹桂成名最早，抗战前在浙江就被誉为"越剧皇后"。1938年来到上海后，红极一时，当时有"三花一娟不如一桂"的说法（"三花一娟"指越剧早期最著名的女演员施银花、赵瑞花、王杏花、姚水娟，人称越剧"四大名旦"）。但是，她被国泰大戏院的流氓老板张春帆霸占，没有任何行动自由，徐玉兰找她谈，她虽然心里很想和姐妹们一起演出，却不敢擅自作主。袁雪芬直接去同张春帆交涉，张春帆怕受到孤立，只好勉强答应。

　　十位越剧姐妹，代表了当时上海越剧界主要剧团旦角、小生、老生行当的第一流演员。1947年7月29日，她们在上海四马路大西洋西菜社讨论联合义演的具体事宜。十个人郑重地在《合约》和《越联股份有限公司》上签上名字。这十位演员，就是以后闻名遐迩、震动上海滩的"十姐妹"。

　　十姐妹联合起来后的第一件大事，便是确定剧目。十大头牌，

行当齐全，各有特长和拿手戏。剧目安排上，最方便的是演折子戏，就像往常举行的赈灾大会串那样。然而，大家都不愿走这条捷径。"我们都是搞越剧改革、从事新越剧的啊，怎么能只演老戏呢？要演，就演新戏。"这是大家共同的心愿。有人提出，根据《红楼梦》这部小说中的金陵十二钗编一出戏，既有情节，又热闹，角色也多。可是十二钗都是旦角，小生、老生怎么办？编导南薇出了个主意：把法国作家大仲马的小说《侠隐记》加以改编。他把故事、人物大致讲了一下，倒也很吸引人。不过，在越剧舞台上演外国人，而且是古代外国人，怎么演？台步怎么走？南薇说这不难，把故事的背景搬到中国就是了。《东周列国志》中梁僖公的一些材料可以化开来，同《侠隐记》的主要情节、人物关系结合在一起。大家都表示同意。说干就干，这是从事越剧改革的人们的一贯作风。大家商定由南薇、韩义、成容（女）编写剧本，剧名叫《山河恋》。时间紧迫，不能等全部剧本写完再排，而是边写边排。

　　接下来就是分配角色。越剧界过去各剧团之间竞争很厉害，剧团内部头牌、二牌或头肩、二肩都很计较。这次却一反旧习，大家根据角色的安排和各人的行当、特长，很快就协商确定了角色人选，没有人争，没有人吵，没有人想突出自己。梁僖公由吴小楼、徐天红饰演，皇后绵姜由竺水招饰演，宓姬由筱丹桂饰演，宰相黎瑟由张桂凤饰演，纪苏公子由徐玉兰饰演，侠士申息、钟咒分别由尹桂芳、范瑞娟饰演，宫女戴赢由傅全香饰演。袁雪芬为了免得有人挑拨离间，只演了一个小丫头季娣。崭露头角的丁赛君、张云霞也参加了演出，分别饰演纪苏公子的卫士飞鞯和宫女狄隗。这份演员名单一传出去，越剧迷们无不拍手称好。

　　《山河恋》是部历史宫闱剧，按照新越剧的风格，要有堂皇的布景，符合人物身份的精美服装。这需要一笔不小的经费，钱从哪儿来呢？"上电台！"有人出了个主意。"对！上电台宣传，既可预售

戏票,又可扩大影响。"大家都赞成。至于做服装的费用,先由各人筹措,以后再在演出收入中扣除。姐妹们兴高采烈地到电台播唱了,先是一个一个唱,最后是十人合唱。观众不断打来点唱和订票的电话,半个月的戏票很快预售出去一大半。姐妹们高兴极了,她们沉浸在对未来的憧憬里,一座崭新的剧场仿佛在她们的眼前矗立起来。

越剧"十姐妹"要举行联合义演的消息,轰动了上海滩,也惊动了国民党政府。

在国民党当局眼睛里,越剧是"不登大雅之堂"的东西。虽然一年前雪声剧团演出《祥林嫂》曾引起他们的震惊和不安,但在他们看来,绝大多数越剧演员——不管有名的还是无名的——不过是没地位、没文化也和政治无缘的"戏子"而已,何况她们还是些弱女子!如今,这样一些人竟然也搞什么"联合"了,这还了得!

这时,国民党上海市议长潘公展亲自出马了。他把律师平衡找去,质问他这次联合义演有什么"背景",背后是否有共产党在操纵。平衡是位有正义感的律师,他非常得体地作了回答,说这次义演纯属越剧界为建剧场、办学馆而发起,和共产党没有关系。南京的国民党中央政府也派了一个特派员到上海进行调查。

国民党上海社会局局长吴开先则指使黄色工会"越剧职工会"的一帮人,制造流言蜚语,进行挑拨离间,拉拢人去参加"杜寿"演出和堂会,以便分裂"义演"的成员。张春帆这个流氓老板捎来话:"穷兄弟们"(即地痞、流氓)要求给他们演一场,另外再给警察局演一场,这样"义演"期间可以相安无事,免得惹出是非。有"海上闻人"之称的王晓籁也出面了,他张口就提出要一亿元,给"兄弟们"摆摆平。

上海滩上的反动势力、社会渣滓纠集在一起,向"十姐妹"扑来。

但是,"十姐妹"没有被吓倒。她们确信自己行得正、立得稳,

确信自己的行动是光明正大的,追求的目标是可以实现的。挑拨离间吗?不听,她们更紧紧地抱成一团。打秋风吗?不理,要敲诈钞票,请打收条,敲诈者也就无计可施了。

十姐妹经过不到一个月的紧张排练,《山河恋》如期公演了。8月19日中午,八仙桥黄金大戏院(后改名为大众剧场、兰生影剧院)周围,人山人海,许多人顶着烈日等在那里,希望一睹十位名演员的风采。有人见戏票已售完,剧场门口高挂着"客满"的牌子,仍不死心,希望等到一张退票。下午3点,首场演出开始,剧场里的气氛热烈极了,几乎是出场一个演员一阵掌声,唱一段一阵喝彩。越剧迷们看到舞台上名演员荟萃,简直有些如醉如痴。首场演完,演员们顾不得回家,随随便便吃了顿晚饭,接着又准备夜场的演出,一场场演下来,观众的热情有增无减。

进步文化界给越剧女演员们以有力的支持。田汉以《团结就是力量》为题发表文章,赞扬越剧姐妹们的联合;《新民报晚刊》每天发表一篇文章对"十姐妹"一个一个作介绍;许广平领导的民主团体"妇联"动员妇女界尽量给"十姐妹"以声援和帮助;各种报纸发表了大量的消息和评论……上海滩真的被这次联合义演的壮举轰动了。

反动势力当然不肯善罢甘休,联合义演产生的巨大社会影响更使他们不寒而栗。演出进行到第五天,社会局送来一纸公文:限五天之内,将越剧学校及剧场筹建计划送该局审查备案。越剧姐妹们每天日夜两场演出,哪里来得及呢?再说,她们毕竟缺乏社会经验,没想到这一纸公文背后隐藏着杀机。五天很快就在忙碌中过去了,8月28日,当局使出撒手锏——社会局行文嵩山警察分局,以未按时备案为由,勒令《山河恋》停演。傍晚,两名警察将停演令送到后台,并且声称已筹之款,不得动用。这消息在人人心头笼罩上一层乌云。姐妹们克制着复杂的感情,照常进行夜场演出。夜戏演完后

又聚在一起，商量下一步该怎么办。

在左右为难时，有人提出找王晓籁去，他是嵊县人，在上海滩上说话有分量，说不定能帮点忙。不料到了王晓籁家，他却阴阳怪气地说："当初让你们拿出一亿元应付一下小兄弟们，你们让我打收条，现在我也管不了啦！"姐妹们只好怏怏地出来。

姐妹们这时已被逼到无路可走的地步了。"只有一个办法了，找社会局局长吴开先评理去！"袁雪芬说。

第二天是杜月笙的六十大寿。一早，袁雪芬、尹桂芳、吴小楼、平衡律师和他一个姓冯的朋友及热心支持越剧改革的女工商业者汤蒂因集合在一起，来到愚园路吴开先的住处，不料吃了闭门羹。吴开先让女仆传出话来，有事到社会局去谈。他们来到林森路（今淮海中路）社会局坐等，却一直不见吴开先的人影，原来他到"丽园"给杜月笙拜寿去了。袁雪芬等非常气愤，这分明是让停演之事既成事实嘛！

回到黄金大戏院，只见铁门紧闭，停演令挂在门口，戏院前聚集着大批人。袁雪芬、尹桂芳、吴小楼、汤蒂因交换了一下目光，商议了几句，决定再到社会局去找吴开先。

吴开先刚从"丽园"回到社会局。他正暗自得意，以为把袁雪芬、尹桂芳等对付过去了，没想到她们又找上门来。见到她们，吴开先握着烟斗，先来个下马威，狠狠地训斥道："你们这些小姑娘，胆子太大了！搞什么联合大会演，被共产党利用了！"

这四个年轻的女性并没有被他的气势吓住，在这个局长大人面前毫不示弱。袁雪芬沉住气回答："我们不知道共产党。联合义演是为了造剧场、办学校，犯了啥法？"

尹桂芳也无畏地说："我们用歇夏的辰光排戏、演戏，为啥要停演？"

吴开先没想到这些"小姑娘"竟敢当面顶撞自己，于是换了种

口气说:"你们手续不完备!"

"什么手续?"

"譬如,要将筹建计划呈报审查,要建立基金保管委员会。"

"手续不完备可以补办,不能停演!""我们有人分工保管基金。"四个姑娘你一言我一语,反驳得吴开先张口结舌。

"基金要由社会贤达、各机关代表保管,不能用来接济共产党。"吴开先说。

"选什么人是你们的事,现在先让我们演出,票都卖出去了,观众都围在戏院门口了!"

"那……来不及……"吴开先理屈词穷,掏出手绢擦擦额头上的冷汗。

"你打个电话给嵩山警察分局,撤销停演令好了!"

吴开先怕众怒难犯,又怕激起舆论的反对,只得拿起电话。打完,他说:"好吧,可以演出了,不过赶快补办手续。"

袁雪芬、尹桂芳等从社会局出来,马上将各位演员找齐,日场推迟了半个小时照常演出了。

《山河恋》得以继续演出,靠的是姐妹们的团结,靠的是舆论界的支持。就在国民党当局发出"勒令停演"公文的那一天,《大公报》《新闻报》《新民报晚刊》等许多报纸都接连发表文章,对姐妹们进行声援。国民党当局理亏心虚,怕触犯众怒,扩大事态,不可收拾,才迫不得已撤销停演令。

然而,国民党当局是不会容忍越剧姐妹们实现自己愿望的。他们指使流氓、特务、军警捣乱演出;他们指名"社会贤达"组成"基金保管委员会",把演出收入全部"保管"起来,由于货币不断贬值再加上达官贵人从中渔利,最后就所剩无几了。

姐妹们冒着酷暑辛辛苦苦演了一个月,造剧场、办学馆的愿望还是化成了泡影。她们据理力争,总算取出价值96两黄金的钱。这

些钱能派什么用场呢？大家商量，在大沽路顶了一幢房子，办个越剧训练班作为联合义演的纪念，但在向教育局提出申请时，却仍然得不到批准。预期的目标尽管没有如愿地实现，但是，这一次联合演出的行动，还是充分显示了上海越剧界在国民党高压政策下团结的力量！

戏剧人生

"越剧黄金": 金采风与黄沙

蒋星煜

越剧界的"黄金组合"

1952年,华东文化部改组为华东文化局,我调到华东戏曲研究院,成了一名业务干部。新中国成立以前,我极少接触戏曲,对于越剧既没有看过,也一无所知。到了这个单位,我颇感寂寞。京剧、越剧的编、导、演队伍相当庞大,但其生活方式、生活情趣与我完全不一样,除了工作上的交往,彼此无话可说。

随着岁月的推移,我逐渐发现金采风比较文静,喜欢思考,保留了许多学生本色,又好学好问,于是,我和她偶有交谈。到她排

黄沙(左)与金采风(1959年)

1955年,金采风在《西厢记》中饰演崔莺莺

演《西厢记》时,交谈稍多一些,仍旧极为有限。也许她的性格文静而内向,和《西厢记》中的崔莺莺有共同之处,好学好问则为她理解原作、进入角色创造了有利条件,所以她初演崔莺莺就获得了广泛的好评。崭露头角,仅仅是良好的开端,彼时彼刻,金采风离"明星"的台阶还相当遥远,但我对她的发展前途是乐观的,从不怀疑。

无巧不成书,华东戏曲研究院的导演群体之中,我比较谈得来的也是戏曲气息比较淡泊的黄沙,我们偶尔在一起谈过英国的戏剧和诗歌。黄沙的风度比较潇洒,显得和其他导演不太相同。

我调到上海市文化局之后,虽然与金采风或黄沙都少联系,但偶尔相遇,仍会天南地北漫谈一阵子。金采风对待爱情生活十分严肃认真。在上海追求她的人不少,在北京演出时,一位美术家对她表示了异乎寻常的好感,她都没有予以考虑。后来,由于工作上的密切接触,她对导演黄沙有了好感,进而相知、相恋,结成了终身伴侣,在戏曲界传为美谈,戏称其为"黄金组合"。我为他们的结合

感到十分欣慰。"黄金组合"依然和我友好之至,我们还很认真地探讨了一些艺术创造问题,他们叮嘱我发现好的剧本就向他们推荐,说得很诚恳。

黄沙毕业于圣约翰大学,英语很好,从事越剧导演工作,做出了一系列贡献。越剧经典《梁山伯与祝英台》便是他执行导演的,并用经验总结加以丰富,写成专著出版,影响甚大。也许黄沙的文学艺术修养对金采风起了一定的积极影响,也许"黄金组合"的幸福生活使金采风更聪明了,从此,金采风在越剧舞台上光芒四射,声情并茂地征服了大批观众。这当然是好事情,但好事情也会引起某些想不到的麻烦。好在他们两个人姿态都高,潜心于艺术上的追求,其他有关名呀、利呀什么的,一切都顺其自然。

《西厢记》是她艺术上的一个飞跃

金采风演出了许多剧目,她自己谈得比较多的是《西厢记》《彩楼记》《盘夫索夫》和《碧玉簪》,恐怕给予观众印象最深的也是这几个剧目。这里我想谈谈我对这几个戏的感受。

《彩楼记》系从川剧改编。1952年川剧来上海公演,既演出了全本,也将其中《评雪辨踪》一出单独演了多场,凸显了吕蒙正迂腐的穷书生形象,趣味横生。但由于川剧语言特别生动幽默,改成越剧语言,就难以传神了。再说《碧玉簪》,金采风的三盖衣细腻而动人,将古代女性

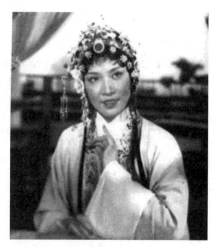

1961年,金采风主演《碧玉簪》剧照

善良而忠贞的品德表演得入木三分，可是唱词却过于通俗而缺乏文学性，难以和表演相映衬以达到完美的享受。这两个剧目，我就不想多听多看了。

《盘夫索夫》一剧中的严兰贞是奸臣严嵩的孙女，这样的门户出身自然决定了人物性格比较内向，很适合金采风演。而严兰贞所爱慕的曾荣却又是严嵩所谋害的忠良之后，爱情与仇恨交织，戏剧性极强。金采风恰如其分地掌握了分寸，演来显得炉火纯青。有一场戏，曾荣在门外，严兰贞在门内，彼此的戏紧扣得天衣无缝。舞台是传统样式的舞台，并未具体地树立墙壁和门，但一生一旦的演唱分明使观众感觉到了门的存在。金采风这些表演可以说已经十分接近经典。

《西厢记》是古典名剧。1953年金采风演的崔莺莺已经让我留下了美妙的印象，那时候她正在花样年华，比较容易讨巧。但是，1980年前后的"崔莺莺"却有了出乎意外的飞跃。因为这个人物的难度要超过严兰贞等女性，她的内向程度与她对爱情追求的强烈正好成为对比，在表演上要精确地掌握分寸。在"临去秋波那一转"时，在妆台窥简时，在老夫人赖婚时，在寄方时，在月下佳期时，在长亭送别时，金采风都既含蓄而又异常巧妙地表达了她执着的爱，没有给观众以活道具的感觉，她仍旧还是相国千金，并未失之于轻佻。就这样，红娘虽有许多戏可做，又绝无包办代替之嫌。所以我在《解放日报》发了剧评，结尾时说："中国古典绘画理论著作中有一句话叫做'意到笔不到'，这句话，使我正在欣赏金采风的表演时领悟了不少东西。某些动作和唱词都如弦上之箭，含苞之花，箭会中的，花会盛开，都是必然的。"她何以会有这一种飞跃，我没有找她细谈，我想可能是历年生活的积累，也可能是时代精神的感染。

其实，她的《汉文皇后》也很成功，赵志刚、张国华在剧中唱做俱佳，和金采风起了相互映衬的作用。她的《盘夫索夫》是和刘觉一起演出的。因此，我认为金采风在整个演出生涯中，始终没有

找到一位比较理想的长期合作的女小生，否则的话，她的成就将会更加辉煌。

想起了两件不愉快的事情

以上种种，我完全是站在观众的立场上说的。而另有两件和他们有关的事，我却无意之间介入了。

1959年2月17日至4月3日，上海市文化局局长徐平羽率越剧团赴越南访问演出，载誉归国时，拟改编越南古典长诗《金云翘传》为越剧，以进一步促进中越文化交流。徐平羽和主持文化局日常工作的李太成决定改编工作由艺术一处处长冯少白执笔，同时要我搜集史料以及相同题材的剧本，供改编、审查时的参考之用。剧本完成，决定由金采风担任主角王翠翘。工作进展非常顺利，很快完成了彩排。公演日期已定，票子也预售了，忽然上级命令停演。这种情况是很少有的。

随后，上海剧协奉命举行了座谈会，冯少白和我都去了，徐平羽、金采风都未出席。这个戏以嘉靖年间倭寇入侵为题材，主角王翠翘则是与各方面都有关系的名妓。我认为剧中徐海其人原为宁波人，先做了和尚，后又投降倭寇，是个汉奸。倭寇头目另有其人，为辛五郎。一位史学家指责我违反了爱国主义，一位负责同志随即上纲上线进行批判。会上我未作任何答辩，会后我把自己的材料、观点整理成一篇长文——《明清小说戏曲中的王翠翘故事》，寄给《光明日报》的《文学遗产》专刊，主编陈翔鹤前辈很快刊发了此篇文章。至于金采风，好像没有说过一句怨言。

另一件事则在"文革"以后，1985年初夏，湖南省文化厅举行了一次全省编、导、演的大型演习会，会期大概一个月。我被邀主讲《历史剧的创作》，一共五个上午。随后产生了一批剧本，根据我

金采风

的提示而创作的则有写左宗棠的《左公柳》和写李隆基父子与杨贵妃错综复杂的爱情悲剧的《杨贵妃》。正因为黄沙、金采风一直要我推荐剧本,我就把颇具新意的《杨贵妃》介绍给他们了。很快,黄沙导演、金采风主演的《杨贵妃》进入了排练日程。他们要聆听各方面的意见也完全正确,然而那时候解放思想才刚开始,很多人认为《长生殿》的杨贵妃已经定型,不能变动。黄沙和金采风只好听从,就把寿王与杨玉环相爱的这段情节砍掉了,艺术性、思想性大为削弱。我很谅解黄沙、金采风他们有为难之处,但也为《杨贵妃》成为很一般的作品而感到非常遗憾。原来准备写剧评赞誉,后来决定不写了。

　　这两件事情,对他们、对我,应该说都不是愉快的事情,他们秉性如此,一切听其自然。金采风觉得一切均已过去,不必再提,而且她的确从来不提。但是,我是戏剧史论工作者,不知不觉中患上了职业病,觉得历史的真相还是应当说清楚好,否则将来人们也许会对此一无所知或产生错觉的。

　　黄沙和金采风的婚姻是少有的美满结合,虽然黄沙走得早,他们没能白头偕老,幸福没能得到满分,但是30多年生活上的相濡以沫,艺术上的相互切磋,已经够戏剧界称羡的了。金采风写了《越剧黄金》一书,更以专章介绍黄沙的生平事迹,使得世人对这位卓越的导演有了较全面的了解。黄沙在天有灵,也会感到惊喜和安慰吧!

安娥与越剧之缘

丁言昭

也许你没见过安娥,但肯定唱过或听过她写的《卖报歌》《渔光曲》《打回老家去》等歌曲。她的丈夫,就是《义勇军进行曲》的词作者田汉。本文要介绍的是安娥创作越剧剧本以及她和几位越剧演员的交往,故事当然都离不开上海喽。

在记者会上结识袁雪芬

安娥与越剧结缘,始于1946年5月上海文化界名流观看越剧《祥林嫂》。1946年9月10日,袁雪芬为抗议恶势力迫害,在大西洋西餐社举行记者招待会。安娥参加了这个记者会,由此结识了袁雪芬等越剧演员,并建立了日渐深厚的友谊。

1947年,安娥从上海剧校宿舍搬出来后,无处居住,就和丈夫田汉住到越剧学馆厢房后间,直到1948年离开上海。

20世纪30年代的安娥

1946年9月在记者招待会后,安娥(前排左)与袁雪芬(前排中)、许广平(前排右)等合影

1947年8月19日,上海越剧界"十姐妹"联合在黄金大戏院首演《山河恋》。记得欧阳翠老师曾告诉我,当时越剧"十姐妹"不知因为什么原因,产生了裂痕,安娥就特意请"十姐妹"吃饭,用通俗易懂的话语,劝导姐妹们要加强团结,互相帮助,这样才能做成事情。欧阳翠当时在场作陪。安娥在1948年写给范瑞娟的信中,再次强调了这点,信尾说:"我们为越剧的前途馨香拜祷而越剧姐妹们也一定要更关怀努力。"

当时,周振明准备将洪深的《鸡鸣早看天》拍成电影,让袁雪芬扮演大嫂一角。但袁雪芬不愿意,说:"我不会国语,又不懂电影表演,如参加拍摄,反而会损害这部电影的整体艺术。"在一旁的人纷纷说:"你能演好祥林嫂,相信你也能演好大嫂。至于国语……"安娥自告奋勇说:"国语嘛,我负责教你。"后来这部电影似乎没有拍成。

50年代中期,袁雪芬苦于当时越剧缺少新戏的剧本,要求安娥

为上海越剧院写剧本。1956年初秋，安娥应邀来到上海，陆续编写了《情探》《追鱼》《杨八姐盗刀》等几个剧本。

为傅全香量身定做《情探》

到沪后，安娥住在傅全香家里，两人除了聊家常，最主要的是讨论剧本改编。傅全香说，安娥编写的《情探》就是为她"量身定做"的。

2009年9月12日我到华东医院采访傅全香时，她正躺在床上，身体比较衰弱。当她得知我的来意后，停了半晌，才轻轻地告诉我："安大姐来上海，住我家，我到北京去住在她家。现在老西门的房子已拆，进行了改造。"我准备起身告辞时，傅全香又一字一句地说："安大姐对我说，文艺工作者要为人民服务。"

1945年，田汉在昆明将明代传奇《焚香记》改编成京剧《情探》，戏中敫桂英自杀遇救，没有鬼魂情节。后来安娥在改编成越剧时，对剧本做了较大改动，增加了"阳告""阴告"等戏，敫桂英不仅被改成自缢而死，还出现了鬼魂的形象。那时社会上对于舞台上的鬼魂颇有争议，傅全香看了剧本后，有些担忧，忍不住对安娥说："安大姐，台上出现鬼的形象，行吗？"

安娥很有主见，说："争论归争论。我现在这样写，就像梁山伯和祝英台死后化蝶、焦仲卿和

上海越剧院演出《情探》说明书

刘兰芝死后变成相思鸟一样,都是人们想象出来的,反映了人民的美好心愿。"

田汉见到傅全香时,也说:"鬼是浪漫主义的东西,当然舞台要净化,不能出现恐怖和丑恶。我们来创造一个'美鬼',相信你一定能够把她演得很美。"安娥夫妇的一番话,不但消除了傅全香的疑虑,而且鼓励她创造出一个能感动人的"美鬼"形象。

可惜,《情探》这个剧本,安娥仅仅写完初稿就病倒了。1957年,上海越剧院的傅全香、范瑞娟、陆锦花、陈少春等在天津演出时,特地去北京探望安娥和田汉。他们告诉安娥,越剧院决定排演《情探》,给了她极大的安慰。

2006年,傅全香对记者说:"只可惜当时安大姐已病重,话也说不清楚,她拍拍枕头让我把田大哥叫到房里,让我给他鞠了个躬,又指指我手里的《情探》剧本,田大哥很快就会意了。"当时,田汉动情地表示:"你们安大姐现在已经不能执笔,《情探》是她最后的作

1955年,安娥在北京与傅全香、范瑞娟、徐玉兰、金采风等合影

品。你们有这个心意,我一定把本子改写好。"

1957年10月26日,《情探》在上海大众剧场演出;1958年,越剧《情探》从舞台被搬上银幕,安娥和田汉看了这部电影。安娥对丈夫说,如果电影剧本交给原作者来改编,还可以将电影拍得更好看些。1960年,傅全香到北京去看望安娥和田汉,田汉把他和安娥的意见告诉了傅全香。

1980年初,上海越剧院再次排演《情探》,就是要推翻"文化大革命"中"四人帮"对这出戏的污蔑,以告慰安娥与田汉的在天之灵。傅全香认为:"经得起时间考验的作品是不朽的。《情探》将长存于越剧剧目的宝库里,安大姐和田老将永远活在我的心里。"

与挚友范瑞娟在信中谈论越剧改革

1948年初,安娥曾给挚友范瑞娟回信,专门谈了越剧改革的方向:力求接近生活,力求现代化,力求表演自然。安娥希望越剧姐妹们团结起来,不能允许"有第二个筱丹桂的惨痛事件发生"。她还谈了对"男女合演""大嗓、小嗓""武戏、武功"等问题的看法,说她希望"男人们尚未做到的,而妇女先完成它;京剧未能实现的,女子地方剧能实现它"。安娥说,越剧"必有它的光辉闪耀"。后来,这封信以《越剧演出片段——答范瑞娟女士》为题,刊登在上海的一家报纸上。

十年后的1958年,范瑞娟接到田汉和病中的安娥来信,无比兴奋。她写了一封十分亲切的回信:

当我读完你们的来信,真是高兴得跳起来了!我接一连二(原信如此)地读给院里的同志们听,他们都抢去看了,大家齐口同声地说:"安先生能写信了,她的病进步(好)得多快呀!"都要我在回

信中代笔问好!

 大姊,你所以好得这么快的原因,我们知道,除了医生治疗以外,主要依靠你自己掌握与锻炼得好。你那耐心的休养,乐观的精神,这一点(是)我们在北京的时候所看到了的。另外,也由于我们的田先生早晚贴心的照顾分不开的。大姊,我们相信并且断定你再过一段日子就会完全恢复起来的。

 1947年1月,以傅全香、范瑞娟为首的东山越艺社成立。1950年7月,正值剧团歇夏之际。东山越艺社是自负盈亏的民间剧团,没有演出就没有收入,剧务部提出到北方去演出,于是请编剧南薇给田汉写信。那时田汉是文化部戏曲改进局局长,他很快回信邀请剧团北上。剧团带去的剧目有《祝福》《李秀成》《梁山伯与祝英台》。

 田汉还请周恩来总理来看东山越艺社的演出。在北京结束演出的那天,周总理特意宴请他们。席间,周总理接到电话,说是毛主席要看《梁山伯与祝英台》。毛主席是第一次看越剧,剧场效果很好,毛主席看得很满意。

 东山越艺社在北京演出期间,在京的文化界知名人士老舍、马寅初、曹靖华、王昆仑、翦伯赞、程砚秋、欧阳予倩、王朝闻、阿甲等,纷纷前来观看演出和参加座谈会。

 2010年8月11日,我去华东医院拜访范瑞娟老师。她告诉我一件逸事:20世纪五六十年代,

2010年9月,本文作者丁言昭与王文娟(左)合影

安娥到上海来治病,每次从北京寄来的钱,往往用不完,就交给范瑞娟。范瑞娟把这些钱存起来,居然存了3 000元。等到粉碎"四人帮"后,范瑞娟再次当选为全国妇女代表大会代表,她到北京开第四次代表大会时,将这笔钱交还给了安娥之子田大畏。

为王文娟加写《追鱼》唱段

徐玉兰从12岁起学戏,1947年8月"玉兰剧团"成立后,相继推出了四部新戏:《香笺泪》《风流王孙》《同病相怜》和《国破山河在》。这些剧目在龙门剧场演出半年,场场客满,很多进步人士和戏剧家都前去观看。

1947年12月初,安娥观看了《国破山河在》,在12月8日《新闻报》上发表了一篇文章——《由〈国破山河在〉说到殉夫问题》。文章开头写道:"前几天看过徐玉兰女士的《国破山河在》。这是由周贻

1947年《国破山河在》剧照,徐玉兰饰北地王刘湛

白的《北地王》改编的,徐饰北地王刘谌。"安娥着重指出了旧戏曲中的陈旧观念:"凡是结了婚的妇女,无论是为政治、为经济、为爱情、为寂寞的死,人家多数喜欢说她是'殉夫'。……这差不多已经成了公式。"《国破山河在》仍有这个共同的缺点,安娥认为应当更加强调雀妃之死的殉国意义。

安娥说这个戏演得很成功,她高度赞扬了徐玉兰的表演技巧。"而这戏的第五场使作弄观众感情的巨匠洪深先生也热泪盈眶,不能自已,可见她们的成功。"文章最后描述了戏剧家欧阳予倩、洪深到后台与演员会面的情形。徐玉兰等主要演员都争着问:"我有什么毛病?""我哪里不对?"安娥说:"这一种求进步的热情在话剧界也是少有的,这真是越剧发展的最好保证。"

为了弄清当年的情景,我特地到华东医院拜访徐玉兰老师。

"徐老师,1947年12月你演出《国破山河在》时,知道安娥在台下看戏吗?"我问道。

"演出时不知道,演完后,安娥和洪深等人上台来,经人介绍我才知道。"

"安娥他们怎么会来看你们的戏的?"

"因为我们团里有人与他们熟悉,而且他们听说这是个爱国戏,而这种戏码那时很少有剧团会演。"

"你当时看过安娥的这篇文章吗?"

"没看过,也没听说过。"

后来一次去看望徐玉兰的时候,我把安娥的那篇文章复印后送给她,并向她借了本《徐玉兰影集》。我发现里面有好几幅1947年演出《国破山河在》的剧照,还有一幅是1957年的剧照,不过剧名已改成《北地王》。

安娥是到上海为上海越剧院写剧本时,带来了康德写的湘剧高腔本《追鱼》,并在庄志的协助下,将它改编成越剧。1956年《追鱼》

在上海大众剧场演出，由黄沙导演，王文娟扮演主角鲤鱼精，筱桂芳扮演张珍。原来张珍是由徐玉兰饰演，可惜她当时正怀孕，无法上台演出。后来拍摄越剧影片《追鱼》时，则由徐玉兰和王文娟担纲。

笔者手头关于《追鱼》的材料不足，于是就约了女作家王小鹰一起去看望王文娟老师。

谈起安娥，王文娟回忆说："那时候安娥大姐住在傅全香家里修改剧本。"

"是住在华山路上的枕流公寓吗？"我问。

"对的。那次去，是我们院的党支部书记胡野檎陪我去的。安娥蛮乐观，蛮热情，说话蛮亲切的。"王文娟一连说了好几个"蛮"，说明安娥的形象在她脑海里"蛮"深刻的。

"安娥大姐说，这个戏里的武功戏可以加强。我把自己的想法告诉安娥大姐：鲤鱼精越痛苦，对张珍的爱情越深，这儿是否可以增加一些唱词。她听了后，连连点头称是。"

于是，安娥在鲤鱼精被天将追赶得无路可逃时，加写了一段倒板：

> 看天将，雾集云围。
> 天将逞威风，肆意摧残，
> 这恶战我何曾惯。
> 张郎，
> 转眼间不见张郎，叫人肠断。
> 这里是猛虎当道，那里是张罗北山。
> 影只形单，心烦意乱，
> 待图个自由自在，
> 怕的是千难万难。

饰演鲤鱼精的王文娟穿着一身雪白的紧身衫裤，一面守护着她

心爱的张郎,一面抵挡着张天师派来的天兵天将。王文娟表现了平时少有的功夫,前仆后仰,急速地翻滚摔跌,一改过去文雅的小姐模样。王文娟说:"这是我自幼学习的武功'金剪刀',已经有十几年未曾用过了。"

 1956年秋安娥到沪为上海越剧院写戏,成为她文学生涯的最后篇章。她在1956年11月25日寄给儿子田大畏的信中说:"我们在武汉,后日去开封。12月中可回(京)。我在上海改的本子,已经有开排的了。可惜我不能看见上演。"为什么说"可惜"呢?因为1956年11月她和田汉去郑州观摩豫剧,在剧场里突患脑卒中,半身不遂,从此失去了写作能力。

戏剧人生

越剧《祥林嫂》诞生秘闻

童礼娟

袁雪芬是著名越剧演员,许广平是鲁迅夫人。我和她们的先后相识并结下友谊,促成了越剧《祥林嫂》的诞生。

邀请袁雪芬参加"妇联"组织的活动

我认识袁雪芬,是廖临介绍的。那时我和廖临刚相识不久,只知道他是《时事新报》记者。1946年的一天,我们偶然相遇,廖临说他要去明星大戏院看望袁雪芬。因我在上海妇女联谊会(以下简称"妇联")工作,演越剧的都是女演员,所以我想认识袁雪芬,多几个团结的对象,于是就跟随廖临一起到了明星大戏院的后台,见到了袁雪芬。

对袁雪芬的第一印象,是朴实、稳重,没有旧艺人的习气。我曾去过其他的戏班,头牌演员架子很大,难以接近,后台也是乱哄哄的。而明星大戏院的后台清静多了,没有什么闲杂人员。一般演员都在大房间化妆,袁雪芬和范瑞娟

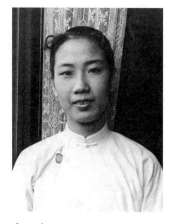

袁雪芬

1948年，袁雪芬主演的影片《祥林嫂》剧照

是头牌，有单独的化妆间，是一个套间，中间有扇门，范瑞娟在外间，袁雪芬在里间。袁雪芬日夜两场演出，上午还要到电台演唱、做商业广告、预售戏票，有时还要做特别节目，戏票提前两天就能售完。袁雪芬日场下来一般不回家，晚餐由家里送来，她就在化妆间休息用餐。我就常去她那里坐坐，聊聊"妇联"的事，有时带些进步的妇女杂志给她，她都很感兴趣。后来，我就邀请她参加一些"妇联"的活动。

袁雪芬好友汤蒂因

"妇联"是中共上海地下组织领导的妇女群众团体。"妇联"党组的屈元、魏静嘉、包仁宝和我，都是大学在校学生，主要负责女同学的工作。为了团结同学们，我们经常会开展一些活动。比如举办讲座，请社会名人郭沫若、夏衍、茅盾、林汉达等作国际国内时事演讲；举办联欢会，同学们自编自导自演，节目形式灵活多样，切合时政，还会请著名演员赵丹、白杨等来客串。这是一个朝气蓬勃的群体，是袁

雪芬过去没有接触过的，每当我邀请她参加时，她总是很高兴地来到现场，还主动上台清唱越剧，受到同学们的热烈欢迎。我们还鼓动女同学去看袁雪芬的演出，支持她的越剧改革。袁雪芬的好友汤蒂因知道她参加联欢会并上台清唱越剧，感慨地对我说："只有你童小姐办得到，别人是办不到的。袁小姐只在剧场和电台演唱，其他地方是从来不唱的，不管有多大权势的人来请唱堂会，她都是拒绝的。"汤蒂因是绿宝金笔厂的女老板，和袁雪芬是患难与共的至交，在袁雪芬遇到困难、遭受迫害时，她常常挺身相助。我和汤蒂因后来也成了朋友。

袁雪芬改革越剧编演新戏

随着交往的增多，我对袁雪芬有了更多的了解。她虽然已是名演员，但生活极其朴素，平日里从不施脂粉，梳一条大辫子，穿一件蓝士林布旗袍，看上去像个乡下姑娘。她还长年吃素，我起初以为她信佛，后来才知道是为了拒绝应酬。宁绍籍钱庄帮的人都很迷信，认为吃长素的女人不吉利，会冲了财气。吃长素是消极的办法，但为了保护自己，她只能这样。听说袁雪芬的父亲是乡村教师，为人正直清高，教育袁雪芬要自重自爱，不求成名但望成人。父亲收入微薄，为贴补家用，袁雪芬11岁就到戏班学戏，到嵊县、诸暨、绍兴、宁波、上海等地演出，历尽艰辛，还要受地痞和戏霸的欺凌。她厌恶这样的环境，但因父亲病重，家庭的重担全压在她身上，她无法离开。

后来，袁雪芬在上海成为越剧名角，此时父亲已经病故，家中只有母亲和两个妹妹，经济负担减轻了。她想实现改革越剧的梦想，便脱离原来的戏班，组成雪声剧团。她向老板提出要聘请编剧、导演等人员，演出有意义的新戏。老板当然不愿意增加这些开支，怕演新戏不卖座。袁雪芬就提出她可以少拿包银，只拿一半，用另一

半的钱聘请编导人员。她还提出不拜客、不唱堂会、不许闲杂人员进出后台、老板不能干预演出剧目等要求。老板考虑到袁雪芬这块牌子的卖座率高，也只能同意了。改革后的越剧受到了观众的欢迎，有上千座位的明星大戏院日夜两场场场满座，过道上还要加座。袁雪芬是主演，非常辛苦，为了经常更换剧目，夜场下来还要排练新戏，有时通宵达旦。

安排许广平和袁雪芬会面

我不懂戏剧，对他们的演出并不过问。那天去后台，刚好编剧南薇和袁雪芬在商讨剧本，说要把鲁迅先生的小说改编成越剧上演。我听到鲁迅的名字就插了一句："你们想改编鲁迅的小说，最好要征得许广平的同意。"他们不知道许广平是谁。我告诉他们，许广平是鲁迅夫人。他们感到犯难了，不认识怎么办？我对袁雪芬说，我和许广平很熟，我去和她说说。

我和许广平相识，缘于上海妇女联谊会。"妇联"为了宣传扩大影响，想出个会刊，因为没有经费，许广平出面联系了《时事新报》《联合晚报》的两个副刊。"妇联"党组安排我去负责两个副刊的工作，这样我就和许广平相识了。许先生约我在她家和《时事新报》的主编马季良（唐纳）见面。我第一次走进许先生在霞飞路霞飞坊（今淮海中路淮海坊）64号的家，只见她住在二楼一间朝南的大房间，家具摆设简单，一张大床放在中间，把房间分隔为前后两半。我先到，随后马季良先生也来了。因此前已有学生和工人团体的副刊，刊名分别为《学生生活》《工人生活》，故我们的刊名定为《妇女生活》，占《时事新报》半个版面，一星期出一期。《联合晚报》是许先生写了条子，我直接到报社找主编冯宾符，商定副刊名为《妇讯》，半个版面，也是周刊。冯主编要许先生写一篇创刊词，

许先生以笔名"景宋"写了创刊词。因副刊的事,我经常去许先生家走动。她是名人,但没有名人的架子,待人亲切平和,我在她家不会感到拘束。有时她家来了客人,我在前半间看书或写东西,他们在后半间谈话,互不回避。有时我去她家时,她刚好要外出参加活动,就带上我一起去。有一次,我和许先生在女青年会小会议室开座谈会,邓颖超大姐刚好也在这里,就过来和大家一一握手问好;冯玉祥出国访问,许先生以个人名义在女青年会小会议室为冯玉祥夫妇开欢送会,也邀请我参加。

我把袁雪芬要将鲁迅的小说《祝福》改编成越剧的事告诉了许广平。许先生开始很惊讶,因为在国民党统治时期,看鲁迅的书都要受到迫害,没有哪个剧团改编过鲁迅的小说,一个演地方戏的剧团却要把鲁迅的小说搬上舞台,有点不可思议。许先生是广东人,从来没有看过越剧,更不知道袁雪芬是何人。我就把袁雪芬改革越剧的设想给许先生做了详细介绍。许先生对此很感兴趣,想见见袁雪芬,当面谈一谈,于是我就为她们约好了会面的时间和地点。

许广平大力支持越剧《祥林嫂》演出

那天我因有事走不开,就由南薇陪袁雪芬去拜访了许广平。袁雪芬回来高兴地对我说,许先生一点架子也没有,同意改编演出,还担心我们演出鲁迅的戏会受到国民党的干扰。随后,南薇把《祝福》改编成越剧《祥林嫂》,袁雪芬进行了认真排练,还准备进行彩排,这在越剧演出史上是第一次。彩排那天,我陪许广平一起去观看《祥林嫂》的演出,在明星大戏院门口碰到廖临。他不知道我和许先生的关系,我为他们做了介绍,还告诉他,许先生是同意和支持《祥林嫂》演出的。许先生不但自己来看彩排,还邀请了十多位文化界的名人,如田汉、洪深、张骏祥、黄佐临、史东山、费穆、

1946年4月28日《时事新报》发表罗林（即廖临）对越剧《祥林嫂》的报道

胡风、白杨、丁聪、吴祖光、张光宇、欧阳山尊等到场观看。越剧彩排是第一次，这么多的文化界名人来观看彩排更是从来没有过的，这在当时引起了很大的轰动。演出非常成功，许先生到后台向袁雪芬祝贺。后来还知道，田汉观剧后要约见袁雪芬，廖临陪同袁雪芬、南薇、韩义到于伶家和田汉见面作了长谈。

越剧《祥林嫂》首次公演后，廖临以"罗林"为笔名在《时事新报》发表评论，称《祥林嫂》的演出是越剧改革的里程碑。《祥林嫂》演出后，立即受到社会进步力量的关注，但同时也受到反动势力的敌视，恐吓、骚扰接踵而来。一天上午，袁雪芬要去电台演唱，她乘坐汤蒂因的自备黄包车从静安新邨寓所出来，在弄堂对面路口等红绿灯时，突然从路边窜出一个人，将一包大粪对着袁雪芬劈头抛下，随后飞快逃逸。袁雪芬回到家，家人都惊呆了。汤蒂因赶紧为袁雪芬清洗头发上的污秽物，并拿着弄脏的衣物到警察局报了案。经汤蒂因的劝慰，袁雪芬激愤的情绪慢慢地平复下来，下午的演出仍正常进行。后来听说，本来大粪中要加硝镪水和醋用以毁容的，那个小流氓没加，还挨了一顿训斥，真是恶毒至极。

此后迫害行为仍没有停止，袁雪芬的寓所附近经常有鬼鬼祟祟的人监视盯梢，她还接到恐吓信，信封中装有子弹。田汉知道后很气愤，在大西洋西菜社替袁雪芬召开记者招待会，郭沫若、田汉、洪深、安娥等文艺界、新闻界约两百多人出席，我和廖临也参加了。会上，袁雪芬谈了自己的遭遇，希望社会人士和新闻界伸出正义之援手，主持公道。洪深、许广平等发出强烈呼吁："让一个善良的人活下去……"记者招待会后，许多报刊发表了伸张正义的文章。《祥林嫂》的演出，也引起了周恩来同志的关注，他冒着危险秘密地观看了袁雪芬主演的《凄凉辽宫月》。

纪念越剧改革50周年再见袁雪芬

因《时事新报》改组，马季良离去，《妇女生活》停刊。后来《联合晚报》被查封，《妇讯》也停刊。再后来，我被调离"妇联"，接受党组织安排的其他工作任务，按照地下党的组织纪律，我和"妇联"的同志不再联系。我向许广平辞别时，许先生特地将鲁迅的《呐喊》一书签名送给我留作纪念。可惜这本书在后来的动乱年代里丢失了。新中国成立后我和许先生没能再见面，很怀念她对年轻人的关怀爱护。

新中国成立后，我和袁雪芬的交往也不多。记得1954年，她在华东医院疗养时，我曾去看望过她。1988年，我和廖临与袁雪芬在上海越剧院相聚过。1992年，为纪念越剧改革50周年，袁雪芬邀请我和廖临参加活动，也邀请了刘厚生参加。听说当年是周恩来交代于伶安排刘厚生去雪声剧团担任导演、剧务部工作的。这次见面时，刘厚生说：我们曾经在同一条战线工作过，却在50年后初次见面。会后，袁雪芬邀请我和廖临、刘厚生、姚芳藻、梅朵、龚和德在她家小聚。

有关越剧《祥林嫂》的诞生过程，已有过不少报道。我是这一过程的见证人，如实写出以上细节，为后来治史者提供方便。

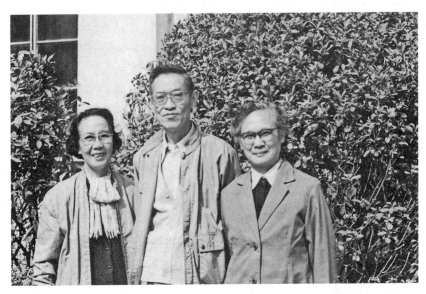

1988年11月7日，袁雪芬（左）与廖临、童礼娟在上海越剧院内合影

1992年11月30日，在袁雪芬家小聚合影（前排左起：姚芳藻、袁雪芬、童礼娟；后排左起：刘厚生、梅朵、廖临、龚和德）

钱惠丽：一曲红楼惊四海

王渭山

宝岛献艺　倾倒观众

20世纪90年代，徐玉兰、王文娟曾率红楼越剧团赴台演出，满载盛誉归来。9年后，2003年11月13日至16日，由钱惠丽领衔的红楼越剧团再次赴台演出，再度博得宝岛人民的喝彩。台湾数家报纸以醒目大标题刊出上海红楼剧团在台北演出的热点新闻。有的报纸以大标题点明"钱惠丽、单仰萍越剧双后比靓"；有的则隆重介绍此次赴台演出的小生有钱惠丽、章瑞虹、郑国凤，花旦有单仰萍、方亚芬、陈颖，还同时刊出6人合影，称之为"红楼团六大美女"。赴台首场戏是由钱惠丽、陈颖等主演的《玉簪记》。那天台北新舞台全场爆满，演出结束时，在人们持续不断的掌声中，钱惠丽等人谢幕达4次，观众仍不愿离去。台湾报纸载文惊叹："睽违九年资深美女不减风华。"这是对新一代红楼越剧团演员们的高度评价。

钱惠丽生活照

首场演出之后，单仰萍、章瑞虹、郑国凤等主演了《孟丽君》，

方亚芬、黄慧、章海灵主演了《碧玉簪》。另外，她们还演了《梁祝》《盘夫》等折子戏。三天的演出，天天座无虚席，谢幕时掌声如雷。不少江浙同胞动情地对演员们说："听到乡音，如返故土啊！"有位老人对钱惠丽说："9年前，我看了你们上海越剧院的演出，念念不忘。我老了，还能有几个9年，愿你们能每年来一次啊！"有些年轻的观众热情地告诉钱惠丽等演员，他们都是第一次看越剧，"想不到人美、服装美、演唱美、戏更美，真是四美俱全啊！希望你们至少每两年能来一次，让我们过把瘾"。钱惠丽告诉笔者，这次观看她们演出的观众，大约三分之二是新观众，她们看过演出后都对越剧有了兴趣。正如一位姑娘所说："看了越剧，仿佛一见钟情啦！"有位"老观众"最使钱惠丽感动，她是台湾大学的女硕士生，对越剧情有独钟。两年前她到上海看红楼剧团演出，与钱惠丽结为朋友。此次她在台北看过演出后，还专程赶到"红楼"住宿的宾馆拜访钱惠丽，两人像姐妹一样在宾馆的茶室里一起喝咖啡，娓娓而谈，良久不归。那位女硕士生说："我相信越剧前途无量。过去女子越剧是从男子绍兴大班脱胎改革而成长起来的，你们是否也能有所革新呢？"据悉，那位女硕士生的男友还吃过越剧的干醋呢，他认为她爱越剧是分去了她对他的爱。女硕士生则干脆地回答男友："这是两码事，如果你真心爱我，就应该同我一起爱上越剧。"后来，那位男友果然与女硕士一起去看了红楼剧团的演出。结果，这位男士比女友还爱看，把手掌都拍红了，连连称赞说："没想到越剧这么好看！这么迷人！"

诸暨"宝玉" 沪上拜师

1963年4月1日，钱惠丽出生于浙江诸暨杨芝山一户农民家庭。其父是位业余剧团演员，对钱惠丽投身艺苑确有影响。她高中毕业后才考进诸暨戏校学艺，起步是迟了些，但她聪明好学，悟性高，

加之模样俊秀,双目有神,音色亮丽,化妆后登上舞台,活脱是一位翩翩公子,因而很快成为诸暨越剧团的台柱。

著名越剧老旦周宝奎,以演唱《碧玉簪·送凤冠》中的"手心手背都是肉"而闻名于世。20世纪80年代初她退休后,与徐慧琴(上海越剧院老生演员,已退休)曾受聘在诸暨越剧团辅导排戏。周宝奎特别赏识钱惠丽,便竭力向徐玉兰推荐她。1981年秋天,诸暨越剧团两位领导陪一位腼腆的小姑娘去拜访徐玉兰。徐玉兰

徐玉兰、钱惠丽师徒情深

一看,站在她面前的是个淳朴、可爱的农村小姑娘。徐玉兰听女孩唱了一段越剧,觉得她嗓子很好,身材长相也都不错。于是,徐玉兰记住了这个农村小姑娘的名字叫钱惠丽,当时就给她做了些辅导。

1983年9月,20岁的钱惠丽随诸暨越剧团到上海劳动剧场(今天蟾舞台)演出《红楼梦》。恰巧,上海越剧院的"小红楼"剧团也正在九江路的人民大舞台上演《红楼梦》。两个戏班旗鼓相当,观众都给以好评。徐玉兰心胸宽广,目光远大。演出期间,她既辅导"小红楼"剧团青年演员们排演,又主动热心地帮助作客上海的诸暨越剧团。她花了整整三天时间,对诸暨越剧团演出的《红楼梦》中的许多动作、细节、唱腔加以辅导和纠正。当时有人不理解,说:"这不是肥水沃了外人田吗?"徐玉兰认为,发展越剧事业是大家共同的责任,需要各剧团的共同努力和合作,她这样做是为了整个越剧艺

术的发展。果然，诸暨越剧团在上海演出46场，场场爆满，越剧迷们奔走相告："出了一个小徐玉兰喽！"紧接着，诸暨越剧团于当年11月至12月应邀赴南京又演出了27场。1984年1月载誉归去前，诸暨越剧团在上海举行辞行答谢宴会，徐玉兰正式收钱惠丽为徒。钱惠丽激动地走到徐玉兰老师面前，恭敬地鞠躬行礼，深情地叫了一声："老师……"此刻，席间响起一片掌声。徐玉兰说："我一般是不收徒弟的，对钱惠丽是个例外。"

严师课徒　不留情面

徐玉兰对钱惠丽非常严格，在艺术指导上一丝不苟，不留情面。"宝玉哭灵"是越剧《红楼梦》的重头戏，也是人们百听不厌的徐玉兰唱腔中的精华之一。钱惠丽已经演唱了300多场，自以为不会有问题了。谁知在一次排练时，当她刚唱了几句，徐玉兰就立起身来叫："停！"她问钱惠丽："你这是哭谁呀？""哭黛玉呀。""那你为何不对着林黛玉的灵位哭而向着观众大声哭叫呢？哪有这个道理呀？"徐玉兰曾向钱惠丽讲过无论演什么角色，都要合情合理。钱惠丽自然懂这个道理，但她为何唱"宝玉哭灵"时却偏偏面对观众而不面对黛玉的灵位呢？原来之前她在浙江农村巡回演出时，由于乡村音响设备简陋，只在台口放了一只麦克风，如果面对黛玉的灵位唱，台下观众就听不清了，因此只能站在台口对着观众唱了。徐玉兰说："这个情况我知道，但这里是上海的第一流剧院，有完善的音响设备，要进入角色，进入情景，哭灵就必须对着黛玉的灵位唱，决不可以面对观众唱。"钱惠丽听了，心领神会，马上纠正了这种"草台班"的演唱方式，从而使她的"哭灵"唱得更动人，更具艺术性。

不久，钱惠丽参加在杭州举行的越剧流派演唱会。在出演贾宝玉"摔通灵玉"一折戏时，她由于惦记着另一件事，竟忘了将"通

灵玉"挂在胸前,待她上台发觉时已晚了。情急之中,她暗示后台"救场",借转身之际迅速地从后台人员手中接过"通灵玉"挂在胸前。但是这个动作哪里逃得过台下成千双眼睛,观众们笑了,徐玉兰火了!钱惠丽心想,这下闯祸了。果然,她一回到后台,就受到徐玉兰老师的严厉批评,指出这是戏德问题、艺术作风问题。然后,徐老师耐心地开导她说,演戏就要一丝不苟,心无二用,"摔玉"一场戏却忘了带玉上场,这还像演戏吗?起初,钱惠丽受批评后还感觉有点委屈,但过后仔细一想,觉得老师批评得对,给她敲了警钟。从此,她演出前都会做好充分的准备,再也没有出现过纰漏。

徐玉兰对友人说:"平时,我是不表扬钱惠丽的,总是指出她哪些地方不足。"这体现了徐玉兰高度负责的精神。正如俗话所说:"严是爱,松是害,严师才能出高徒。"不过有一次,徐玉兰还是当场表扬了钱惠丽。那次,钱惠丽演"宝玉哭灵",唱到"伤心不敢立花前"时,可能由于劳累过度,竟倒在桌上晕过去了。剧团领导见状赶紧将她从台上扶到后台,并向观众说明情况表示歉意,暂时落幕几分钟,随即决定由演贾宝玉的B角上场。此刻,钱惠丽已清醒过来。当她得知要用B角代她上场时,急忙说道:"不可以的,同一场戏里怎么可以有两个贾宝玉上场,这样做对不起观众。我现在头不晕了,可以上场了!"当她站在台上向观众鞠躬说了声"对不起"时,全场响起了热烈的掌声。那天的戏,钱惠丽演得特别认真,观众不断报以鼓励的掌声和喝彩声。事后,她深有感触地说:"老师常教导我心中要时刻装着观众,这就是戏德。我这样

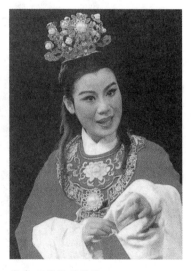

钱惠丽饰演的贾宝玉

做，是一个演员起码的要求。"徐玉兰就这件事，当众表扬了她。也就是这场戏，感动了两位刚从海外归来的常州老太太。散场后，她俩特地赶到后台慰问钱惠丽，认她做干孙女，还执意要送她项链及外汇兑换券作为见面礼。钱惠丽再三推辞，无奈拗不过两位老太太，只得收下后交给剧团领导。谈及此事，钱惠丽总感到有些内疚，说："我那时还不太懂事，竟没有回赠给两位老人家纪念品，也没问一下她们的通信地址，真是对不起两位老人家的一片厚爱！如果这篇文章发表后，两位老人家能看到，就太好了。在此，我祝她们健康长寿，希望她们有机会再回上海来看我们演的戏。"

徐玉兰对钱惠丽在艺术上是严师，在生活上却如一位慈祥的母亲。1986年钱惠丽被借到红楼剧团后，住的是集体宿舍。徐玉兰知道爱徒已有恋人，正在筹备婚事。虽然她并不赞成女演员早婚，但既然两情相悦，她自然要玉成其美事。于是，她设法将钱惠丽的男友徐延安也借到红楼剧团来工作。徐延安是位乐师，擅长丝弦及作曲，借到红楼剧团来，不但使钱惠丽排除了后顾之忧，还充实了红楼剧团的力量。在沪、浙有关领导的理解与支持下，在徐玉兰的不断努力下，徐延安与钱惠丽分别于1989年和1990年正式调至红楼剧团，有情人终成眷属。

钱惠丽饰演的贾宝玉，不仅得到了观众的欢迎，而且获得了我国许多"红学"专家的认可。《团结报》主编许宝骙先生由衷

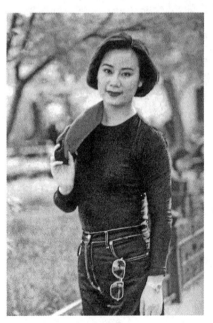

钱惠丽在杭州湖滨散步

地称赞说:"不愧名师出高徒,贾宝玉演得出神入化啦!"中国红学会理事徐恭时先生在座谈会上即兴作《忆江南》词四阕,其中第三阕云:"红楼好,怡红观后身。惠丽丰神潇洒态,玉兰全艺有传薪,'并读'证同心。"其中徐玉兰、钱惠丽师徒的名字被巧妙地嵌进去了。李俊民先生也作七律一首,其中有"群玉琢成皆宝器,名师指点出高徒"两句,赞扬了徐玉兰等前辈无私传授、培养后人的高尚品格。红学家周汝昌、电视剧《红楼梦》编剧周雷都为红楼剧团题了词。画家戴敦邦先生还即席为钱惠丽画了一幅像,现此画已为上海博物馆收藏。

泰王储妃　真情赞美

红楼剧团和钱惠丽不仅受到国内观众的赞扬,而且迷倒了海外许多观众。十多年来,红楼越剧团多次赴美国、法国、德国、奥地利、泰国、新加坡等国家及中国香港地区演出。其中到泰国的两次演出,给钱惠丽印象最深。

第一次是在1988年12月,由徐玉兰任艺术顾问。钱惠丽在《追鱼》《梁祝》《红楼梦》三戏中分别饰演张珍、梁山伯和贾宝玉,连演11场。其中《追鱼》最受曼谷人的欢迎,他们称之为"真假包公"戏,并称《梁祝》为"中国的罗密欧与朱丽叶"。泰国的皇孙女看了越剧后,连连

在越剧《蝴蝶梦》中,钱惠丽(右)饰庄子及假王孙,王志萍饰田氏

称赞说:"真美!"

第二次访泰演出,是正大集团邀请的。1990年12月11日至24日共14天时间,由于当地越剧迷要求加场,结果演出了27场之多。钱惠丽主演了《红楼梦》《皇帝与村姑》《追鱼》三出戏之外,还加演了两场折子戏,足足演了17场。

泰国王储妃观看了钱惠丽的演出后,十分赞赏,还派官员上台给钱惠丽献了花。散场时,王储妃在剧场门口握住钱惠丽的手,连连称赞道:"你真美,我很喜欢你!"她还对徐玉兰说:"你们训练了多少时间?排练出这么好的戏需要多少时间啊!"中国驻泰国大使李世淳先生对钱惠丽等人说:"我认识王储妃以来,还从未听她这样热烈地称赞一个剧团。"

中国大使馆的一位参赞对钱惠丽说:"有人担心你会被留住,因为你舞台形象美,卸了妆更美呀。我说不用担心,因为她的先生就在身边,走不掉的。"说得大家都笑了起来。由此可见越剧在泰国受欢迎的程度。最后一天演完戏,大家忙着拆卸道具去装车,钱惠丽也参加搬运。现场的几个泰国人见状,忙抢走她手中的灯光道具,说:"你这么美丽的小姐,怎能干这种粗活?让我们来搬吧!"

1992年,钱惠丽被评为国家一级演员,享受国务院特殊贡献津贴。2002年起她担任上海戏剧家协会副主席,2003年被任命为上海越剧院副院长,并兼任红楼剧团团长。一身肩挑院务、团务与演出三重任务,绝非易事,可钱惠丽是个责任心很强的人。她

钱惠丽为饰演贾宝玉出家当和尚这出戏而毅然剃去秀发

说,她吃菜吃不来辣味菜,但在人生征途中,却敢于接受挑战,敢于吃"辣"。在舞台剧《红楼梦》中,有贾宝玉削发为僧的场面。通常演员是戴着头套饰演光头的,而钱惠丽却将一头乌黑的秀发剃去,成了真正的光头宝玉,令人感佩不已。多年来,她的这三重任务完成得很好,除了领导的支持和同仁们的配合之外,她还得到了丈夫徐延安的全力支持。

2004年春节里,钱惠丽主动登门拜访关心退休的老演员。她说,像陈少春这样的老演员,毕生为越剧事业做出了不小的贡献,我们不能忘记她们。她还告诉我说:"今年是袁雪芬、徐玉兰、范瑞娟、傅全香四位老师从艺70周年。越剧院决定为她们筹办纪念演出、展示等一系列活动,来表彰她们为越剧事业所作出的功绩,同时也是对我们后辈的鞭策和教育!"

沪剧泰斗筱文滨

褚伯承

筱文滨（1943年）

戏剧人生

笔者曾听到著名沪剧演员汪华忠谈起的一件往事，使我久久难以平静。

那是1959年的盛夏，汪华忠初中毕业，正是一个对前途充满憧憬和向往的花季少年。他在学校参加过文艺活动，也会唱几句沪剧。这一年恰巧人民沪剧团学馆招生，他想去报名，但他母亲要他学医。于是他同时报考了沪剧学馆和一所医专，结果来了两张录取通知单。就在犹豫不决之际，一位老人撑着伞，冒着大雨来到他家，说自己是沪剧学馆的老师筱文滨。原来筱老师那天参加监考，感到汪华忠条件不错，学沪剧会有前途，现在听说孩子有可能不来报到，觉得可惜，特地赶来做做工作，希望他不要放弃。汪华忠和他母亲看着这位浑身湿透、气喘吁吁的老人，被深深地打动了。尤其是汪华忠的母亲，听说来客竟是大名鼎鼎的沪剧泰斗筱文滨时，更是感动得说不出话来。汪华忠当即决定去沪剧学馆。面目慈祥的筱文滨望着他，欣慰地笑了。时光流逝，一转眼45年了，已经成为国家一级演员的汪华忠一直怀念着这位早已故世的前辈艺术家。他永远忘不了老人来他家的那

1961年筱文滨在沪剧《陆雅臣卖娘子》中饰演陆雅臣

一幕动人的情景，动情地对我说：该好好地写一写筱文滨老师。

小小滩簧迷　拜师邵文滨

1904年，筱文滨出生在上海老西门附近的一个菜农家庭。父亲张少卿中年得子，十分珍爱，望子成龙，故给他取名张龙兴，又名张文俊，希望孩子将来能做大生意赚钱。当时老西门一带还是河汊纵横、阡陌交通的农田，一家人靠租几亩地种菜卖菜艰难度日。孩子11岁那年，父亲因得罪几个偷吃田里芦粟的地痞，惨遭毒打，不治身亡，留下了孤儿寡母相依为命，生活更加艰难。好在小文俊从小聪明伶俐，给了母亲很大的安慰。母亲省吃俭用，先让孩子在寄父家随读，后又送他到西城小学读书。老师教的课文，小文俊能一字不漏地背出来，这为他日后从艺打下了良好的文化基础。但到了读中学时，由于家里穷，付不起高昂的学费，文俊只学了几个月就被迫辍学在家。

小文俊的少年时代，正是本地滩簧已站稳脚跟、正逐渐兴起的时期。艺人们开始摆脱"敲白地"和"跑筒子"等沿街卖唱的困境，组

滩簧时期的折子戏和小唱本（右上角的滩簧调《改良小朱天》是沪剧最早的石印小唱本）

织起一些班社，走向茶楼书场，甚至进入了刚刚出现不久的游乐场。小文俊放学回家，经常在八仙桥小菜场附近看到大篷内的本滩演唱，吴金舞和小金凤等艺人演出的《拔兰花》《赠花鞋》和《男落庵》等节目使他产生了浓厚的兴趣。他还和一些小伙伴到福州路浙江路的"绣云天"游艺场去看滩簧。那里邵文滨和沈桂林演的《十打谱》更使他着迷。他喜欢邵文滨软糯优美的演唱，邵文滨唱到哪里，他就跟到哪里去听，在家里也学着哼他的腔，甚至睡梦里也会唱出声来。

小文俊失学后，曾由父亲的朋友介绍去《英文沪报》学外文排字，不久又到"法新书局"当排字工。那里有几个师傅也爱好滩簧，一有空就叫他唱几段。他也不推辞，亮亮嗓子就唱开了。从《庵堂相会》唱到《三国开篇》，结尾"司马江山归一统"一句惯腔，颇有几分邵文滨的味道。师傅们不由连连叫好，却惊动了一个绰号叫"阎罗王"的工头，他过来骂山门，要停小文俊的生意，幸亏师傅们一起求情，才保住了他的饭碗。

这件事虽然平息了，却让小文俊从此萌发了拜师学唱滩簧的想法。他几次向母亲提出，都遭到母亲反对。旧社会唱戏吃开口饭会被人鄙视，甚至说来世不能投人生。更何况父亲说过要他做大生意，怎能去当戏子？有一次母亲罚他在父亲遗像前下跪认错，文俊见学戏无望，不由大哭。母亲也陪着掉眼泪，最后还是拗不过儿子，只得听任他去学唱滩簧。

文俊想拜他一向仰慕的邵文滨为师，可是邵文滨当时正走红，他肯不肯收这个徒弟呢？母亲请父亲生前的好友龚和卿去说情。邵文滨听到孩子如此迷恋滩簧，为学戏又受了不少委屈，不由动了恻隐之心，答应让孩子上门，听听他的唱再说。

那一年正月初五，也就是接财神的黄道吉日，十七岁的文俊来到邵文滨家。他买了一对香烛，用红纸头包了6元拜师金，见了邵文滨夫妻就磕头行礼。邵文滨问他会唱啥，他当场就唱了一段《寿字开篇》，唱得字正腔圆，有板有眼。师娘是苏州人，听后对邵文滨说：小鬼倒是小狗大声气，蛮像倷！邵文滨十分高兴，不仅认可了这个学生，而且免了拜师金和拜师酒，文俊带去的6元钱结果给了他的抱徒师龚和卿。

拜师当天晚上，邵文滨就带着这个刚收的学生去唱堂会。恰巧这一天邵文滨感冒了，唱了两句有点咳嗽，就叫文俊接着唱。没想到他的《寿字开篇》唱罢，听众纷纷喝彩。堂会东家是宁波人，对邵文滨说："这个学生侬收着格，人蛮聪明，将来帮侬赚钞票木佬佬。"邵文滨哈哈大笑，回家后就给文俊改了名字，让他以后叫筱文滨，从此对他另眼相看。筱文滨就这样开始了自己的学艺生涯。

破涕笑竹下　开篇哭恩师

拜师后筱文滨就住在先生家里，耳濡目染，受到很大影响。邵

文滨原来是给公共租界跑马厅养马的,绰号"马夫阿六"。后来拜艺人曹俊山为师学唱滩簧,曾与施兰亭、马金生等联合发起成立振新集,倡导滩簧艺术的革新。他为人不保守,喜时尚,敢于标新立异,在小世界游艺场演出时,已开始挂出"改良申曲"的牌子,注意剧目语言的净化,在唱腔上也不再一味老腔老调,而是努力放慢节奏,加强韵味,把戏唱得又糯又雅,受到观众欢迎,被誉为与施兰亭、马金生和丁少兰齐名的本滩四大小生之一。

当时邵文滨很忙,每天要唱日夜两场戏,还要赶数不清的堂会,很少有时间专门来教学生,因此学生主要靠自己钻研。筱文滨平时看先生的戏特别用心,总是默默记下,有空就练,练到自己有点把握了,再请先生指点纠正,这样很快就学会了从《小分理》《辕门赋》《徐阿增》《庵堂相会》到《卖妹成亲》等不少传统老戏。先生看他演得像样了,就经常让他跟着上台顶角色,唱堂会也总带着他,使他得到不少锻炼。

邵文滨演戏,不仅唱腔软糯动听,而且表演也注重真实自然,他最容不得台上走神。一次筱文滨跟着先生唱《庵堂相会》,他演陈宰庭,先生演金学文。演到"逼写退婚书"时,先生看他有点心不在焉,竟当众用竹片打了他几下。当时筱文滨觉得疼在心里,下场后竟委屈得掉了眼泪。先生看到后说:"小鬼,哭点啥,台上假戏就要真做。刚才要不是我真的打了你,你会演得这样像吗?"这几句话说得筱文滨茅塞顿开,破涕为笑。他把先生的教诲当作座右铭,牢记在心,从此上台演戏总是极其认真,一丝不苟,再没有过半点疏忽和放松。

筱文滨跟先生学戏整整六年。1926年,邵文滨决定弃艺经商,另谋前程。同行、好友、学生再三劝阻,但他去意已定。据说他买了一艘缉私用的兵舰,自任舰长,后来还开过三庆茶园和大富贵酒楼,又与人合伙开设花会赌场。1933年邵文滨遭人暗杀身亡,年仅

53岁。筱文滨闻讯十分悲痛,挥笔写了一曲《哭师开篇》:"无才小子本姓张,蒙恩师教导才得姓名扬。博得个美名三字筱文滨叫,申曲界算是一员小健将。可怜我远亲近戚难倚靠,惟有你把我当成亲生样。指望恩师常康健,谁知道从此诀别难还阳。可怜你未曾享受徒儿福,无备无患去仓皇。恨只恨我竟难侍奉随师去,越思越想痛断肠。"筱文滨怀念先生的这段悲歌很快在社会上流传开来,成为当时电台听众百听不厌的点播节目。

组班文月社　三进大世界

邵文滨的出走使戏班失去了支柱,面对群龙无首的混乱局面,几位先生和师兄都希望已崭露头角的筱文滨能把担子挑起来。于是当时23岁的他不负众望,毅然挑大梁带班演唱。当时带一个戏班并非易事,好在初生牛犊不怕虎,他先把班子拉到师兄赵阿龙开的茶馆,以拆账方式唱出客场,在众人扶持下,居然一炮打响,座无虚席,终于闯过第一关。

筱月珍戏装照

经过这一时期的锻炼,筱文滨在观众中已有了相当大的影响,被同行称为"小辈英雄"。这一时期,著名女艺人筱月珍的加盟使筱文滨的班子如虎添翼,名声大振。筱月珍原名叶月珍,1903年生于江苏扬州名门,13岁随母来沪,17岁拜曹掌生为师,先后受孙是娥、沈桂英等申曲名家指点。她有着得天独厚的好嗓子,唱腔吐字清楚、刚劲有力,有时又略带乡音,别具韵味。她与筱文滨合作,旗鼓相当,珠联璧合,深受观众喜爱。经过一段时间磨合,两人情趣相投彼此倾心,终于

在1931年结婚。从此叶月珍改名筱月珍,他们的戏班也从两人姓名中各取一个字,定名文月社。

文月社起初在西藏路延安路路口的恒雅书场演出,四五百座位的场子居然天天客满。当时新世界游乐场重新开放,筱月珍去找与大新公司老板熟悉的寄父、著名申曲艺人王筱新说情,经他介绍,文月社进入了新世界游乐场。由于观众踊跃,第二年就被黄金荣请到上海最大、最有影响的游乐场——大世界,此后三进三出,大世界成为他们经常演出的地方。1936年第三次进大世界时,黄金荣把四楼的一个大场子围起来,作为专门的申曲场子,进场须另外买2角一张票,收入全部归文月社。当年每天日夜演出两场,每场能吸引400多名观众,再加上站在场外不要另外买票的看客,真是少见的热闹兴旺景象。

筱文滨努力拓宽申曲的表现题材,同时在伴奏上也进行革新,尤其是利用电台作广告宣传,很有创意,使申曲日益深入人心。

申曲变沪剧　田汉多赞赏

"八一三"事变爆发后,上海社会生活受到很大冲击,各个戏班纷纷停演,文月社也不例外。直到上海沦为"孤岛",局势初定,筱文滨才开始恢复演出。他曾和施春轩带领部分申曲演员到胶州公园慰问坚持抗战的谢晋元团八百壮士。谢晋元团长曾手书"登峰造极"的条幅分赠两人。

随着大量外来人口流入,"孤岛"经济出现畸形繁荣的局面,各种文化消费日趋活跃。1938年9月,筱文滨决定把文月社改名为文滨剧团,演出场所从游乐场向专业剧场发展。剧团最初演出的《碧桃庵产子》《白艳冰雪地产子》和《冰娘惨史》都相当轰动。特别是《冰娘惨史》,情节曲折,有一点机关布景,创造了"飞尸告状"的效

果,再加上筱月珍在戏里的大段唱工,声情并茂,余音绕梁,观众屏息静听,全神贯注,连嗑瓜子的声音也都听不到。有一次吊"飞尸"的钢丝突然断裂,筱月珍被甩在台上,痛得钻心,但她仍坚持伏着唱完全场。观众看了十分感动,报以热烈的掌声。这个戏在恩派亚大戏院(后改为嵩山电影院)连演连满一个多月。

雄心勃勃的筱文滨,要把文滨剧团办成上海第一流的文艺团体。为此他首先壮大演员阵容,广收名流,不搞清一色的独家流派。1939年夏,王筱新和"申曲皇后"王雅琴的新雅社并入文滨剧团。筱文滨还提携和造就了他的学生邵滨孙以及王盘声、袁滨忠等青年演员。

筱文滨虚怀若谷,求才若渴,使文滨剧团产生了很强的凝聚力。当时申曲界的名角都以加盟文滨剧团为荣,丁是娥、凌爱珍、石筱英、杨飞飞、顾月珍、汪秀英、赵春芳、解洪元、筱爱琴、丁国斌等都先后聚集到文滨剧团旗下。文滨剧团可谓人才济济、盛极一时,被称为"水泊梁山",拥有一百零八将。其实文滨剧团的基本阵容已

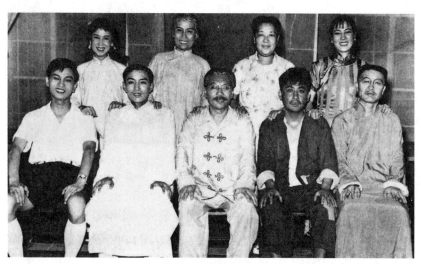

1959年,沪剧界会串演出《雷雨》后合影(前排右二是邵滨孙,左二是王盘声,左一是袁滨忠)

戏剧人生

1956年,《杨乃武与小白菜》剧照(邵滨孙饰杨乃武,筱爱琴饰小白菜)

1946年《碧落黄泉》剧照(王盘声饰汪志超,王雅琴饰李玉如)

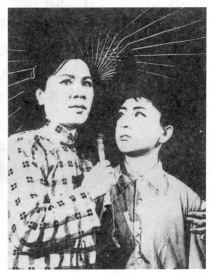

1960年《鸡毛天上飞》剧照(丁是娥饰林佩芬,顾蕊芳饰虎荣)

超过220人,成为申曲界人员最多、规模最大、影响最广的名副其实的"托拉斯"。一个又一个的新剧目在观众中打响,尤其是《情天血泪》《秋海棠》《原野》《碧落黄泉》《铁骨红梅》《叛逆的女性》等剧目更是异常红火。

文滨剧团的成功带动了整个申曲界的改革创新。各个专业团体纷纷仿效他们的做法，改进舞美音乐，竞演西装旗袍戏，自觉适应都市观众新的审美需求，使申曲舞台出现了难得的繁荣兴旺的景象。1941年，申曲开始改名为沪剧。从申曲到沪剧，不只是剧种名称的简单变化，它标志着以西装旗袍戏为主要特征的沪剧历史上的第二次发展高潮已经形成，其中筱文滨和他领导的文滨剧团起到了重要作用。抗战胜利后，文滨剧团进入中央大戏院（现为市工人文化宫剧场）。1947年，著名戏剧家田汉、安娥夫妇在那里观看了文滨剧团演出的反映市民悲惨生活的时装剧《铁骨红梅》后，握着筱文滨的手说："想不到沪剧已改进到这样的地步，有这样的成就。我第一次看沪剧，就已经上了瘾。"田汉还专门写了题为《沪剧第一课》的文章，热情赞扬了文滨剧团进行的沪剧改革。

　　1951年，文滨剧团改建为艺华沪剧团，筱文滨年事渐高，不再担任负责人，但还作为主要演员经常参加演出。1956年以后，他又全力扑在沪剧教学事业上，培养了许多如汪华忠那样的沪剧优秀人才。1965年元旦筱文滨退休，1986年3月因中风病逝，终年82岁。

"申曲皇后"王雅琴

顾忠慈

2003年2月13日上午，在龙华殡仪馆大厅里，聚集着上海沪剧界的几代精英。黄浦区和上海市文化部门的领导也来了。从四面八方赶来的沪剧迷们，把宽敞的大厅挤得水泄不通，人们是来为著名沪剧表演艺术家王雅琴送行的。

在庄重肃穆的告别仪式上，不时可以听到嘤嘤的啜泣。随着哀乐声声，人们思绪涌动，不由追忆起这位杰出艺术家苦难而绚丽的一生。

童年到上海　菜场听滩簧

王雅琴，原名洪阿根，1917年2月6日出生在浙江镇海农村一个平民家庭。七岁那年，父亲为了养家糊口，出海运煤，半年杳无音信，家乡又闹灾荒，母女俩常以野草头充饥。实在熬不下去了，母亲只好带她到几里路以外的阿姨家求援。姨母虽然接纳了她们，但母女俩总有寄人篱下、低人一头的感觉，还经常遭到小表弟的白眼。一个秋风瑟瑟的雨天，阿根和小表弟在屋外玩耍，小表弟不慎摔倒，弄脏了衣服，他不检点自己，却指着小阿根的鼻子破口大骂："你不要脸，自己家里没有饭吃，吃到阿拉家里来了！"阿根听到这话，脸

上像火烧一样难受,也顾不得饥饿和寒冷,赤着脚在风雨里奔跑,泪水、雨水在脸上淌成一片。阿姨追来哄她回去,但她是宁愿饿死也不愿再回去了。无奈,妈妈只得带着女儿乘小船到上海去找父亲。一路上,小阿根在心里不断呼喊:"阿爹,侬快回来,我和阿妈快要饿死了啊!"

母女俩到了上海,找到住在法租界爱来格路(今桃源路)鼎宁里4号父亲的师父家里。师父把母女安置在过街楼的

王雅琴

后面,安慰阿根母亲说:"你们暂且在这里住下,你丈夫很快就会回来的。"从此,母亲帮人家洗衣服,小阿根拎只破篮到小菜场去捡菜皮,以此为生。

在这光怪陆离的上海滩,有钱人家的孩子穿红着绿,吃鱼吃肉,而阿根一身破烂,手里拎着捡菜皮篮子,头也不敢抬。有时,她看到路上被倒掉的药渣里面有两只核桃,会馋得直流口水。

小阿根对戏曲艺术仿佛天生有悟性。离她住所不远的地方有个八仙桥菜场,每天下午聚集着很多唱宁波滩簧的艺人,用布幔围成一个大大的圆圈,中间放几条凳子当作场子。里面的锣声唱声像磁铁般吸引住了小阿根,可没钱买票怎能进去?她壮着胆子,仗着自己人小灵活,有几次从布幔的缝隙钻了进去。她瞪着惊异的大眼,为艺人们的表演所陶醉,把小手都拍肿了。她那忘形的举动常被人发现,于是将她揪了出来,可一转眼她又从别处钻了进去。就这样,一次又一次地钻进钻出,她看了《秋香送茶》《卖花香》《摘石榴》等好几出小戏。回到家,阿根关起门来就学唱,什么"相公呀,小姐呀",唱得像模像样。母亲含着眼泪说:"阿根呀,阿拉屋里连饭也吃不饱,你为啥还唱得这样开心呢?"阿根听了却把头一歪,露出天真

青年时代的王雅琴

的样子对母亲说:"阿妈,你不要愁,等我长大了,学会唱戏赚很多很多的钱来养活你……"母亲听了,愁苦的脸上也不由现出了笑容。

为救阿爹命　卖身改姓王

有一天,忽然飞来一只喜鹊,在对面的屋顶上朝着阿根居住的过街楼叽叽喳喳地歌唱着。小阿根眼睛一亮,不由地蹦跳起来:"阿妈,阿爹要回来了!"

说来也巧,第二天,阿根的父亲真的回来了。他才踏进门,小阿根就扑到他的怀里,撒娇地说:"阿爹,我晓得你今天一定回来。"父亲抚摸着女儿的脸蛋,诧异地问:"你怎么会知道的?"

"昨天,对面屋顶上有一只喜鹊来报过信呢。"

"哦——"父亲听了,尴尬地一笑,"可阿爹给你带来的不是喜讯呀!"

母亲望着丈夫两颊上下陷的瘦削灰黄的脸,现出惊疑的神色:"阿根他爹,你——你没什么事吧?"

父亲长叹一声,嗫嚅地说:"真倒霉,生了痨病(肺病),被船老板停生意了。"

"啊——"母亲只感到眼前一阵黑,摇摇晃晃,差一点没倒下

去……

　　真是祸不单行,小阿根又在这节骨眼上患了伤寒病。为了给女儿治病,父亲带来的解雇费很快就用完了。这时,邻居二佰婶为她妈出主意,说要带刚刚病愈的阿根到恩派亚大戏院后面的庆安里王筱新先生家去玩,阿根就跟着她去了。王家房子很宽敞,里面陈列着各种戏曲服装、道具,阿根东摸摸西弄弄,不觉流连忘返。回到家中,她还兴致勃勃地告诉父母说:"这家人家真好白相。"她哪里知道,母亲迫不得已,已把她卖给王家,收了100元身价钿替父亲治病。

　　"阿妈——阿爹——,你们怎么不要我了呀——"明白真相后的小阿根,哭着在地上打滚。

　　"阿根,妈对不起你……为了替你阿爹治病,妈……"母亲也已经泣不成声了。

　　懂事的阿根止住了哭,来到了王家。王先生把她叫到身边,上下左右端详了一遍,笑着说:"生相不错,以后是块唱旦角的料。"他想了一想,又对阿根说:"从今天起,你就是王家的人了,应该姓王。这阿根名字太'土'气,还有点男人味,我想改成'雅琴'。王雅琴这个名字,以后你戏唱红了,很叫得响的。你看可好?"从此,洪阿根的名字成为历史,她成了王家的童养媳,开始了学艺生涯。

　　父亲靠卖女儿的100元身

王雅琴主演沪剧《孟丽君》

价钿治病，总算撑过了四个年头。后来钱花光了，病情又加重，昏迷中还不时呼喊着女儿"阿根"。

王雅琴知道父亲垂危，痛彻心扉，几次向王先生请假，却没有得到同意。直到父亲咽下了最后一口气，王先生才允许她回家向生父磕个头。

王雅琴踏进家门，只见父亲直挺挺地躺在硬板上，她猛地扑上去："阿爹，阿爹，女儿不孝，女儿不孝啊……"伤心的泪水，哗哗地泻在父亲僵硬的脸颊上……

王雅琴站在父亲的遗体旁暗暗发誓：一定要好好学戏，将来有朝一日出人头地，要好好来孝敬母亲。

年方十四岁　正场顶花旦

王雅琴想学好本滩，可谓困难重重。一是因为她在家乡没有念过书，到上海以后连肚子也填不饱，虽进过光明小学，但因为缴不起学费，读了一个月就回家了；二是她从家乡带来了一口"石骨铁硬"的宁波话，而本滩又比较软糯，这个由"硬"到"软"的转化，对她来说可不容易啊！

王筱新是位严格的老师，他先从纠正王雅琴的口音开始，一字一句地教她学唱小戏《卖花香》。她白天黑夜拼命地练，有时在睡梦里也会唱出声来。经过三个月的刻苦练习，终于克服了语言障碍，为学习本滩打下了良好的基础。

王雅琴一边学戏，一边学文化。王先生看她有进步，就开始教她学唱《绣荷包》。这首开篇唱腔比较复杂，里面有一句"啊"字的拖腔要拖十几板，像她这样初学唱的孩子，中气不足，不可能一下子唱准确。有一次，她唱这个"啊"字又走了调，王先生虎着脸冲到她的面前，"啪"的一声，给了她一记响亮的耳光。由于用力过猛，她

竟然从厢房里一直跌到天井里,脸上只感到一阵火辣辣的,殷红的鲜血流了下来,但她没有哭,用手背擦去嘴角的血,继续练唱。后来也不知道练了多少个日日夜夜,终于把这个"啊"字唱准了。在学艺的三年中,她向王先生学会了《喜字开篇》《大西厢》《绣荷包》等开篇,《卖馄饨》《卖桃子》《卖冬菜》《卖红菱》等"卖"字头戏,《赵君祥》《庵堂相会》《借黄糠》《拔兰花》等同场戏。

王雅琴14岁就上台顶了正场花旦的角色,这说起来颇有点戏剧性。那时,由于王雅琴经常下茶馆、进游乐场和上电台演唱,在社会上已小有名气,于是王筱新决定将自己的申曲班底"新兰社"改名为"新雅社",社名是取王筱新的"新"字和王雅琴的"雅"字而合成。一个没有上台顶过正场花旦角色的小姑娘,虽然挂上班底的名,可有些演员并不服气。有一次,一个演员和王雅琴同台演出《蓝衫记》,那位演员演母亲,王雅琴演女儿。临上场,那位演员突然提出要与王雅琴对调角色。戏里母亲是主角,女儿只是个配角,她想用这一招让王筱新、王雅琴师徒俩难堪。王雅琴面对这突如其来的变故,急得手足无措。开场的锣鼓敲响了,只见那个演员已扮好女儿抢先上了台。王筱新迅速给王雅琴改了装,用鼓励的眼神看着她说:"雅琴,侬大胆唱,我相信侬能唱好!"说着他掀起门帘,轻轻一推,硬是把她逼上了台。胡琴悠悠地拉了过门,王雅琴开口唱了第一句,慌乱的心情才慢慢平静下来,并很快进入了角色。凭着吃苦练成的基本功,她终于在意想不到的情况下第一次顶了正场花旦,而且居然演得相当出色,博得观众阵阵掌声和喝彩声。那位发难的演员也不得不心服口服了。

15岁那年,王雅琴在《赵君祥》里扮演赵娘子一角。让一个涉世未深的小姑娘,扮演一个饱经忧患的妇人,难度非常之大。不过,这个角色的遭遇和她母亲的艰难经历相类似。其中"卖女"一段戏,妇人哭得肝肠寸断。这时,王雅琴不由回想起当年妈妈为了替父亲

治病、忍痛将自己卖作童养媳的辛酸往事,她在台上悲痛欲绝,几乎忘了是在演戏。在表现妇人思念女儿时,她把系船的树桩当作女儿紧紧抱住,叫一声女儿就哭一声,以致泣不成声。台下观众被深深地感染了,全场一片哭泣声。剧终,场内静寂了好一会儿,突然爆发出雷鸣般的掌声。观众们情不自禁地赞叹:"这个小娘演得真好,实在感动人!"

申曲亮新星　惊动梅兰芳

经过几年发愤学艺,十四五岁的王雅琴已成为申曲界一颗耀眼的新星。她到哪个场子演出,一批"王雅琴迷"就蜂拥而至。她唱的《卖红菱》刚灌成唱片,热爱她的观众立即争相购买,竟一抢而空。当时上海人还以能哼上几句王雅琴的唱腔为时髦。

本滩经过改良,逐步形成初具规模的申曲,演出场地也从茶馆、弄堂走向游乐场、剧场。随着申曲的问世,王雅琴在舞台上的表演显得更成熟了。当时社会上有一种传说,说王雅琴长得文静端庄,嗓音清脆,专演闺门旦,颇有点像梅兰芳。这种传说,后来还传到了梅兰芳本人的耳朵里。

一天,梅兰芳派人把王雅琴接到自己在沪的公馆里,热情地接待了她。王雅琴一进门,梅大师立即起立相迎,对她端详一番后称赞道:"不错,扮相确实不错。"他让女佣端上一杯茶,和蔼可亲地对她说:"观众说你有点像我,我听了非常高兴。你能唱一段让我听听吗?"王雅琴刚进门时非常紧张,这会儿见梅先生这样随和、热情,也就不那么拘束了,随即唱起《庵堂相会》里"问叔叔"一段。梅先生一面听着,一面微笑着点头。等唱完以后,梅先生对她说:"你的扮相不错,嗓音也可以,但这段唱词为什么和苏滩差不多?"陪她同去的王筱新不由一愣,深感梅大师确实功底深厚,便谦

恭地说:"是向苏滩学来的。"梅先生颇有兴趣地又问:"那为什么叫申曲?"王雅琴低着头答道:"过去叫本滩,因为太俗气,所以就叫申曲。""哦——"梅大师微微一笑,又关切地问王雅琴几岁、学了几年戏,并勉励她在艺术上要力求上进。

这次与京剧大师梅兰芳的见面,给王雅琴以莫大的鼓舞。她决心以梅大师为榜样,在艺术上精益求精。那时,她除了比较正规的舞台演出外,还经常唱堂会和上电台播音。通过电台传播,申曲的影响扩大到江苏、浙江两省。当时上海的国华、富星、友谊、中法、大陆等电台,每天有一小时的申曲节目,可由听众打电话去自由点播。王雅琴已是申曲界的红人,每天要接到几十个点播电话,还收到许多来信。对于听众的点播和来信,她总是认真对待。友谊电台在听众中发起评选"申曲皇后"活动。不久,《申曲周刊》刊出了"王雅琴当选申曲皇后"的消息,听众和同行们纷纷向她祝贺,大小报刊和电台竞相报道。然而王雅琴对此非常冷静,带着广大观众的鼓励,她又向新的艺术高峰冲刺了。

40年代初,由本滩演变而来的申曲,又发展为更成熟的沪剧。1941年1月9日,王雅琴所在的上海沪剧社根据美国电影改编的《魂断蓝桥》,首演于皇后剧场。广告中称:"过去的本滩,叫做申曲;今年的申曲,改称沪剧。"在这出戏里,王雅琴主演芭蕾舞演员。其中有一段芭蕾舞演员赶往车站与奔赴前线的军官恋人话别的情节,角色的举止神态她都不熟悉。于是她反复聆听导演分析角色心理活动,一次又一次排练,还反复练习剧情需要的摔跤动作,好几次她因摔倒而碰破了皮,连

1941年,王雅琴主演沪剧《魂断蓝桥》

玻璃丝袜也摔破了几双，一直练到自己和导演都感到满意为止。沪剧《魂断蓝桥》在皇后剧场一公演，票房就挂出客满牌子，剧场门庭若市，盛况空前。

魔窟唱堂会　不甘受欺凌

在那大鱼吃小鱼、小鱼吃虾米的旧社会，艺人要过安稳的日子是很难的。那些地头蛇、"拆白党"会寻找各种借口跟你要"开销"，否则就会给你"颜色"看。王雅琴清楚地记得，有一天，坐落在嵩山路、霞飞路（今淮海中路）的恩派亚大戏院正在放映国产影片《新女性》，票子已销售一空，场内座无虚席。当影片放到最精彩时，突然间银幕前出现了数十只麻雀狂飞乱舞，叫声不绝，搅得电影无法继续放映，观众一片哗然。场内电灯一亮，那些麻雀瞬间飞得无影无踪，一只也抓不到。等电灯一暗，再放电影时，轰然一声，麻雀不知从哪里又蹿了出来，聚集在银幕前亮光处飞舞，弄得老板张石川束手无策。后经了解，这个恶作剧原来是黄金荣的开山门徒、当地的流氓"大头开发"干的，而黄金荣当时正在法租界巡捕房做事。有什么办法呢？张石川为了要继续放电影，只得委曲求全，通过巡捕房的一位熟人，将自己的儿子拜在黄金荣的门下为徒弟，又出高价买了一块黄金荣题款的横匾（黄金荣大字不识几个，是雇人代写的）挂在经理室内，从此才太平无事。

做一个戏院老板尚且被流氓"打秋风"，更何况一个女艺人呢。王雅琴曾说：真好比在刀尖上跳舞，日子难过呀。

自1929年至1940年，王雅琴在王筱新的"新雅社"演出，历时11年。从1940年起，她转到筱文滨的"文滨剧团"演出。当时带戏班也要有靠山，筱文滨本人也是一位艺人，在上海滩没有背景，常常遭人欺侮。当时王雅琴在沪剧界正走红，她到哪里演出，观众就

追到哪里。1943年出现了一个上海沪剧社,这个剧社是由大流氓夏连良控制的,也不由筱文滨分说,硬是把王雅琴挖去,说好演期一年。在这一年里,上海沪剧社生意着实红火了一阵。一年以后,王雅琴又回到文滨剧团。有一天她唱完夜戏,有人通知他,夏连良有事要找她商量。她知道来者不善,但出于无奈,只得和筱文滨一同前往汕头路一户人家。一进门,她就怔住了。夏连良身旁坐着一个汉奸,此人摸出一把手枪放在桌子上,气势汹汹。夏连良阴笑着说:"自从王小姐离开沪剧社,卖座是一落千丈,赔了老本,想请王小姐回去帮个忙。"筱文滨一听就傻了眼,因为王雅琴正在排演几出重头戏,她一走,不就拆了台脚?于是筱文滨婉言恳求等这几出戏演完以后再说。夏连良的脸色立刻阴沉下来,把衣襟一敞说:"不行!你不要敬酒不吃吃罚酒。"就这样,从深夜11点僵持到凌晨3点。无奈,王雅琴只好答应半个月以后到沪剧社再唱两个月,结果唱了三个月才算了事。

那年头,有钱有势人家每逢生日、结婚等喜庆日子,都要雇艺人登门唱堂会。1941年秋天,王雅琴在大中华剧场演出。一天夜戏散场后,她和筱文滨被"请"到极司菲尔路(今万航渡路)76号"汪伪特工总部"去唱堂会。王雅琴战战兢兢地走进客厅,只见四个人在那里搓麻将,屋内阴森森的。她和筱文滨唱完《徐阿增出灯》后,一个汉奸向她招手说:"周先生(周佛海)欢喜侬,请侬过去陪他坐坐。"周佛海贼头狗脑地向她瞟了一眼,示意王雅琴坐到他身边去。王雅琴面色冷峻,站在那里不肯过去。这些汉奸见她不愿屈从,便恼羞成怒,猛地一拍桌子,麻将牌都飞了起来。筱文滨见势不妙,连忙上前赔礼,说是王雅琴这几天身体不好,先让她回去,下趟再来赔不是。汉奸们哪肯罢休,干脆把王雅琴冷在一边,继续打他们的牌。王雅琴再也按捺不住心中的怒火,不顾一切地冲出门去。秋雨蒙蒙,泪水涟涟,王雅琴已分不清脸上流淌的是雨水还是泪水……

两度主"艺华" 艺高品更高

1949年5月27日，上海解放了！王雅琴和剧团的兄弟姐妹们一起，兴高采烈地在庆祝上海解放的游行队伍中扭秧歌、打连厢。

新中国成立后，原文滨剧团经过改组，成立了一个"旧貌换新颜"的艺华沪剧团，全体演职人员一致推选王雅琴为团长。还有人提议把王雅琴的名字嵌入剧团名中，称为"琴华沪剧团"，被王雅琴拒绝了。她说："剧团是大家的，是人民的，要依靠大家的努力，才能把剧团办好。我只有一个心愿，做人民的好演员，为人民多演好戏。"

王雅琴原来的戏路是闺门旦，擅演窈窕淑女，而新社会的舞台上主要是塑造工农兵形象。要演好这些全新的角色，就要深入生活，熟悉他们。于是王雅琴经常到工厂、部队去体验他们的生活和思想感情。她还如饥似渴地学习新的文艺理论和文艺作品。当她得知解放军文工团在解放剧场演出《白毛女》一剧时，立即赶去观摩，看着看着，勾起了自己心酸的回忆，不由地泪流满面。散场以后，她赶到后台，恳切地要来了《白毛女》的剧本，回团后进行改编。沪剧《白毛女》上演以后，同样在观众中引起热烈反响。

1956年，王雅琴率团去北京演出《嘉陵江英雄歌》《庵堂相

王雅琴演出沪剧《金沙江畔》

会》,田汉和文化部副部长刘芝明皆到场观看,对王雅琴的演技颇为赞赏。在此期间,王雅琴和王盘声还参加了由周恩来总理召开的昆剧《十五贯》座谈会,"五一"节又被邀上天安门城楼观礼。

在"百花齐放,推陈出新"方针的指引下,自1951年至1965年,王雅琴带领艺华沪剧团创作改编了《黄浦怒潮》《金沙江畔》《丰收之后》《年青的一代》《雾海血泪》《不准出生的人》等现代剧目,并整理改编了《碧落黄泉》《铁汉娇娃》《秋海棠》《陆雅臣》等传统剧目。特别是《黄浦怒潮》和《金沙江畔》这两出戏,在当时的沪剧界,不论主题还是演技都堪称一流。《黄浦怒潮》表现的是中国共产党优秀党员王孝和的英雄事迹,该剧连续公演达半年之久。《金沙江畔》是讲述红军长征途中经过艰苦斗争、顺利通过少数民族地区的故事。在剧团自负盈亏的情况下,王雅琴出资四万多元,带领全团演职人员去福建前线作慰问演出,特地演了这两出戏,受到官兵们的热烈欢迎。

"十年浩劫"期间,王雅琴遭到了残酷的迫害,剧团被勒令停止演出。粉碎"四人帮"以后,文艺界喜获新生,王雅琴曾带领部分团员以宣传队名义开展演出活动,先后演出《于无声处》和《借黄糠》等剧目。1979年剧团重建,定名为"新艺华沪剧团",王雅琴仍出任团长。剧团创作改编了《第二次握手》《风流英豪》《一双绣花鞋》《无情世界有情人》等剧目。

王雅琴演出沪剧《第二次握手》

王雅琴不仅演技高超,而且品德高尚。抗美援朝时,她带头捐献飞机大炮。她曾把自己参加上海沪剧流派演唱会所得1 000元报酬,无偿支援经济困难的剧团。在团内,她常常不声不响地拿自己的工资帮助家庭有困难的演员。文化部门根据王雅琴工作的需要,为她找了一套宽敞的公寓,并同意因住房扩大而增加的租金可由文化局来支付,但被她婉言谢绝了。在家里,她视老保姆如亲姐姐。老保姆生病了,王雅琴亲自陪她上医院,还为她倒痰盂、擦身。她照顾老保姆的动人事迹,在社区和同行中传为佳话。

王雅琴为沪剧的发展和创新奋斗了70年,她的成就得到了人民的充分肯定。1951年她荣获上海市戏曲会演演员一等奖,1954年又荣获华东戏曲会演演员一等奖。她是全国戏剧家协会会员、上海戏剧家协会理事、上海市文联会员,曾两次代表上海文艺界赴京出席全国文联代表大会。1959年,王雅琴光荣地加入了中国共产党。她还是上海市第四、第五届人民代表,在上海黄浦区曾连续四届被选为政协副主席。

沪剧名伶石筱英

张光武

1989年,电视艺术片《虚怀若谷 美哉筱英——石筱英舞台生涯六十周年暨流派演唱会》在上海电视台播出。观众们看到的石筱英明显地消瘦了。前一年上半年,她因患肝癌住院治疗。应她的要求,医生向她讲清病情以后,她坦然地表示:"一定跟医生积极配合治疗,做到多活一日是一日,多活一月是一月,多活一年是一年!争取重上舞台,为观众、为人民演出。"她的话感动了荧屏前的许多观众。现在,石筱英已经告别了人世。人们惊叹她面临死亡的无畏,敬服她在艺术上的成就,更敬佩她在艰苦的人生道路上奋发跋涉的

石筱英与丈夫邵滨孙

精神。

童年:"蛋鸽路"上走来的卖唱女

　　石筱英原名潘大星,20世纪20年代出生在上海南市董家渡万金码头永镇里一个贫苦工人家庭。父亲潘根生是纱厂工人,母亲小名老五,在家操持家务。石筱英命途多舛,出生不久,父母便相继亡故,她全靠以卖瓜果为生的祖父抚养。9岁时她被本滩(即申曲、沪剧的前身)艺人石根福、石美英夫妇领养,改名为石筱英。养父母在南市有一个小小的戏班子——"福英社",经常在南洋桥江北大世界、八仙桥小菜场一带演出。石筱英的家,就在本滩的发祥地——上海南市,那密如蛛网的弄堂、大大小小的"蛋鸽路",石筱英是非常熟悉的。她的生活之路和艺术之路,正是从这一条满是菜皮、垃圾和污渍的"蛋鸽路"上开始的。

　　她从进入石家的那一天起,养父母就要她跟随老艺人学艺卖唱。养母对她说:"卖唱是为了糊口,要生活就要学会卖三寸。三寸之舌,是伲卖唱人的本钱哪!"筱英懂事地"唔"了一声。

　　南市的居民大多是做苦力的劳动者,以及那些小商小贩、乡绅和小职员等。他们不上戏院,每天黄昏,"蛋鸽路"上一位卖唱先生手中的琴声一起,石筱英"卖三寸"就开始了。

　　卖三寸,自然不能千篇一律,要经常换戏,几个月下来,石筱英居然学会了不少戏。有一回,筱英在马路上唱《借黄糠》,戏唱到伤心处,她不禁联想到自己的悲苦身世,流下了伤心的泪水……此刻,她想起了爷爷把她送去石家那一天,让她在奶奶的遗像前插上三炷香,磕了三个头,然后她哀哀地向潘家辞了行,从此天各一方;她还想起了扎着两根羊角辫、拖着两行清水鼻涕的她,偎依在疼她爱她的爷爷身边,守着那香烟、洋火、梨膏糖的小摊,在老爹爹苍

老衰弱的叫卖声中，凄苦地度过一个又一个的白天与夜晚……她声情并茂的唱腔，使许多观众感动得和她一起流下了眼泪。

风里来，雨里去，卖唱生涯是很艰辛的。她和师傅有时站在电线杆下，有时站在熄了火的烘山芋摊旁，冒着风寒，顶着酷热，唱得口干舌燥，一个铜板、一个铜板地拆账。拆到50个铜板，折合2角多大洋，她才好歹为自己挣到了一天的伙食！

石筱英的家附近，有所教堂办的学校。她很想读书，好不容易才说通了家人，得以白天上学，夜里卖唱，度过一段较为舒心的日子。然而好景不长，一天晚上石筱英正在街上卖唱时，偏偏碰上了同班的一个同学。"啊，'滩黄婆'竟敢跟我们在一个教室里上课！"第二天，这个女孩一早赶到班上，添油加醋地一说，立刻掀起了一场轩然大波。石筱英懵里懵懂地刚走进教室，便遭到一顿劈头盖脸的臭骂。嬷嬷知道后，立刻责令石筱英罚立壁角，而后又在圣母像前跪了半个小时。石筱英由感到屈辱转而变得愤怒。那天回到家里，她咬着牙向大人，也向自己宣布："书，我再也不读了，还是演戏去！"

她总共只上了20多天学。

成名：沪剧名旦的艰难道路

几年的学艺卖唱，使得石筱英戏艺大进。才十四五岁的她已从唱弹词发展到演连台戏，小小年纪已显露出了艺术才华。

当时"本滩"已被称为"申曲"，开始进入游乐场和戏院。那时的戏院，戏台窄窄的，戏台下面有烧饼摊、馄饨担、茶馆店，还有澡堂子，上面就是"戏院"了。一个场子，好歹容得下200来个观众，比起几年前的街头卖唱，称得上是大大"升格"了。场子升格，戏也要升格，观众的要求也高了：要新戏、好戏。

石筱英在艺术上不断更新，不断突破传统连台戏的窠臼，对剧

石筱英在《怒吼》中饰云兰夫人

戏剧人生

目内容做了大胆的革新尝试。她喜欢看中国电影,对大明星胡蝶、阮玲玉主演的戏十分欣赏,常常是连看几遍,又把写戏文的先生(即编剧)请去一起看,把这些广受观众欢迎的剧目搬上了申曲舞台,编演了如《姊妹花》《秋海棠》《叛逆的女性》《大雷雨》以及《怒吼》

石筱英在《阿必大》中饰演雌老虎

等许多群众爱看的新剧目,博得观众的欢迎。此时,石筱英开始认识到艺术的魅力和自身的价值。之后,石筱英又上演了根据同名优秀影片和社会新闻改编的时装戏《阮玲玉自杀》《黄惠如与陆根荣》等,自此崭露头角,成为名噪一时的申曲名旦。

石筱英艺术上的成功还在于她善于向老艺人学习。

20世纪三四十年代,她在《阿必大》一剧中饰演阿必大,与她搭档的都是比

她长一辈的老艺人。她眼观、耳听、心记,学到了许多东西。老艺人沈桂林,擅长讲白,他唱雌老虎,讲白如同刀切,口劲足,咬字清;还有张菊生,他演的雌老虎完全是卓别林式的冷面滑稽,十分噱头。就这样,石筱英向这些老前辈学到了许多宝贵的经验,为她后来改演雌老虎打下了基础。

40年代中期,石筱英和邵滨孙、解洪元、筱爱琴等人合作组建"中艺沪剧团",上演传统名剧《杨乃武与小白菜》《叛逆的女性》等剧以及根据老舍名著改编的《骆驼祥子》。这时的石筱英,善于在借鉴前辈艺人演唱技艺的基础上,结合自己的特长,逐渐形成了真实可信、含蓄细腻的艺术风格。

换角:艺术上再攀高峰

1952年,上海戏剧界爆出了一条新闻——以擅演少女、少妇著称的石筱英改演老年彩旦了。

原来,在1952年春,新建的上海沪剧团准备排演根据赵树理的小说《登记》改编的现代戏《罗汉钱》。没想到领导在安排角色时,决定让她演媒婆五婶。她先是一愣,继而想到,这是领导交给自己的任务,一定要努力完成。

不久,上级通知,《罗汉钱》已被列为全国戏曲观摩演出剧目而选送北京。石筱英闻此喜讯,真是百感交集。她想起了老一辈人的一句话:"沪剧不过南京,过了南京,要当掉被头铺盖。"现在,沪剧不仅要过南京,而且还要上北京!

1952年10月,沪剧《罗汉钱》在全国第一届戏曲观摩演出大会上荣获剧本奖、演出二等奖、音乐奖;石筱英和扮演小飞蛾的丁是娥同获演员一等奖;石筱英还应邀参加了大会评奖委员会的工作。

《罗汉钱》的演出成功标志着石筱英在艺术道路上一个新的飞

跃。从此，她在这条新开拓的艺术道路上不断进取，不断探索，塑造了《母亲》中坚贞不屈的母亲、《鸡毛飞上天》中损人利己的顾婉贞、《大雷雨》中刻薄势利的马老太、《雷雨》中善良质朴的鲁妈、《芦荡火种》中纯朴坚强的沙老太、《阿必大》中欺软怕硬的雌老虎、《金绣娘》中阴险狡诈的老板鸭等各具个性的艺术形象。

沪剧，土生土长，来自民间，源于生活，石筱英始终钟情于这片土地，钟情于生活在这一片土地上的父老乡亲。

1981年秋，石筱英随沪剧团到上海奉贤县平安乡为农民演出。石筱英刚一下车，农民一眼就认出了她。农民们把她围了个水泄不通，高兴地说："1958年，您到这儿来演戏，好像就是昨天的事。想不到，今天你又同'阿必大'一起回娘家来了！"

剧场是简陋的礼堂。戏台用铺板和两个桌子一拼，就成了。条件虽差，但石筱英的心却是热乎乎的。

农村交通不便，四乡农民赶来看夜戏很不便。于是，石筱英就提出加演日场，她说："下来了，就要千方百计让更多的农民看到戏。"

白天演戏，台下孩子们坐不住，满场蹿，场子里顿时闹哄哄的。石筱英在后台再三告诫演员们，不能因为台下闹哄哄，台上就松劲。"千万！千万……"她带头以身作则，认真演好每场戏。虽然《阿必大》是她的拿手戏，可她一举手，一投足，无不兢兢业业，认认真真。她这种一丝不苟的态度，感染了其他演员，大家都是精力分外集中，比在上海大剧场演出，还要专注入情。他们的演出受到农民观众的由衷赞扬。

几十年来，石筱英对广大观众始终一腔真情，坚持送戏到人民中去，足迹遍布天南地北。她曾赴朝鲜前线慰问中国人民志愿军；她曾去北京十三陵水库工地进行慰问演出；1979年，她又赴广西为参加自卫反击战的英雄部队作慰问演出。在晚年，她不顾年高体弱、

身体多病，依旧多次和她的老伴邵滨孙一起到上海港煤炭装卸公司等地，为职工戏迷们作示范辅导。

晚年：病魔缠身坚持传艺育人

1988年上半年，石筱英因病住进华东医院，原指望至多个把月就能出院，参加这年夏天的赴港演出，没想到查出个大毛病来。面对绝症，她神情坦然地表示，要战胜病魔，争取再上舞台，开一场告别演唱会，向父老乡亲们告别。她还希望能多到剧场去向青年演员说戏，为沪剧后人的成长尽到最后的责任。

她知道，或迟或早，她总归要走的。她是多么希望能把自己一生的经验，把自己的思想和技艺，把一切有价值的东西都留给她所热爱的沪剧事业，留给爱着她、又为她所爱的、同样也爱着沪剧事业的学生们！

1989年1月12日，在中共上海市委宣传部、民盟上海市委、上海电视台和上海沪剧院等组织的关心下，石筱英在老伴邵滨孙、子女和学生们的陪同下，终于扶病来到上海电视台举办的"虚怀若谷 美哉筱英——石筱英舞台生涯六十周年暨流派演唱会"现场，与她所热爱的而又热爱她的广大观众见面了。

在电视里，人们看到了石筱英幸福的微笑，她是为自己毕生奋斗的沪剧事业后继有人而欣慰，为上海广大沪剧观众的热情而鼓舞，她更是为自己赶上了一个新时代而自豪。

"花开自有花落时，今日一曲音不逝，巾帼爱唱叛逆词，女性常吟母亲诗。"石筱英在学生们的陪伴下唱出了她一生的追求和心愿，也昭示了她面对顽症的从容和镇静……

生命可逝，艺术永存！

沪剧名家"邵老牌"

褚伯承

提起邵滨孙,上海的观众都非常熟悉,大家都亲切地称他为"邵老牌"。因为邵滨孙作为沪剧"邵派"的创始人,在当时健在的老沪剧表演艺术家中年龄最大,辈分最高,名气最响,德高望重,深受同事和后辈尊敬爱戴。2005年,在为他舞台生涯70周年举办的大型回顾演出,引起了各方面热烈的反响。人们赞誉这位耄耋之年的前辈艺术家"晚霞满天夕照明,青松不老曲常新"。

"戏迷"小裁缝　师从筱文滨

邵滨孙生于1919年,江苏太仓浏河人。他幼年不幸丧母,随父亲来到上海,父亲是识字不多的裁缝,平时节衣缩食供他上学,并给他取名"邵念慈",以纪念他亡故的母亲。至于"邵滨孙"这个名字,那是在他学艺初露头角以后,为表示尊师,自己起的艺名。他当时的老师是筱文滨,筱文滨的老师即邵文滨,算起来他是邵文滨的徒孙辈,所以叫邵滨孙。

由于母亲去世早,他从小就比较懂事,读书也很用功。读书之余,他唯一的爱好就是看京戏和文明戏。小学毕业后,迫于生计,他只身来到打浦桥附近的一家小成衣铺学艺,当起了小裁缝。这个

小裁缝并不甘于整天量体裁衣的刻板生活,他把每月仅有的月规钱都花在看戏上。无论脚踏缝纫机,还是手拿小熨斗,他都会忍不住哼起西皮流水来,老板和顾客都叫他"小戏迷"。

这个小裁缝白天干活,晚上做着当演员的梦。说来也怪,他当时迷京戏,迷文明戏,却唯独看不起申曲,因为他认为申曲表演简单,没有多少艺术。然而一个偶然的机会,他看到文月社筱文滨和筱月珍的《陆雅臣卖娘子》,彻底改变了成见。筱文滨软糯儒雅的文派唱腔和筱月珍真切细腻的表演,让他佩服得五体投地。从此,他决心投身于申曲园地。1935年,16岁的邵滨孙经人介绍,正式拜筱文滨为师,开始了他60余年的舞台生涯。

当时,筱文滨被称为"沪剧泰斗",收的学生很多。他又忙于一日三班连轴转的戏院、堂会和电台的演出,没有空余的时间为学生授业。学生们只能靠观摩老师演的戏,自己揣摩和钻研。然而,筱文滨发现邵滨孙这个学生学戏很有天分,一直对他另眼相看,有时竟给他单独开小灶教戏。至今邵滨孙还记得筱文滨老师指点他唱《三国开篇》的情景。

《三国开篇》是筱文滨最拿手的唱段之一。一天,他听到观众对刚上台演出不久的邵滨孙的称赞,十分高兴,利用散戏后的间隙,把邵滨孙叫到身边,说要教戏。邵滨孙受宠若惊,赶紧按老师的要求,唱了一遍《三国开篇》。筱文滨的评价是"有声缺神",接着就一句一句地教。特别是那句"刘备、张飞共关公"的"公"字,他指出一定要多拖一个甩腔;"勇马超"则要用几个迂回转折,唱足四拍,才能唱出浓浓的韵味来。看到老师亲自传授,其他师兄师弟既惊讶又羡慕,这样的好事还真难得一见。以后,筱文滨看了邵滨孙的演出,就经常给他挑个刺,提个醒,做个示范,使邵滨孙逐渐得到了文派艺术的真传。

随着艺术实践的增加,邵滨孙逐渐感觉到文派唱腔的某些局限。

邵滨孙在《借黄糠》中饰演蔡伯伯

邵滨孙在《芦荡火种》中饰演刁德一

为了塑造时装剧中鲁大海、骆驼祥子等比较粗犷的人物形象，他尝试在文派唱腔中糅合进刚劲有力的成分。有人担心筱文滨会因此不高兴，邵滨孙自己也捏了一把汗，谁知筱文滨不仅不生气，反而夸他"着旧鞋，走新路，有出息"。正是在老师的鼓励和支持下，邵滨孙才敢于发展自己的新腔，最终创造了在沪剧舞台上独树一帜的邵派艺术。

邵滨孙成名后，离开文滨剧团，与石筱英另组中艺沪剧团，创出了一片新的天地。因为这件事，他一直对老师有负疚之感。因为他一走，文滨剧团少了一个台柱，遇到不少困难。但筱文滨却十分体谅学生，多次说：鸟的翅膀长硬了，总不能老孵在窝里，总要到外面去飞嘛。后来他悉心培养王盘声，造就了又一位申曲名家。邵滨孙一直记着老师的这份情，逢年过节，总忘不了备份礼送老师。20世纪60年代，筱文滨年事已高，在剧团学馆教戏。邵滨孙扮演《星星之火》中的刘大哥和《芦荡火种》中的刁

德一大获成功,声望如日中天。这两个戏在北京演出时,邵滨孙特意提出让老师在《星星之火》里扮一个戏不多的警察,使从未到过首都的老师能有机会去京城一游。筱文滨欣然一同前往,此为沪剧界一段佳话。

少年露头角　创新学麒派

当时文月社在申曲界是很受观众欢迎的表演团体,不仅跑场子,还经常唱堂会。忙的时候,要从下午唱到第二天早晨。频繁的演出,为青少年时代的邵滨孙提供了很多学习和锻炼的机会。他只用了两年不到的时间,就学会了敲板、跑龙套、起角色、演配角等,开始成为剧团的主要演员,逐渐挑起了舞台演出的大梁。

邵滨孙聪颖好学,他向老师筱文滨学文派唱腔,又从当时著名的申曲艺人王筱新、施春轩那里汲取表演经验,还从自己平时喜爱的京剧、文明戏演出中吸收了不少艺术表现手法。他的艺术积累终于有了表现机会。在参加《白艳冰雪地产子》一剧演出时,他扮演的书童唐寿得到了观众的喜爱。这个人物在戏中虽然只是个配角,但邵滨孙演来却十分认真。他充分展示了这个书童的天真纯朴和对主人的忠心耿耿,还努力模仿小孩的形体动作,演得既逼真又传神。在"唐寿哭少爷"的唱段中,他把文派唱腔化成童生腔,又借鉴文明戏的演法,使之成为当时深受观众喜爱的唱段,街头巷尾学唱的人相当多。随着唱段的流行,邵滨孙的名字也开始为人们所熟悉。

"唐寿哭少爷"唱段的走红,只是邵滨孙在申曲舞台初露锋芒。真正使他一举成名的还是另一部时装剧《贤惠媳妇》。这是邵滨孙第一次在台上挑大梁,饰演剧中的主角小儿子。由于平时注意广收博采,又有多年演出经验,他演这个角色自然轻松,非常成功。再加上有筱文滨、筱月珍、杨月英和凌爱珍的同台演出,演员阵容坚强,

当时卖座极好,久演不衰。这一情况引起电影界的关注,有人决定把《贤惠媳妇》拍成电影。导演非常欣赏邵滨孙的表演,仍邀他演男主角。这是有史以来第一次把申曲搬上银幕。电影拍成后,制片公司在南京路做了巨幅广告,画面主体就是邵滨孙身穿西装的全身照片。影片放映时,电影院门前马路为之堵塞。邵滨孙的名字就像长了翅膀一般,在上海滩传开了。

从此,邵滨孙似乎与电影结下了不解之缘。40年代他主演的沪剧《恨海难填》拍成同名电影放映,也产生了较大的影响。新中国成立后,沪剧《罗汉钱》《星星之火》拍摄成电影,人们又从银幕上看到了他扮演的老封建村长和工运领袖的形象。电影不仅使邵滨孙声誉鹊起,也使他在演剧观念上发生了很大的变化。他努力从话剧和电影中寻找新的题材,先后演出了《大地回春》《万家灯火》《夜来风雨声》和《灯红酒绿夜归人》等根据话剧、电影改编的新剧目。他越来越感到沪剧的表演手段不够丰富,远远不能够适应新剧目演出的需要。

在艺术追求上,邵滨孙从不停步,在向电影、话剧汲取艺术养料的同时,他也十分注意向京剧学习。他深信,源远流长、博大精深和名家辈出的京剧,一定能为沪剧提供更多的艺术养料。最使他心动的是周信芳开创的麒派艺术。自从第一次看到周信芳的演出,他就被那精湛独到的表演所震撼。1943年,24岁的邵滨孙经著名京剧演员高百岁的介绍,正式投帖拜周信芳为师,成为周信芳门下唯一的沪剧弟子。他亲聆老师的教诲,认真观摩《清风亭》《徐策跑城》《四进士》《追韩信》等麒派名剧,努力把麒派艺术融入自己的表演中。

其实,周信芳和夫人都是沪剧迷,经常出现在沪剧演出的戏院里。邵滨孙拜周信芳为师后,曾经把老师演的《投军别窑》和《斩经堂》搬到沪剧舞台,但是观众看了有意见,周信芳也不赞同。他语重心长地对邵滨孙说,还是要看菜吃饭,有所选择,经过自己消化。

邵滨孙是个聪明人，经过老师这一点拨，茅塞顿开。他尝试着把麒派的表演和唱腔融会贯通到沪剧演出中去，结果很受观众欢迎。周信芳也给予肯定，尤其对邵滨孙在《大地回春》中兼饰青年和小孩的表演十分称赞，认为他演得逼真，很有灵气。周信芳多次对邵滨孙说："沪剧有沪剧的特点，演时装剧天地宽得很，不必照搬京剧的戏，一些武戏你们很难演好。但可以借鉴京剧的演技，逐渐化成沪剧自己的东西。"邵滨孙遵循老师的

邵滨孙扮演的杨乃武

教诲，不断努力，在《杨乃武与小白菜》中运用了麒派的表演技巧，在《星星之火》中借鉴了麒派的唱腔优点。这两个戏，周信芳都来看过，出过不少点子，它们都成为沪剧邵派艺术的代表作。有些观众甚至把邵滨孙称为"沪剧麒麟童"。

1960年，沪剧《芦荡火种》一炮打响，誉满全国。邵滨孙在戏里扮演的刁德一活龙活现，受到很高的评价。那时，上海京剧院打算排演京剧《芦荡火种》，周信芳的儿子周少麟将扮演刁德一一角。他请父亲出面，把邵滨孙请到家里教戏。周信芳当着儿子的面，夸奖邵滨孙肯下功夫，肯钻研，演啥像啥，并让周少麟向邵滨孙学习表演人物的功夫。当时的情景，邵滨孙至今历历在目，周少麟遇到他也常常提及。邵滨孙对笔者讲起周老师的往事时，充满感情。

1938年，邵滨孙所在的文月社已改名文滨剧团，成为沪剧界实力最强、影响最大的表演团体。1940年，文滨剧团先后租赁中央大

戏院、恩派亚大戏院，成立剧务部，邵滨孙担任主任兼编导，从此除了演出外，他还在编导领域大胆实践，成为当时正在兴起的沪剧西装旗袍戏的积极倡导者之一。

邵滨孙编导的处女作，是改编阮玲玉主演的影片《情天血泪》。在编剧田驰的帮助下，他自编、自导、自演，对沪剧艺术表现形式进行革新，换下软吊片，设计立体硬景，运用灯光效果，在表演上要求演员有真实感、生活化，使舞台面貌焕然一新。

真正使他在编导上成名的是改编秦瘦鸥的小说《秋海棠》。当时，《秋海棠》刚发表，邵滨孙就被这部作品的故事所吸引。在征得作者同意后，他和赵燕士合作，先于话剧和电影，把小说改编成舞台剧，自己主演秋海棠一角，著名沪剧演员筱爱琴和杨飞飞分饰前后梅宝，凌爱珍出演罗湘绮。沪剧《秋海棠》演出后，立即引起轰动，剧场门前车水马龙，门庭若市。洪深先生看后也撰文赞扬。

之后，邵滨孙又先后编导演了《叛逆的女性》《西太后》《出走以后》《浮生六记》《骆驼祥子》等百余部戏，对沪剧艺术的发展做出了宝贵的探索和重要的贡献。

辅导马长礼　推出茅善玉

1950年，邵滨孙被沪剧界推选为代表，去北京参加第一次全国戏曲工作会议，聆听了周恩来总理的亲切教诲。归来后，他即投身于推陈出新的戏改实践，重新改编主演了《杨乃武与小白菜》《大雷雨》等深受观众喜爱的沪剧传统剧目，在观众中再次引起强烈反响。

同时，他还根据沪剧善于反映现实生活的特点，积极参加现代戏创作演出，努力表现新的时代和新的人物。他主演的《幸福门》《红花处处开》《罗汉钱》《龙须沟》《母亲》《战士在故乡》《星星之

邵滨孙（右一）与京剧演员赵燕侠合影

火》和《芦荡火种》等剧目，先后在历次戏曲会演中获得各种荣誉和高度评价。

邵滨孙既善于学习，又乐于助人。他热忱辅导著名京剧演员马长礼演好刁德一，在戏曲界一直传为佳话。那是在1963年，沪剧《芦荡火种》在北京演出期间，北京京剧团决定向人民沪剧团学演这个戏。两个剧团开展了一对一的帮教活动。赵燕侠向丁是娥学演阿庆嫂，马长礼向邵滨孙学演刁德一。

其实邵滨孙和马长礼早就认识。马长礼的岳母王玉蓉是早年在上海唱红的京剧名伶，她也是个沪剧迷，对邵滨孙的戏特别欣赏。她女儿小玉蓉后来也唱京剧，那时常跟母亲去看沪剧，和邵滨孙也熟悉。新中国成立后，她们母女去了北京。后来，小玉蓉嫁给了马长礼，两家人素有往来。这次交流，邵滨孙把自己演刁德一的经验来个兜底翻，毫无保留地告诉了马长礼，并特别将刻画人物性格很见光彩的"摘白手套""扶金丝边眼镜"和"玩烟嘴"等几个小细节一一示范。马长礼深受感动，两人结下很深的情谊。不久，马长礼和赵燕侠又专程南下申城，到人民沪剧团学剧中"智斗"一场的表演，邵滨孙还专门在家热情款待他俩。

事隔40多年，马长礼已定居香港。2005年，上海为邵滨孙举行从艺70周年的祝贺演出前，他特地打来电话，表示要自费专程赴沪参加。在演唱会上，他动情地说："我演了一辈子戏，给观众印象最深的是刁德一。这个人物的表演是从邵滨孙老师那里学来的，可以说没有邵滨孙的刁德一，就不会有马长礼的刁德一。我时时感恩在心，所以今天一定要来当着上海观众的面，再一次向邵老道谢致意。"

"文革"中，邵滨孙曾受到残酷迫害。党的十一届三中全会后，他重新登上舞台，焕发了艺术青春。他想的是如何让有限的生命发出更多的光和热。为了使沪剧事业后继有人，他主动让台，乐当人梯，甘作绿叶，尽力扶持艺术新人。他在《张志新之死》中演法官罗冰，在《救救他》中演李小霞的父亲，在《浦江红侠传》中饰邵丰，虽然都是戏不多的配角，但他都努力从人物出发，从感情着眼，将配角当主角演，配合青年演员演出了一台台好戏。更使人感动的是，他以自己的声望为青年演员鸣锣开道。《一个明星的遭遇》上演前，他极力主张给青年演员造声势，提议在报纸广告上把主演璇子的新秀茅善玉的名字用黑体字放大，醒目地单独标在最前面，而中老年演员则根据戏份的轻重次序来排列。他演配角顾老板，也就理所当然地排在后面。广告见报后，茅善玉简直不相信自己的眼睛。作为声望卓著的前辈艺术家，他的名字居然排在自己这样刚从学馆毕业、默默无闻的小字辈后面，这真使她感动得掉泪。她决心一定不辜负老师们的期望。后来，这个戏真的一炮打响，茅善玉也因此脱颖而出，尤其是被拍成电视连续剧后，"璇子"的唱段更是传遍沪上大街小巷，影响远及港澳。

沪剧"不老松" 安乐度晚年

90年代末，邵滨孙年事已高，虽然退休在家，但仍关心沪剧事

业的发展，经常参加剧院中心组学习，对剧院的大计方针坦率提出自己的意见。他爱护剧院的青年演员，经常给他们开小灶说戏。剧院开排新版《星星之火》《芦荡火种》，他多次来观看排练，对不少青年演员进行个别辅导。他还多次参加剧院的演出活动。1998年冬天，青年团到浦东农村搭高台演出，他主动请战，冒着寒风和著名演员陈瑜联袂演出《启发杨桂英》。台下数千观众欣喜若狂，掌声不断，那场面真使人久久难忘。

邵滨孙退休后还积极参加社区活动，成了非常热心的社区活动积极分子。只要街道一声招呼，他没有二话，出门就参加演出。无论是夏天纳凉晚会，还是冬天贺岁送温暖，经常可以看到他活跃的身影。居民们称赞他是"不老松"。

邵滨孙教子有方，六个子女都是共产党员，在各自岗位上都干得相当出色。其中三个与文艺工作有关。大女儿曾担任共舞台经理，老三是黄浦区文化馆副馆长，小儿子出任上海沪剧院副院长。另外三个也都是行政机关和工厂企业的领导干部。他们经常来探望老人，给邵老精神上很大的慰藉。

邵滨孙自1991年与著名沪剧演员韩玉敏喜结良缘以来，两人相亲相爱，生活更加充实滋润。韩玉敏称邵滨孙是自己艺术上的良师益友，生活中的贴心伴侣。他们一起唱《看龙舟》，只要胡琴一响，邵滨孙就会沉浸在角色中，韩玉敏也不得不很快进戏。生活上，韩玉敏对邵老的照顾非常细致体贴，饮食起居十分有规律，一有小毛小病，即昼夜服侍。邵老的社会活动多，她还要负责接待、提醒和安排。她自称自己是邵老的秘书、管家和护士。邵滨孙一再说，没有韩玉敏的悉心照料，他不可能活得这样安康快乐。有一年全市文艺界团拜时，袁雪芬代表老同志当面向韩玉敏致谢，称赞她把邵大哥照顾得这么周到。

已至耄耋之年的邵滨孙仍身板硬朗，说话声音洪亮。他每天早

晚年邵滨孙在家中练书法

晨起来打打拳、散散步,然后练练书法;下午看看电视,搓搓小麻将,生活有滋有味。他曾被评为上海十佳健康老人和全国健康老人。颁发的奖状、奖牌和他在沪剧演出中得到的各种荣誉证书和奖品,一起端放在客厅的玻璃橱内。

王盘声：誉满申江的沪剧"红小生"

褚伯承

2006年11月27日下午，上海逸夫舞台周围车水马龙，熙熙攘攘，剧场门口簇拥着不少人，他们一边好奇地向里面张望，一边兴奋地高声交谈。原来这里正在举行一次别开生面的拜师仪式，人气极旺的上海著名说唱演员黄永生正式拜沪剧前辈艺术家王盘声为师。只见他缓缓走过红地毯，端端正正地站立片刻，然后恭恭敬敬地向老师三鞠躬。

看着斑斑白发的黄永生行此大礼，观众十分感慨：年过74岁、早已功成名就的黄永生为何要拜师于84岁的王盘声？台上的黄永生似乎知道了大家的疑问，拿着话筒，满含深情地说出了其中的缘由。他说，他自读书起就喜欢沪剧，收音机里经常播放的沪剧王派小生的唱腔使他入了迷，王盘声"志超读信"的著名唱段伴随了他整个中学时代。他后来之所以走上艺术道路，和从小爱好王派艺术有很大关系。在他创作演出的上海说唱作品中，有不少就吸收运用了沪剧王派的曲调。

迷上文派唱腔的"傻孩子"

王盘声是苏州人，生于1923年6月。他本姓黄，后来当演员，写

水牌的人偷懒，写了笔画少的"王"字。上海人"黄""王"两字读音不分，那时他尚未成名，不好意思去纠正，以后将错就错，再没改过来。据说他出生的时候，颈脖被脐带紧紧扣住，几乎被死神夺去生命，幸亏接生婆有经验，才算活了下来。于是父母给他取了"盘生"的名字，日后又改名为"盘声"。

王盘声三岁就没了母亲。父亲靠种地谋生，后来到上海给人看管房子。一家人就这样来到了上海。由于家境贫穷，付不起学费，他只能再回苏州乡下。直到15岁多，父亲才把他接到上海，让他学唱滩簧。将王盘声领进演艺圈的是他的姐姐小筱月珍。那时她已经给著名申曲艺人筱月珍当了女儿，并跟筱月珍学艺唱戏。王盘声进的是文滨剧团，拜的师父叫陈秀山，又名陈阿东，他以一曲《卖冬菜》闻名沪上，是个很有本事的演员，唱做俱佳。

当时一般学戏，三年就可以满师了，再帮师一年。拜先生要付一笔拜师金，吃住都在师父家里，帮师父做些零碎生活，还要写一张"关书"，言明在"关书学徒"期间，徒弟投河落井、痨病死伤均与师父无关。学戏期间，所有收入均归师父所有。王盘声的师父相当开

王盘声（1953年）

王盘声和姐姐小筱月珍

明，只要他买对香烛，在红毡毯上叩三个头，叫声师父师娘，就算完成了拜师仪式。从此他天天跟师父在大世界看戏学戏。

拜师三四个月后，一天师父叫来王盘声，请了位师兄为他拉胡琴，自己打着板，要王盘声唱一段给他听。王盘声顿时紧张起来，手脚都不知如何摆，面孔涨得血红，浑身发抖，嘴里直咽口水。等了一会，师父看他实在不会唱，就降低了要求，不要唱词句了，只要哼哼唱腔，可谁知王盘声还是开不了口。师父叹了口气，说："算了。"从此再也没有教过这个学生一句戏。

团里一位拉琴先生看到王盘声每天很早到后台，却很少开口，总是坐在台边看戏。他感到奇怪，便问这孩子是哪个人家的。别人告诉他，这小孩是陈阿东的徒弟。他摇摇头，说："这个孩子连话也不会讲，哪能学得出山？我看他要出山除非民国88年（即50年后）。"结果别人学生意三年，王盘声学戏学了六年，也没有学出来，只能跑跑龙套，连比他后进山门的几个师弟，也大步流星一个个超过了他。

实际上，王盘声并非真的是傻孩子。他不多开口，心里却有自己的想法。过去申曲小生分施派和文派两大系列。陈秀山是施派传人，他的演唱高亢清亮，王盘声对这样的唱腔并不喜欢。他长期泡在文滨剧团，耳濡目染，打心底里喜欢筱文滨那种风雅糯软的唱腔，于是便偷偷地学。慢慢地唱得有点味道了，连筱文滨听了也说不错，有时还点拨他几句，真是"有意栽花花不开，无心插柳柳成荫"。年轻的王盘声没有学自己师父的本事，倒是走了另一条路，他日后创始的王派唱腔显然是与邵文滨、筱文滨的文派唱腔一脉相承的。筱文滨成为王盘声没有举行过拜师仪式的第二位恩师。

从《新李三娘》到《碧落黄泉》

文滨剧团是个大团，人称"水泊梁山"，名角荟萃，阵容整齐。

男演员有筱文滨、邵滨孙、解洪元等，女演员有筱月珍、王雅琴、石筱英、丁是娥和杨飞飞等。王盘声一度只能被派到市郊码头参加流动剧团的演出。回归母团后，起初还是轮不到他来唱大戏，直到1944年，文滨剧团分成两个团，分别到大中华和恩派亚（后改名嵩山电影院）两个剧场演出，王盘声才有机会演一些较次要的角色，如《秋海棠》中的赵玉昆、《铁汉娇娃》中的方丈等。由于演得较为成功，他又被提升了一步，得以在与王雅琴、石筱英合演的剧目中扮演男主角。

1945年对王盘声来说，是个重要的转折点。当时很多著名演员纷纷离开文滨剧团自行组团，"蜀中无大将，廖化作先锋"，王盘声这才开始担任剧团的正场小生。一出《新李三娘》演出的成功，使年轻的王盘声一夜成名。《新李三娘》原名《白兔记》，描写刘知远投军边关，历经艰险，最后功成名就，与饱受折磨的妻儿团聚的故事。其中有一场戏表现男主人公在军中值勤敲更时对亲人的思念。王盘声最初唱的是文派，他觉得文派唱腔虽然音色很美，但用来描绘此时此刻的环境和抒发人物复杂的感情却有相当大的局限。为了达到较好的演出效果，他开始自己动手填写唱词，探索新腔。根据剧中人物的心情，他在唱腔的节奏旋律上做了创新，把原来一板三眼、速度较快的唱腔，放慢节奏，丰富旋律，变成一唱三叹、如泣如诉的慢板，并和琴师一起设计了一个新的深沉缠绵的长腔过门，较妥帖地表现出寒风刺骨、雪夜敲更、漂泊异乡、思念爱妻的悲凉意境。这一尝试很快在观众中引起热烈反响。"刘知远敲更"的新腔在上海的大街小巷不胫而走，到处都有人在传唱"夜阑人静，大小百家都睡熟在床浪厢"。

很快，由王盘声主演的另一出新戏《碧落黄泉》又在沪剧舞台唱响。这出戏描写一对青年学生的爱情悲剧。他在戏中扮演迫于父命抛弃早有婚约的恋人李玉如、与富家千金结亲的男主角汪志超。

新婚之夜，汪志超收到了贫病交加的李玉如的杭州来信。这封信原来由扮演李玉如的演员凌爱珍以画外音的形式在侧幕后演唱，由于当时的音响设备差，话筒时常出故障，声音就会出不来。汪志超呆立在台上，哪怕时间再短也会很尴尬，观众不仅不感动，反而觉得好笑。剧团广泛听取意见，决定改由汪志超本人当场读信，而修改唱词的任务就交给了王盘声。

王盘声没有推托，他利用演出之余，一个人躲在后台的小道具间里边哼边写，辛苦了整整一个晚上，一封李玉如饱含辛酸的"祝贺"长信终于写成。这段唱采用了沪剧传统"赋子板"的形式，唱词篇幅从原来的八句增加到近百句，用慢板快唱的方法，既表现了汪志超后悔自责、急于看信的迫切感，又抒发了李玉如对恋人离她而去的爱恨交加、愤怨无奈的复杂感情。在声腔运用上，因为读信人是男子，写信人却是女子，所以不能简单地用男腔或女腔，而是在男腔基础上渗入女腔，男女腔混合运用，这在沪剧演出中还从没有过，非常新鲜别致。

"志超读信"的唱段在台上一出现，场内顿时屏息静气。一曲音落，如同炸雷，观众的泪水和掌声一起飞扬。当时电台不厌其烦地反复播放这个唱段。观众为了看这出戏，排队争相购票，竟把九星大戏院的大门和玻璃窗挤破了，只能出动几十名警察来维持秩序，那种狂热真令人吃惊。半个多世纪来，《碧落黄泉》在沪剧舞台盛演不衰，沪剧王派唱腔的影响也越来越大。

《黄浦怒潮》塑造英雄形象

上海的解放为王盘声打开了新的艺术天地。他所在的文滨剧团于1951年改建为艺华沪剧团，由著名沪剧演员王雅琴担任团长，28岁的王盘声出任副团长，主要负责剧团的艺术创作和剧目产出。这

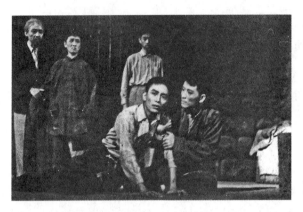

王盘声在《黄浦怒潮》中饰林耀华

位过去只管演戏的红小生，不得不腾出相当一部分精力做他不熟悉的行政管理工作。他对辈分比他高、年纪比他大6岁的王雅琴十分尊重。他们在工作中有商有量，在舞台上彼此配合默契，同台演出了不少深受观众喜爱的好戏。

《黄浦怒潮》是艺华沪剧团创作演出的一个很有影响的优秀现代剧。这个戏是根据新中国成立前夕在上海英勇牺牲的党的地下工作者王孝和的感人事迹编写。戏里的男主人公林耀华由王盘声扮演，他的妻子阿英由王雅琴扮演。过去王盘声演的大多是文质彬彬的儒雅小生，现在要塑造这样一个工人出身、质朴刚强、正气昂然的英雄形象，对王盘声来说确实是一次非常严峻的挑战。为了演好这个角色，他仔细查阅了记录王孝和生平活动的图书资料，多次采访烈士亲属和战友，与王孝和的妻子忻玉英进行多次长谈，还到烈士生前工作战斗过的杨树浦发电厂深入体验生活。这一切使他逐渐走进了英雄人物的内心深处，并受到强烈的震撼。正因为这样，他在台上演的林耀华真实自然，很有生活气息。尤其是男主人公就义前在狱中分别给战友、父母和妻子写的三封信，都是王盘声自己动手设计唱腔，在王派优美动听的旋律中融入高亢激昂的成分，细致地展示了共产党员真挚的感情和丰富的内心世界。当时曾有人担心这段唱过于抒

1959年,沪剧《雷雨》剧组合影(前排左起:石筱英、杨飞飞、小筱月珍、丁是娥;后排左起:邵滨孙、王盘声、赵云鸣、袁滨忠、解洪元)

情,力度不够,可能会引起对英雄形象的误解。王盘声却坚持己见,照唱不误。从演出效果看,三封信的演唱以它特有的艺术感染力把全剧推向高潮,成为塑造英雄形象最动人的一笔。几十年来,这段唱一直受到观众喜爱,至今在沪剧爱好者中间仍传唱不衰。

 新中国成立以来,王盘声主演的不少现代戏,如《金沙江畔》《三代人》《艰难的历程》《被唾弃的人》《风流英豪》和《第二次握手》等,都给人们留下了很深的印象。通过演出实践,王派唱腔从音色、润腔、节奏到曲调处理都有了很大发展,在表现新的生活、新的人物方面已经得心应手,运用自如。同时,在王雅琴、王盘声的坚持下,艺华沪剧团实行"两条腿走路",在传统剧目的推陈出新上也硕果累累。王盘声主演的《皇帝与妓女》《孟丽君》《董小宛》《西太后》和《铁汉娇娃》等,也很受观众欢迎。特别值得一提的是,

在沪剧界明星大会串演出西装旗袍戏名剧《雷雨》时,他演的大少爷周萍准确地把握了人物的复杂性格,既表现了此人风雅斯文、知书达礼的气派,又刻画了其灵魂深处的胆怯、卑鄙和自私。如今张杏声、孙徐春和朱俭等中青年演员在《雷雨》中演这个角色,走的都是当年王盘声表演的路子。

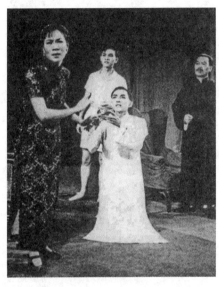

王盘声在《雷雨》中饰周萍

王盘声身为剧团负责人,从不摆架子,对群众温和体贴,不计较名利地位。政协、文联和剧协给他安排重要职务,他经常主动谦让。剧团经济有困难时,他主动减工资,有个时期每天只领五角钱生活费,靠借债典当度日。但别人有难处,他总是倾囊相助。有一次,红旗沪剧团一个并不相识的演员有困难来找他,他二话没说,就把手中刚领到的1 000元钱全部给了他。国家剧团曾几次邀请他和王雅琴、小筱月珍等主要演员加入,但最终都没有谈成,主要是他们考虑自己一走,"艺华"就很难维持,因此提出要走大家一起走,团里的群众听说后都非常感动。

舞台新秀背后的育花人

作为老一代沪剧表演艺术家,王盘声对沪剧青年演员的培养一直十分关心。20世纪60年代,他经常到黄浦区艺校沪剧班教课。如今被誉为沪剧舞台三朵花之一的著名演员陈瑜,就是他和王雅琴在

这个班上发现并加以重点培养的。陈瑜至今还记得,艺华沪剧团演出《不准出生的人》时,一位主要旦角演员突然生病,上不了台。救场似救火,王盘声主张不拘一格用人才,把当时还只是艺校学员的陈瑜借来顶戏。当时有不少人表示担心,临时赶来报到的陈瑜也生怕演砸了,不免有些紧张。王盘声却胸有成竹,手把手地给她教戏,鼓励她大着胆子上,并亲自上台演配角,为她助阵。这是陈瑜第一次正式在舞台上亮相。这次崭露头角,大大增强了她的自信心,她很快就成为剧团最年轻、最有号召力的优秀青年演员。为此陈瑜一直打心底里感激王老师。

 退休以后,王盘声把更多的精力放在提携扶植青年演员方面,当今活跃在沪剧舞台上的很多优秀小生演员都是他的学生。其中,孙徐春可以说是最有成就的一个。这位王派传人在沪剧学馆就学期间,就亲耳听过王盘声讲课,王老师当时教唱的开篇《粮食本是宝中宝》,给他留下了很深的印象。他对王盘声的唱腔既有学习模仿,也有发挥创新。在为沪剧电视连续剧《昨夜情》演唱的主题歌《为你打开一扇窗》中,他把沪剧王派唱腔潇洒优美的曲调旋律和现代流行歌曲节奏强烈的气声技巧糅合在一起,形成一种独特的韵味,很快就在年轻人中间传唱开了。王盘声不仅没有因为孙徐春的唱法逾越了王派而不高兴,相反,他多次赞扬这位学生有闯劲,敢于走新路,希望他能逐渐创造自己新的艺术流派。同时,他也没有因为学生出了名而放松对他的要求。在看了孙徐春主演的沪剧《家》以后,他特地写信提醒孙徐春,演觉新不宜过于突出人物懦弱怕事的一面,而应更多地展示这个角色身不由己的一面,这样才能引起观众更深的同情,也更能揭示封建礼教的罪恶。他还建议孙徐春处理"比翼鸟双飞"这句唱词时,尽可能在"比"和"翼"之间加一个拖腔,因为这两个字发音相近,有个转折方能使观众听得清楚一些。孙徐春不忘师恩,每演新戏,都要请王盘声来看,征求老师的意见;每

逢春节,大年初一总要上门给老师拜年。

王盘声不仅倾力培养沪剧专门人才,他对业余沪剧爱好者也关心备至。凡是登门来访的,总是热情接待,和他们亲切交谈;来信求教的,都亲自执笔,一一作答。他曾收三个业余沪剧爱好者为徒的消息,在沪上也传为美谈。一个是国家一级画师杨宏富,他从小热爱沪剧王派艺术,至今仍保持着作画时非放沪剧王派唱腔的录音不可的习惯。另一个是微雕大师汝柏平,年少时因爱哼沪剧王派唱段,曾被安上"破坏样板戏"的罪名管制一年,吃尽苦头,可他至今不悔。据说他从沪剧王派唱腔的节奏快慢和旋律高低的变化中得到不少启发,这对他的微雕艺术很有好处。还有一个是原上海重型机器厂劳资科长吴关嘉,他退休后因心脏病动手术,28天失去语言功能。可凭着记忆深处对沪剧王派唱腔的挚爱,他努力哼"刘知远敲更",每天一字一腔地哼,终于逐渐能发音并讲话了,连医生都认为这是奇迹。后来他们

王盘声和他的学生们(左二为孙徐春)

通过参加沪剧王派艺术研究会的活动，和王盘声有了接触，更感到他德艺双馨，可敬可亲，不约而同产生了想拜王盘声为师的强烈愿望。为了支持业余沪剧演唱活动的开展，王盘声欣然接受了这一请求。

让更多的人了解沪剧

　　王盘声在艺术上能够不断突破，和他的勤奋刻苦是分不开的。他出门有时会忘了带钱，但用来记录分析唱腔心得的小本子却片刻不离身。他谦虚地说，自己可能比较笨，但笨鸟先飞，用功一点，也能赶上别人。他平时没有其他爱好，全部心思都用在钻研唱腔和表演上。《黄浦怒潮》的一些唱腔旋律就是他在路上想出来并赶紧记在小本子上的。为了这个小本子，他不知道有多少次乘车误了站，访友忘了路。

　　退休以后，王盘声常常伏案写作，把大量时间花在总结整理沪剧表演艺术的经验上。他精心编撰的分析比较沪语方言、沪剧白口和普通话发音的声母韵母区别的《上海方言拼音图》和《沪剧韵母练习图》，已收入《上海沪剧志》一书，不仅成为沪剧唱腔学习的必读教材，还被视为上海方言研究的重要成果。他发表在《沪剧小戏考》中的《沪剧唱腔入门浅谈》一文，浅近翔实，方便易学，在沪剧爱好者中不胫而走，流传很广。他还有一本对自己演过的40多个代表作进行评析讲解的《王盘声唱腔艺术》，初稿写了20多万字，并不断修改。他希望这本书能让更多的人了解沪剧，为毕生钟爱的沪剧留下一份能传得下去的艺术遗产。

　　王盘声在沪剧界是称得上大师级的人物，但他的退休待遇并不高。这和他在新中国成立后长期在集体所有制的区一级剧团工作有很大关系。"文革"后期，区剧团都被迫解散，王盘声调入上海沪剧院，主演了好几个戏。"四人帮"被打倒后，区剧团又要恢复建立时，他置国家剧团优厚待遇于不顾，毅然应邀重回区剧团。很多人

为此惋惜,他却说他丢不下团里合作多年的老伙伴。后来由于戏剧演出整体不景气,区剧团相继撤销,他是作为区文化馆群众文化干部退休的,养老金自然要少一些。他处之泰然,对当年所做的选择至今不悔。

他有过三位相知相爱的女性

王盘声的生活中有过三位相爱相知的女性。他的结发夫人张彩霞是沪剧前辈艺术家筱文滨和筱月珍从小领养的宝贝女儿,曾就读教会中学,文化程度远高于只上过小学五年级的王盘声。他们的结合经历过一番波折,起初筱文滨夫妇再三以女儿脾气不好婉拒,可是王盘声一口咬定愿意。好在是娇小姐自己看中的,父母只能顺水推舟同意了这门婚事。王盘声从此成了筱文滨的女婿,在艺术上受到岳父的较大影响。夫妻俩相濡以沫,几十年患难与共,育有三男三女共六个孩子。张彩霞相夫教子,操持家务,为王盘声解除了后顾之忧,使他能专心从事艺术创造。可惜天不假年,张彩霞72岁时因病去世。后来王盘声曾和他早年的戏迷罗佩佩生活在一起。罗佩佩对王盘声的艺术十分痴迷,为王盘声操办了他的第一次流派演唱会。遗憾的是,罗佩佩也已患病离世。

新夫人曹燮芳女士来自香港,比王盘声小11岁,早先也曾生活在上海。她过去很少接触沪剧,和王盘声相处久了,对沪剧王派唱腔耳濡目染,越听越有味道,越听越有感情。她对王盘声的照顾无微不至,王盘声子女对此十分感激,都亲热地称她为"妈咪"。

王盘声的子女中,有的在航道局,有的在丝绸厂,有的成了民企的经理,也有的进修成了药剂师,继承父业当专业沪剧演员的只有大女儿王士英。当初她考取人民沪剧团学馆时,王盘声并不赞成她去学戏,倒是外公筱文滨极力支持。她对沪剧表演和唱腔非常有

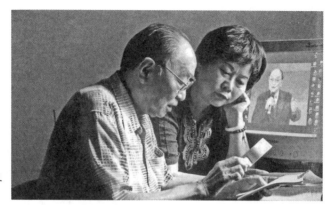

王盘声和女儿王士英在整理书稿

钻研，擅演老旦、彩旦。她从沪剧院退休后，帮助父亲整理其艺术经验，经常为一些艺术问题和父亲争论。

 王盘声并不刻意讲究养生之道，既不锻炼，也不忌口，想吃什么就吃什么。但是夫人和子女要干涉，不让他多吃甜食和肥肉，他也只能听从。除了因曾在家里摔过一跤，走路稍有不便，耄耋之年的他精神矍铄，身板硬朗，嗓音依旧，有时还上台演唱。由于他对沪剧艺术发展的卓越贡献，1992年起他得到国务院颁发的国家特殊津贴，同年又获得中国唱片公司颁发的金唱片奖。晚年的王盘声仍关注着沪剧事业的发展，他看到沪剧在上海振兴有望。

杨飞飞笑谈大世界

褚伯承

有一次，我拜访著名沪剧表演艺术家杨飞飞时，和她谈起大世界游乐场正在改造，有可能很快就要重新对外开放。她听了非常高兴，说过去大世界是上海一大景观，不到大世界，等于没来过大上海。那时大世界五花八门，什么戏都有。演员在这里各摆各的"擂台"，全凭自己的真功夫吸引观众。我说，大世界出过不少好演员，沪剧似乎与大世界特别有缘，王筱新、筱文滨、施春轩这些申曲前辈都是从大世界里走出来的。这时杨老师笑眯眯地告诉我，她也是其中的一个。接着，85岁高龄的杨老师对我讲起了她在大世界看戏、演戏的往事……

从小溜进大世界看戏

杨飞飞祖籍浙江宁波，生于1923年。她本来姓翁，名叫凤清，小名阿清。父亲原是上海一家南货店店员，后来常年失业，母亲又有残疾，只能就着油灯给人家

杨飞飞在《雷雨》中饰四凤

做袜头,但这难以养活他们兄弟姊妹6个。穷人的孩子早当家,小阿清八九岁时,就想自谋生路,赚钱糊口。她和邻居几个女孩子跑了几家厂想当童工,都因年纪小没有成功。

当时,小阿清最开心的事情就是跟着姐姐的小姐妹溜到大世界去看戏。买不起门票,个子矮小的小阿清就钻在大人袍子下摆里混进去。她爱看的是南方歌剧、武林班和蹦蹦戏(即评剧),京戏最爱看老生大花脸。武林班演的《五子哭坟》是个悲剧,她看了感动得哭了起来,对戏里的坏人恨得咬牙切齿。从这个时候起,她就爱看悲剧,看到苦的地方,往往比演员哭得还伤心。难怪她日后以擅演苦戏出名。

小阿清虽然没有条件读书,但接受能力和模仿能力却相当强,只要看过的戏,她都会哼几句。尤其那出《五子哭坟》,她最喜欢唱。夏天傍晚纳凉时,邻居叔叔阿姨总要让她唱一唱。小姑娘长了个大嗓门,唱得又脆又亮。对门有个小阿姨听了对阿清妈妈说:"小姑娘倒是块唱戏的料,家里这么穷,就让她去学戏,将来也能赚点钱。"就这么几句话,把小阿清引上了唱戏的路。她13岁时经人介绍,正式拜文明戏老先生胡铁魂为师,学演文明戏。

大世界

当时文明戏台上讲的是苏州话和国语（普通话）。老师对她讲了情节，教了她12句国语台词，她上台后居然一点也不怯场，台词没有讲错一句，而且讲到"叔父你要救国民啊"的时候，双腿朝地上一跪，双手抱着叔叔的腿，眼泪夺眶而出，顿时台下一片唏嘘。小阿清初上台就演得这样成功，以后戏里的童子生就都让她演了。这个文明戏班子经常在大世界演出。大世界的四个楼面，从一楼到四楼，各种戏剧都在这里演出。当时艺人可以互相串场观摩。小阿清像老鼠跌进了白米囤，一有空就往各个场子跑。什么京戏、绍兴戏、宁波滩簧，她看了都会哼上几句，可惜文明戏以说白为主，整台戏没几句唱，满足不了小阿清想演唱的表演欲。

在大世界练就"金嗓子"

说来也巧，当时大世界底层有儿童申曲班演出，演戏的都是和小阿清差不多年龄的少男少女，这下可把她迷住了。有一回，小阿清在文明戏《王文与刁刘氏》里演配角，化好妆钻了空子，跑到申曲场子看儿童班演的《杀子报》，不知不觉竟看呆了，差点误了自己的演出，直到找到她的人把她推上文明戏的舞台，她才回过神来。这次误场，使不少人知道小阿清喜欢上了小囡班。有位有心人成全她，答应介绍她去拜创办儿童申曲班的丁婉娥为师。

但照当时的规矩，要交100元拜师钱。这可难住了小阿清，她哪里拿得出这么多钱呢？幸亏丁老师了解情况后网开一面，免了拜师钱，只要举行个仪式。16岁的小阿清喜出望外，买了香烛、馒头、糕点，欢欢喜喜地对老师行了磕头礼，进了儿童申曲班，还取了艺名"杨飞飞"，就是希望她像只小鸟一样越飞越高，越飞越红。当时她非常羡慕班里的姐妹。丁是娥已能穿着旗袍、扮相秀丽地唱正旦

了，而汪秀英洒脱聪明，在台上演什么像什么。只有筱爱琴比杨飞飞去得还晚，年纪也比她要小五岁。这四个女孩子后来都成了沪剧舞台上的著名演员。

杨飞飞在儿童申曲班受到比较严格的训练，平时丁老师坐在当中，她和丁是娥立在两旁，戒尺放在桌上。丁是娥当小先生教她唱《摘石榴》，规定当天教当天会，如果背不出唱不好，戒尺是不留情的。好在小姊妹都会帮她。晚上大家睡在一个阁楼里，杨飞飞一遍一遍向丁是娥学，丁是娥不厌其烦地教她。清早，汪秀英又为她操琴练唱。小姊妹的这份情意，杨飞飞一直记在心里，从不忘记。

杨飞飞虽然后进山门，但由于学过两年文明戏，再加上刻苦用功，所以很快赶上了小姊妹们。那时她心目中的偶像是著名申曲女艺人筱月珍。筱月珍的唱刮辣松脆，声震全场。有一次杨飞飞看她演《冰娘惨史》，在冰娘告状时有一大段唱，筱月珍的起腔、送腔、甩腔的声音像决堤的潮水般冲下来，音量宽洪，余音绕梁，听得杨飞飞心潮激荡，祈望自己有朝一日也能像筱月珍那样声震全场。

当时唱戏没有扩音设备，为了练就一副好嗓子，杨飞飞每天提早来到大世界，一个人站在台上对着空荡荡的观众厅练唱。每唱完一段，就跑到场外问开电梯的老伯伯：我唱的喉咙响吗？你听得见我清唱的唱词吗？看到老伯伯笑眯眯地点着头，她高兴得要跳起来，然后再回到台上继续练唱。这样一遍又一遍，几年如一日。有一次日夜场之间空场，她即兴唱了一段京剧大花脸唱腔，洪亮的声音在场子里回响，姐妹们都吃了一惊，说杨飞飞的嗓子练得已有金少山的味道了，从此小姐妹们都叫她"小金少山"。

杨飞飞年轻时练就的好嗓子，为她日后创造自己的艺术流派打下扎实的基础。几十年来，杨派艺术深受观众喜爱，魅力经久不衰，很大程度上是和杨飞飞当年在大世界的勤学苦练分不开的。

1938年，杨飞飞（左跪者）学艺时参演《火烧百花台》（后右二为丁是娥，后右三为汪秀英）

大世界演出一举成名

　　儿童申曲班因淞沪抗战停办后，杨飞飞几经转折，搭班参加演出。那个年月，艺人被认为是戏子，被压在社会最底层，少女的热情和世道的冷酷形成强烈反差。戏班子经常跑码头，风里来雨里去，处处有舞台，处处受欺压。一次在一个小镇演出，保安队长喝得醉醺醺的，要杨飞飞为他唱"十八摸"的下流段子。她不会唱，也不愿唱，只好装病，躲在借宿的庙里，脸上涂抹香灰，身上盖着棉被，躺在烂泥地稻草铺里，泪水和汗水糊了一脸。保安队长见了信以为真，骂骂咧咧地走了。第二天天刚亮，她赶紧起身，竹裙一束，包头一扎，装扮成乡下姑娘，悄悄地赶了十几里路才搭船逃回上海。

20世纪40年代初,申曲已经进入西装旗袍戏的鼎盛期,由著名演员筱文滨组建的文滨剧团尤为兴旺。杨飞飞于1942年经人介绍,加入了当时被称为"水泊梁山"的文滨剧团。这里人才济济,光年轻的旦角就有王雅琴、石筱英、凌爱珍、顾月珍等。眼看这些大姐姐一个个唱红了,杨飞飞心里好不羡慕,她也憋足了劲,随时寻觅着脱颖而出的机会。

一次,剧团安排杨飞飞在大世界推出的一个戏里扮演女主人公的妹妹。这个角色虽然是配角,但有一段妹妹受姐夫强暴后卖到船上走投无路、欲投海自尽的戏,非常动人。杨飞飞根据自己的嗓音特点,设计了一段凄惨委婉的唱腔,并采用钢琴伴奏,还配上波涛涌来的音响。结果这段演唱受到观众好评,被称为"投海曲",杨飞飞也由此崭露头角。她经常对人说,我学艺在大世界,开始出名也在大世界。

"杨八曲"风靡上海滩

如果说沪剧杨派艺术在40年代后期已开始形成的话,那么它的真正成熟和发展是在新中国成立以后。杨飞飞的代表剧目很多都演

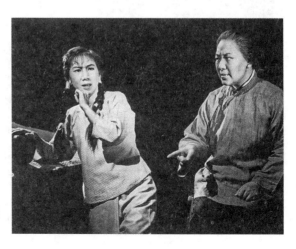

杨飞飞(左)与石筱英合演《雷雨》

出于新中国成立初期。当时,戏曲事业正经历历史上难得的繁荣发展时期。杨飞飞组建的正艺沪剧团已改名为勤艺沪剧团,也办得热闹兴旺。他们发扬沪剧善于贴近现实生活的特点,积极上演《方珍珠》《小二黑结婚》《罗汉钱》《小女婿》等进步戏,还先后推出根据中外名著改编的《家》《茶花女》和《为奴隶的母亲》,使剧团整体艺术水平上了一个新的台阶。1956年,北京首次召开戏曲音乐座谈会,杨飞飞荣幸地作为沪剧界的唯一代表出席了会议。

从北京回来,杨飞飞更加意气风发,她积极编演《两代人》《黛诺》《陈化成》《龙凤花烛》等一连串新的现代戏。在艺术上,她得到了她爱人赵春芳的悉心帮衬。赵春芳不仅唱功讲究,而且戏路很宽,小生能演,老生也会唱,演正面人物气宇轩昂,演反面角色也活龙活现。这对艺术伉俪长期合作、相互切磋,对杨派艺术的形式发展起了重要的作用。后来勤艺沪剧团又改建成宝山县沪剧团,但杨飞飞创造的沪剧杨派始终是这个剧团主要的艺术特色。

杨派的艺术特色,突出地体现在杨飞飞主演的《为奴隶的母亲》和《妓女泪》中。这两出戏多次在大世界演出。《为奴隶的母亲》根据30年代左翼作家柔石的同名小说改编,它揭露了中国农村典妻陋俗制造的人间悲剧。杨飞飞在剧中扮演被丈夫典出了三年复又返回夫家的春宝娘。她在表演上环环扣住了母爱这个主旋律,人物时悲时喜,柔肠寸

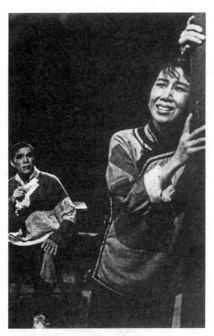

杨飞飞主演《为奴隶的母亲》

断,尽管对秋宝牵肠挂肚,却还是一步步走近家门。她手里拿着的一只皮老虎的细节,更加重了人物的悲剧色彩,使人性中最伟大的母爱情感得以升华,观众看了无不潸然泪下。

《妓女泪》的演出,使杨飞飞在表演艺术上达到了新的高度。她不是一般地表现人物被损害、被侮辱的辛酸悲苦,而是从人物的悲剧经历中挖掘出女主人善良、柔弱而又忘我的品格。

《妓女泪》成了沪剧杨派艺术的看家戏,上海滩几乎家喻户晓。剧中金媛从狱中获释后,一路求乞到北平寻子的这段演唱广为流传,一时间上海的街头巷尾乃至工厂车间里、商店柜台前,都听得到那优美动听、感人肺腑的唱腔。由于这个唱段先后运用了凤凰头、长三送、快板慢唱、反阴阳、三角板、道情调、迷魂调和长板长腔等八种沪剧曲调,很多人把它称为"杨八曲"。"杨八曲"唱腔感情深沉、丰富多变、曲折优美、委婉动听,成为沪剧在大世界和其他剧场久演不

杨飞飞主演《妓女泪》

在《第二次握手》中,杨飞飞饰丁丽侠

衰的保留曲目。

　　杨老师在如此高龄谈起往事来还是兴致很高，滔滔不绝。我不由向她请教起长寿养生之道。她笑着回答，我也说不出什么名堂，只是觉得做人要开心，我是个乐天派，再大的事也不发愁，心里烦只有一时三刻，过后就不再去钻牛角尖，饭照吃，觉照眠。2005年，与她相濡以沫、共同生活几十年的丈夫赵春芳去世，她十分伤心，但她很快从悲痛中挺了过来，仍然有条不紊地过自己的日子。她现在和儿孙们生活得很开心。

　　临走的时候，杨老师说，她是永远不会忘记大世界的。大世界不仅是老百姓的娱乐场所，也是培养锻炼演员最好的学校。过去尽管演出繁忙，但只要有空，她和丈夫总是喜欢带孩子们去大世界热闹热闹。她叮嘱我，大世界重新开放时，千万不要忘了告诉她，她要带着一家老小再去走走、看看。

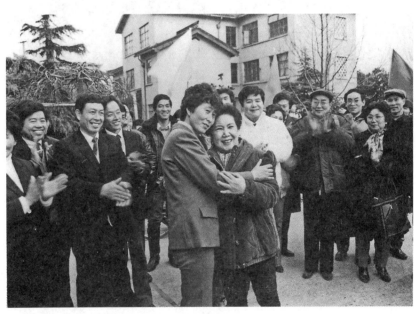

杨飞飞参加沪剧回娘家演出

文牧与沪剧《芦荡火种》

沈鸿鑫

自从沪剧《芦荡火种》被改编成京剧样板戏《沙家浜》之后，阿庆嫂、郭建光、胡传奎等就成了家喻户晓的人物。常熟阳澄湖畔的横泾乡也因戏改名为沙家浜镇，现在成了进行革命传统教育的基地和旅游胜地。可是，沪剧《芦荡火种》的原创执笔者却很少有人提及，他就是上海沪剧院已故剧作家文牧先生。

竖立在沙家浜镇上的郭建光、阿庆嫂塑像

文牧

　　文牧先生是我的老师。我第一次见到他，还是在1962年的冬天。那时我是上海戏剧学院的研究生，我们几个同学到当时的上海人民沪剧团实习，文牧先生任我们的指导老师。记得那天我们见到的文牧先生，没有一点大编剧的架子，只见他瘦瘦的身材，脸色略带黝黑，穿一件藏青色中式棉袄，头上戴一顶绒线帽，说话细声慢语，一口浓重的上海本地话，倒像是一位朴实的老农。后来我们相处久了，才了解到文牧老师丰富的艺术人生。

戏剧人生

17岁拜师学唱申曲

　　文牧是一位从舞台上跌打滚爬出来的剧作家。他原名王文爵，又名王瑞鑫，文牧是他的笔名，1919年出生于松江县（今为松江区）。松江地处富庶的江南水乡，黄浦江穿境而过。这里是人文荟萃之地，也是沪剧的发源地之一。文牧在小学读书时，就对土生土长在上海的滩簧（当时已称为申曲）表现出浓厚的兴趣，他一有机会就去观看申曲的演出。小学毕业后，文牧在一家米行里当学徒。由于酷爱申曲艺术，1936年他17岁时，便毅然离开米行，正式拜申曲艺人王雅芳为师学唱申曲。开始他是跟师学艺，随师巡演，在上海市郊和苏南一带流动演出。当时有的戏班已聘请一些文明戏班的先生来编幕表戏。文牧一边演戏，一边也跟着学习编排幕表戏。后来文牧与女艺人筱惠琴结婚，自组"王家班"，文牧自己演小生兼排戏，筱惠琴则是台柱子，演花旦，他的弟弟文虎、文庸，妹妹幼琴都参加演出。他们除了演对子戏、同场戏以外，文牧还编了幕表戏《西游记》，王

文虎饰孙悟空，筱惠琴反串唐僧，文牧饰猪八戒，幼琴饰女妖。"王家班"在松江长桥松风阁等剧场演出，颇有名声。1948年，文牧加入由丁是娥、解洪元创办的上艺沪剧团，始任演员，翌年兼任编剧，从此启用"文牧"为笔名。1953年2月，上艺沪剧团和中艺沪剧团合并成立上海市人民沪剧团，文牧遂任主要编剧，并任艺委会副主任。从此，文牧成为专职编剧。

上海解放后编写现代戏

上海解放后，文牧参加新戏《赤叶河》的演出，成功地塑造了王大富的形象，因而荣获1950年上海市春节戏曲演唱竞赛演员一等奖。

新的生活激发了文牧的创作热情。1949年八、九月间，文牧先后改编了《小二黑结婚》《王贵与李香香》，分别由丁是娥、蔡志芳、石筱英、邵滨孙等主演。1950年，文牧在上艺沪剧团创作了现代戏《好儿女》，获1951年上海市春节戏曲演唱竞赛荣誉奖。1952年10月，上海市文化局戏曲改进处创作室集体改编沪剧《罗汉钱》，由

《罗汉钱》剧照，丁是娥饰小飞蛾

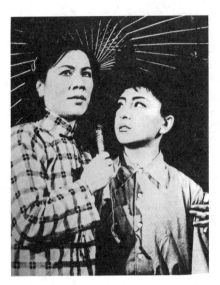

《鸡毛飞上天》剧照，丁是娥饰林佩芳，顾蕊芳饰虎荣

戏剧人生

文牧和宗华、幸之三位编剧执笔。剧本根据赵树理的小说《登记》改编，描写农村妇女翻身解放的故事，是沪剧反映新生活、新人物成功尝试。这个戏由上海著名演员丁是娥、筱爱琴、解洪元、石筱英等联袂演绎，在第一届全国戏曲观摩演出中获得极大成功，并荣获剧本奖，后来还拍摄成影片，在全国放映。

《好儿女》和《罗汉钱》的成功给了文牧极大的鼓舞，他又创作和改编了沪剧《金黛莱》《鸡毛飞上天》等现代戏。1954年2月，他与汪培合作，根据刘白羽的小说《春天》改编成沪剧《金黛莱》，描写抗美援朝题材，塑造了朝鲜劳动妇女的英雄形象。该剧目于1954年10月参加华东区戏曲观摩演出大会，荣获剧本一等奖和演出奖。这个戏还曾去南京、杭州、武汉、长沙、南昌等地巡回演出，反响极为热烈。

文牧在积极创作现代戏的同时，还努力整理加工沪剧的传统剧目。从20世纪50年代开始，他整理改编了《庵堂相会》《陆雅臣卖娘子》《陶福增休妻》《女看灯》《阿必大回娘家》等一批著名的传统剧目。

深入阳澄湖写活阿庆嫂

1958年初，文牧受到电影《铁道游击队》的影响，很想编写一部反映新四军抗日斗争的现代戏，因为他自己曾亲身经历过抗战时

期的烽火生活，也听到过不少这方面的故事。他向沪剧团党支部书记、副团长陈荣兰汇报了自己的想法。

是年9月，陈书记拿了一大摞材料来对文牧说："这是从南京军区拿来的一批解放军建军30周年征文的材料，你看看有没有适合的题材？"文牧仔细阅读了这批材料，其中有一篇由崔左夫撰写的《血染着的姓名——三十六个伤病员的斗争纪实》的文章，引起了他的兴趣。这篇作品叙述在1939年秋，新四军的"江南抗日义勇军"（简称"江抗"）36名伤病员，在团政治部主任刘飞带领下，来到常熟阳澄湖西的芦苇荡养伤。他们在地下党和群众的掩护下，与敌伪进行了巧妙的斗争。文牧觉得这个题材很好，故事生动感人，富于传奇色彩，适合改编成沪剧剧本。于是，他向书记和团长汇报了自己的想法。团部研究决定，将它改编成一部现代剧，集体创作，由文牧执笔。

陈荣兰书记派陈剑云和文牧等同志去参观军史展览馆，见到了36位伤病员的照片和有关实物，并深入采访了部队首长和36位伤病员中的幸存者，收集到许多生动的素材。文牧还亲自到阳澄湖一带深入生活，听当地群众回忆新四军的战斗故事。他还从一些老大妈那里了解到当地大做亲、闹喜堂、走坊郎中等民俗民风。《血染着的姓名》原来写的是东来茶馆的老板胡广兴，是男的。有一次，文牧采访常熟一位搞地方志工作的老同志，才知道当时还有不少以茶馆老板娘为掩护从事地下工作的女同志，光在苏州、常熟地区就有十几位。其中有一位叫陈二妹，她和丈夫陈关林在常熟董浜的镇上开了一爿涵芳阁茶馆，实际上是党的地下交通站。当时任江南抗日东路军司令的谭震林就经常来此，她曾多次护送过谭司令。为了掩护谭司令的孩子，她还把自己的亲骨肉给别人领养。后来地下交通站暴露，丈夫牺牲，但她毫不畏惧，带着一双儿女继续从事地下工作。考虑到这个戏里男角较多，而沪剧团旦角力量强，所以文牧就把茶

馆老板改成了老板娘阿庆嫂,并由著名演员丁是娥扮演。其实,阿庆嫂的角色是概括了生活中众多从事地下工作的"老板娘"而塑造出来的一个典型。

通过采访和深入生活,文牧对那个时期的斗争生活和人物有了深刻的认识,脑海里也活跃起一个个丰富生动的形象。同时他又充分调动了自己的生活积累。他原本就对江南城镇十分熟悉,接触过三教九流各式人物,又曾和日寇、伪军、流氓、乡保长打过交道,因此他塑造的阿庆嫂、胡传奎、刁德一等人物形象非常生动,呼之欲出。"摆开八仙桌,招待十六方,砌起七星灶,全靠嘴一张",把一位机智灵巧的茶馆老板娘刻画得栩栩如生。他还精心设计了阿庆嫂、胡传奎、刁德一的一段"三重唱",充分运用戏曲传统手法,表现出尖锐的戏剧冲突和人物的不同性格。沪剧里有许多"赋",如《陆雅臣

《芦荡火种》剧照(左起:俞麟童饰胡传奎,丁是娥饰阿庆嫂,邵滨孙饰刁德一)

卖娘子》的唱词就安排了"鸟赋""花赋""茶赋""药赋"等。《芦荡火种》中县委书记陈天民的藏头药方，就借鉴了"药赋"。剧中还充溢着江南水乡的美丽风光和淳厚的民俗风情，如阳澄湖、芦苇荡、走坊郎中、大做亲等等。剧中的唱词既通俗又生动，像"芦苇疗养院，一片好风光"等唱段，一经演出便不胫而走，到处传唱。沪剧《芦荡火种》于1960年1月27日在上海共舞台首演，由著名沪剧表演艺术家丁是娥、石筱英、解洪元等主演，一举获得成功。

1964年《芦荡火种》晋京演出，受到刘少奇等中央领导人的赞赏。后来北京京剧团据此改编成京剧《芦荡火种》（后改名《沙家浜》），更是成为影响巨大的剧目之一，达到了在全国范围内家喻户晓、妇孺皆知的程度。

晚年想写《芦荡火种》续集

晚年的文牧，热心致力于沪剧史料的搜集研究和沪剧志的编纂工作。

20世纪80年代，他为了搜集、研究沪剧史资料，参与筹备江、浙、沪二省一市滩簧戏研讨与展演活动。他担任了《上海沪剧志》的编委，还热情参加《中国戏曲志·上海卷》《中国曲艺志·上海卷》的编纂工作。他不辞辛劳搜集资料，执笔撰稿，对沪剧的史料钩沉、史论研究也做出了重要的贡献。20世纪80年代后期至90年代，我担任《中国曲艺志·上海卷》的编辑部副主任时，曾约请文牧撰写本滩、锡滩的部分条目，他欣然允诺。他做事一向认真负责，一丝不苟。由他撰写的条目有《双买花》《双投河》《灯笼记》《借当局》《游花园》等，他用蝇头小楷写在方格稿纸上，字迹工整，且语言精练，为此我非常感动。

20世纪90年代，文牧已经患病，但仍笔耕不辍。有一次他对

我说:"等身体好一些,真希望重返芦苇荡,体验体验生活,写一部《芦荡火种》的续集,以反映阳澄湖地区的新貌。"

可惜,他的这一愿望还没有实现,便于1995年6月23日因病逝世了。

戏剧
人生

沪剧界义演捐献飞机大炮

周良材

1950年6月,就在中华人民共和国成立未满一周年之际,朝鲜战争爆发。霎时间,鸭绿江畔,硝烟遍野,我国辽宁东陲竟遭敌机狂轰滥炸。10月,中国人民志愿军在忍无可忍的紧急关头,雄赳赳气昂昂,跨过了鸭绿江。"抗美援朝,保家卫国"的怒吼声,震撼祖国南北西东。

这时的沪剧界,在11月19日听了文化局夏衍局长的动员报告后,在"上海市戏曲界时事宣传委员会"的统一领导下,成立了以解洪元、石筱英、邵滨孙、王盘声为首的沪剧"宣委会"分会,用电台义播、下厂宣传、加场义演与大会串等多种形式,广泛发动群众筹募经费,支援这场伟大的正义战争。

11月22日,所有著名演员积极参加了由市领导组织的广播大会,演唱了《斩断魔爪》《无耻美帝贼强盗》等节目。各剧团还以幕前加演、早场义演等方法进行广泛宣传。

当时已接近年关,新成立的文化局戏曲改进处遂结合第二届地方戏春节竞赛,"上艺""中艺"创作了以抗美援朝为背景的新剧目《好儿女》和《红花处处开》,努力沪剧团与艺华沪剧团则上演了历史剧《花木兰》和《皇帝与妓女》,子云剧团的《工人万岁》和英施剧团的《双喜临门》也都表现了同一个主题。

义演捐献，也一浪高过一浪。12月10日，"上艺"召开了全团会议，当场认捐子弹400发。4天后，"中艺"传出消息，捐2 150发子弹与10枚手榴弹。哪知"山外有山"，15日下午，上海影剧工会在捐献会议上，宣布越剧界已捐子弹4 000发，电影厂捐5 000发，会上更号召影剧两界向捐献10万发子弹进军。

一向不甘人后的沪剧界，会后马上组织各剧团加演早场，迎头赶上。"文滨""英施"等剧团等纷纷响应，捐献量一下子突破了6 000发，在戏曲界处于领先地位。

1951年，抗美援朝运动进一步深入。沪剧界抗美援朝支援分会认为，除了"歇夏"，前后各团可筹得1亿多元（旧币，下同），若发动整个沪剧界举行一次大会串，可净挣3亿多元，这样可超额完成捐献一尊"沪剧号"大炮。

于是，分会雷厉风行，立即集合了文牧、张智行、张幸之等编剧，司徒阳、周起等导演，夜以继日赶出一台大戏《一千零一天》。这个戏的主题与《白毛女》一样，也是讲"旧社会把人变成鬼，新社会把鬼变成人"，只是规定情境放在解放前后的大都市上海。

剧本通过一幢搭有三层阁的二层楼石库门住宅中几家居民之间的家庭、婚姻及邻里纠葛，以强烈的对比手法，勾勒出他们在新旧社会的不同际遇和命运。这里有剥削成性的二房东盛福棠（金耕泉饰）与大老婆（汪秀英饰）、小老婆（顾月珍饰）及阿飞儿子少棠（王盘声饰），在客堂楼上有吃长素的老太（石筱英饰）与特务儿子根宝（丁国斌饰）、舞女媳妇梁敏（丁是娥饰），亭子间有老中医龚伯康（孔嘉宾饰）与寡妇女儿淑珍（王雅琴饰），灶披间住了一对流氓夫妻（杨飞飞、钱逸梦饰），阁楼上住着电气工人（邵滨孙饰）以及进步教师（解洪元饰）。就在这"七十二家房客"中，展开了一场革命与反动、正义与邪恶之间的尖锐斗争。

这个戏由于有一定思想性，生活气息浓郁，加上群星大会串，因

1951年7月20日《文汇报》有关沪剧界举行义演的报道

而订票踊跃。原定只演4天,哪知新光大戏院门口人山人海,竞相购票,不得已连续演出了20天。结果超额完成5亿多元人民币,名列各种捐献榜首,上海市各界及各文艺支会纷纷来人来函表示慰问和祝贺。

与此同时,沪剧界前辈老艺人也都纷纷提出要为捐献飞机大炮尽绵薄之力。经支分会研究,同意7月26日起在中央大戏院日夜演出传统剧目《陆雅臣卖娘子》《男落庵》《蓝衫记》《张凤山卖布》。这些老艺人当时均已年近古稀,陈秀山、沈筱英、沈林生等早已脱离舞台,然而他们还是再三要求重返舞台。特别感人的是,双目已经失明的老艺人宋美琴,不顾大家劝阻,坚持要求参加演出,在演《蓝衫记》"十教训"一场戏时竟昏倒在台上,经急救后才苏醒过来,但第二天又抢着化妆,演出《阿必大》。类似的感人事例,在抗美援朝义演期间真是不胜枚举。

1952年初,沪剧支分会对历时6个月的捐献运动做了总结。他们认为,从最早计划仅捐5 000万元子弹费用开始,经过后来的2亿、3亿元发展到可以购买大炮,最终达到10亿多元拟购"沪剧号"飞机,这不能不算是沪剧界有史以来的一大壮举。

滑稽兄弟
——姚慕双与周柏春

缪依杭

在上海滑稽舞台上,姚慕双和周柏春的兄弟档已活跃了半个多世纪,他们是滑稽界的老前辈了,只要他们登台,观众喜爱他们的热情就会爆发出来。

1985年12月,香港市政局主办戏曲汇演,首次邀请上海的滑稽独脚戏去参加演出,姚慕双和周柏春一起去了。他们表演的《新老法结婚》《吃酒水》以及他们的弟子童双春、李青表演的《南腔北调》等,使江、浙、沪籍的香港观众都为之倾倒。香港报刊称誉姚、周两人为"滑稽史上的超级双档""两人都是主角",都能说善唱,

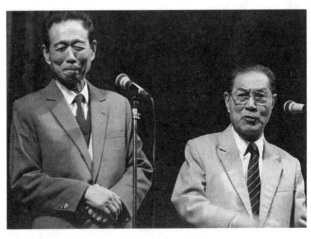

滑稽兄弟周柏春(左)、姚慕双

而且在题材上还最能适合时代。

姚慕双、周柏春这一对"超级双档"是怎样学艺、成才、出山的呢？说来话长。

两个艺名的由来

姚慕双原名姚锡祺，原籍浙江慈溪，1918年生。兄弟中排行老大，至今有些滑稽老艺人还直呼他"阿大"。"阿大"自幼喜欢模仿方言市声。有时他在弄堂里学着喊几声"修阳伞，阿有啥坏格橡皮套鞋修哦？"不少居民信以为真，拿着阳伞套鞋跑出来，吓得他一溜烟逃之夭夭。因家境贫寒，他勉强上完初中，无力升学，便到一家外商开办的"沙利文"糖果公司当了侍应生。这段生活使他有机会接触和观察到各种不同人物，在与外商和外籍顾客的交谈中又学会了不少应用英语。他在表演独脚戏《英文翻译》时，能讲一口流利的英语，美国ABC广播公司记者对此感到惊异，曾专门为此向姚慕双做过采访。

工作之余，"阿大"常到一家熟识的私人电台去玩。滑稽艺人何梅生正在这家电台播演，他就在一旁偷偷地听。何梅生为他热爱滑稽的心意所动，1938年，他们成了师徒。"梅"字有一别写为"槑"，何梅生即以"双呆"为艺名；而"阿大"姚锡祺则以"仰慕何双呆"之意，改名"慕双"，开始了滑稽播音。

"阿大"的母亲是个能干而有见识的妇女，她的家教极严。姚慕双下海唱滑稽是瞒着母亲的。一天，母亲听到收音机里的声音酷似阿大，心中犯疑，等阿大回来一问，果然"姚慕双"就是他。母亲见生米已成熟饭，便严肃地关照儿子："既然唱了，就要用心唱，好好唱，不要被人轻贱。"从此，"用心唱，好好唱"便成了姚慕双滑稽生涯的座右铭；而他"不要被人轻贱"的正直性格，也是滑稽同

行所一致称道的。在和周柏春搭档后,每有新节目,阿大就先演唱给母亲听,母子共同商量提高。逐渐地,姚慕双、周柏春的滑稽形成了雅俗共赏的特点,把滑稽语言从日常的生活琐谈、东拉西扯扩展到诗词、文学、历史、理化、外语等领域,使听众耳目一新,被誉为有"书卷气"。

周柏春唱滑稽这件事,本身也有点滑稽。他原名姚振民,1922年生,比"阿大"小四岁,排行老三,老艺人们亲切地称他"三弟"。"三弟"也有一根滑稽神经。他在育才中学上学时,一下课就赶紧往家里跑,书包还没有放下就打开收音机,准时收听名家滑稽节目。有时,放学晚了,滑稽节目已经开始,他还来不及回家。不过,当时一些店铺为招徕顾客,普遍用大喇叭放在店门口播放电台节目,因为那时还没有录放机,"三弟"就背着书包站在店铺门口呆呆地听。

1939年,姚慕双的播音搭档缺人,临时叫"三弟"来帮几天忙。原来只指望他嗯嗯啊啊地搭搭腔,混几天算数,不料他知识丰富,出言诙谐,对一些名家的滑稽节目娴熟于心,俨然一个老于此道者。几天下来,听众纷纷给姚慕双写信或打电话,对他的新搭档表示赞赏,并询问他是谁,叫什么名字。这可给姚慕双出了个难题,如果不回答听众的询问,就会切断与听众的感情联系;如果讲出了名字,又要影响"三弟"的学业。因为姚振民上学的育才中学是工部局的重点学校,如果他下了课唱滑稽这件事张扬开去,即使不被学校开除,也必遭同学的歧视。晚上,兄弟两人和父母商议,决定让姚慕双第二天回答听众询问时报出一个假名字。姓就用母亲的姓,姓周。名字呢?这兄弟俩对母亲十分孝顺,希望母亲健康长寿、松柏常青,他们也好继续托母亲的荫庇,"大树底下好乘凉",就叫周柏荫吧。第二天,姚慕双代"三弟"向听众报了名字,但一出口竟说成了"周柏春"。因为那时播音都是直播,一言既出,即成定局,只好将错就错。于是,滑稽演员"周柏春",就这样十分滑稽地来到了滑

稽界中。

不久之后，姚振民毅然辍学下海；"周柏春"这个艺名也就越传越开了。

又说又演的表演风格

在一般观众的印象中，姚慕双、周柏春的独脚戏归于"说派"一类。

然而，滑稽兄弟30年代末期在电台播音中初露头角时，节目却大多为滑稽歌唱。这是由于播音的时间短促，中间还要穿插许多商业广告，以"说"为主的长段子不易适应，而唱段却可以灵活运用，小大由之。但是在这种客观限制之下，他们走出了一条和其他的"唱滑稽"并不完全雷同的路子，即除了唱戏曲、小调之外，还唱外国歌曲，唱电影插曲和流行歌曲，并加以滑稽化。

40年代时，姚慕双、周柏春在堂会、饭店和咖啡馆的常驻表演中增加了"说"的成分，他们开始把自己播音的滑稽节目起名叫"自由谈唱"，从短唱段中得到了解脱。

姚、周滑稽兄弟，对发挥自身的优势有着天然的了解，默契之佳自不待言；且两人都具有"说"和"托"的修养，经常互为上下手。作上手时不必担心下手的配合，"说"得轻松流畅，做下手时完全明了上手的思路，"托"得密缝妥帖。终于，这种优势在继承和博取的基础上逐渐稳定下来，形成了以"说"和"演"为主的表演风格。

提起姚、周的独脚戏，人们马上会想到他们的代表作《英文翻译》。新中国成立前，"老牌滑稽"王无能有《外国朱砂痣》，用京剧《朱砂痣》中的唱腔，唱26个英文字母，没有主题思想，纯属娱乐性。其后的一些外国话噱头，绝大部分出在"洋泾浜英语"上。洋泾浜原是上海市内通向黄浦江的一条河道，上海开埠以后，一些人

在这一带和外国船员做生意。他们不懂英语,只是听会了某些单词,他们的英语发音带有浓重的方言色彩,又按照汉语的语法组合英语单词,人们把这种不伦不类、不中不西的外语俗称"洋泾浜"。姚、周的《英文翻译》吸收了前人之所长,主意清楚,在说表中显示出结构,对并无实学又故意卖弄的"洋泾浜者"采取了善意调侃的态度,使同病者在一笑中知耻知悔。而且,由于姚、周对一般的生活英语确有所知,发音较准,有能力以"真"衬"假",在有条不紊的说表中使人增智,令人信服。30年代有一档滑稽也常在台上耍耍外国腔,唱唱外国调,曾称"外国滑稽",姚、周一出,自惭形秽。直至今日,以外语出噱头的独脚戏,一般艺人似已自动放弃,成为姚、周所独有。后来有人以日语演唱《金陵塔》,那不过是退回到《外国朱砂痣》纯娱乐性的水平上去而已。

擅长多种方言,是姚、周在独脚戏方面的第二个特色。在香港演出颇受欢迎的《新老法结婚》,承接了何双呆、沈笑亭合说的《老法结婚》,增添了40年代时尚的"新法结婚"内容,在对比中肯定了新法婚礼的进步,又反映出某些婚礼徒有形式之可笑,更发挥了方言特长,发展出苏州人和宁波人"哭出嫁"习俗,使老作品面目一新。又如《七十二家房客》,姚、周在其中展现了苏州话、绍兴话、山东话、浦东话、北京话、苏北话、常熟话、常州话、上海话、无锡话、宁波话、广东话、崇明话等13种方言,特点鲜明,相映成趣,显示了不同凡响的方言功力。其中二房东和美国水手的"洋腔方言"和苏州洋泾浜,虽近于外国话出噱头一类,但和13种方言一样都在为性格塑造服务。

滑稽戏剧团——笑笑剧团和蜜蜂剧团

姚慕双、周柏春是从唱电台、做堂会、演独脚戏直接跨上滑稽

戏舞台的。1942年，他们参加了第一个滑稽戏剧团"笑笑剧团"，1950年又以他们为核心组织了"蜜蜂滑稽剧团"。但在扮演人物、塑造形象这一点上，他们的实践相对少一些，原有的基础并不厚实。周柏春曾自述过这样的一个笑话：1943年在某剧中扮演一名好汉，剧中有举枪击毙坏蛋的情节，不料射击时做效果的火药纸受潮失声；他装作查看，把枪口对准了眼睛，恰恰此时未受潮的火药纸响了，按规定情景等于好汉自己击毙了自己，无奈之中他想出了一句台词——"老子有避枪法，打不死的"，顿时成为观众笑声铺天盖地而来的一个大噱头。这个笑话虽然表现了演员的机智，但也从中反映了他在扮演人物上的漫不经心，甚至视若儿戏。1951年，周柏春在《牛博士》中扮演特务，虽然懂得了对人物的分析，但摆脱不了噱头至上的羁绊，把特务演得"油腔滑调，贼忒兮兮""可笑而不可恨"。公安人员来逮捕特务，小观众竟大叫"周柏春，快逃，快逃！"

1952年是姚慕双、周柏春和蜜蜂滑稽剧团在表演上走向正确道路的重要一年。这年演出的《小儿科》，以一个银行小职员做主要人物，以其在新旧社会的不同遭遇，揭示了人物性格发展的具体性和逻辑性，显示了"走正路"的特点。上海市文化局曾给它免征娱乐税的鼓励。

1960年，蜜蜂滑稽剧团编入上海人民艺术剧院的建制，称"人艺四团"或"上海人民艺术剧院滑稽剧团"。在著名戏剧家黄佐临的直接指导下，姚、周两人塑造人物的艺术技能日趋成熟。周柏春扮演的几个角色——《满园春色》中的二号服务员、《笑着向昨天告别》中的工人老丁，已经摒弃了扭捏作态的"娘娘腔"表演，而赋予人物外在的柔美圆浑的动作语言，同时又能做出符合性格的内在解释。姚慕双在《满园春色》中扮演四号服务员，在《笑着向昨天告别》中扮演中医华祖康，他注意发挥演员自身的气质特点——硬派。1979年，姚慕双在《出色的答案》中扮演杂务工老方，鲜明地刻画了他

耿直、强硬的性格,同时配合以语音硬朗的广东方言和具有棱角的形体动作,在直爽中见幽默,在强硬中显噱头,塑造了一个滑稽戏舞台上典型化程度较高的正面艺术形象。周柏春在《出色的答案》中扮演的马家骏、在《路灯下的宝贝》中扮演的蒋阿桂,身份、地位、性格各不相同,而在前者的虚伪阴险,后者的胆小世故中,同样显示了柔软矫曲的个人特点。《出色的答案》于1979年参加国庆30周年献礼演出,获得中央文化部颁发的演出一等奖;姚慕双、周柏春是《出色的答案》中三个主要演员中的两个(另一个是严顺开)。该剧的获奖,反映了他们的表演水平已经达到了相当的高度。

纵观姚慕双、周柏春的独脚戏和滑稽戏表演,可以发现:

姚慕双的"说"和"做"的力度很大,苍劲老到,节奏感强,有时还带有一些火爆的成分,常会使人联想到"麒派"。

周柏春的动作追求圆熟,富有弹性;出言吐语,稳健冲淡;从容不迫,宁静致远。其节奏感常常表现出一种迟缓状态,取得破格的美感,俗称之为"阴噱"。

北方曲艺界的朋友,把他们这种个人风格概括成四个字:"热捧、软逗"。

——这就是姚慕双、周柏春的个人表演风格。

笑谈笑嘻嘻

漱 石

一说起笑嘻嘻，想到他在舞台上塑造的众多艺术形象，人们常会忍俊不禁。不过，许多观众大概并不知道他70多年的艺术生涯和坎坷生活中许许多多令人捧腹的趣闻。那些趣闻也会使人发笑，只是这种笑，在旧社会常常透出一段艰难时世的辛酸。

裁缝师傅为他取艺名

笑嘻嘻是滑稽戏的著名演员。如今大家都叫他这个艺名，而他的原名是什么，知道的人恐怕并不多。他本姓张，1919年出生在上海菜市街（今宁海东路附近）。当时，他的父亲为他取名叫张文元。其实，"张"也还不是他的本姓。他父亲原姓阙，因为跟一位姓张的艺人学变戏法，改姓张，名凤翔，以后子女也改从张姓。张文元16岁那年始改名为阙殿辉。

"笑嘻嘻"这个艺名是他学艺崭露头角之后才有的。张文元9岁开始学艺。那一年，他父亲病倒，本来已能顶角的姐姐又累得重病缠身，眼看一家五口断了生计。不得已，父亲让他和7岁的妹妹进"新新公司"游乐场和"花花世界"去唱双簧挣钱度日。兄妹俩很懂事，懂得家中苦境，学得刻苦，唱得认真，加上很有点天资，进步

很快。他们唱的双簧《说梦》《对戏》,当时就颇受观众欢迎。那时,他用的还是原名。

取艺名是他学唱滑稽戏之后。1927年除夕,他姐姐因为一连唱了几小时堂会不得歇口气,最后口吐血沫,死于非命。"新新公司"游乐场和"花花世界"又辞退了他们兄妹俩。他父亲求苏滩艺人王美玉向黄楚九说情,让张文元兄妹到"大世界"唱滑稽戏。进"大世界"演戏之后,张文元演艺大有长进,他父亲思量着为儿子起个叫得响的艺名,思虑多日,没能想出一个称心的。

一天,他父亲踱出房门,来到天井里,碰巧隔壁的裁缝师傅坐在门口做生活,此人也是个滑稽戏爱好者,见到张凤翔便说:"张家伯伯,侬格儿子的滑稽戏越唱越好听来,但就是他的名字叫不响,假如能起个叫得响的艺名就好了。""我正为格桩事体发愁。"裁缝随口答道:"格有啥发愁的?听侬儿子唱滑稽的人都要发笑的,我在'大世界'就看到许多观众看了侬儿子的滑稽戏后,面孔上都是笑嘻嘻的。侬儿子的艺名就叫笑嘻嘻蛮好格。"张凤翔一听,心中一亮,拍手点头说:"侬起的这个名字蛮好,好,就叫'笑嘻嘻'。"同行也觉得这个名字好,一致表示首肯。从此,"笑嘻嘻"这个艺名就伴随着他度过了半个多世纪的艺术生涯,而他原来的名字,不论是"张文元"还是"阙殿辉",反而鲜为人知了。

周柏春陪他去相亲

笑嘻嘻这位滑稽演员的成家过程也很有点戏剧性。

旧上海,一般青年人大都二十来岁便结婚了,笑嘻嘻成家却相当晚,原因是家境贫寒。他父亲靠变戏法赚点钱,养家糊口本来就不易,后来累得一身病,断了生计。姐姐死后,家庭重担便压在他和他妹妹两人身上。本来靠唱滑稽戏还可以过日子,但他18岁那年

发生"八一三"事变,他自编自唱的一则痛斥日寇的唱段闯了祸,又敲掉了饭碗。以后,他只得为干货行敲松子肉、剥胡桃衣,干点零星的杂活赚点钱。抗战期间,生存下来尚且不容易,成家自然谈不上。

到1948年,笑嘻嘻已经虚龄30了。那时候,周柏春邀他加盟姚周兄弟档,他和姚周每天在"民生""合众""中国文化"等几家电台播出,很受市民欢迎,他的日子才逐渐好了起来。年届30还没有娶媳妇,大家都为他焦急。

一天,隔壁邻居朱姓裁缝兴冲冲地跨进他家,说为他物色了一个对象,要他去会会面。笑嘻嘻同父母商量之后,决定去看看。

相亲,总得彼此了解才和貌。裁缝说对方是个纱厂女工,勤劳朴实是没有问题的,至于相貌中不中意,要笑嘻嘻会面后自己决定。笑嘻嘻唱滑稽戏很有点灵气,可是,眼睛却是高度近视,而且还受过一点伤,视力实在不灵,这可犯难了。没有办法,他当即就找周柏春帮忙,一同去相个亲,也就是说请他代生一只眼。周柏春一听,笑着拍了拍胸脯说:"好,包在我身上!"

双方会面那天,笑嘻嘻和周柏春早早到了"大世界"斜对面的大三元餐厅。两人正在嘀咕,女方却已经来了,不知道是怕难为情,还是什么别的原因,媒人尚未介绍完毕,她便转身匆匆离去了。笑嘻嘻没有看清对方是啥模样,忙问周柏春,当时周柏春也还没来得及仔细端详,人就已经走远了,只得尴尬地笑笑说:"背影倒看得蛮清爽。"

相约见面的这位纱厂女工叫周妙仙,性格爽朗,倒已很看中笑嘻嘻。订婚的时候,笑嘻嘻对她没有提别的要求,只提了一条:希望孝顺公婆。周妙仙同笑嘻嘻结婚后40多年,患难与共,相敬相爱,相处得很好。后来他俩都成了农工民主党的成员,积极参加区政协等各项活动。

饰演"流氓炳根"

上海解放之后,笑嘻嘻参加"大公滑稽剧团",演过不少好戏。在《苏州二公差》里,他演公差李达;在《样样管》里扮演钢铁厂党委书记;在《七十二家房客》里扮的是流氓炳根。这些戏不仅受到市民的欢迎,还受到毛泽东、周恩来、陈云等老一辈无产阶级革命家的好评。

《七十二家房客》是上海市民人人皆知的讽刺剧,原先嘲讽的是"二房东"这类小人物,思想性不强,后来经过多次修改,主题升华为讽刺以"三六九"为代表的旧社会的反动统治阶级和腐朽的社会制度,思想内容深刻多了,艺术上也日臻完善。

笑嘻嘻在《七十二家房客》中扮演的是流氓炳根。日常生活中的笑嘻嘻是个老实人,戏中的炳根却是个欺软怕硬、又可恨又可笑

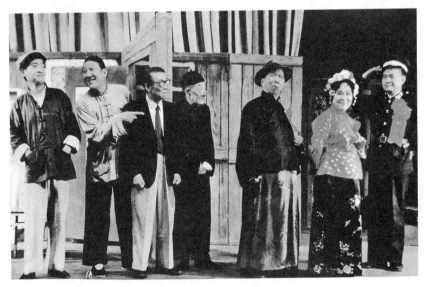

《七十二家房客》剧照,笑嘻嘻饰流氓炳根(右三)

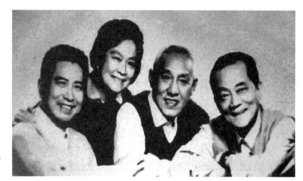

《七十二家房客》演员，左起：笑嘻嘻、绿杨、张樵侬、杨华生

的角色，但他演得却是惟妙惟肖。之所以能演得好，笑嘻嘻总说同生活有关。新中国成立前，他家离"大世界"不远，住的就是类似"七十二家房客"那样的房子。"大世界"这一带炳根之类的人物到处可见。这种人白天是"皮包水"（坐茶馆），晚上是"水包皮"（孵混堂），成天游手好闲，吃喝嫖赌，斗殴打架，见弱就欺，见财就捞。笑嘻嘻不仅见得多，而且亲身受过他们的欺凌。1946年，他同朱培声搭档，每晚在中央西菜社表演滑稽，常光顾的就有特务头子戚再玉的门徒金蛇子、潘宝田这帮子人。当时，他演出的一档节目叫《和气生财》，嘲讽下层社会那些满嘴脏话的人。这些流氓认为是骂他们，散场之后，便揪住他和朱培声恶打了一顿，笑嘻嘻被打得眼睛出血，在家养了一个多月伤。流氓的一副恶相，给笑嘻嘻留下的印象至深，使他常常想在舞台上再现这些流氓的嘴脸。炳根这个角色演起来尽管夸张，却合情合理，演得恰到好处。

　　《七十二家房客》的上演曾在上海引起轰动，相当长一段时间里，几乎场场爆满。这出戏的戏名也成了上海市民的口头禅。1962年，周恩来总理与贺龙副总理来上海视察工作，曾请"大公剧团"到锦江小礼堂演出这个剧目，周总理看了演出后连连夸奖："演得好，演得好！"

滑稽轶事:忆张冶儿和易方朔

笑嘻嘻 漱 石

上了岁数的老上海大概总会记得张冶儿、易方朔这两个人的大名。在20世纪二三十年代的上海滩,人们对他俩滑稽突出的演技叹为观止;而对他俩分分合合的从艺生涯,也颇感兴味。时隔多年,追忆这两位艺术家的逸闻轶事,不啻是件令人赏心的快事。

首次合作:《四教歌》唱红上海滩

张冶儿

张冶儿(1894—1962),原名张景华,世居吴门,属马。

易方朔(1892—1960),本名易祥云,浙江绍兴人,属龙。

他们年轻时都爱看文明戏,嗣后又都成为演文明戏的红角儿。易方朔曾做过警察、当过兵,后师从"马褂滑稽"张利声,在江浙一带跑码头。20年代来沪上,继拜郑正秋为师,进了"笑舞台",成了人们交口称赞的名演员。张冶儿几乎与易方朔同时来到上海并加盟"笑舞台",他同样以出色的演技获得观众的青睐。

张冶儿生旦净末丑，什么角色都能扮演、演好、演活（如《珍珠塔》中的方老太、《拖油瓶》中的"油瓶"童生等），正是这个原因，郑正秋也十分乐意地收他做了弟子。

当时，"笑舞台"的演员阵容相当强大，班主张石川、编导郑正秋麾下集中了沪上名角陈大悲、董天民、陈秋风、张大公、夏天人、谭志远、张双宜、林雍容、王无能、徐半梅、陆啸吾、张利声等人。张冶儿和易方朔能经常与这些

易方朔

名家同台共演，切磋技艺，对他们艺术上的进步很有帮助，是十分幸运的。

老师很理解弟子们的抱负，1926年当张冶儿和易方朔提出要离开"笑舞台"出去大显身手时，郑正秋含笑给以祝福。不久，一个以他俩生肖命名的"龙马精神团"成立，他俩带领几位在艺术上趣味相投的同仁，胆壮气粗地踏进新新游艺场（今南京路上海第一食品商店所在地），开始了艺术上的首次合作。

"龙马精神团"搭班以后，一口气排演了《哑夫妻》《谁先死》《卖花郎》《恶婆婆》《真假娘舅》等趣剧、闹剧，受到观众欢迎。但他俩不满足于这些短小的剧目，他们想搞一出全新的大型剧目，《四教歌》便是在这样的氛围中面世的。

所谓"四教"是指由四个叫花子（上海人又称"小瘪三"）教诲落难公子郑元和的故事。故事源出于明代传奇剧本《绣襦记》。他俩将其移植，变更了时空，成了一出颇有韵味的"海派"作品。主人公郑元和负债累累，既不能与心上人李亚仙成婚，也回不了严父健在的老家，在黄浦滩头遇到阿大（苏州人，由张冶儿扮演）、阿二

（扬州人）、阿三（杭州人）与阿四（绍兴人）四个叫花子，他们分别向郑元和传授求生的本领，教其学唱诸如"打花鼓""道情""唱春"等曲调，最热闹的一段是群唱"莲花落"："阿大阿二跟我街上去走呀！……。"不少唱词揭露世态的炎凉、社会的黑暗与旧习俗的危害，颇能醒人；其形式又唱做齐备，十分吸引人。新新游艺场一天演两场还不能满足观众的要求。

然而，《四教歌》演出的成功，使得他俩第一次分了手。张冶儿有志于继续编演大型的剧目，而易方朔却热衷于演"堂会"、加噱头。他们各自循着自己的艺术道路发展，笑着分了手。

梅开两处：滑稽艺术走向成熟

关于张冶儿与易方朔的分手，据易方朔后人回忆还另有一层原因。原来当时新新公司的生意极不景气，为了挽救濒危的局面，公司老板便与两人商量，将剧团一拆为二分别在楼上、楼下演出。这一分果然引起观众的好奇而纷至沓来，新新公司居然由危转安渡过了难关。此说谨录备考。

由易方朔领衔的"方朔精神团"，十分注意发挥自己善于放噱的特长。易方朔动足脑筋将先前演出的《四教歌》内容扩充，并易名为《四十大教歌》。他要求全班演员人人上台，以符"四十"之意。其实，"方朔精神团"并无这么多演员，但观众决不会上台去一一点数，添上了一个"十"字，已收先声夺人之效。

此外，他还搞了"活动"广告，以造成更大的声势。他租用了40辆黄包车，动员并凑齐了40名化装成叫花子的演员，让他们个个反穿狗皮马夹，手持各种乐器，在乐队经过闹市时，鼓钹木鱼齐敲，管弦丝竹同奏，百音杂陈，五彩纷呈，煞是闹猛，一下子将路人吸引。当他们仔细看清张贴于车身的广告内容时，才知是易方朔在为

《四十大教歌》做流动宣传。

《四十大教歌》的演员队伍中有位名叫金晶镜的，他在舞台上拉起胡琴，唱起了《万路灯》，此曲与今天的《金陵塔》相去不远。金晶镜先缓后急，越唱越快，配唱的满台"叫花"又随之做出节奏强烈的动作，顿时满台生辉，观众齐声叫好。

易方朝为趋合时尚，又请来了女演员易妹妹，让她在舞台上大跳草裙舞。舞姿柔美，唱腔悦耳，再加以变幻的灯光和无穷的噱头，《四十大教歌》更加吸引观众。这一剧目由新新游艺场演到浙江大戏院（今浙江电影院），再演到中央大戏院（今市工人文化宫），剧场天天爆满。易方朝的大名几乎家喻户晓。

不久，易方朝演红了上海滩。

此刻，"方朝精神团"的演员阵容已逐步强大起来，不仅有张利声、裴杨华、魏偷桃、费知汉、金晶镜、周空空、沈万山、陈心乐、桑神童、沈一鹤与范佛笑等人，而且还有"易家班"的易妹妹、易采桃和小方朝加入，另外还有较为知名的编剧傅小波与张怀玉等。

30年代，"方朝精神团"献艺于新开张的大新公司游艺场（今市百一店所在地）。易方朝为能与同行竞争，也为能唱更多的"堂会"以适应社会变化的需要，便将京剧的表演程式引进自己的剧目中，于是出现了一大批以包公为主角的滑稽京剧如《包公打銮架》《包公大捉落帽风》等。易方朝扮包公，唱的是绍兴大班（高调），扮张龙的说山东话，扮赵虎的说宁波话，人人均穿戏装，上下场敲京剧锣鼓，场面真真假假，笑料频添，不少观众认为这要比真的京剧好看得多。

同易方朝分手后，张冶儿致力于大型剧目的编演。在他组建的"冶儿精神团"里，名演员比比皆是，如顾梦痴、杨笑云、王文元、马秋影、祝君、朱娟等。自30年代中期起，"冶儿精神团"走的是一条什锦歌剧的路子，剧团开进大世界游乐场，请来了昆剧名角"传字辈"的汪传坚、刘传衡、方传芸等三位。他们既是老师又是演员，

向团里的演员传授昆剧演出艺术，一段时间下来，演员的做功、身段、扮相乃至武功均大见起色。

这一阶段，张冶儿陆续编写了时装剧《摩登少爷》《阎瑞生》，现代剧《阿Q正传》，古装戏《吕布与貂蝉》《吴三桂》《喜临门》《大香山》，还有武打剧《大罗天》《大闹天宫》等。这些剧目演出时，场面热烈、节奏强烈、武打激烈，几乎将大世界游乐场内其他场子的观众都吸引过来。张冶儿的什锦歌剧以它众多的内容与新颖的形式赢得了观众的喜爱，奠定了他在上海戏剧界的地位，上海的滑稽艺术也因此趋向成熟。

再度联袂："龙马精神"传"孤岛"

太平洋战争爆发后，张冶儿与易方朔又结合在了一起。原因是"孤岛"时期的上海曲艺界出现了畸形的繁荣，涌现出不少专演独脚戏、滑稽戏的剧团如"笑笑剧团""华亭剧团"等，竞争十分激烈。为使剧团能生存下去，他俩深感有再度联袂、张扬"龙马精神"的必要。

拥有两支坚强演员阵容的"新龙马精神团"以新世界红宝剧场为大本营，先后上演了《山东马永贞》《阿Q正传》等大型剧目，吸引了广大观众，并在竞争中站稳了脚跟。

其中，《山东马永贞》一剧连演连满持续了一年多，这一盛况在当时实属罕见。后来，该剧又去南京夫子庙金谷戏院演出，也同样出现人人争睹的动人景象。究其原因，是张冶儿与易方朔在分团期间各自均进行了十分有效的艺术探索，他们还多方求师以汲取兄弟剧种之长。当时的易方朔就拜红极一时的著名京剧演员赵如泉为师，因而在《山东马永贞》一剧中，他一人就扮演了洋人黄胡子、流氓郑子明、卖唱人、乞丐和柴仆等几个角色，演谁像谁，为全剧的演

出成功起了锦上添花的作用。

要在"孤岛"时期吸引观众,非得下点功夫不可。联袂后的新剧团注意紧跟潮流,注重舞美,置办了灯光、服装,这样经过革新与美化的舞台,演出效果自然要比其他剧团来得好。他们还不惜重金聘请前辈艺人杨菊笙、沈传琨、马传青、潘海秋等来剧团培养青年演员,提高艺术水平,增强竞争力。

老而弥坚:艺术追求不懈

抗战胜利后,张冶儿与易方朔分别率团去江浙等地演出。当时,易方朔还办起了以小方朔为主的"小京班"。新中国成立后,易方朔又重建"方朔精神团"在无锡等地演出。在党的关怀下,剧团在艺术上获得新生,演出了不少崭新的剧目,如《白毛女》《小二黑结婚》《王贵与李香香》等。后来,他又主动将"方朔精神团"改名为"无锡市众力滑稽剧团"(今无锡市滑稽剧团的前身)。易方朔逝世后,无锡市滑稽剧团为了纪念他,在演出的说明书上总要标上"原方朔精神团"的字样。

新中国成立后的张冶儿曾一度加盟上海大众滑稽剧团,演了《恭喜你》《跑街先生》《老娘舅》《游码头》等剧目。后因受极"左"路线的迫害,他回到苏州"养老"。在苏州期间,他不顾年老一如既往地为滑稽事业的繁荣尽力。他竭尽记忆,昼夜不辍地编写了近200个传统小戏,由苏州市文化部门编印出版,为我们留下了宝贵的资料。

他还在花甲之年拜评话演员王树松为师,学说《武松打虎》。为使技艺长进,他天天去公园学虎啸声。后又向老演员龚炳南学说《济公》,在书场演出时,博得了不少老戏迷的喝彩声。

张冶儿和易方朔这两位老艺人已离我们而去,但他俩对艺术不断追求与刻意创新的"龙马"精神则给后人留下了颇多启示。

滑稽王汝刚自报家门

<div style="text-align:right">王汝刚</div>

戏剧人生

我叫王汝刚,
上海滩上杨树浦引翔港里人。
阿爸五十岁,姆妈四十零,
才生下我这独苗根。
父母老年得子蛮开心,
哪知我天生有些拎不清,
上过学,插过队,
做过医生和工人,

厨房中的王汝刚

唱滑稽、演小品，
还要轧轧闹猛拍电影。
一年三百六十五天，
每日早出夜归，投五投六瞎起劲。
那次领导要我填表格，
把历年获奖情况、社会公职，"角落山门"全写清。
算一算，一大串，
吓得我差点发神经：
"帮帮忙，我吃过甜酸和苦辣，
不过是个凡夫俗子本分人，
各位如果有胃口、有耐心，
听我自报家门讲分明。"

做"什锦砂锅"不做"汏脚钵头"

说来你们不信：最早断定我会做演员的，是个道士！

我六岁那年，祖父去世，道士到我家做道场。我觉得好玩，趁道士脱下道袍去吃饭时，悄悄走到灵台边，披上花花绿绿的道袍，戴上道冠，手举朝板，模仿道士拜忏，嘴里唱道："修——阳——伞！"唱得起劲时，忽听后面"哇"一声喊，道士回来了，我吓得扔掉法器，碰翻了灵台上的"净水"，三天道场白做。父亲骂我，道士却在旁边说："蛮好格，王家要出一个戏子了！"

一般唱戏的，都拜过老师。不瞒大家说，我到现在还没有拜过师。那你算无师自通喽？那倒也不是。我没拜师，但老师可以举出一大把。有人说我的独脚戏很好看，我是占了点便宜的：不是师承一个人，而是糅合各名家。揉得好，是"什锦砂锅"；揉得不好，是"汏脚钵头"。我王汝刚当然想做"什锦砂锅"。我的戏运道蛮好——

笑嘻嘻教我独脚戏，绿杨教我演大戏，杨华生为我总体把关质量检验。我学杨华生的大度（稳），学笑嘻嘻的幽默（准），学绿杨的泼辣（狠），这样一来我这只"什锦砂锅"，稳准狠都有。

1979年10月，新中国成立30周年，上海几个著名演员"文革"后首次联袂演出。因为沈一乐去世，笑嘻嘻起用我做搭档，我受宠若惊！准备表演的段子是《打莲湘》。当时剧团上演《苏州二公差》，夜戏散后，笑嘻嘻叫我上他家对台词。笑嘻嘻块头大，壮墩墩福笃笃，动作迟钝。他到家后，先问老婆家里情况，然后吃一碗白木耳，再慢慢地洗脚。等到一切弄好，忽然发现我静静地在旁等候，便想起对台词的事，说："从前我先生刘春山教我时，也是在散戏之后，那时还要散得晚，我要服侍他吃好鸦片，他再教我。"言下之意，他手脚还算是快的，对我还是特别照顾。

他一招一式教，我一招一式学。他兴致上来了，凌晨还不放我走，我呵欠连天："阙老师（笑嘻嘻原名阙殿辉），我要回去了！"

"急点啥？"

"车子没有了。"

"走走回去好了！"

天哪，我家在周家嘴路，他家在南京西路"大光明"附近！他说完，自己也笑了。

我出去时，真的没有车子了。那时工资只有40多元，叫"差头"（的士），没有条件，只好乘"11路"自备车走回去。到家里弄堂口时，大饼摊正在生煤炉，准备开早市了。

绿杨在演戏方面对我教导很多。她像赵丽蓉一样，文化程度不高，但悟性极高。有时她拿来一个剧本，叫我去读。给她读剧本真是艺术享受，她能根据剧本即兴出噱头，语气节奏掌握得好极了。她饰二房东，四次出场，步子没一次相同。我佩服她。生活中，我们关系也很好，她无子女，我死了母亲，她与我，情同母子。

她有时会表扬我,更多的是批评我。记得去杭州演出《糊涂爷娘》的时候,我一看杭州风景好,像天堂,猢狲屁股坐不牢了,到处去玩。有一天到瑶琳去看"仙境",想尝尝做仙人的味道,但仙人没有寻着,回来却差点误了场子。我心急慌忙,涂上油彩,上场演出。我扮演皮小囡孙小宝,在外面偷了东西,被老师和里弄干部发觉,紧追不舍。小宝赶紧逃到家里,母亲见状,存心包庇儿子,拉开被子,叫他到床上睡觉,蒙混过关。然后对跟踪而来的人辩解道,儿子在睡觉,怎么会做坏事?

按照剧情,孙小宝听到老师和里弄干部赶上门来,吓得从床上溜到床底下,躲了起来。母亲却不知道,还在一本三正经为他辩护。为了证实自己的话没错,母亲掀开被子,叫来人看,结果儿子无影无踪,母亲大惊失色,窘态百出,被人教育一顿。

不知是瑶琳的"仙风"有催眠作用,还是因为路途上太疲劳,我一到床上,就被瞌睡虫引进梦乡,根本忘记还要跳到床底下躲起来这一情节。绿杨扮演的母亲掀开被子,看见我睡得正香,哭笑不得。

这种场面,碰到别人,一定很尴尬。但绿杨到底是绿杨,应变能力强,她在我手臂上狠狠一扭,说道:"小鬼,好醒醒了!"然后又说了几句,同剧情衔接起来,把我"救"了。

我王汝刚,到今天没有忘记手臂上的这一扭。"小鬼,好醒醒了",像警钟长鸣,提醒我在艺术道路上,要有责任感,不能糊里糊涂。

我还要感谢杨华生。他是当代滑稽泰斗,表演上一只鼎。他在"合作滑稽剧团"里唱红上海的那年,我父母刚开始合作,把我生下来。他曾经戴着大口罩,和一顶"现行反革命"的帽子,悄悄坐在剧场角落里,看我演仅有一句台词的跑龙套角色。他拉我到台角,和我握手,并鼓励说:"小朋友,将来滑稽剧团恢复,我请你同台演出。"他曾经和笑嘻嘻一起,钻进我家小阁楼,打通我父亲思想,让

我走上滑稽艺术道路。他对我的指导,像他的表演作风一样,细致入微。我听了他的指点,很受启发,生怕忘记,回家后悄悄用笔记本,工工整整记录下来。我这两天翻开旧本子,读到十几年前一个冬日,杨华生看了我的《三毛学生意》片断后,所作的六点"指示",心里很感慨——

1. 多看些文彬彬在电影《三毛学生意》中的表演,翻跟斗要帅;
2. 唱的时候,动作不要戏曲化,而要生活化;
3. 跳上跳下,到底年轻,比李九松活络;
4. 人物(三毛)要有特定动作;
5. 小嗓子用得很好;
6. 台词中有一段:"我还不忙?早上起来买菜、淘米、洗尿布……"这类似相声表演的贯口,节奏要正确,要有感情、有停顿,台词要清楚。

我就是这样,博采众名家之长,烧"什锦砂锅"。我演"王小毛",演《明媒争娶》,演《明明白白我的心》,演电影《股疯》,都有"什锦砂锅"的味道。不过,到底好不好,观众是美食家,欢迎经常品尝,多提宝贵意见。

与"老娘舅"的"八年好合"

在舞台上、电视中,大家都看到了:我演独脚戏的搭档是李九松。从20世纪80年代初,我和老李开始合作,"情投意合",感觉良好。有个书法家曾写了四个字送给我们:"八年好合"。

说来也稀奇,演独脚戏,单单两个老的,观众容易看厌;单单两个年轻的,噱头也不足。我与李九松,自认为是新与旧的结合,互相取长补短。李九松是戏剧世家,他父亲演到《珍珠塔》的"九松亭"一节时,母亲生下了他,于是取名叫"九松",所以他似乎注

定是要演戏的。他生活底子厚，肚皮里噱头特别多，但文化低，评上二级演员时，他说："我是中国没有读过书的副教授！"而我，生活体验不及他，但识得几个常用字，喜欢读书，对新东西接受快。我做上手、逗哏，他做下手、捧哏，效果不错。我对他说："老李，军功章里有我的一半，也有你的一半！"

我们都叫李九松"老娘舅"，因为他侠义心肠，菜场、剧场、医院、火葬场，到处都有朋友，人家婚丧喜庆，都喊他去帮忙。但热心过头，往往闹出笑话。他今年60岁，但有一颗童心，热爱生活。他14平方米的房间，放了鸟笼、盆花、金鱼缸、蟋蟀、吉铃子、叫蝈蝈、三只猫、四只狗，是个小型动物园。有一次赴新加坡演出，他把吉铃子带在身上，过关时，吉铃子不争气，叫了起来，害得他受了严格检查，后来弄清真相，才算过关。他并没有对吉铃子发脾气，反而以充满父爱的声调说："迭只小东西好福气，没有护照没用车钿，照样出国做友谊使者。"

我和"老娘舅"，平日里相处蛮好。但外出演戏时，我总想方设法让他一个人睡一个房间，因为他晚上睡觉，会发出13种声音：打呼噜、说梦话、磨牙齿、放浊气、咳嗽、蟋蟀叫、吉铃子鸣、黄铃试喉、叫蝈蝈练嗓……。他嗜好吃肥肉，但年纪大了，长此以往，胆固醇会高，容易中风，于是在家由他老婆"内控"，在外由我监督。但他比我年长20岁，我的规劝词必须婉转，说得重，会吓得他睡不着，说得轻，他又不肯听，既要点明要害，又得包上一层糖衣。想了半天，拟出一段曲里拐弯的绕口令——

"现在少吃吃，将来多吃吃；现在多吃吃，将来没得吃！"

糖衣到底容易接受，李九松的"肥肉欲"比前稍有节制。

台下融洽，台上也融洽。有时遇到"险情"，也能"化险为夷"。头一次到广州演出，我事先做好准备，买了两盒广东话磁带，天天听。一到广州，用学来的大兴广东话与人交谈。一时间，我满脑子

广东话，到了台上，演起独脚戏《头头是道》来，也讲起了粤语。广东观众天天操广东话，大概听腻了，一旦有洋泾浜粤语引进，反觉新鲜、有趣，"哗哗"的掌声，使我很受宠，骨头一轻，接下来全部讲大兴广东话。

但要命的是，我事先忘了与"老娘舅"打招呼！他一句听不懂，目瞪口呆。我这才暗暗叫苦，懊悔没在台下与他对一遍。幸亏"老娘舅"是多年老搭档，加上他的拿手好戏——眨眼睛、搔头皮、装口吃，憨头憨脑样子，口中讷讷："你在说、说什么？"广东观众倒也乐不可支，以为这一切都是题中应有之义。我呢，也将功补过，每讲一句台词，就停一拍，让他思考一下，接下去。

下台后，后台同志表扬李九松："年纪大，适应性倒蛮强，刚到广东，广东话句句听得懂！"李九松哑巴吃黄连，板着面孔，把我大骂一顿，说我给他"吃药"！我只好再三打招呼，赔不是。也因剧场效果不错，这件事就算了。散场后，我同他到广州街头吃"打边炉"（广式火锅），李九松一杯高粱落肚，不开心化为乌有，于是又谈笑风生。

到郑州参加"全国曲艺小品邀请赛"，我们携带的节目是独脚戏《征婚》，由三人出演，尽是"老弱病残"哪！老——李九松，年纪大；弱——演女角色的是18岁的学员徐磊，顶替上来的，艺术方面弱；病——我胃出血4个"+"，刚刚痊愈；残——原先的女搭档离团而去，致使最佳拍档有缺损。三个人下定决心，原先滑稽艺术不过长江的，现在过了长江，定要拿出好成绩，回来见江东父老。

李九松国语不过关，新名词掌握不稳，"孩子"，他念"鞋子"；"灯火辉煌"，他念"灯壁辉煌"；"宾馆"，他讲"栈房"；"照相"，他讲"拍小照"。但他很努力，一空下来，便和尚念经般练习。我也帮他想办法，让他减少台词，增加形体动作，有些重要台词，等他讲完后，我再重复一遍，既让观众听清，也起强调作用。

《征婚》演完，效果很好。李九松光秃着脑袋，得意了："我的国语还不错。看上去我们有希望了。我的目标是三等奖，但二等奖也有可能。"

我一盆冷水浇上去："不要太乐观！北方观众出于礼貌，才叫好。评委都是高层次的，像姜昆、骆玉笙，要求高来兮的。"

结果要等到第二天晚上揭晓。白天熬着，日子很难过。我说："反正伸头一刀，缩头一刀，我们也难得到黄河流域老祖宗的地界上来，去玩玩吧！"于是我们一起去看了黄河，吟李白诗句，看嵩山少林寺。到饭馆吃饭时，李九松点菜，要黄河大鲤鱼。我反对："留下这条大鲤鱼，晚上跳龙门吧！"结果没点。

晚上6点返回，大家看我们时的目光，有点异样，我们也不去东打听西打听。有人通知我们："《征婚》今晚再演一场！"我的心剧烈跳动起来：有点苗头了！报奖时，是倒过来报的。三等奖，没有我们；二等奖，没有我们。"老娘舅"汗水急出，在秃脑门上闪光。最后，报出三个一等奖，我们的《征婚》，登上榜首！

我看到李九松呆掉了，我推推他，要他上去领奖，他动也不动。于是"老弱病"一道上台，从骆玉笙手里接过奖杯。这时，李九松流下了眼泪。

我很高兴：大鲤鱼啊，你终于跳过了龙门！

"采风捕噱，笑匠本色"

托观众的福，经常听到一些好话，说我的独脚戏有"书卷气"；说我演的人物有深度，进入到骨头里；说我争取到一批高层次观众；说看了我的戏，对滑稽从此刮目相看。

谢谢大家的抬举。真正的滑稽是群众创造的，高雅的噱头是从生活中来的，我王汝刚本事再大，没有生活，到台上只能是死蟹

一只。

　　我写过一副对联——

　　"嘲花弄月，雅士作为。

　　采风捕噱，笑匠本色。"

　　我平时每到一地演出，总不忘"采风捕噱"。首先，把当地的地图、史志材料弄熟，然后利用演出空隙，跑茶馆，逛集市，采访当地老人、名人、怪人，把稀奇古怪的东西记下来。没有纸，就用旧信壳、旧报纸、餐巾纸来记，回上海后，分门别类整理。我结交"三教九流"，和尚、道士、尼姑、医生、保姆、皮匠、裁缝，甚至国民党旧将领，我都采访过。人家晓得我是"王小毛"，很愿意把所见所闻谈给我听。记录的笑料很丰富，迄今已有20大本，如《艺海拾贝》《惜墨如金》《一句笑话》《金玉良言》《佳句妙联》《趣闻奇观》等；内容五颜六色，意思噱头噱脑，请原谅我不在这里一一披露，卖卖关子，以后有机会再多放几个噱头，让大家开心开心。

　　有一次，我到太仓沙溪乡演出，效果特别好。乡领导问我："生活上有啥不便？住宿哪能？"我回答："没啥。都不错。""你有啥要求？可以提出来。"他又问道。

　　这一问正合我意，我趁机提要求，要去"采风捕噱"。我说："想去看看顾阿桃！"

　　不料乡领导面有难色。有个干部把我拉到一边，悄悄说："我们不便领你去，但晓得你要观察生活。这样吧，我骑辆自行车，在前面踏得慢点，你跟在后面，走得快点。离开此地一里半的地方就是。到了我就指给你看，你自己去，我不陪你去。"

　　我看他顾虑很多，就问："她是什么身份？"

　　"普通党员。"

　　"是党员，怕啥？"我王汝刚二话没说，就按照这套"地下工作"的联络办法，找到了顾阿桃。

顾阿桃知道来意后，有点激动："王小毛来了！"她指指墙上的木头广播盒子说："我常常听你的。"于是我观察她：面孔红润，身体好，四周是高楼，她住不惯，仍住简陋平房，夫妇俩养鸡养鸭，安度晚年。她的语言是这样的——

说到演出——"噢，你们是来宣传毛泽东思想的是哦？"

说到我们送她戏票去看戏——"我自己付钱。毛主席教导说：'不拿群众一针一线'。"

说到她的心愿——"我吃不愁穿不愁，只有一个想法：我和伟大领袖毛主席的合影，能还给我一张就好了！"

后来看了演出谈感受——"我看了很有干劲！"

顾阿桃说话，活脱脱带有一个时代的痕迹，给我留下了蓝本，对我塑造"文革"时期的人物很有用。

我还利用与电视台同志主持节目的机会，访问过前清秀才苏局仙。那是1991年9月27日国庆前夕，苏局仙109岁。我们一早5点半出发，因为苏老6点钟起床，8点钟又要睡觉。他住周浦卫生院单人房间，受特别护理，房间布置成家庭式，从家里搬来红木茶几和两只太师椅，上面供一尊老寿星。

我见苏老头上戴顶旧帽子，为使他形象精神些、饱满些，便摘下，随手戴在自己头上。电视台同志说："苏老，你好，国庆马上到来，上海人民关心你健康。请对上海人民说几句。你最近身体怎样？"

"我最近身体不好。"回答的是一口南汇乡音。

导演关灯，众人扫兴。旁边阿姨模样的干部叽里咕噜，通过苏老的儿子转告老寿星：要说自己身体好。

灯光重新打开，全场鸦雀无声。

"我最近身体——"前清秀才运足一股气，让它在空中逗留片刻，慢吞吞，慢吞吞，突然重重落下来——

"总算还好！"

导演如释重负，大家也松了一口气。我情不自禁地走上前，向苏局仙双手作揖："服帖服帖！"我在心里说：苏老，如果你讲身体很好，就是假话，我王汝刚对你的打分就降低了。"总算还好"——既避免说假话，又符合意图，因为活到109岁，不管再怎么样，总算是可以的。高，实在是高！

他对着话筒又说了："今年是……国庆……"转身问儿子："几年？"儿子提示他："42年。"他重新说："今年是国庆……"导演觉得老寿星记性太差关照他不必报年数了，于是苏局仙改口，"之乎者也"，只听得清结束语是"国运无疆，国运无疆，国运无疆"。

我浑身一热，兴趣大增：这里肯定有好东西！便请录音师再放几遍给我听，仔细研究是什么话。总算还好，我听明白了，是文言文，抑扬顿挫，朗朗上口。有两句是这样的："国庆即将来临……我等草芥小民……安居乐业……沐露承恩……（三呼'国运无疆'）"

我有耳福，好像在听前清大臣向皇帝奏本。过去我只能从《儒林外史》《官场现形记》中了解老学究，现在眼见为实。今后扮演老学究、前清遗老之流，又有蓝本了。

我一高兴，便要苏老留墨宝——只要一个字。他说写"寿"，我不要，我不想向他讨寿，要让他活得更长寿，活得更开心，我请他写个"龙"字，因为我属龙。苏老眼睛看不大见了，凭感觉写了"龙"。我如获至宝，拿了就走。谁知他拉拉我袖子，又指指他的头。

原来我忘了把帽子还给他！

后方基地：温馨稳固

很多观众看了我的台上戏，还想看看我的幕后戏——家庭生活。

我可以明明白白告诉大家：我的家庭是个温馨的"小康家庭"，或者说，是巩固的后方基地。

我的爱人叫郭幼炎，在机关工作。我俩结婚有11年多了。当初刚认识时，我还没有名气，如今，她是"亚洲笑星"的妻子了。随着年龄增长，我俩更懂得了爱。她是一位贤妻，从来不以名人之妻自居，不化妆，不穿名牌衣服，我参加社会公益活动，她总是很支持。我家来电来访多，她都能耐心回答、热情接待，从来没有口出怨言。我的日程安排，她从来不干涉，所以我的自由度比较高。我得到了国务院颁发的"政府特殊津贴"后，小郭高兴了好几天，特地为我买了双新皮鞋，说："希望你穿新鞋，走新路！"我一穿，不要太潇洒噢！

我家的住房条件使我烦恼。我有两个房间，一间14平方米，一间9平方米，没有客厅。9平方米那间，兼做书房、会客室、储藏间，堆满了箱子："上海老酒"箱装地图、地方史资料，"霞飞化妆品"箱装古今文史书，"康师傅红烧牛肉面"箱装剧本，旅行袋装演出道具……儿子平时住外婆家，他星期六回家，我只好睡地板了。偏偏我这个人与众不同，人家睡地板，腰板挺括，我睡地板，头颈会落枕！"亚洲笑星"睡地板，讲出去人家都不相信！有一年日本《每日放送》电视台要派摄制组来拍我的家庭，我只好找个借口谢绝。对此，我有时口出怨言，郭幼炎就安慰我："慢慢来，人家比我们困难的有的是！"她还提醒我：抄家后住阁楼的日子，江西插队落户时住草棚的日子，不可忘记。

有了这样的贤内助，我可以把我的全部生命献给笑的事业。大家说，阿对？

儿子王悦阳，有人问我取名"王悦阳"的缘由，其实很简单，他刚出生时，我随手拿起一本《唐诗三百首》，心想，随意翻到任何一页，第一行第一字便拿来做名字，结果是个"悦"字。又想，男孩

戏剧人生

王汝刚和他的藏书

子,来点阳刚之气吧,便又选中个"阳"字,叫"王悦阳",希望他喜欢太阳,喜欢光明。我从小对他的家教,就是让他明白,爸爸是个很普通的人,和别人一样。教他背的第一首儿歌,就是那著名的《训子诗》——

"吃自己的饭,干自己的事,自己的事情自己办,靠天靠地靠祖宗,不算是好汉!"

我问他:"你班同学哪家经济条件最好?"他说:"有个女同学,她爸爸开出租车,她妈妈是超级市场售货员。"接着又反问我:"我们家算有钱还是没钱?"我告诉他,比上不足,比下有余;我们是苦过来的,能有四菜一汤就很好了。"四菜一汤,布衣终老",这是我的准则,也希望成为儿子的准则。小家伙在学校表现不错,思想纯朴。

王悦阳在三岁的时候扮演一休和尚,上过电视镜头。平时在家里,他偶尔还披着床单演戏,但我并不希望他继承我的行当。他现在对画图感兴趣,买来儿童幽默书,自己配上一幅幅漫画,画了孙悟空、猪八戒,又画张飞,不过兴趣到底朝哪个方向延伸,还很难说。

唉,让他自己的事情自己办,将来干什么都好,何必再来一个王小毛!

"江湖老大"田汉传奇生涯

黄 樾

1940年5月,田汉来到战时的陪都重庆,跟随好友郭沫若参加军事委员会政治部第三厅的工作已一年多了。他身为第三厅第六处处长,是个不算小的文艺官,可他依然一身平民精神,带领一队人马在长沙、桂林一带跑码头演戏,从事抗日宣传活动。田汉因此在民间有了"剧坛盟主"的地位,被称为"江湖老大",这在中国现代戏剧界是无人可以相比的。

那时,重庆三家大戏院互相争斗,但闻得田汉到了重庆,却能一起设宴欢迎。田汉也已获悉这三家的矛盾,在宴会上特别指出,在这国难之时,大家应当合力团结,摈除私见,一致为艺术为国家出力。一番劝解之后,三家戏院老板感动地握手言和了。

当时,桂林的《救亡日报》特地为此事作了报道,说是:蜀中名伶大团结,田汉杯酒释前嫌。

田汉得名之由来

田汉1898年诞生在湖南长沙县一个世代为农的家庭,本名田寿昌。"田汉"是后来他读书时改的名字,之所以取一"汉"字,与辛亥年间的革命风潮有关。田汉后来回忆说,辛亥年,他就读于长沙

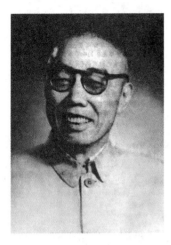

田汉

选升中学。那时,以艰苦奋斗之校风著称的长沙修业中学,特别注重对学生进行民族意识和爱国精神的灌输,革命气氛非常浓厚,同学们都非常向往这所学校。13岁的田汉和同学们一起参加各种集会和演说,并与同学商量转学。恰巧,这时修业中学正在补招新生,他便和其他三位同学一起改名投考。三位同学改名为英、雄、怀,他改名为汉。巧的是,四人都被录取了,他们的名字排在一起,正好是"英雄怀汉"。同学们都说他们是故意这样改名以明心志,其实,当时四位少年并无成心,只是不经意间表达了当时青年人的心态。

既然已改名为汉,就要像一条真正的汉子。少年田汉意气风发,雄心勃勃,后又转学至富有革命传统的长沙师范学校,毕业后东渡扶桑,博大的情怀开始飞扬。

现代中国的关汉卿

1916年秋,田汉在长沙师范学校毕业后,经校长徐特立的推荐,在舅父的大力支持下,赴日本留学。舅父的意思是要把田汉培养成一个政治人才。为了不辜负舅父的期望,到日本后,田汉密切地注意社会问题和政治问题。1917年秋,田汉在李大钊主编的刊物上发表了一篇分析俄国二月革命的文章,李大钊亲自写信给他表示鼓励和支持。他还参加了东京的少年中国学会。可是不久,田汉的兴趣转移到了文艺上来。那时,他与好友郭沫若曾照过一张合影,两人并立着,手拉着手,但是身板挺直,表情生硬。原来,他们分别是

在模仿歌德和席勒的铜像，传达各自心中的文艺理想。

田汉一生创作剧本130多个，在我国现代戏剧史上占据重要的地位。他的处女作《灵光》，是在日本东京上演的，是我国话剧第一次真正踏上国际舞台。"七七"事变后，他创作的四幕剧《卢沟桥》是抗战剧本的代表作，当时在全国各地演出，产生了巨大的影响。新中国成立后，他创作的十二场大型历史剧《关汉卿》成为扛鼎之作，在日本演出时，引起热烈的反响。由于其杰出的成就，田汉被人们誉为"现代中国的关汉卿"。

从《三叶集》到脱离创造社

田汉在留日期间交游甚广，尤其是他与郭沫若、宗白华的友谊，留下了一段生动的文坛佳话。

田汉与宗白华都是少年中国学会的发起人和筹备者。田汉酷爱艺术而好作哲学的沉思，宗白华迷恋哲学而又喜欢艺术。宗白华那时任五四时期著名的四大副刊之一《学灯》的编辑，还担任少年中国学会的会刊《少年中国》的编辑。他们一见如故，互相引为知己。田汉和郭沫若的诗文都经过宗白华之手，发表在这两个刊物上。宗白华把郭沫若介绍给了田汉。后来，宗白华赴德留学，田汉在日本留学，彼此书信不断，情深意厚。

田汉接得宗白华的信及随信寄来的郭沫若的诗及诗论，就写信给住在福冈的郭沫若，表达自己的倾慕。信中说：我若是先看了你的长诗（指《凤凰涅槃》），我便先要和你订交。郭沫若回信说：我从前读过你在《少年中国》上介绍惠特曼的一篇快文字，和几篇自由豪放的新体诗，我早已渴望你个不了。

那时，郭沫若正与日本姑娘安娜由结识、通信、互认兄妹到同居、生子。他比田汉大6岁，但是，他觉得自己在爱情上没有保持

清纯的状态，就在信中向田汉作真诚的忏悔。他说：像我这样的人，你肯做他的一个"弟弟"，像我这样的一个人，也配做你的一个"哥哥"吗？

1920年春天，三位青年的通信已经有了一定的数量，他们决定将通信结集出版，一方面是贡献给社会，另一方面是作为他们真诚友谊的纪念。田汉与郑伯奇一起去拜访日本文艺理论家厨川白村时，他在路上看到在微风中摇动的三叶草，灵感所至，就致信郭沫若，希望把他们的通信集名为《三叶集》。是年5月，《三叶集》在上海亚东图书馆出版。田汉在序中说，这是他们三人披肝沥胆，用严肃真切的态度写出来的。

就在这年春天，田汉与郑伯奇拜访了厨川白村之后，他又乘火车直奔福冈郭沫若家。那时，郭沫若的第二个儿子刚好出生，他要带孩子、做家务，还要照顾妻子，一副狼狈相。返回时，田汉路过东京，郑伯奇问他访问郭沫若的印象，他描述了一番郭沫若陷入老婆孩子、柴米油盐的"俗务"之后，感叹道：闻名深望见面，见面不如不见。田汉又把这印象告诉了那时也在日本的舅父，舅舅就评价说，郭沫若沫若很有诗人的天赋，可惜的是烟火气太重了。后来，郑伯奇把这些告诉了郭沫若，郭沫若委屈不已，他说：我假如有钱，谁去干那些事呀！这些不满，导致郭沫若拒绝了田汉约他与另一位朋友通信并出《新三叶集》的建议。

1922年秋天，田汉结束了六年的留学生涯，回到上海。早在一年前，他在日本就与郭沫若、郁达夫、成仿吾等创办了创造社这一文学社团，回国后，在上海编辑出版《创造季刊》作为他们的阵地。可是，等田汉拿到《创造季刊》创刊号，不禁怒从中来，因为他的得意之作《咖啡店之一夜》的排印错处很多，他疑心是郁达夫故意篡改他的稿子，有意出他的洋相。接着他就写信给郭沫若，提出抗议，索要原稿，说是要在别的刊物再发表一次，以正视听。郭沫若立

即回信，劝说他不要乱怀疑，说不定是校对上的错误呢。听了郭沫若的话，田汉才没有急切地与郁达夫决裂。后来，郭沫若找到原稿，误会才得以解除。原来，田汉这部乘兴之作，下笔龙飞凤舞，而且他还留着旧时文人的习惯，在自以为得意处，加以密圈旁点，何况又是两面写的，所以郭沫若后来回忆说，这满纸的烟云，真是不折不扣的草稿，自然排错的地方就多了，与郁达夫没有直接的关系。

虽然没有与郁达夫决裂，但田汉很快与成仿吾不欢而散。

还是在日本，田汉出版了自己的一本日记，成仿吾看后表示不满，在给郭沫若的一封信中说，不明白田汉为什么拿这样的文字来出版，并且在信中表示对田汉前途的绝望。后来，郭沫若把这封信交还给成仿吾，并将其内容发表在《创造季刊》上，不过在发表时，郭沫若用红笔划去了那几句指责田汉的话。孰料，过些时日，田汉在成仿吾的抽屉里看到了这封信，透过红色，那几句评判他的话仍清晰可辨。这下惹怒了田汉，他认为成仿吾不应背后指责，而且竟"绝望"他视之为自己生命的文艺，这绝对不能容忍！在矛盾的旋涡中，郭沫若多次出面调解，田汉还是不回头。他与成仿吾终于还是决裂了，自己也脱离了创造社。

"西洋田汉"与"神经合唱团"

1919年暑假，田汉从日本回国探亲，在表舅的帮助下，瞒着外祖母和三舅母，带着他爱恋已久的表妹易漱瑜到了上海。好在在上海的舅父支持女儿的"出逃"，同意他们两人一起到日本，并且支付了女儿的全部旅资。

那时，田汉向往一种清纯的爱情，他把表妹带到东京，既没有结婚也不同居，用他自己的话说，就是要保持一种柏拉图式的"Pure love"（清纯恋爱）的状态。那时，在日本的文学青年像郁达夫、郭

沫若等,都对田汉此种行为感到吃惊。当时,那班浪漫才子大都带着感伤和颓废,加上青春期的苦闷,往往就一起沉醉在诗酒和女人之中,以求生命欲望的解脱。一天,郁达夫带着田汉来到一家酒馆,不想,那风骚的女老板就是郁达夫的老相识。乘着酒兴,郁达夫就把他在东京和名古屋遭遇的许多荒唐的浪漫史津津有味地告诉田汉。不但如此,他还现身说法,与女老板动手动脚,调起情来。田汉从来没有见过这种场面,他全身战栗起来,联想到此前郭沫若曾绘声绘色地向他坦白自己怎样占有安娜的情景,如今又看到郁达夫的当众表演,真是自叹不如了。

不过,在东京,也有两位女性曾让田汉心动,一个就是后来的著名女作家白薇,另一个是康景昭。前者对田汉是又敬又爱,后者则让田汉心旌摇曳,只是那时他与表妹爱得太深切,碍难旁骛。表妹死后,田汉曾想重续与他的"景昭姐"的情缘,可惜康景昭那时已有爱人。1929年,田汉在广州,他去探望康景昭,谁知她因革命正系于狱中。正着急间,欧阳予倩宴请广东要人李济深、陈铭枢,请田汉作陪,田汉与陈铭枢是老相识,就在席间要求陈铭枢放人,陈铭枢也信守诺言,康景昭获释。这是后话了。

1922年秋天,田汉带着妻子易漱瑜回到上海。次年初,他们有了一个男孩,因为孩子怀孕于东京湾而生于上海,所以取名叫海男。由于分娩时得病又误于庸医,易漱瑜身患沉疴、日益衰弱,加上她的病又不适合南方潮湿的气候,所以田汉决定带领一家三口回湖南老家。颠沛数月,回到老家,已是隆冬的腊月了。让人伤心断肠的是,妻子的病情越发严重了,过完春节,妻子躺在田汉的怀里离开了人间。

田汉把亡妻安葬在枫子冲的山上。他欲哭已无泪,在一首悼亡诗中凄然写道:"生平好静兼好洁,红尘不若青山好。只怜尚有同心人,从此忧伤以终老。"当时他的精神支柱几乎完全倒塌,不知道下一步的路该怎样踏出。

就这样在忧伤和颓唐中，田汉受聘湖南长沙第一师范学校任教。

按田汉的文学修养，做一名国文教员应当绰绰有余，可是由于丧妻心绪及其个性情调，他却遭到不少非议。一是他教学上跑野马。他教的是国文，却开口就是西洋文学思潮，尤其是一谈到外国戏剧和那些感伤的诗歌，他的兴味就更浓了。讲《离骚》，他必谈《哈姆雷特》；唱京剧《逍遥津》，他必联想到《俄狄浦斯王》。学生们戏称他为"西洋田汉"——外国国文教员，而一些爱国热情特别高的青年对他言必称外国更是心怀不满。二是他在巨大忧伤中沉沦。那时，赵景深也在那里任国文教员，叶鼎洛任图画教员，三人意趣相投，成了诗酒之交。田汉喜欢京戏，闲暇时更好酣畅淋漓地大声吼几声，恰好赵景深也有此爱好，而更绝的是叶鼎洛又会拉胡琴。这样，学生们时常听到田老师在咿呀的琴声中凄凉的唱声：什么"一马离开了西凉界"，什么"店主东带过了黄骠马"。因此三人又被学生送了一个雅号："神经合唱团"。课后，三人常常一起到戏院捧名角，或轮流作东，到酒馆里一醉方休。三人深夜醉醺醺地摇摇摆摆回来打门是常有的事。其实，田汉这是在狂歌当哭，借酒浇愁，排遣丧妻带来的无尽忧伤。可是在这古老肃穆的书院里，怎能容得下这等放浪的狂人呢？

田汉妻子临终前，嘱托田汉续娶她的好友黄大琳。田汉在一师时常与黄大琳通信、见面，两人渐渐产生了感情，可这消息传开后，又成了授人以柄的攻击材料，毕竟妻子新亡不到两个月。

人言可畏，这里不是他解脱苦闷的地方，田汉又想到外面的世界。回到故乡转眼就是一年有余，那远在东海之滨的黄浦滩头现在不知变成什么模样了。

"南国"的前前后后

田汉离开创造社后，决定自己开辟一条新路，他与妻子易漱

瑜创办了《南国》半月刊。《南国》是艺术和爱情之国，也是浪漫热情之国。由于妻子的病逝，半月刊无疾而终。重新回到上海，田汉又生起了他的南国梦。那时，他的"少年中国"的朋友邓中夏已是中国共产党的重要人物，正主持上海大学的教务，劝他以"五卅"为题材创作历史剧；同时，田汉的"少年中国"的朋友、已是国家主义派的重要人物的左舜生，找他在《醒狮周报》上办一个《南国特刊》，田汉也欣然接受了。由于《醒狮周报》是国家主义派的阵地，所以左派朋友们就把田汉视为国家主义派了。后在林伯渠的劝说下，《南国特刊》停办了。这样田汉就得罪了左右两派的朋友。在这孤独苦闷的境地，田汉决定投身到电影事业实现他"银色的梦"。1926年春天，他与唐槐秋、黎锦晖等成立了南国电影剧社。

"四一二"反革命政变后，不懂政治的田汉去南京当上了"国民革命军总司令部政治部"的艺术顾问。当时，郭沫若刚刚发表那篇有名的讨蒋檄文，郁达夫"养病"杭州，田汉此举，让左派朋友为之哗然。可是，田汉的金陵梦仅做了三个月，便带着新的幻灭和悲哀回到了上海。"何当快绝恩仇后，南北东西马一骑。"对于我们的诗人来说，金陵梦醒来给他的教训是：艺术之花只能在民间才能开放，依附政治和官方都是绝路一条。

1929年冬天，田汉与徐悲鸿、欧阳予倩经过数次商量，决定将南国电影剧社易名为南国社，并成立隶属于南国社的南国艺术学院。他们在《申报》上刊登招生广告，将校舍设于西爱咸斯路（今永嘉路）。"南国"的旗帜之下集中了一批后来在艺术界声名赫赫的艺术家，尤其是他们的"西征公演"轰动一时，但是由于经费和人事两方面的原因，南国艺术学院很快又面临着解体的危险。

田汉主办的这所私学，经费来源除了一部分是学生的学费外，主要靠他编报纸的收入。那时，他为《中央日报》编辑副刊《摩登》，

1928年田汉（右一）与南国电影剧社部分演员及长子田海男合影

每月的酬金是300大洋，这成了他办学的经济支柱。不想在西征公演前，因为他发表了一篇影射蒋介石和宋美龄结婚的讽刺小说，副刊停办了，而演出的收入又很少，学校处在窘迫之中。那时给学校上课都是义务劳动，由于艺术上的分歧，一班原先支持他的朋友渐渐离开。徐悲鸿由于搬家到南京，第一个离开了。徐志摩每次上课都是开着小车来，没有一分钱的报酬，还得自己贴汽油钱。他用英语教材讲英国文学课，可学生的外语水平根本跟不上。"你们是些什么大学生？"徐志摩以后再也不来上课了。

就这样，田汉不得不停办学院，正式打出南国社的牌子，真正开始了走向民间的艺术之路。从1928年底到1930年初，田汉带领南国社的同仁在南京、上海、无锡等地举行了多次公演。他坚持走"在野"的道路，多次拒绝南京国民政府的拉拢，却逐渐走向左翼的阵营。田汉的"左"倾和"赤化"引起当局的注意，被国民党列入"缉拿归案"的黑名单，田汉又不得不转入地下。

前后断断续续经历了10年的"南国"之门，带着田汉的青春理想和艺术梦幻悄然关闭了。

"四条汉子"之一

田汉参加左翼文化阵营后,很快与左翼文化战线的旗手鲁迅相识,他们一同进入"左联"七人常委。田汉作为左翼戏剧方面的领袖,鲁迅对他也很看重。南国社被查封前夕,就是鲁迅告诉田汉他被列入黑名单的。田汉转入地下后,还托鲁迅转信转稿。1934年,田汉把鲁迅的小说《阿Q正传》改为同名话剧,并于1937年搬上舞台,以此纪念鲁迅逝世一周年,而此时,已是田汉与鲁迅发生不愉快的事件之后。田汉后来还在诗中这样称颂鲁迅:"雄文未许余曹及,亮节堪为一代风。"可见鲁迅在田汉心目中的地位。

由于田汉大大咧咧,狂放粗率,语言行为不那么严谨,时不时会放开喉咙唱几句京剧,鲁迅是看不惯的。据说,有一次田汉与鲁迅一起参加由内山完造作东欢迎日本左翼作家藤森成吉的宴会,因为是日本客人,田汉又有留学日本的谈资,几杯老酒喝下后,他就旁若无人地大谈起来。其实这些话题客人并不感兴趣,而口若悬河的田汉一个人唱起了独角戏,看势头还没完没了,在座的夏衍很着急,向田汉暗示,可没有戴近视眼镜的田汉又看不到。

"看来,又要唱戏了。"带着反感的鲁迅对夏衍说完这句话后,就告辞了,弄得在座的宾主都很难堪。

然而真正惹怒鲁迅的则是1934年的一场误会。

1934年8月号的《社会月报》上刊登了一封鲁迅致曹聚仁的信,同期还有杨邨人的连载《赤区归来记》。杨邨人那时已脱党,被称为"革命小贩",他在文章中如实提到一对革命夫妇的名字。田汉认为这是这对革命夫妇被捕的原因,杨邨人的行为与公开告密没有区别,而杨邨人的文章还在连载,说不定还要制造乱子。为了阻止这些文章的继续刊登,达到打击杨邨人的目的,田汉当时想出一条所谓的

"妙计",用激将法让鲁迅出面。于是,田汉就在《大晚报》上化名绍伯发表了《调和》一文,文章说鲁迅的信与杨邨人的文章在一起发表表明一种"调和",而且用挖苦的口气写道:"鲁迅先生似乎还'嘘'过杨邨人氏,然而他却可以替杨邨人氏打开场锣鼓,谁说鲁迅先生气量窄小呢?"田汉的激将法确实起了作用,此后杨邨人的文章便停止了刊载,但是天真的田汉没有料到他的文章深深地触怒了鲁迅。鲁迅在随后给田汉也是编委之一的《戏》周刊的信中说,自己"对于同一刊物上的任何作者,都没有表示调和与否的意思,但倘有同一营垒中人,化了装从背后给我一刀,则我对于他的憎恶和鄙视,是在明显的敌人之上的"。从信中看,鲁迅已知"绍伯"就是田汉。

面对意想不到的结果,田汉写了一封信给《戏》周刊的编者,对绍伯一文的用意给予解释。但信写好后,他又怕惹出更大的风波,就压下没有发表。

到1935年初,田汉得知鲁迅在与朋友的信中仍几次愤然提到这件事,知道鲁迅没有原谅他,就直接给鲁迅写信并附上了那封没有发表的信,以示自己的苦衷,希望能得到鲁迅的原谅。然而我们看到,直到1936年春天,鲁迅在给曹靖华的信中仍然对田汉抱有很深的成见。

几乎在这场误会发生的同时,又发生了"四条汉子"这件不愉快的事。

一天,夏衍、周扬、阳翰笙按约准备去内山书店向鲁迅汇报关于"左联"的工作。夏衍在原先约定的地点叫了一辆出租车等周扬和阳翰笙,没想到田汉也跟来了。夏衍知道鲁迅对田汉有意见,约定会面的本没有田汉,但人已来了,只好同去。

果然不出所料,鲁迅对田汉的不约而至表示不满。更让人担心的是,在鲁迅静静地听夏衍汇报时,田汉把话插了进来,说胡风政治上有问题,叫鲁迅不要太相信这种人。鲁迅严肃地问:有什么证据?田汉回答说是从已经转向的穆木天口中得知的。这一回答,更

引起鲁迅的不满,他说:"我不相信转向者的话。"

看到气氛紧张起来,阳翰笙赶紧把话引开。

一年多后,鲁迅与周扬等发生了"两个口号"的公开论争,双方矛盾激化。鲁迅在文章中提及这次见面的情形时写道:

有一天,一位名人约我谈话了,到得那里,却见驶来一辆汽车,从中跳出四条汉子:田汉,周起应(即周扬——引者注),还有另外两个,一律洋服,态度轩昂,说是特来通知我:胡风是内奸,官方派来的。我问凭据,则说是得自转向以后的穆木天口中。转向者的言谈,到左联就奉为圣旨,这使我目瞪口呆。

田汉那天若是不去,或者不说那些话,或许,中国现代文学史上就少了这桩让后人说不完道不尽的公案,"四条汉子"也许就无从说起,田汉也就不会成为其中之一。田汉当时怎么也想不到,随着对鲁迅的神化,30年后,"四条汉子"成了"反革命"的同义语,他为此付出了巨大的代价。

国歌的词作者

1934年春天,电通影片公司在地下党电影小组的领导下成立了,田汉参与主持公司的剧本创作。电通公司几年间陆续拍摄了《桃李劫》《风云儿女》《自由神》《都市风光》等四部在当时影响很大的影片。其中,《桃李劫》的主题歌《毕业歌》就是由田汉作词、聂耳作曲的。

电影《风云儿女》的编剧是田汉。当时,他只交出了一个故事梗概和一首主题歌的歌词,就被捕入狱。田汉的稿子上,这部电影的名字叫《凤凰涅槃图》,在投拍时夏衍把名字改成《风云儿女》。电影写的是诗人辛白华和农村少女阿凤的悲欢离合的故事。影片最

后的场面是阿凤家乡的父老乡亲在义勇军的带领下奋起抗战的情景，主题歌《义勇军进行曲》就是在故事的高潮中唱起的。

田汉后来说，他原准备把这首歌写得很长，却因没有时间，只写了两节。歌词的两节基本上是重复的，只是第一节中的"冒着敌人的飞机大炮前进"，在第二节中改为"冒着敌人的炮火前进"。

这首歌词虽然是急就章，却蕴含着诗人田汉自"九一八"事变以来对中华民族受难历史的深刻感受，表达了中华儿女抗争到底的有力呼声。

那时，还没有找到人为主题歌谱曲。正在准备出国的作曲家聂耳得知后，找到夏衍，要求把主题歌交给他，并急切

1934年田汉（右）与聂耳在上海

地表示："我干，我想田先生一定会同意的。"在这之前，田汉与聂耳已经有过多次的成功合作。

聂耳出国前完成了初稿，到日本后，将定稿寄回祖国。谁也没有想到，这竟是聂耳一生中最后的作品。在他寄走这支曲子后不久，他就在日本千叶海滨溺水而亡。

1935年"一二·九"运动后，出现了全国性的抗日救亡歌咏运动，《义勇军进行曲》很快唱遍全国，以至于人们只知道这首歌曲，却不知道《风云儿女》这部电影。

1949年6月27日，中国人民政治协商会议第一届全体会议通过决议：《义勇军进行曲》作为中华人民共和国的代国歌。

1978年6月，第五届全国人大第一次会议通过由集体填写的新歌词。四年后，田汉的作词重新恢复，而且成为中华人民共和国正式的国歌。

婚恋两难中的大半生

田汉在结发妻子死后,遵照易漱瑜的遗言,在1927年春节过后与黄大琳结婚。但他很快发现这不过是对已逝爱情的一个幻影。两人人生目的不同,互相难以理解,于是在1929年1月,他们客气地分手了,田汉还资助黄大琳到日本留学。田汉当时说,王尔德的话"吾人常以误解而结婚,以理解而离婚",真是至理名言。可是,就在此时,田汉又陷入情感的两难之中。用他自己的话来形容:"忆念着旧的,又憧憬着新的,捉牢这一个,又舍不得那一个。"当然,这里的"旧的",不是指黄大琳,而是远在南洋的林维中。

林维中,一个苏州女子,当年在大资本家哈同办的一所学校读书时,被哈同的中国太太看中,定要她嫁给自己的义子。于是林维中为逃婚跑到南洋,靠教书为生。1925年,林维中在南洋读到田汉发表在《南国特刊》上悼念亡妻的诗文,深深为之感动,她给田汉写来一封热情洋溢的信,表达自己的倾慕。这样,两人靠鸿雁传书,爱情的种子在发芽生长。不久,田汉的五弟到南洋工作,田汉托林维中照顾。不知为何,林维中不久写信来,大骂他们兄弟,并要求田汉归还从她处借的钱。田汉对林维中计较金钱很是伤心,他心中的爱之梦又残破了。恰在此时,左明介绍安娥拜访田汉。

安娥,一个浪漫、热情而又豪爽的"红色女郎",那首在当年唱红大江南北的电影《渔光曲》的插曲就出自她的手笔。安娥也喜欢田汉,并以自己的热情征服了他。他们开始同居,并有了一个孩子。

1930年春天,林维中突然从南洋回来,她与田汉流涕相见。毕

竟两人是在田汉最痛苦最艰难时相爱的,田汉表示要兑现他当年的承诺:与林维中结婚。林维中此时已察觉田汉与安娥不一般的关系,就去问安娥的态度,结果安娥潇洒地回答:"我是不要丈夫的,我有我的生活。"而田汉甚至要安娥为他与林维中租房,据说,安娥真的为他们租了房子,而且布置好洞房。不过,此后的安娥带着孩子回到北方老家去了。田汉这次定然又想起王尔德那句话。

1931年的晚秋,安娥离开上海。次年的上海,人们又见到她那活跃的身影。她告诉田汉:儿子死了。随后她很快接受了音乐家任光的爱。那首《渔光曲》就是他们合作的结晶。但同样很快,两人又因感情不和而分手。

1937年冬天,随着中国军队撤出上海前线,田汉也离开了上海,准备到内地宣传抗日。不想在赴南京的"和同"号轮上,田汉意外地遇上了安娥。他们又一同辗转到了湖南。在浏阳河对岸的一座山上,安娥突然告诉田汉,他们的儿子大畏还活着。欣喜万分的田汉赋诗曰:"云急风高一舒眼,茶花插得满头归。"此后,两人同赴长沙,分赴武汉,又从重庆到桂林,再经昆明到重庆又回上海。在八年的离乱之中,两人的爱情又迅速地复活了。

在田汉任职于第三厅时,安娥也在武汉从事抗日宣传工作,他们常常出双入对,重新开始了同居生活。早在武汉撤退时,田汉就把夫人及母亲孩子安排到重庆。1940年5月,田汉来到重庆,与家人团聚。不久,安娥带着儿子也来到山城。分别两年了,田汉见到已长大的儿子,心里说不出是什么滋味。安娥向田汉表示她决不妨碍他与林维中的那个家。

在重庆,安娥以作家、诗人的身份参加各种社会活动,后来又在田汉领导的"文工会"下工作,两人的接触自然很多。可是,林维中却不能容忍,她经常不顾场合,大吵大闹,弄得满城风雨。安娥总是回避她,而田汉则被搞得十分难堪。田汉曾写信提出离婚,

被郭沫若劝阻。

由于政治形势的变化，1941年，田汉南下到了桂林。他写信给在重庆的林维中，可林维中死也不愿离开重庆。不久，安娥也来到桂林。田汉说，自己这一段时间的生活是"充满着幸福与痛苦"。幸福的是，能与真心相爱的安娥再度重逢，痛苦的是他又不能忘怀远在重庆的家人，尤其是母亲让他要对林维中负责的话时时响在耳旁。

在抗战最后几年中，田汉和安娥辗转在祖国的大西南，直到1946年2月，他们一起从昆明乘飞机赴重庆。

与久别的家人团聚，田汉的心情是欢畅的。可是，妻子又无事生非，说当年田汉从桂林到昆明，就是为了能与安娥在一起。这年4月，"文协"在中苏文化协会举行座谈会，田汉正准备发言，林维中竟跑来在会场外张贴责怪田汉、谩骂安娥的传单。几年不见，没想到林维中无理取闹的作风比从前更甚。两人最后同意协议离婚，田汉要付出三百万元的"赡养费"，并由洪深、阳翰笙作保，为期一年。不久，田汉就筹资一百万元交付。

了却了这段情债，田汉就带着安娥复员回到了上海。

20世纪50年代田汉（左）、安娥（中）和洪深的合影

田汉没有料到的是，林维中不久也回到了上海。她告诉田汉，自己不承认有离婚一说，那一百万元只是生活费用。哭笑不得的田汉只得为她租房子，还得负责她的生活。

1947年底，田汉、安娥应邀去台湾。他们站在甲板上，欣赏辽阔的大海、飞翔的鸥鸟，却没有想到林维中几乎是与他们同时登上了另一班赴台的轮船。她认为，这是田汉和安娥"私奔"，她要到台湾"好好解决"。

到了台湾，林维中就在《新生报》发表了一封措辞激烈的《致田汉的公开信》和谩骂安娥的文章《驳安娥》。一时间，台岛轰动，不了解内情的人们把同情倾向林维中。看到林维中的信，田汉真有锥心之痛。他不能不说话，遂撰写了长文《告白与自卫》交给《新生报》发表，把自己全部感情生活的发展过程公之于众。既是告白，也有田汉对自己处理个人感情时的坦诚的解剖。他坚持"君子绝交不出恶言"的古训，希望林维中不要再纠缠于一己之"家"。

1948年10月，田汉与安娥在党组织的安排下，经天津进入华北解放区。临行前，他交给女儿一个金戒指，作为林维中母女的生活费。

这一程，对于田汉来说，是跨越两个世界的航行。

一生中的三次系狱

田汉一生三次被捕入狱，前两次都安然脱险，可最后一次，他再也没能回来。

当年，田汉主持的轰轰烈烈的南国艺术学院的解体，其实与他第一次入狱有关。

1928年，由于北平地下党组织遭破坏，身为北大教授的地下党员黄日葵逃到上海，在租界避难，后由于叛徒的出卖，被工部局逮

捕。南国艺术学院的一个女生请求田汉出面作保。听说是一位革命者，田汉慨然应允，以南国社和自己的名义担保。不想，黄日葵出来后与那位女生一起逃到日本，等工部局传人时，早已不知去向，这样，田汉这个担保人只得出庭了。担保人反而成了候保之人。田汉只好请求泰东书局老板赵南公作保，代交一千大洋的保证金，才得以获释。

当然，书局老板是有条件的，那就是田汉出来后，用稿子偿还这笔巨款。

后来田汉才知道，他所保的人就是黄日葵，两人原是老朋友了。早在1920年，黄日葵与康白情等作为北大学生代表到日本访问，田汉就参与了接待。这样，田汉又进局子又破财，也算尽了朋友之谊，只是这代价太大了。出来后，田汉要为还债而写作，一千大洋并不是个小数目，加上工部局又到学院大肆搜查一番，搞得人心惶惶。内忧外患，"南国"就这样消失了。

田汉第二次入狱，是上海的中共领导人李竹声、盛忠亮被捕后叛变出卖的结果。那是在1935年2月19日晚，田汉刚回到在山海路的家中。

在上海公安局关押半个多月后，田汉被押解到南京国民党宪兵司令部看守所。

在狱中的墙壁上，田汉隐约地看到"养晦十年"四个大字，这是他的旧友邓中夏系狱金陵时作的。受此启发，田汉决心在大牢之中"从容拟读十年书"。他整日盘膝而坐，高声朗读莎士比亚原作：To be or not to be : that is the question...（生存还是毁灭，这是一个严重的问题）。早在十年前，田汉就将莎士比亚译介到中国，而现在，他不过是借莎翁的杯酒浇自己胸中的块垒罢了。

那时，狱中的田汉常听到士兵唱安娥的《渔光曲》，不由怀念起他与安娥的美好爱情，为之赋诗道："君应爱极翻成恨，我亦柔中颇

有刚。欲待相忘怎忘得，声声新曲唱渔光。"

　　四个月后，由于徐悲鸿、宗白华、张道藩出面作保，田汉被释放。但是，他不得离开南京，还有人专门监视。直到两年后，抗战全面爆发才改变了田汉的命运，他重新回到黄浦江畔，回到他的战友们的身边。

　　近30年后的1966年12月4日，一个寒冷的冬夜，一队人马闯进田汉的家，没有任何说明，也没有任何手续，把田汉押走了。次年初，田汉专案组成立。1968年12月10日，北京301医院送来了一位生命垂危的病人，谁也不知道这就是大名鼎鼎的田汉。他去世的时候，医生护士只知道这位年老的病人名字叫李伍。

　　现代中国的关汉卿、时代的歌手，就这样默默地悄然离开人间。

演员时代的袁牧之

潘子农

辛酉剧社的中坚

袁牧之是新中国的第一任电影局长。本文要叙述的，则是演员时代的袁牧之———一位对上海话剧运动的演技史有过重大贡献的人物。

20世纪30年代初，上海的话剧团体除田汉领导的南国社外，规模较大并有一定影响的，还有戏剧协社和辛酉剧社。前者的主要负责人就是长袖善舞、社会活动广泛的戏剧运动家应云卫。后者的主持人朱穰丞好学深思，是位具有卓越的艺术修养和政治远见的杰出话剧导演。年轻的袁牧之，便是在朱穰丞的精心培植之下，逐渐成长为一代著名表演艺术家的。

当时的话剧团体都是业余的，应云卫和朱穰丞同是"洋行"职员，应云卫得洪深、谷剑尘、顾仲彝等人的支持而组成戏剧协社。辛酉剧社的核心成员中，有共产党在上海文艺界的地下工作者潘汉年和创造社的小说家叶灵凤。组成人员的不同，似乎也反映在两个剧团初期演出的剧目上：戏剧协社选

年轻时的袁牧之

演了根据王尔德原作改编的《少奶奶的扇子》、莎士比亚的《威尼斯商人》等，辛酉剧社上演《父归》《酒后》《妒》等一些短剧，朱穰丞还打起"难剧运动"的旗帜，选择了当时话剧观众比较陌生的俄国剧本《狗的跳舞》《文舅舅》以及《桃花源》等。作为导演的朱穰丞是"知难而上"，另辟蹊径，作为演员的袁牧之却经历了严格的锻炼，涅槃为话剧舞台上的凤凰。我就是在这时认识了袁牧之。

约在1930年"难剧运动"结束后不久，朱穰丞悄然离沪，据说他去了苏联莫斯科艺术剧院深造。由于当时环境所迫，即使家属也难以知道他此去的确讯，他人就更无法了解详情了。辛酉剧社也随之解体。抗战时期，重庆的朋友曾向爱护话剧运动的周恩来同志反映此事，他立刻设法和莫斯科方面联系，回信说以前确有一个姓朱的中国人到艺术剧院实习过，后来便不知去向了。抗战胜利后，我在上海问过潘梓年同志，他说其后苏联又曾有消息来，说找到那个姓朱的了，然而再仔细查询，才发现此人是诗人朱维基。朱穰丞仍然无影无踪，只是在我们话剧界的老朋友心中留下不可磨灭的怀念！而怀念最深刻的，当然是袁牧之。

波海米亚人的演剧风格

袁牧之是浙江宁波人，他很少谈自己的身世；好像是富有之家的孤儿，只身在上海东吴二中读书。他开始参与演剧时，还不过20岁左右。朱穰丞一走，他像一叶浮萍，在十里洋场过着波海米亚的生活。辛酉剧社伙伴章拯正、罗鸣凤以及他中学时代的同学包可华（旧小说家包天笑次子）等，可能对他有所帮助。但牧之的演剧活动并未中断。他先后参加复旦剧社，主演洪深的代表作《五奎桥》，饰演剧中的周乡绅；参加戏剧协社，饰演苏联作家塞格·米海洛维奇·铁捷克的《怒吼吧，中国！》中的老苦力。

辛酉剧社的演剧风格趋向于现实主义，因此，袁牧之的表演一开始就讲求细致逼真，富有生活气息。30年代初美国电影界确实有很多杰出的演员，牧之热衷于银幕上的巴里摩亚三兄妹、考尔门、加里柯伯、费特里参契、却尔斯鲍育、郎怯乃等。他以影院作课堂，钻研模仿，一心要使自己成为"千面人"的化身演员。他曾得到一度从事电影事业的好友甘亚子之助，拍摄了模拟美国十大明星的化妆照，装订成册出版。为了使肌肉松弛，能运用自然线条，他经常揉折面部皱纹，以利化妆和表情。

记得他在《五奎桥》中饰演周乡绅时，除精细化妆之外，还运用水烟袋、羽毛扇、手杖以及小须梳、长指甲等随身道具，完成其人物形象的雕塑。这样趋于极端的追求形似的化身演技，虽然博得观众的赞叹，却使后来摹仿牧之的某些名演员，不自觉地走向形式主义的歧途。在朋友们的规劝下，袁牧之很快突破旧框框，超越了旧我。当两年后他饰演《怒吼吧，中国！》中的老苦力时，已修正了这种演技的偏向。

演醉汉惟妙惟肖

1931年初春，上海学校戏剧运动中最活跃的复旦剧社成员马彦祥、沉樱、王莹（以"洁莹"为名）、唐玄凡、陆庆森等趁放寒假之便，与袁牧之、袁殊、马景星、王遐文组成临时性的联合剧社，去南京公演。马彦祥与袁殊是对外联系人，他们仅以九员大将，先后公演了《酒后》《父归》《妒》《白茶》《炭矿夫》《叛徒》《蠢货》等剧目，地点在半边街江苏民众教育馆以礼堂改作的小剧场。他们的人手少，不得不借助于当地的话剧业余爱好者；民众教育馆原有附设的民众剧社成员洪正伦等全力支持，成了他们的"班底"。那时笔者在南京，与牧之过从渐密，成为好友。

从两年前南国社两度到南京公演之后，未曾再有上海剧团去演过戏。而联合剧社的演剧风格又不同于南国社，观众颇感新鲜。特别是袁牧之和王莹合作演出的《酒后》和《妒》，尤为文化界与新闻界所赞赏。丁西林的独幕剧《酒后》是以知识分子夫妇间的闲情逸趣为主题的喜剧，写得很幽默，很细腻，却也是很难演的戏。袁牧之以潇洒的动作、风趣的语调，表演了薄醉的丈夫沉浸在梦一般的幸福之中。当王莹饰演的有点娇气、又带几分酒意的妻子突发奇想，向丈夫提出要求，想去吻一下醉卧在沙发椅里的朋友时，袁牧之用削苹果时手指的微颤，显示了丈夫内心的惶惑，却又故作镇静地怂恿妻子不妨一试。王莹则摒弃容易流于矫揉造作的形式表演，恰如其分地表达妻子的天真无邪，表现了清新的喜剧情调。

依据外国剧作改编的《妒》，描写的是年轻的艺术家因为美丽的妻子和她那富有的"干爹"有些不寻常的关系，不由得萌发妒意，产生了微妙的感情风波。该剧剧情简单，笔姿细致。幕启时，夫妇两人正从"干爹"那里舞宴夜归，酒意中掺着几分发酵的醋意。牧之和王莹一上场，就精心安排了"神来之笔"：妻子手持气球，丈夫口衔纸烟，默默无声地并肩走向台前。丈夫深吸一口烟，悄悄地有意将烟头碰近气球，"砰"的一声，顿时舞台上充满了"妒"气。接着，王莹用淡淡的一笑瞧着丈夫，牧之也以勉强的一笑还看妻子，双方眼神的交叉点，是画龙点睛的一瞬，也是这两位演员展示其艺术素质与修养的一瞬。

醉汉难演，半醉微醺的角色更加难演，而《酒后》与《妒》两剧中的半醉，又有截然不同的意境。王莹演技朴质自然，是本色的；牧之则精雕细琢，是化身的。尽管两人演技风格不同，但经牧之的微妙设计安排，居然珠联璧合，水乳交融。这其间，我不由得联想起朱穰丞的导演手法。我将这些感受写成剧评发表，牧之紧握着我的手说："你看在'眼'上了！"

寻素材深入基层

我家住上海,所编的《矛盾》月刊初时还在南京出版(1933年迁上海),经常来往于沪宁两地。牧之喜欢过夜生活,坐咖啡馆,进异国情调的酒吧和小舞场,我每次回上海,总和包可华陪着他到处走动。辛酉剧社的章拯正在环龙路(今南昌路)有间楼房空着,牧之就住在那里。夜深了,我和他抵足而眠,尽聊些有关剧坛的往事,或是商量写剧本的题材,往往聊到黎明方肯入睡。唐槐秋和应云卫的家也是我们常去的地方,因为吴家瑾、程梦莲这两位善良贤惠的老大嫂,总把我们当作兄弟看待。

牧之不管到哪里,经常以演员的眼光观察周围的人和事,有时看得出神,似入无人之境。他往往从某个人的形象、动作和神色上,假想其人的身世遭遇,目前有什么问题等等,讲得有声有色,若有其事。有一次,牧之找到一位朋友引导,带着我一起到当时法租界爱多亚路(今延安东路)的宝裕里去参观一处下层社会的赌场:单开间的石库门内,楼下用两张八仙方桌拼起来的四周,围坐着衣衫敝旧、形容枯槁(都像是吸毒抽大烟的)的人在赌"牌九"。有的拼命抽劣质纸烟,有的边抠脚丫边下赌注。对准赌桌的楼板中间,挖开三尺见方的窟窿,一只悬空挂着的小竹篮时上时下,原来楼下赌徒拥挤,另一批在楼上居高临下,爬在楼板洞口用小篮下注。牧之非常感慨地对我说:"这就是殖民地租界开放烟赌,是坑害穷苦人的陷阱,我真想把这种人间地狱写成剧本!"

袁牧之那时依靠写作维持生活,他在《矛盾》月刊上先后发表了以舞女苦难生涯为题材的小说《生命的旋律》,以及叙述他从演剧生活所得体会的回忆《从舞台上来》。大家都以为袁牧之一生只写过唯一的话剧剧本《一个女人和一条狗》发表在施蛰存、叶灵凤、杜蘅

合编的《现代》月刊上。其实他还写过另外两个剧本,其一是描写日本军队侵占东北的残暴兽行的《东北女生宿舍之一夜》,刊载于《矛盾》月刊的戏剧专号;其二是以掏粪工人罢工为题材,写住在花园洋房里的绅士太太们因粪便无处理出路的慌乱窘态,用喜剧形式嘲讽这些人平时蔑视劳动者受到"报应",剧名只是一个《粪》字。我读过此剧的初稿,他拟继续修改,后来未见发表。此外,牧之在《文华》画报,以及在他为《中华日报》主编的副刊《戏》上都刊载过不少文章。他和鲁迅通信,打算改编《阿Q正传》,也就是这一时期的事情。

《一个女人和一条狗》是一出非常成功的讽刺喜剧,内容是一个以舞女身份作掩护的秘密革命工作人员,对一个公开监视她的警察进行玩笑式的作弄。初次由他自己和著名电影演员黄耐霜在宁波青年会公演,效果极好;接着,又在上海大夏大学等演剧活动中先后多次演出,牧之仍演警察,女主角则改由胡萍担任。曾有一回,牧之因在明星公司准备编导影片《马路天使》,由我代他与胡萍合演一场,许幸之看戏后,认为我演警察的形象较牧之更合适。后来中国电影协会在杭州开年会,经洪深重排,我又与胡萍再度合作上演。

眷眷恋情 绵绵长恨

袁牧之有过一段富于传奇色彩的恋爱生活,对象是与他同姓的中学生,出身于富商家庭的独生女,名家宝。牧之小名家莱,我们相熟的朋友习惯以小名称呼。有趣的是这对恋人的姓名排在一起,仿佛兄妹。和"戏子"谈恋爱,当然不是袁家宝的封建家庭所能容许的,因此,他们只能很秘密地沉醉于热恋中。这女孩身材修长,面貌酷似美国影星璐玛希拉,牧之用他的化妆术给她拍了张照片,几可乱真。牧之曾办过一本《女学生》画报,经包天笑推荐,得到邵力子夫人的支持,亲为撰文。创刊号的封面,就用了袁家宝这张化

妆照，引起她家庭的疑惑。漫画家陆志庠的处女作组画《黄毛丫头十八变》，便是发表在《女学生》而得到叶浅予的赞赏，从而进入了上海漫画界，博得盛名。但《女学生》因发行或其他原因，仅出一期便无疾而终。

1931年春，袁牧之应中国文艺社之邀，去南京导演《茶花女》。袁家宝与其两位女同学沈、瞿两人随行作春游。牧之到南京忙于排戏，便将这三位小姐托付给在南京的一位熟悉的朋友，大家陪着她们游了中山陵、玄武湖、雨花台、莫愁湖等名胜。长期生活在都市中的女孩子，一旦置身于旷阔美丽的自然环境，自然欣喜无比。她们三人的性格都很开朗，《茶花女》上演后，在中国文艺社的宴席上，她们开怀畅饮，竟至酩酊大醉，相抱痛哭。牧之手足无措，结果由大家帮着扶送回旅邸。事后牧之告诉我，她们之哭，既为怕学校旷课，又担心家里责备。

1949年临近解放前，我在上海"中电"一厂编导《大户人家》。忽然接到一位女孩子来信，说她的母亲认识我，想来看望，要我猜一猜是谁，并约期晤面。我复了信，来者竟是袁家宝的沈姓同学，叙谈当年南京往事外，她着重探问我和袁牧之有无联系？一旦解放，牧之会不会来上海？我问她袁家宝的情况，据说牧之进电通公司主演《桃李劫》影片后，与家宝日渐疏远，使家宝着实苦闷了一阵。抗日战争爆发后不久，袁家宝受到封建家庭压力，无可奈何地与一位著名的牙科医师结了婚，言下不胜叹惜。我总觉得那次沈姓同学的突然借故来访，似乎很有可能是袁家宝有恋旧之情，托这位同学好友来向我探听消息的。眷眷旧情，绵绵长恨，真不知该从何说起！

《马路天使》奔向延安

我以为电影《桃李劫》是袁牧之表演艺术上的分水岭，也是他

思想发展的根本转折。电通公司是以共产党员为骨干的制片组合，它摆脱了当时上海电影圈内鱼龙混杂、泥沙俱下的局面，用政治路线牵引着艺术方向。这种客观影响促使袁牧之毅然收敛了他过去一味刻意求工、近乎烦琐的形式演技，走向洗练的现实主义的艺术创造。同时他的波希米亚的生活方式，也从此结束。

后来，牧之加入新建的明星公司，编导《马路天使》。他以现实主义和浪漫主义相结合的艺术风格，体现其导演才能，成就

《桃李劫》电影海报

了一生在银幕上最成功的光辉之作。为了编写好摄制台本，他仿照图书馆使用的藏书卡方式，将每个镜头的情节、对话、动作、摄影角度，分记在一张张卡片上。他闭门不出，夜以继日，甚至废寝忘食，朋友们去找他，往往被拒之门外，事后他再表歉意。这种一丝不苟、认真钻研的态度，是他成功的基础。

《马路天使》需要借用艺华公司的主要演员周璇，那时我为艺华编写的《神秘之花》正待开拍。牧之想到公司之间的商谈或有困难，就向我了解情况，要我助一臂之力。我建议明星公司以白杨作为交换，担任《神秘之花》的主角，使彼此同时开拍的两部新片各得其所。事情谈妥，牧之高兴得像孩子似的一跃而起，定要拖我去吃"罗宋大菜"。这以后，因为工作忙，我和牧之很少有见面的机会。

抗战初期，袁牧之去武汉参加军委会行营直辖的中国电影制片厂，再度与陈波儿合演了《八百壮士》。这部慷慨悲壮的爱国主义影

片，以扣人心弦的真人实事，激发了广大群众的抗敌斗志。但我觉得牧之的瘦弱形体饰演谢晋元这样的英雄人物，只能是勉力而为罢了。不久，牧之去了延安。后来，重庆中央电影摄影场有两位青年秘密投奔革命圣地，我做了些"保护"工作，并托他们带去问候的口信。荏苒八年，茫茫两地，青年时代过从甚密的好友，只能寻梦于抗日烽火之间了。

1949年上海解放，我所编导的影片《大户人家》，因受地下组织委托发动"中电"一厂的护厂工作，未及完成。摄制组全体演职员联名要求续摄，军管会文艺处据情向中央电影局请示，局长袁牧之在电话中回答"未便同意"。这是政策性的问题，自应慎重，但也是我和牧之处于"官""民"之间的一次不见面的交涉。1954年华东戏曲会演，某晚我在大众剧场看福建省代表团的演出，进厕所时与牧之蓦然相遇，彼此凝视，握手许久，都不知该说些什么才好。那天我看他面色很憔悴，他告诉我，第二天将去杭州疗养，乃互道珍重而别。后来才得悉他此时已因病离开中央电影局了。自此一别，虽然也听到一些有关袁牧之的风风雨雨，大都语焉不详，连他因病不治的噩耗，也得之于传闻。低回往事，不无憾恨！

前些时，从银幕荧屏间见过一位青年演员袁牧女，据说是牧之的女儿，如今听说她又当了导演。且喜故人有后，愿她继承父志，在新时代的电影事业中放出光芒。

救亡演剧一百天

林朴晔

"七七"卢沟桥事变揭开了抗日战争全面爆发的序幕。

1937年7月8日,中共地下组织"文委"领导的"上海创作者协会"开会时,迟到者带来刚出版的报纸号外,异常激动地喊着:"卢沟桥打起来了!"顿时大家争看号外,情绪激昂,会也无法开下去,当即推定于伶和陈白尘立即起草电报,用"上海创作者协会"和"上海戏剧工作者全体"的名义,向守卫卢沟桥的我军团长吉星文和战士,表示同仇敌忾的支持与慰问。

《保卫卢沟桥》一炮打响

一周后,"上海创作者协会"复会。夏衍同志提出建议:鉴于抗战形势的发展,本会应扩大组织为全国性的"中国创作者协会"。同时作出了两项决定:一是集体创作《保卫卢沟桥》三幕剧,推定于伶、张季纯、章泯、崔嵬、马彦祥、石凌鹤、姚时晓、宋之的、陈白尘、陈凝秋等17人,分三组进行创作,限三天交稿,再由夏衍、张庚、郑伯奇负责整理全剧;二是推定于伶和马彦祥筹组"战时移动演剧队"。这为以后成立"上海戏剧界救亡协会",组织13个上海救亡演剧队和战地服务团做了准备。

仅仅八天,《保卫卢沟桥》剧本就创作完成。接着组成了洪深、唐槐秋、袁牧之、石凌鹤、金山等19人的导演团,由于伶、章汉文担任舞台监督。戏剧电影界100多人参加演出的《保卫卢沟桥》,于1937年8月7日起在南市蓬莱大戏院隆重上演了。观众十分踊跃,日夜场之间还需加演一场才能满足观众的要求,真是盛况空前,直到"八一三"抗战爆发才被迫停演。

当时我们"大公业余剧社"在7月下旬参加了上海大学生剧团联合公演,在蓬莱大戏院演出了于伶编剧的《汉奸的子孙》。由于于伶同志的热心指导,演出获得好评。为响应"中国创作者协会"的号召,大家一鼓作气,又投入《赵登禹之死》的集体创作。"大公业余剧社"为唐纳所主持,得到《大公报》的支持。这次选择卢沟桥事变中抗日名将赵登禹壮烈牺牲的事迹为题材,组织了十余名剧作者参加,推定唐纳、王震之、小鱼分幕执笔,争取一周完成剧本,计划继《保卫卢沟桥》后上演于蓬莱大戏院。剧本完成后,曾在《大公报》连载。但"八一三"事变日军入侵上海,使《赵登禹之死》未及演出。不久,唐纳奔赴战地采访,剧社一时陷于停顿,人员星散。

演剧十三队留沪战斗

"八一三"淞沪抗战爆发后,日军入侵上海,中共地下组织领导的"上海戏剧界救亡协会"紧急动员,在组织部长于伶和马彦祥的指挥下,以"业余剧人协会""四十年代剧社""蚂蚁剧社"等剧团为主,组织成立演剧宣传队,准备开赴战地和内地开展抗战戏剧宣传活动。戏剧电影界的爱国人士纷纷参加抗日救亡运动,声势浩荡,锐不可当。

在这大动荡的时刻,我和包蕾由同乡介绍认识了电影导演陈铿然。他原是沪江大学学生,曾自编话剧《秋扇怨》,在校内演出得到

好评。他和两个同学组成友联影片公司,尝试将《秋扇怨》搬上银幕,并邀胡蝶和徐琴芳担任主角,结果影片意外地获得成功。不料在1932年"一·二八"淞沪抗战中,友联影片公司全部毁于日军炮火之下。陈铿然便进了明星影片公司任导演,在中国共产党的影响和帮助下,导演了30年代第一部以正面反映工人斗争生活为题材的影片《香草美人》,受到了当时左翼电影评论的热烈赞扬。

8月14日,中日空军发生激烈空战,日本侵略者的飞机轰炸上海市区,有一架负伤的中国战机在大世界游乐场门前落下一颗炸弹,造成血肉横飞的大惨剧。当时途经该处的陈铿然,虽幸免于难,死里逃生,但目睹惨无人道的暴行,顿时旧恨新仇一齐涌上心头。他急奔回家,将险遭不测和目睹的惨剧告诉妻子徐琴芳,表示一定要向敌人讨还血债。徐琴芳亦是爱国影人,她17岁时考入我国第一家培养电影演员的上海中华电影学校,在著名戏剧家洪深的教导下刻苦学习,和影星胡蝶是同班同学。1925年上海发生"五卅惨案",帝国主义枪杀中国工人顾正红、血洗南京路的当天,她闻讯后热血沸腾,立即偕同陈铿然、摄影师刘良撑开着汽车赶到南京路,秘密拍摄了南京路上烈士的血迹和刽子手们冲刷现场的实况;后又赶到同仁辅元堂拍下烈士顾正红的遗容,剪辑制作成一部珍贵的纪录片,真实而无情地揭露了帝国主义者的血腥罪行(新中国成立后,徐琴芳被聘任为上海市文史馆馆员)。夫妇俩激愤的情绪,感染了徐琴芳的妹妹路明,她也按捺不住地加入了议论。这位刚踏进电影界的新人,原在民立女中读书,立志从事妇女工作。一个偶然的机会,她在电影《广陵潮》中客串一角,成绩斐然,之后在艺华影片公司一再相邀下,担任了影片《弹性女儿》的主角,又获得成功,影坛上就此升起了路明这颗新星。这场家庭会上,"三位一体"决定组织戏剧宣传队,同时向亲友募捐,征集慰劳品,送给前方抗战将士。当陈铿然向于伶同志提出需要支持,并邀"大公业余剧社"人员参加

时,于伶同志立即赞许,于是我和包蕾、小鱼等参加了陈铿然筹组的戏剧宣传队。全队人员有:陈铿然、徐琴芳、路明、林朴晔、包蕾、小鱼、李继瑛、刘雪庵、顾征、张可人、牟菱等近20人,陈铿然被推选为队长。

1937年8月20日,中共地下组织领导的"上海戏剧界救亡协会"在卡尔登大戏院(今长江剧场)举行上海戏剧界动员大会,我们队全体参加了这一历史性的大会。会上于伶同志宣布成立13个"上海救亡演剧队",我们被批准为"上海救亡演剧第十三队"。因各队人员情况各不相同,以及上海地区抗日宣传的需要,我们第十三队留在上海,其他12个队不久后分批出发,奔赴各地开展抗日救亡的演剧宣传工作。

马不停蹄四处献艺

在党的领导和于伶同志的支持下,我们抗日的愿望如愿以偿了。那天,陈铿然真是激动万分,当夜就在他家里开始排演《放下你的鞭子》。徐琴芳还向大家表示,一切演出费用,均由她负责募集,大家不用担心。当时又增选林朴晔为副队长,协助队长对外联络。

第二天,我们就在福煦路(今金陵西路)正行女中(今为金西小学)操场上,演出了《放下你的鞭子》,由包蕾演卖艺老人,路明演女儿,林朴晔演青年工人。该校师生观看后反应强烈,"打倒日本帝国主义!"的口号声此起彼伏,久久不绝。

两天后,我们又在已临时改为难民收容所的恩派亚大戏院(即后来的嵩山电影院)演出赶排的《张家店》和《三江好》两个独幕剧。院内非常拥挤的难胞,观剧后群情激愤,纷纷上台痛斥日本侵略者。

当年9月和10月都是在马不停蹄的演出中度过,除了少数在街

头宣传外，主要是到伤兵医院、难民收容所和沪西12家纱厂作慰问宣传演出。虽然终日奔波，演出频繁，自备干粮，偶尔还要一天三处连演，但没有人喊过一声累的。

为了慰劳英勇抗战的将士，我们决定赶排三幕剧《保卫卢沟桥》，由陈铿然担任导演。此剧人物众多，队员显然不足应付，除一人兼演两个甚至三个角色外，尚有许多舞台工作无人搞，幸好有戏剧界朋友热诚相助。他们借出服装道具，尤其是全套照明设备，均由凌波提供并参加演出。

这次慰劳演出是在南市区某部的驻地，为避免空袭，安排在夜间，舞台是临时搭的。当我们看到台下坐满了英勇抗战的将士们，他们在全神贯注地看着《保卫卢沟桥》时，心情分外激动，大家都非常卖力地演到凌晨才结束。那时租界午夜开始宵禁，次日黎明，部队派车送我们回来，虽然通宵未眠，但大家仍然精神抖擞。忽然有人说："昨晚包蕾一人兼演老、中、青三个角色，没想到他还是个多面手。"包蕾幽默地说："那你请我喝一杯，慰劳慰劳！"这时陈铿然不服气地说："我是这个戏的导演，昨晚还演了两个群众角色，你们哪位慰劳我？"徐琴芳插话打圆场："我请大家吃早点，包蕾是酒仙，另加一瓶黄酒，铿然就免了。"顿时引发满车笑声。这是我们队唯一一次大规模演出。

最后一次动人的播音

战线西移，中国军队撤离，上海成了孤岛。租界当局怕得罪日本军方，开始压制抗日救亡宣传活动。有一晚我们到难民收容所演出，结束时已近午夜，急忙雇小汽车将女同志送走，其余人步行至今重庆路口，竟被法国巡捕扣留。虽据理力争，但因触犯宵禁，终被押往嵩山路巡捕房，关入临时拘留所，次晨始获释放。

上街头演说受到禁止,到工厂演出也被干涉,我们只能偶尔去难民收容所和伤兵医院慰问,且只能唱歌而不能演戏。但是我们在民营电台广播节目,始终坚持每周一次播音。形势变化使工作较难开展,大家的心情抑郁难平。

最后一次播音是在11月初的一个晚上,我们在"中西电台"(位于今福州路上)举行募集寒衣救济同胞的广播大会,除了我们队参加外,尚有京剧界参加个别节目。我们队的作曲家刘雪庵新创作的《寒衣曲》,由路明播唱。歌曲委婉动人,唱得又声情并茂,深深打动了听众的心灵,因而听众要求再唱此曲继续捐献寒衣的电话接连不断,使播音室内人们的情绪振奋不已。那晚更令人鼓舞的是,于伶同志陪同夏衍同志来到"中西电台"看望大家,祝贺募集寒衣和坚持宣传取得可喜的成功。党的关怀和鼓励,使全体队员精神振奋,斗志昂扬。那晚归途中,路明兴奋地对我说:"我还是第一次见到夏衍,想不到这位文艺领导人这样年轻、简朴、平易和风趣,大为意外!"

上海租界的形势日益恶化,公开的抗日救亡宣传活动已难以进行。我们慎重讨论后,组成了一个八人小组,转赴广东汕头一带开展工作,历时半年始告结束。

此时,陈铿然、徐琴芳、路明参加了于伶同志组织领导的"青鸟剧社"。路明在剧社首演《大雷雨》中担任瓦尔娃拉一角,颇获好评。队中其他人员都转赴内地,仅包蕾留在上海。

"上海救亡演剧十三队"自1937年8月20日批准成立至同年12月初结束,历时一百天,在上海街头、工厂、难民收容所、伤兵医院、部队驻地和广播电台等处,开展抗日救亡歌舞话剧演出80余次,还不包括赴汕头小组的工作。这支活跃在黄浦江畔的轻骑队,在中共地下组织的领导下,为抗战戏剧运动做出了一定的贡献。

(作者附注:本文写作时曾参考于伶同志的《卢沟桥上,我们欢呼,沉思》,谨此致谢。)

应云卫和话剧《怒吼吧,中国!》

张云乔

1933年9月,话剧《怒吼吧,中国!》由戏剧协社首次在上海黄金大戏院上演,获得了意外的成功。每日演出三场,连演六天,场场客满,观众排队购票,盛况空前。正值民族危亡之际,此剧成了中国人民的救亡吼声,反响可以想见。

这次难忘的演出,至今忆及还令我激动不已,尤使我缅怀此剧的策划者、中国话剧界的开拓者之一、电影名导演应云卫先生。

应家客常满

我在新华艺专求学时,因经常参加学校开展的文娱活动,在排练话剧时认识了应云卫先生。1929年底,我从艺专毕业后与石世磐(电影摄影师)共同开办专门研制有声电影录音器材的小型工厂,后工厂倒闭,资金亏蚀殆尽。正在困难之际,应先生邀我到他家,我就不客气住入了他家亭子间。应家在法租界望志路104号,是一间木结构的二层楼房,也就是现在兴业路党的"一大"会址的隔邻第一个石库门内。

我在应家几乎每天和应先生见面,他热情好客,家中经常高朋满座,戏剧界、电影界、新闻界的朋友们,来往频繁。碰到开饭的

时候，大家随便入席，吃完出门时，有的朋友诙谐地高叫一声"小账惠过"，大笑而去。袁牧之、欧阳山尊、王逻文、王莹等同志是必到之常客。应先生的职业是"华北航业公司"的业务经理，但他大多数时间都消耗在戏剧方面。金陵东路上的航业公司，他反而很少去上班，似乎反是他的副业。

发现他山石

1933年夏天某晚，应云卫邀我倾谈，他说最近和黄子布（夏衍）、尤竞（于伶）、席耐芳（郑伯奇）、孙师毅等人叙谈，谈到过去我们戏剧协社上演的一些大型话剧，如《少奶奶的扇子》《第二梦》《威尼斯商人》等等，艺术上固然不错，也获好评，但和今天民族危机深重的局面，太不相适应。他说：自从他受到几位老友提醒之后，心潮起伏，久久难平；再说最近上海剧坛，自从南国剧社和艺术剧社等前年遭到封闭和禁演至今，差不多有很长一段时期，没有大型戏剧上演，剧坛寂寞。因此他决心要配合救亡热潮，寻找适合目前形势的剧本，来一次大规模的公演。

他说到做到，经过多方选择，终于在美国《生活》杂志（*Life*）上登载的剧照图片和文字介绍中，发现了一出苏联人编写的剧本。剧名为"*ROAR. CHINA*"（后译《怒吼吧，中国！》），内容是反映列强侵害中国的实况。此剧已在纽约舞台上演，也曾在莫斯科、巴黎、柏林等地演出过。

他认为此剧正适合我国的现实，于是即向黄子布等几位老友提出，征求他们的意见。大家一致赞同，并答应尽力相助，这就加强了应先生演出此剧的决心。

应先生当即设法搞到英文本子，请人译出。原来此剧作者名为塞格·米海洛维奇·铁捷克。他1924年在北京大学担任教授，当年

6月，在长江上游的万县，发生了英国海军炮舰和万县人民间的一场大规模冲突，塞格就以此事件编写了这个剧本。

剧情的梗概如下：列强的军舰停在万县长江中，耀武扬威。一次，由于一个美国洋行老板搭小船过江时，为了船费和船夫争执起来，竟动手打人，却因体肥而落水淹死。英国海军舰长借题大肆敲诈勒索，强行提出拘捕两名船夫，判以死刑，以抵偿一个白人的性命，并限令一天之内答复，否则就要炮轰城市。中国官厅迫于列强淫威，只得屈从。由于船夫已经逃走，当晚在码头工人中抽签，将两名无辜的工人送去替死。次日，在码头行刑时，群情激愤，民众忍无可忍，一片怒吼，以致"暴乱"。英舰立即开炮轰击万县县城……

筹划费苦心

我们仔细研读剧本，并参看了《生活》杂志所刊剧照，感到此剧场面庞大，场景复杂，如军舰船台、伸出舰首的大炮以及江边码头等，计有9个分场，5场大景，共需8次换场。景多场次多，如要在两小时内演完全剧，必须缩短换景时间，那就要在灯光暗转而不落大幕的情况下，快速抢景。于是决定先由我设计绘制布景的平面图和气氛图。为了便于思考怎样快速换景的具体方法，我制成了一套小型模型，然后和应先生经过几夜的反复摆弄思考，应先生终于想出办法：将兵舰的整个船台，中间分开制成两个部分，可合拢成整个船体，也可以分开成两个船台，分开后翻过身，就是码头外景的台阶。在黑暗中换景之时，只要有几个工人合力把船台翻转，就变成码头边外景，其他工作人员，也预定各自分工，把部件（船台栏杆、炮塔从上面吊下）归位，等灯光复明之时，场景已经换好。这是当时采取的苦干笨干的土办法。

为了配合暗转换景的要求，剧社要新添三台电流强弱控制器，

欧阳山尊自告奋勇，答应由他亲自动手制作。我和山尊预计，制作布景和控制器的材料费，需要2 000元，如何筹措？应先生却已胸有成竹，由他向他的轮船公司暂借，演出后归还，另外还可预售戏票，当然这样做是要冒风险的，但经费问题总算是解决了。

接着，施工场地、技术工人都由应先生一手筹划解决，他还通过内部特殊关系，借到在八仙桥黄金大戏院的场地公演。

此后，应先生又和戏院经理龚某商定，在晚上最后一场电影散场之后，允许我们全体工作人员上台制作布景，装置滑轮吊杆，由技工上台排练如何在暗转中快速换景的技术措施。应先生自己白天排戏，午夜之后，和我同到戏院辅导工友们排练抢景。这样接连工作了一个多星期，才把抢景程序排练成熟。应夫人程梦莲则在家熬煮一锅稀粥，由保姆送到后台，给工友们慰劳充饥，大家吃苦耐劳，无人叫苦。

这出戏的演员多，共50余人（包括洋人十来个）以及群众演员，总共七八十人。被施绞刑的两个码头工人，由袁牧之和魏鹤龄扮演，当时，冷波、赵曼娜、严工上、严箇凡、沈潼、张惠通等同志，都是话剧界和电影界的知名人士，自愿参加演出。大家同心协力，任劳任怨，排练时无一人迟到早退。因为大家认识到这次演出非比寻常，不是玩票，不仅是一次文娱活动，而是一次吼声！因此，大家都心照不宣地埋头苦干。

经过半个多月的排练和准备，《怒吼吧，中国！》在黄金大戏院公开上演了。观众反响热烈，每天加演到三场！

幕前《国际歌》

此剧由应先生导演并自任舞台监督，我负责音响效果和开放幕序曲的唱片。事先应先生决定序曲放一首矿工合唱之歌，而这张唱

片的反面是《国际歌》，他嘱咐我千万别放错。

公演的第二天晚场，田汉同志陪同几位国际友人前来观剧，听说这几位贵客是第三国际反战同盟的代表，被派来中国调查"九一八"事变的真相，其中一位是法国左翼作家巴比塞同志，另一位是马莱爵士。他们的到来，给剧社全体同志以很大的鼓励。我当时在顶楼放映间的窗口，看到贵客和田汉同志等一起在楼座前排坐定，激动之余，用内部电话向后台的应先生提出建议：幕前序曲是否改放《国际歌》。

他略一考虑，就同意了。结果在《国际歌》的雄壮乐曲高奏之时，几位贵客脱帽肃立，直到乐终才坐下。剧场中个别观众，也有觉得惊异者，不过事后也没有发生什么风波。

"摔死"魏鹤龄

这次演出，演员们个个全身心投入，特别是魏鹤龄同志，在最后一场含冤替死的戏中，演得十分精彩。当大幕落下之后，他从绞刑架上摔了下来，就瘫痪在地，闭目不语，如同休克，大家立即紧张起来，准备送医院，不料老魏慢慢睁开眼皮对大家说："大家不要惊慌，我没有绞死，为了表演逼真，我使劲把绞绳往自己脖子里勒，差一点真的喘不过气来了。"一场虚惊，惹得大家一场哄笑，松了一口气，忙护送他回家。

公演了六天，戏院方面看到卖座不衰，有意续演，但考虑到同志们过度辛劳，恐有人身体顶不住，就停演了。

这次演出也是戏剧协社最后一次演出。

谁是《放下你的鞭子》的作者和首演者？

端木复

闻名于世的抗战街头剧《放下你的鞭子》，曾激起无数中华儿女的抗战斗志，唤起成千上万民众的爱国热忱。这出具有里程碑意义的街头剧，拉开了抗战戏剧序幕。"放下你的鞭子，举刀向鬼子头上砍去！""放下你的鞭子，打回东北去，奔赴抗日的战场！"震撼人心的口号今天听来同样令人热血沸腾。

谁是《放下你的鞭子》的作者？谁是这出街头剧的首演者？长期以来，众说纷纭，莫衷一是。在纪念中国话剧90周年活动中，这个话题又被重新提了出来。提出这个问题的不是别人，而是大家十分敬重的著名话剧、电影表演艺术家张瑞芳。

"香姐不是我的专利"

有"话剧皇后"之称的张瑞芳，在接待《九十年上海话剧风云录》电视摄制组的采访时，对人们称她是当年香姐的第一位扮演者，明确予以否定。她说："现在不少报纸杂志上的文章都说我首演《放下你的鞭子》，是最早的香姐，这不是事实。"

张瑞芳回忆道，1937年卢沟桥事变之前，她就和崔嵬主演过《放下你的鞭子》。卢沟桥事变后，几乎所有的话剧工作者都发出过

"放下你的鞭子"的呐喊。崔嵬曾告诉她,1932年他就看到了《放下你的鞭子》的剧本,以后也看过该戏的演出。"所以说,香姐绝不是我一个人的专利。"张瑞芳的话清晰明了,简洁干脆。

张瑞芳认为,要让文艺始终起到团结和鼓舞人民的作用。中国的话剧运动始终伴随着时代的脉搏跳动,《放下你的鞭子》就是一个例子。1931年9月18日"九一八"事变爆发后,东三省很快沦陷,中国话剧工作者义不容辞地将宣传抗日救亡的重任担在肩上。崔嵬和她当时主演的抗战街头剧《放下你的鞭子》,以及陈鲤庭翻译改编的《三江好》,还有瞿白音改编的《最后一计》,这三台戏被并称为抗日的"好一记(计)鞭子",在全国引起了轰动。那时台上在演戏,台下群情激愤,围看的观众动辄成千上万。张瑞芳笑着说:"这里面有许许多多话剧工作者的共同努力,当然也包括了许许多多小'香姐'的作用。"

"她也是香姐"

事隔数天的下午,笔者来到了坐落在淮海路上的张瑞芳老师家。当时有一位老太太正和瑞芳老师一起翻阅旧照片。瑞芳老师笑着介绍:"你们知道吗?她也是香姐,演出《放下你的鞭子》比我还要早许多。"

老太太叫朱铭仙,是上海戏剧学院表演系退休的台词教师,高龄84了。听说瑞芳老师上午去华东医院看病,老太太特意赶来探望。据朱铭仙回忆,《放下你的鞭子》最早是田汉搞的,是根据一篇外国小说改编的,旨在反封建。该剧最初的演出也不在街头,而是在舞台上。她演的本子是陈鲤庭在此基础上又加工过的,演香姐父亲的是王为一,一把胡琴拉得棒极了。王为一当时还健在,快90了,退休前是珠江电影制片厂的导演。当时骆驼演剧队去嘉定,导演陈鲤庭

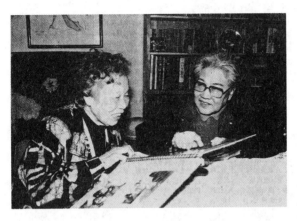

张瑞芳与朱铭仙（左）在一起

第一次让青年在观众中喊口号，然后再上台，这样就使台上台下打成了一片。那次的演出所得款项全部捐献给了东北义勇军。

那么究竟谁是演"香姐"的第一人呢？张瑞芳说不清，朱铭仙也讲不明。但朱铭仙十分赞同张瑞芳说的"香姐不是哪一个人的专利"的看法，健谈的老人快人快语："抗战时期绝大多数演员都演过这个戏，当时大家关心的是民族存亡、国家命运，不少都是集体创作。像《保卫卢沟桥》这样气势恢宏的大型话剧，从构思到演出，只用了7天时间，大家心往一处想，劲往一处使，17个人编剧，19个人执导，近百人演出。所以谁先演香姐并不重要，重要的是要保持这种优秀传统，保持这种精神和干劲。"

"请朱铭仙上台"

1997年，在上海隆重纪念中国话剧90周年活动的开幕式上，张瑞芳第三次提起了"香姐"，提起了抗战街头剧《放下你的鞭子》。

上海戏剧学院实验剧场的舞台深处，巨大屏幕上叠映出一幅幅激动人心的历史画面。大型交响史诗《光辉的历程》把人们重新带回到硝烟弥漫的抗日前线。在抗日救亡的熟悉歌曲声中，书有"演

剧一队"至"演剧十三队"的13面旗帜在歌队中出现，红旗引路，飒爽英姿，歌队在舞台上变换着造型，展示着当年的风雨征程。在《放下你的鞭子》片断演出后，张瑞芳被请上了舞台。这位把一生献给话剧舞台和银幕的老人，提起了和她同演《放下你的鞭子》的崔嵬，提起了因病没有前来出席盛典的该剧作者陈鲤庭，也提起了比她早五年就扮演小香姐的朱铭仙。"请朱铭仙上台！"在张瑞芳的大声邀请下，在观众如雷的掌声中，两位"香姐"的手紧紧握在了一起。

张瑞芳说，纪念中国话剧90周年，不能忘记创造了话剧辉煌的功臣，不能忘记为话剧事业奉献了一生的老人。在她的提议下，杜宣、姚时晓、秦怡等纷纷离座，从观众席走上舞台，整个剧场沸腾了！在《红旗颂》的雄壮乐曲声中，台上泪花飞，台下热泪滚。

"谁是街头剧的作者？"

开幕式后三天，左翼剧联的老同志相约去华东医院看望赵铭彝。时年92岁的赵铭彝，是著名的南国社的仅存者，也是著名左翼剧联的领导人之一。听说他们来了，住在赵老隔壁病房的上海剧协主席杜宣，也高兴地过来和久不见面的老战友把手话旧。

五位老人，平均年龄87岁。85岁的杜宣回首往事，感慨万千。他告诉笔者，以田汉为首的左翼剧联是由七个进步剧团组成的，成立于1931年。当时的成员今天在世的已经寥寥无几，在上海的除了他们五人外，只有陈鲤庭和钱千里了。赵铭彝当时分管组织，在党内任宣传。左翼剧联是中国话剧史上第一次在共产党领导下的联盟。此后，他发起组建了三三剧社，陈鲤庭发起组建了骆驼演剧队，朱铭仙就是"骆驼"的人，程漠则在蜜蜂剧社。在党的领导下，话剧的火种遍地燎原，形成了戏剧领域中的新文化运动。

老人们坐在一起，有说不完的话剧往事，语气中流淌着对话剧

艺术的深深依恋。对《放下你的鞭子》的作者是谁这一问题,老人们的说法不一。朱铭仙认为是田汉改编自《眉娘》,陈鲤庭在此基础上加工的。姚时晓则说田汉没有改编,只是说了一个故事梗概,眉娘的故事出自歌德的《威廉迈斯特》。演过《放下你的鞭子》的程漠说,他的印象好像是集体创作的。病中的赵铭彝虽然眼不能视,耳又重听,但对此也很关注。他希望多开点小型座谈会,把需要讨论的问题谈得深一点、透一点,把话剧运动的重要史实搞清楚。他的话,感动了在场的每一个人。

陈鲤庭是该剧的最早作者

为了搞清这个问题,笔者专程拜访了88岁的陈鲤庭。坐在家中书桌旁的沙发上,老人用平平淡淡的话语说道:"其实谁是作者并不重要,重要的是《放下你的鞭子》诞生、流传和演变的过程挺有意思。"

晚年的陈鲤庭

这位著名的话剧前辈是抗战话剧的大功臣。作为左翼戏剧的播种者和话剧艺术的探索者、评论家,陈鲤庭成立了由他起名的"骆驼演剧队",发起了新亚学艺传习所。1936年他全身心地投入上海业余剧人协会的组织工作,并组建了业余实验剧团。1937年他担任"上海救亡演剧队第四队"队长。1938年他在武汉、成都、西安、重庆等地导演了于伶、陈白尘、吴祖光、老舍的许多大戏。其中影响最大的是他执导的郭沫若的

历史剧《屈原》，成为抗战时期重庆舞台艺术的最高峰。当时徐迟给郭沫若写信，担心"从演员、导演到批评家，假使不能消化屈原的人和诗，会辜负了你的剧作"。陈鲤庭说，《屈原》剧本的核心在于"雷电颂"，是最能发挥史诗剧魅力的地方。由于没有现成音乐可用，他专门请人谱曲，第一次把庞大的乐队引进话剧演出；国泰剧院没有乐池，为此又拆掉了三排位子，应云卫咬牙承担了经济上的损失，支持了他。

这位话剧《屈原》的大导演，在早期宣传抗日的"好一记（计）鞭子"里，三台戏他一人就搞了两台。他在大夏大学就读时翻译的《月亮上升》，后来被改编成《三江好》，把爱尔兰的革命者改成东北抗日义勇军。1931年暑假，应当校长的同学之邀，在上海南汇大团镇大团小学任教的陈鲤庭，花了几天时间，写出了他的第一个话剧短剧《放下你的鞭子》。他说，在南汇的一年多教书生涯，使他深切感受到底层百姓的苦难和官绅勾结的腐败，特别是亲眼看见成群结队的难民逃荒的悲惨景象，促使他拿起手中的笔，去铸就一支抽向封建势力的"鞭子"。老人高兴地说，在抗战时期，在全体话剧人的协力之下，这个小戏又变成了抽向侵略者的"钢鞭"，崔嵬、张瑞芳和当时几乎所有话剧演员都演过它，用它来吹响唤醒民众的号角。

"第一次演出在南汇"

本子出来后，第一次上演是什么时候？陈鲤庭的回答十分肯定："是1931年的10月10日。演出地点就在南汇。"

陈鲤庭告诉笔者，按南汇惯例，每年10月10日总要举行大型游艺会，于是他给赵铭彝和姜敬舆写信，希望左翼剧联派人来进行宣传演出。没有多久，左翼剧联派来了四个人，一个是章泯，当时叫谢韵心，那时陈鲤庭喊他老谢。在讨论演什么戏的时候，陈鲤庭把

《放下你的鞭子》拿给他们看,老谢说:"就演你写的。"陈鲤庭把他们领到县城,由老谢导演,阿梁等人协作。阿梁叫梁耀南,另外两个人,一个叫卜落,一个叫密司张,大名不清楚。

陈鲤庭说,原剧本写的是一群难民街头卖艺,献艺的姑娘哀愁疲乏,难以支撑,卖艺的老汉急得竟然动用鞭子抽姑娘,此时从观众中突然跳出一个青年大声呵斥,责问情由。原来老汉和姑娘是相依为命的父女俩,只因连年灾荒,苛捐杂税不断,官绅欺压,兵痞骚乱,活不下去,才出来卖艺糊口。面对老汉的抱怨牢骚,青年愤怒呼吁:把鞭子调转头去,抽向那些迫使你们离乡背井、忍饥挨饿、过着流亡生活的罪魁祸首。陈鲤庭说,鞭子指向谁这个主题,当时是以比较含蓄的提问和观众反应的口号来点明的。

谈起首演的情况,陈鲤庭说得很实在:"10月10日这一天,我们在南汇的游艺会上演了这出戏。当时只在街头搭了一个草棚,观众有学生、过路人,乱哄哄的,效果并不理想。前后也不过演了两天。"陈鲤庭并没有为自己的脸上"贴金",老人的实话实说让人感动。

"为什么说法不一?"

对《放下你的鞭子》的种种说法,老人认为并不奇怪。1932年春,陈鲤庭回上海执教,开始结识王为一、赵丹。当时他和搞化妆的辛汉文、田汉的弟弟田洪一起去浦青剧社辅导青年教师,共同选定《放下你的鞭子》为节日演出的主要剧目,演出者是19岁的朱铭仙和王为一,演青年的是洪大本,还从春秋剧社借人管照明和在台下喊口号。演出时间是中秋,地点在上海浦东劳工新村的小礼堂,就是今天的东昌路,新中国成立前叫烂泥渡路。这次的演出效果出乎意外地好,因为观众大都是工人子弟、青工和他们的家属,演出者又是他们熟悉的夜校老师,所以反响热烈。陈鲤庭称这是《放下

你的鞭子》第二次公演。

陈鲤庭告诉笔者，因为剧本主题尖锐，在复写和刻印时，他再三嘱咐负责演出的黄鲁不要署名，万一特务追查起来好推托是传抄的。所以当年阿英在编《一九三七年中国最佳独幕剧集》时，《放下你的鞭子》只署"佚名"。这是关于该剧的作者说法不一的主要原因。另外，在民众高涨的抗日热情下，剧本从控诉阶级压迫到控诉日本侵略者，各个剧社在演出时都有不同程度的改动，最后彻底成了救亡宣传剧。谁、什么时候、什么地方、改编了什么，的确无法查考。陈老说，他在带上海救亡演剧第四队赴无锡时，发现一个叫《香姐》的单行本，作者是他的朋友徐韬和王为一，像这样大同小异的改编本当时有很多。"所以我说，谁是作者并不重要。"陈老说，这些情况丁言昭在"戏剧史料"中写过，李天济在《陈鲤庭评传》中写过，只是没有引起重视。

谈到今天的话剧，老人强调了传统的重要和千万不要迷失方向两点。1937年，在业余实验剧团成立时，老人曾写过一个"宣言"，以整版广告的篇幅刊登在《申报》上。"宣言"指出，话剧运动是戏剧领域的新文化运动，它不止于表现可歌可泣的人间故事，更要表现我们这个时代的愿望和理想。"营业的胜利并非我们唯一的目的，但观众的冷落却该认为是最大的悲哀。"陈老说，他的观点迄今未变，什么时候话剧成为一种能够鼓舞人们团结向上、奋力拼搏的精神力量，和我们的时代同步前进，和我们的人民同心同德，那么观众就会喜爱话剧，重返剧场，话剧艺术也就能再现昔日的辉煌。

曹禺在上海

曹树钧

1946年1月,美国国务院邀请老舍、曹禺赴美讲学。2月初,曹禺依依不舍地离开了他生活了8年之久的巴山蜀水,抵达浦江。

阳关三叠送君行

到上海后,曹禺住在黄佐临家中。两位老友久别重逢,分外亲热,经常促膝谈心直至深夜。

中华全国文艺协会上海分会得知曹禺、老舍抵沪,特地举行了一次会员大会欢迎他们。曹禺在会上见到了张骏祥、郑振铎、李健吾、凤子等许多老友,还见到了美国驻华大使馆新闻文化部主任、原清华大学教授费正清先生。这次他们赴美就是费正清教授推荐、介绍的。

开会之前,有人提议要留一个纪念。叶圣陶先生当即挥毫签名,老舍接笔写了一个极小的名字,他幽默而又谦逊地说:"大人物写大字,小人物写小字。"在欢迎会上,曹禺激情难抑,他说:"想不到新老朋友在这儿见面,真是愉快。8年来的心情是没有法子讲的。朋友们都在追寻唯一的真理,我们知道这真理目前是什么。"他又谈到目前各地方的老百姓生活都维持不了,更谈不上文化。为了要使老百姓生活安定,使他们懂得自己责任的重大,他们是未来新组织中的

主人，以后自己再写作品，与其谈太大的问题，不如说与老百姓接近的具体问题……他的话获得了与会者的共鸣。

会议结束之后，开始聚餐。喝酒时，老舍特别高兴，向人握手敬酒，并找人挑战猜拳。曹禺成了他第一个挑战对象。"来，家宝！"（曹禺原名万家宝）曹禺红着脸说："不行，不行，我不会。""不会就学嘛，这难道比你写剧本还难？"无奈，曹禺被硬拉着同老舍猜拳，结果曹禺多输了一杯酒。

聚餐结束，众人在旁边的小间里接着搞余兴节目。老舍先唱了一段京戏。众人知道曹禺自小是个京戏迷，早年在南开中学念书时就多次粉墨登场，演过《南天门》的主角曹福、《打渔杀家》里的梁山好汉肖恩，工老生，于是也硬拉他唱了一段。接着吴祖光、顾仲彝、陈西禾、赵景深诸位先生各唱了一段。吴祖光还绘声绘色地讲了一段曹禺在四川江安教书时闹耗子的故事。他连说带演，引得全场哄堂大笑，连曹禺自己也笑出了泪花。他边笑边责怪吴祖光："瞧你，又出我的洋相！"不料，坐在一旁的黄佐临忽然慢吞吞地说："家宝常有抖肩胛的习惯，这我可以证明。或许就是这次惊吓造成的。"他的这一补充，又引起人们的一阵哄笑。

最后，赵景深唱了一段昆曲《折柳阳关》作为送别，老舍唱了段《草桥关》压轴，众作家这才尽欢而别。

黑夜到了尽头

曹禺在美国讲学，由于思念祖国心切，关注祖国的未来（当时正值解放战争时期），所以他讲学不到10个月就急着归国，应邀在上海市立实验戏剧学校（今上海戏剧学院前身）任教，讲授"编剧学""名剧分析"等课程。同时经黄佐临介绍，他担任上海文华影业公司编导。

不久，他根据抗战胜利前后的生活体验，创作了电影剧本《艳阳天》。此剧写一个仗义疏财、爱打抱不平的律师和一个曾经当过汉奸现为巨商者作斗争的故事。在结尾处，他用充满了整个空间的洪亮乐声，用洒满大地的阳光，暗示黑夜即将走到尽头，阳光灿烂的新中国即将诞生。

这部电影由曹禺亲自执导，这是他第一次也是唯一一次担任电影导演。他组织了阵容强大的摄制组，由"话剧皇帝"石挥和大明星李丽华主演。因为是第一次当电影导演，而拍摄工作以及照明、摄影、录音、制片等方面远比舞台演出要复杂得多，曹禺忙得不可开交，但心情却十分欢畅。

真假曹禺

从美国回到上海，曹禺还遇到一件令他气愤万分的怪事。

一天，《中央日报》副刊编辑罗明来找曹禺，说有要事相告。罗明原是南京国立戏剧专科学校首届毕业生，是曹禺的学生。是约罗明来家，还是曹禺亲自上门去谈？为这事，曹禺与他的两个学生兼好友张家浩、李恩杰商量了好久。曹禺自来上海，因为怕引起当局的注意，一直深居简出，住处也仅少数人知道。所以商量结果，他决定自己到圆明园路中央社上海分社罗明的临时宿舍去谈。一见面，罗明便将一封信交给曹禺。这是一位女工写的揭发信，告发曹禺与她同居后又把她抛弃了。这突如其来的诬告，气得曹禺直打哆嗦。没等曹禺开腔，罗明忙安慰他说："万先生，您别急，偶尔干了这样的事也没啥了不起！"这使曹禺更加生气，他涨红了脸说："这是造谣！这是诬蔑！我怎能做出这样的事！"罗明一看曹禺发火了，知道他误会了万老师，忙向曹禺道歉，连声骂自己不该怀疑老师。曹禺愤愤地说："这件事非要搞清楚不可！"还没等曹禺去查，那女工又接二连

三地找罗明,要他为她伸张正义。曹禺气愤地对张家浩说:"这简直是阴魂不散!"他让学生李恩杰找到那位女工,约好在南京路新雅酒家会面。

曹禺约李恩杰、张家浩作陪,早早来到新雅酒家。不一会,这位女工来了。他们先不暴露身份,请她坐下来谈。谈了许久,这位女工感到奇怪,就问:"你们不是说曹禺也要来吗?怎么还没有来呢?""我就是曹禺!"这时曹禺不慌不忙地说。不料,那女工竟勃然大怒:"你们骗人!你们把我骗来同曹禺见面,可他没来,你们冒充他,你们也是坏人!"原来,女工遇到的那个假"曹禺",是冒充曹禺之名来行骗作恶的。曹禺十分同情眼前这位女子的遭遇,他告诉她:"你的确受骗了,你碰到的那个'曹禺',才是真正的坏人。"这位女工打量站在自己面前的曹禺,见他谈吐和蔼、态度诚恳,这才恍然大悟。她向曹禺哭诉自己因为这件事连工作都丢了。女工是查到了,可那个坏人怎么查也查不出来。在那样一个黑暗动乱的社会,只能不了了之。这件事激起了曹禺极大的义愤,他多次同朋友、学生谈起。在电影《艳阳天》中,他也寄寓了对这黑暗社会的极度憎恶。

"快来听听那边的声音"

1948年深秋,人民解放军的隆隆炮声已逼近长江,曹禺预感到国民党反动派即将彻底垮台了。这时,他和共产党人的联系也更紧密了。他参加了刘厚生、方琯德等地下党人组织的读书会。在南市兰馨里经常和梅朵、任德耀、张石流等剧专毕业的进步青年一起学习社会科学并讨论形势,对中国共产党夺取全国胜利的信心更加坚定了。

当时,曹禺住在南京西路平安电影院附近的花园坊。每当外面戒严,曹禺就挑灯夜读,读的书有《论持久战》《新民主主义论》等政治书籍;也读赵树理的小说,西蒙诺夫的剧本《俄罗斯问题》等。

有时他深夜从床上起来,扭开收音机,把指针拨到熟悉的位置上。一个低低的、亲切的声音,清澈有力地报告着:"邯郸人民广播电台,……"听到了,这是那边的声音!苦恼、疲倦,顿时一扫而空。

一次曹禺正聚精会神地在收音机旁听着,突然,"笃、笃、笃"响起三下敲门声,这是他的学生张家浩的暗号!他立即打开门,果然是张家浩,手里拎着一个大口袋闪了进来。张家浩是国立剧专第四届毕业生,是曹禺十分喜爱的学生,此时是中央电影企业公司秘书。曹禺在江安创作的名剧《北京人》定稿,就是委托张家浩亲自交给张骏祥导演的。离开江安之后,张家浩常在生活上照顾曹禺。曹禺演出的上演税、著作发行等工作也都委托他代理。他俩既是师生,又是无话不说的好友。今天张家浩除将曹禺在文华影业公司的月薪带来,还从大口袋中取出一个小油箱和几斤鸡蛋。

"你怎么买这么些东西?""不,万先生,这些是李玉茹先生托我捎给您的。她说,物价天天飞涨,请您无论如何要收下。"李玉茹是曹禺这一时期结识的又一位朋友。他们多次交往,谈艺术、谈人生。李玉茹曾向他倾诉过她坎坷辛酸的经历,曹禺听了也为之唏嘘不已。他甚至萌发了创作欲望,想以李玉茹的身世为原型再写一个电影剧本,剧名都起好了,叫做《一个女伶的一生》。此刻,见到李玉茹托张家浩捎来的物品,虽然只是几斤油、几斤蛋,然而在这金圆券转眼之间就变成了废纸的年头,这些东西寄托着李玉茹的一片深情。

"下次见到李先生,请你一定好好谢谢她。"曹禺有点动情。"来,快来听听那边的声音!"曹禺让张家浩坐到收音机旁,他已经不止一次在万先生家收听解放区的新闻了。

"我来了"

1948年冬,北平解放,全国正处于革命胜利的前夜。当时上海

社会已经秩序混乱，谣言四起，人心惶惶。中共上海地下组织考虑到曹禺的安全，决定让他飞往香港转解放区，具体动员工作由张瑞芳等人担任。

张瑞芳是曹禺在抗战时期就结识的挚友。此时，她在上海养病，也住在平安电影院附近。曹禺常和爱人方瑞去看望她。40余年后，笔者采访张瑞芳，张瑞芳回忆说："当时我有一种想法，要保护这些文化人。当时金山与我断了联系，我什么都同曹禺讲。告诉他我是党员，周先生（就是周恩来总理）是我的单线领导人。曹禺在重庆时就见过总理，他也很愿意同我谈总理，谈总理对他的多次帮助。在多次交谈中，我动员他到解放区去。曹禺很信任我，要我转告党，他想去解放区。在决定去解放区后，曹禺心里特别高兴，诗兴勃发，临走前写了一首诗，题名《我来了》，表达了他向往光明的激动心情。可惜，这首诗的底稿后来丢失了。"

临走前，曹禺与李玉茹作了一次长谈。他情真意切地对她说："你是一个演员，没有田，没有地，不要离开上海。你应当留在上海，好好演戏。不要相信社会上的谣言，也不要听信任何人的胡说。你是穷苦人出身的京剧演员，那边对你会欢迎的。"分手时，曹禺送给李玉茹一套巴金主编的《新文学丛书》和一捆书，勉励她继续多读好书，不断充实、提高自己。

1949年2月8日，曹禺乘"霸主号"飞机飞往香港。同年春，在中共地下组织的安排下，曹禺与马寅初、叶圣陶、赵超构等人化装成商人，登上去烟台的轮船，前往解放区。

宗江、石挥还有我

白文（遗作）

一

我和石挥是旧友，和宗江是新知。"旧友"订交约莫46年，而"新知"也有40年以上了。

1940年，我奉指示办业余剧团，靠两个和专业剧团有关系的人常去看白戏，我惊讶"中国旅行剧团"于唐槐秋、唐若青之外居然在"梅萝香"里听到了秦叫天儿的地道北京腔，那就是石挥。看"上海剧艺社"的《正气歌》和《蜕变》，竟又发现了一个很会创造人物的演员——他在《正气歌》中扮演一个只在序幕和尾声里出现的老人，戏只一点儿，可那沙哑的嗓子极奇特，让人觉得他有80岁；他在《蜕变》中扮演的是况西堂，我觉得那"老公事"的样子，小时候在父亲的衙门里似乎见过。看这戏时，我17岁，如果我当时知道他只比我大两岁，却创造了一个这么令人难忘的人物，非得愧死！我知道了他的名字：黄宗江。

不久以后，我突然被地下党组织调到专业剧团演戏，可我当时和许多青年人一样，理想是当个新四军战士，或在上海当个工人，何况所去的剧团又没有石挥、黄宗江。我的第一个戏是给刘琼当配角，演"杨贵妃"的马嵬驿卒。这个人物戏不多，但很滑稽。当时，

我连化妆都不会,开幕前很紧张,开幕后,只见台下像个大黑洞,也就勇敢起来,比较纯正的北京话加上音量较高,居然博得台下哄堂大笑,第二天名字居然上了报,我的舞台生涯就这样稀里糊涂地开始了。

白文一家

后来,有幸和石挥在同一剧团演戏,天天台上搭戏,台下聊天。而宗江却无缘接近。可我仍然很羡慕他俩,暗暗想以他两人为表率。我时常在琢磨,宗江在《正气歌》里那几句独白,似乎颇有点余叔岩或言菊朋的苍凉味儿。而《蜕变》中的况西堂,总让人不禁想起鲁迅小说里书桌旁的那张破腿藤椅。他创造的这个"老公事"慈祥而随和,凑合着过了一辈子。可碰到看不下去的人和事,又忍不住要发泄,双手拍着后股骂声"屁!"让人心酸而又不无钦佩感。宗江创造了一个活的人物。

当时,大概因为演的多是外国戏改编的现实主义的作品,男演员大都不愿演小生,一是当不了主角,二是难于讨好。演《日出》,都愿意演潘月亭、张乔治,特别是李石清,却不大愿演方达生。我所在的"苦干剧团",几个知心朋友碰到一块儿总是谈却尔斯·劳顿、乔治·亚里斯,甚至贝锡尔·赖斯朋,因为他们都属"个性演员"。而对于罗勃·泰勒这类角色,则认为是靠小白脸讨少奶奶、小姐们喜欢的奶油小生,没演技,是"本色演员"。这种偏见一直到后来听到刘晓庆在"世界电影之林"栏目里说到好莱坞的明星制度,才知道这些演员也有他们的不得已处。至于斯坦尼斯拉夫斯基,很少谈,别人议论还觉得可笑。

在几个月戏运不佳之后,我突然时来运转,因为乔奇兄嗓音突哑,佐临老师决定叫我代演师陀改编的《大马戏团》中的70多岁的

达子。我悄悄地有个野心：不照乔奇那样演。我想学点宗江的，主要学他那苍凉劲儿和哑嗓子。这并不容易，本来我嗓音圆润，要"哑"得硬逼，直到后来可以变出五六种嗓音，这成了我演技的一部分。当时我19岁，真是"初生牛犊不怕虎"。我想不必学斯坦尼，就学宗江，再加上自己的种种想法，只要认真，自会出戏。演到悲处，哽咽着说不出话来，这时"第一自我"出来控制，便硬逼出台词，声音自然变了，眼泪流出，观众的哭声刺激也来了……一阵沉默之后便是热烈的掌声。我算是"一炮打响"，一跤跌到青云里。

前几个月，宗江见到我突然犹犹豫豫地问道："你是不是学过我？"我哈哈大笑说："这话你40年后才问起！我当然学过你。首先是石挥；他是大学长，其次是你，你便是二学长。咱们的老师就是黄佐临啦！"

我还看过宗江的《云彩霞》《鸳鸯剑》《甜姐儿》，我觉得《云彩霞》中那个帮闲值得大鼓一掌。《鸳鸯剑》中他演的是小生，有点吃力不讨好。

不久后就不见宗江的面了，报上说，他走了。

二

听说宗江去了重庆。他这一走不打紧，马路流言，小报议论，都说宗江是与石挥争气斗胜，斗不过，气走了。这本不关我的事，可我不相信会这样。最近读了他的《卖艺人家》，才知道他的走确有另外原因。

其实他俩是斗不起来的，论台上技巧，石挥点子极多且奇巧，比如叼着个烟斗冷笑、一阵剧咳噎住气等等，经佐临一指点，便满台生色。到底他是逛天桥、听蹭戏的，三教九流，无不细细观察。虽比宗江大八岁，形象也差点，但演技却把这缺陷弥补了。他演的

秋海棠，尤其是后半部分，简直绝了，谁不为之流泪！

宗江是一本正经地创造人物。他虽也逛天桥、听京戏——恐怕有些还不是天桥听得来的，什么谭富英、言菊朋、金少山、杨小楼……起码听的是"吉祥""长安""广和楼"。他虽然也上茶馆、喝豆汁、吃爆肚，但他毕竟是个洋学生，生活底子（特别是下层生活）不如石挥厚实。他创造的况西堂、帮闲的等等，必定是他亲眼见过的。

可另一方面，石挥就不如宗江了。他缺少点文化，格调也不够高。虽然他最恨别人说他这点，硬靠翻字典译完了一本什么英国表演艺术家的书，让人不得不佩服他那刚毅劲儿。他导演戏，净找些零零碎碎、缺少幽默感的小噱头小玩意儿，使演员感到为难。至于以后他改行当了电影导演，导出《我这一辈子》那样好的电影，我不太清楚，因为那时我已是一个兵，正在打仗。

宗江则不同，他毕竟读过几本书，中英文水平都不错。我们戏称他为"燕京派"。而正是这些"燕京派"激励我考取了圣约翰大学。

依我看，宗江这人有点浪漫，愿意东跑西颠地到处"流浪"，人活络、细心、会体贴人。青年时歌颂贫穷，这在他的处女作话剧《大团圆》中可以看出来。其实他也未必真那么穷。从《青春之歌》等书里，我知道寄居在北大、清华、燕京等什么东斋、西斋里的流亡学生，到底还是有馒头、火烧就开水吃，有的还有酱萝卜。他属风雅文人型，如同陶渊明空着肚子吟咏"采菊东篱下"。他讲究"雅"吃，还要有味儿，即使如此，我也毫不怀疑当年在四川他坐小茶馆，吃担担面，甚至偶尔挨饿。他不像石挥，一碗汤面四个火烧，天天如此。偶尔到"小桃园"摊子上，也顶多一碗阳春面。贫穷而不失文人气，是从小受家庭影响制约的。我记得50年代初，尚未由供给制改薪给制时，我去北京在一个招待所改剧本。一次，旅费告罄，向

宗江提出借十万元（即今十元），他慨然应允，钱才给我，便说："拿出五万来，我们吃烤鸭！"我是大酒量，四立升啤酒，四两"二锅头"，四个菜，半只烤鸭，吃完一付账，只剩下三万多。好在我也有吃窝头就咸菜的习惯。等到家中汇款到了，我去还钱，他照样收下，立刻又拖我去"又一顺""涮"了一顿。他一杯啤酒就醉，自称"黄一杯"，但饭桌上免不了侃侃而谈，也许一个剧本就在我不知道时构思成功了。

他就是这么浪漫！

三

石挥是个表演大师，我至今没发现有超得过他的男演员。而论宗江的才华，除了表演、编导的功夫，趣味则都比石挥高，艺术趣味极雅。他不善言辞，有时东扯西拉，但细细回味，不乏雅而易解之处。此"雅"是指趣味高之意，并非指现在有些人把作品和观众分成三六九等的"多层次说"。我认为戏剧、电影既然是演出者和观众产生共鸣，甚至共同创造的艺术，那就应该雅俗共赏，什么"派"我不反对，但总得让人看得懂。宗江的创作就是让人看得懂。《柳堡的故事》几十年了，但人们一听到"九九艳阳天"的插曲，便想起那段现实而又富有传奇色彩的恋爱故事。那含而不露的描写，充满了宗江的风格。当然，合作者也是个诗人，这不能归功于宗江一人。

不过，震撼人心的《农奴》，可就是宗江一人的力作了。这部电影写得好，导得好，美工也好。可剧本剧本，一剧之本，那深沉，那宏大，完全可以说是新中国成立以来优秀剧作之一。一个小喇嘛，从小被迫当了哑巴，多少年后，叛乱分子失败了，这个多年不语的强巴也终于喊出来："我要说，我有很多话要说……"那场面令多少人激动得流泪，又给多少人留下了难以忘怀的印象！1966年春，林

彪委托江青在京西宾馆召开所谓贯彻纪要的文艺座谈会,实际是一个专整部队作者的会议。江青在会上点了这个戏的名,并与屠格涅夫的《木木小姐》(一只狗名)对照,说"一百年前出现了'木木',而一百年后又出现了'农奴',真是奇怪",无知得令人瞠目。殊不知,这无形中却也提高了这个戏的身价。

关于他的随笔《卖艺人家》,我不想多说,宗江自有他特定的笔调和风格,幽默而不油滑,文白参半。我想说的是,解放前的上卷、"文革"后的下卷均好,而中卷的十七年,文章虽少套话,却令人感觉干巴。这说明任何人都是受着时代局限的,我自己当时不是也写了不少这类文章吗? 这是不能苛责任何个人的。

四

上海解放时,我随部队渡江抵沪,纵队领导通知我为第一届文代会代表,要我准备去北京开会。我是在上海长大并在"苦干剧团""出世"的,我用"苦干"的演技,在部队、地方上演出,受到过陈毅军长的首肯,在当时的上海,也已有些影响了,刚带队进上海,报上便见消息:"白文返沪"。此时,我并不想去北京,而急于见到黄佐临老师和石挥等老友。我当"缺席代表"的代价,是叫我在上海招生。当时我是队长及文工团副团长(不久后升为团长,可以自作主张了),不知华东局何以仅仅批准我们这个文工团可以招生,且"至少三百名"。我在会见师长老友后,便带着两个文工团员(其中一个是我已订婚的未婚妻)及通讯员,欣欣然奔赴军管会文艺处驻扎招生。

一天,有人告知,黄宗江来找我。他是我一向仰慕而无缘面谈的著名演员,此时主动来找我,大大出乎我的意料。两人一见如故,或因文人相亲(而不是相轻),从早到晚,滔滔不绝,有说不完的

话。可当他表明来意,我又大吃一惊:他要报考敝团——华东军区三野特纵文工团。我说:"你考什么?这么大的名演员请还请不到!你一定要参军,就在我们团部当个戏剧教员好啦。"我一个小小的营级干部当时一点不懂,以为自己有这种封官许愿的权力。

黄宗江参军了,不料文艺处却留难起来,说他这么个名人,要在前线被打死了,实在说不过去。我心里却不以为然,因为我也算是个由党培养起来的上海戏剧界"名人"了,就爱上前线去看打仗,又板又呆,又是个近视眼,几次差点送命。其实宗江根本不怕死,他似乎决心改造成工农兵,第三天就和同来的女同志赤脚去水边洗衣服,我看后觉得好笑,可一想起几年前,自己下乡也是赤脚或穿草鞋走路,便又不觉得好笑了。知识分子改造起来,就是这样认真而肤浅,可我又认为这样真诚的"肤浅",实是可爱。文艺处啰唆了几遍,宗江坚决要参军,他们也没法,便叹道:"既然决心去,就不要(逃)回来。"宗江果然去了,并且从没起过"回来"之心。

在这以前,他还有过一段"从军乐"。那是抗日战争时期在重庆,他大概是为了体验一下奥尼尔的生活,居然参加了"中国赴美参战海军",当了一名大头练兵,赴美受训,后来还升为反潜艇中士。他经过两年海军训练,身体壮了,英文也说得更好,却得了肺结核。回国后,一溜烟又到燕京上了一年大学,又得了肺病大吐血。这时期他写了话剧和电影《大团圆》。

我对宗江去美国当海军十分羡慕,这在我是办不到的。我是个独生子,父亲早逝,孤儿寡母相处了一辈子,我唯一悖逆她处,就是十几岁参加革命,并且入了党,后来党把我调到新四军,而她也参了军,时年50岁。

我在大学就已是尤金·奥尼尔迷,他的剧本,或读原文,或读译文,受了很大影响,33岁时写的第一个剧本《大榆树》,就模仿了他的歌剧《琼斯皇帝》。为此,我在整风运动中检讨了十几次之多,

之后一遇运动就检讨，可听者莫名其妙，根本不知道奥尼尔为何人。"文革"中，"小将"们光注意我做了几年地下工作，怀疑我是否是"叛徒"，没顾得上外调奥尼尔。如今，宗江成了奥尼尔专家了，多次赴美参加奥尼尔剧作研讨会。

再说宗江参加解放军后，前线没少去，朝鲜、越南都去了，还负了伤。第一次是西藏平叛。当时局势很紧张，干部外出都要佩手枪，一天出发等汽车时，一位女同志因不会使用手枪向另一位男同志请教，可这位男同志示范时却忘记退去弹夹，结果枪走火，子弹打在石头上又弹回来穿过宗江的膝盖打进另一个人的大腿，幸好子弹是从膝盖骨的空隙穿过去的，没有致残。对此，宗江只是嘻嘻哈哈地说是"一出喜剧"。我倒是很羡慕他，我参加过解放战争的几次大战役，可连皮也没碰破过一点儿。

宗江的另外一出"喜剧"是在抗美援越的时候。宗江体验生活竟体验到敌后——越南南方森林里去了，那儿不仅有美军特种部队，还有吴庭艳或阮文绍的军队，他们凶如野兽，抓到人后剖腹取肝，令人惨不忍睹，这在《南方来信》中都有记载。森林里还有蛇虎，生活不仅艰苦且十分危险。宗江跟着一个游击组在南方转悠了好些日子，虽没有再负伤，可鼻孔里却钻进了一条蚂蟥，昼伏夜出，他自己只觉得鼻塞，不知其因，直到被游击队医生发现才取出。这事越传越神，令人毛骨悚然，这真又是"喜剧一出"。这次越南南方之行，他写了《南方啊南方》。

读燕京，演戏，到美国海军受训，开了小差，又读大学，再演戏、导戏、参军……宗江这前半生够坎坷，也够传奇浪漫的了。他就是一个整日嘻嘻哈哈的快活的人。他有一个幸福的家庭，他是一个活跃在全国的文艺家，一个赴美的学者，一个研究尤金·奥尼尔的专家，65岁还在美国舞台上演娄阿鼠，翻板凳也不怕扭了脖子。较之他，我六十有五则因冠心病、高血压和糖尿病，尤如八十老人，

连院子也不大愿意出了。

 我就是嫌他生活太"乱"，社会活动太多，朋友太多，一出门四面打招呼，有时连一句整话都说不完。我劝他减少些没味儿的社会活动，多留些作品在人间。他点头同意。

戏剧

人生

《霓虹灯下的哨兵》上演内幕

杨尧深

上海。1997年12月的一天。

一张当天的报纸上,一个多年没有出现过的名字骤然映入我的眼帘,他荣获了全国戏剧大奖"金狮奖"。

就是他,在60年代初期的话剧界,曾红火过好大一阵子。在北京,在上海,人们纷纷谈论着他。

就是他,埋头数年创作的一出话剧,竟然引起毛泽东的关注、周恩来的亲自过问,总理并邀请演职员到西花厅家里去作客。

晚年的沈西蒙

他，就是话剧《霓虹灯下的哨兵》的作者沈西蒙。迎着早春的轻寒，我专程拜访了这位原中国戏剧家协会副主席、离休前担任过上海警备区副政委的著名剧作家。

王必成将军要他"留下买路钱"

那是1960年春天的事。

那天，南京军区许世友司令员兴致勃勃地召集各部门领导人会议，宣布他要响应中央军委号召，赴舟嵊要塞下连队当兵，并要带一批军区机关干部去，其中就点了沈西蒙的名。当时，沈西蒙是军区政治部文化部副部长。他二话没说，打起背包，就跟许司令出发。在舟山的黄龙岛上，他当了40天的兵，与战士们"五同"（同吃同住同劳动同学习同娱乐）。

当兵40天结束，他跟随许世友路过上海，住在沧州饭店。那一天，上海警备区司令员王必成中将来看望许世友司令员，并邀请许世友等同志吃便饭。

这一顿便饭，在那个困难时期算是不错的，有荤有素，还有酒。王司令员待大家坐定，便站起身，面带笑容地向许世友举杯祝酒，说："祝许司令当兵成功！"紧接着他把目光对准了陪坐一侧的沈西蒙，沈西蒙不禁一愣。只见王必成将军端着酒杯走到沈西蒙面前，让沈西蒙把自己的一杯酒举起来，然后，用带着一点命令的口气说："你把这一杯酒喝下去！"

沈西蒙深知王必成的脾气。王必成是战场上的一员勇将，电影《红日》就是描写他那个军（当时称纵队）的。上影演员张伐为了演好"司令员"这个角色，曾到上海警备区跟随王必成司令体验生活了一个月。在朝鲜战场上，美国兵听到王必成的名字就害怕，说是"虎将来了"。他是一位说一句算一句的将军，而且平时很少同部下

套近乎。今天他特意来向沈西蒙敬酒,其中必有缘故。沈西蒙二话没说,一仰头把杯中酒灌下肚去。王必成露出满意的眼神,随即也仰头喝下了杯中酒,然后问沈西蒙:"你知道不知道上海警备区部队有一个'南京路上好八连'?"

虽然那时"好八连"尚未被正式授予称号,但大家已这样叫开了,名气也不算小了。沈西蒙自然知道。

听了沈西蒙的回答后,王必成严肃地对沈西蒙说:"那么,你路过上海,就要留下买路钱。"

沈西蒙不知道"留下买路钱"是什么意思,两眼怔怔地望着王必成。

王必成见沈西蒙不开口,接着说:"既然你知道上警部队有一个'好八连',那你就要为这个连队写一个戏。"

沈西蒙听后心中豁然:真是"醉翁之意不在酒"呀!他当即回答说:"你交下的任务,我一定完成。但这个题目很大,我需要了解一下这个连队。"

王必成闻言笑了,平时是很难见到他的笑容的。他很爽朗地对沈西蒙说:"好,这个容易。你住两天,我带你去这个连队。"

两天后,王必成果真亲自把沈西蒙从沧州饭店领到了好八连。自从沈西蒙跨进好八连的第一天,就被这个连队的精神风貌感染了。在繁华的南京路上,什么样的好东西没有呵!正如有的战士说的:"在南京路上站岗,比在电影院里看电影还要好看。"的确,那五彩缤纷的霓虹灯,那五光十色的商店橱窗,那穿得红红绿绿的男男女女,真是流光溢彩,目不暇接。然而,在繁华的南京路上,还有一种更美好、更值得珍视的东西,就是好八连那些看来微不足道的草鞋、针线包、补了又补的旧衬衫、山东老区带来的土布袜子呀!这些正是沈西蒙需要深入了解的。沈西蒙对许司令、王司令要求道:"我这就下八连当兵。"

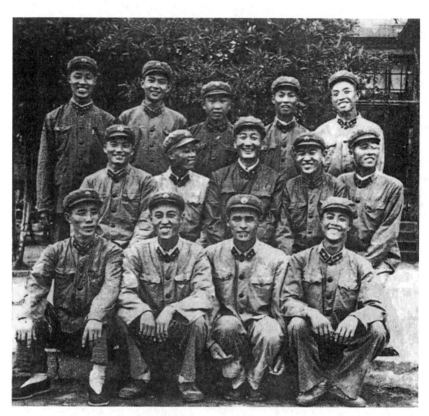

沈西蒙（第二排右三）在好八连当兵时留影

王必成说："不行，你刚当了40天兵，还是先回家看看。"

沈西蒙坚持请求道："不，我现在很需要再在好八连当兵40天。"

两位领导相视一笑，终于同意了沈西蒙的请求。

周总理"秘使"坚持要看剧本

在八连当兵的一段时间里，沈西蒙搜集了大量素材。他与漠雁、吕兴臣商讨后，开始执笔写剧本。1961年9月16日，他在苏州裕社写完了话剧《霓虹灯下的哨兵》初稿。他的心情轻松了一阵，但不

久，又沉重起来。原来，剧本交话剧团排练时，遇到了麻烦。有人说："这是一株毒草。"他们列出的理由是：新战士童阿男与出身资产阶级家庭的林媛媛谈情说爱；排长陈喜丢掉了山东老区带来的土布袜子，与乡下妻子春妮扯断了"线"；老战士赵大大不安心在南京路站岗，申请去前方；尤其是童阿男为受伤的罗克文输血，是无产阶级战士的血输进了资产阶级的血管，宣扬了"阶级调和论"。

当时，全国文艺界的空气很沉闷，剧作家都不敢写反映现实生活的作品，不敢写人民内部矛盾。谁写了人民内部矛盾，尤其是写了军队的内部矛盾，等于踏响了布满地雷的"雷区"。

排练停了下来。沈西蒙认为剧本还要再修改，但自己的创作方向没有错。

1962年春天，北京派来了一个"秘使"。

这是周总理派出的秘书张颖同志。周总理要他到全国各地跑一跑，了解一下话剧创作情况。他从北京到了南京，又到了上海，在好八连找到了沈西蒙。一见面，他就说："听说你写了一个话剧。"沈西蒙见瞒不过去，点头道："有一个。"张颖也很直爽："能给我看一看吗？"沈西蒙略一沉吟，说："不行，不能给你看。"

张颖颇感惊异："为什么？"

沈西蒙犹豫地说："别人说它是一株毒草。"

张颖当即说："有人说毒草，我更要看了。"

沈西蒙无奈地说："你一定要看？"

"对。一定要看。"张颖坚定地回答。

于是，沈西蒙把话剧《霓虹灯下的哨兵》初稿交到了张颖手里。

想不到，张颖竟一连看了好几遍，之后，他认真地对沈西蒙说："这样的好本子，为什么有人说它是毒草？我要带到北京，交给总理看看。"当时，张颖还传达了周总理的指示："一个戏，开头有缺点，不要做结论，给大家看看，再作修改，不就行了！"

周总理"秘使"的到来,给了沈西蒙很大的鼓舞。不久,沈西蒙把话剧初稿本带到苏州,坐下来作了一次大的修改,把原稿有些悲观、沉闷的地方都删了,增添了幽默、活泼、欢乐的气氛。不过,戏的基本情节一处也没删去。许世友司令员看后,称赞这个戏很活泼。

但是,有人见修改后的剧本基本情节没改动,仍大不满意,甚至要"拿"掉某场戏。于是,沈西蒙的心里又沉下来:这个戏能不能搬上舞台公演呢?

在驰往苏州的专列上

1962年年底的一天,室外寒风袭人,室内却春意盎然。日理万机的周恩来总理来南方巡视,到了上海。当时,上海正在举行华东话剧汇演,上海市委领导便邀请周总理看了两个话剧,一个是南京军区刘川创作的《第二个春天》,一个是上海创作的《枯木逢春》。观看《第二个春天》时,沈西蒙被安排坐在周总理身边。话剧演出结束,周总理看了一看手表,对沈西蒙说:"今天晚了,来不及座谈了。这样吧,明天你们跟我一起到苏州去,到那里再谈。"

第二天,周总理邀请沈西蒙、刘川和上海剧作家黄佐临三人一起登上专列。专列上除了周总理,还有邓颖超大姐、总理办公室主任童小鹏。说是到苏州去座谈,其实在专列上就谈起来了。话题就是两个话剧,侧重于《第二个春天》。周总理认真地听着,不时插话,气氛非常活跃。

座谈将要结束时,周总理把目光转向沈西蒙问道:"你编了一个什么戏呀?"

沈西蒙愣了一下,心想:莫非周总理已知道了我写的《霓虹灯下的哨兵》?沈西蒙很感动地说:"总理,我写了一个话剧。"

周总理似乎对这个话剧的情况已相当了解,说:"有问题不要紧,

拿出来看看。"

沈西蒙觉得这是一个难得的机会，就向周总理汇报了自己深入好八连体验生活的经过以及在创作中遇到的各种问题。周总理听完后，认真地对他说："这个戏可以拿出来给大家看看，是好是坏，不要一下子做结论。开始不足，看后还可以修改，改好了就是了嘛！"

沈西蒙听了，顿觉一股暖流涌入心间……

列车在铁轨上有节奏地奔驶着，车厢内仍然是谈笑风生。周总理笑着问沈西蒙："你写东西为什么不在南京，也不在上海，却到苏州来写呢？"

沈西蒙略一沉思，马上回答："苏州这个地方关起门来，是一个闹中有静的天地；打开门来，又是一块信息灵通的宝地。"

周总理听了频频点头："你说的很有意思，怪不得苏州出人才，出好文章。希望你在这里继续把文章做下去。"

在周总理的专列上，沈西蒙濒于难产的新剧作出现了转机。周总理为他的话剧赴北京演出铺平了道路。

到周总理家中作客

周总理关心《霓虹灯下的哨兵》的消息，很快传到了北京。总政文化部部长陈其通听了汇报，立刻向总政治部主任萧华报告。萧华正式通知南京军区：话剧《霓虹灯下的哨兵》立刻赴京演出。

该剧首先是在总政排演场演出的，第一个看这出话剧的领导，就是萧华主任。一看完，萧主任热情地拍手叫好，并同沈西蒙和演员们握手表示祝贺。随后，萧华又邀请中央军委秘书长、总参谋长罗瑞卿大将看戏。这一次是在总参礼堂演出，罗瑞卿高兴地称赞这部话剧是多年来难得的一台好戏。罗、萧两位领导一商量，马上决定请周总理前来观看这出话剧。

那一天，周总理和邓颖超大姐一早就赶到总参礼堂。这是周总理第一次与《霓虹灯下的哨兵》见面。看完后，周总理和邓大姐都肯定这是一台好戏。周总理还热情地邀请沈西蒙和演员们到他家里作客。

第二天，沈西蒙和前线话剧团演员们来到中南海周总理的家里。周总理利用这个休息日子，同沈西蒙和演员们一起座谈。他谈了剧本需要修改的地方，又对演员表演时应注意的问题提出了具体要求。沈西蒙说："周总理是一位喜爱话剧和懂行的领导，他发表的意见都说到点子上，恰到好处。"

说起在周总理家那次作客，沈西蒙心潮难平："那时刚刚度过了三年困难时期，经济形势好转了，总理招待我们吃便饭，至今难忘。我在总理家第一次吃到葱烤鲫鱼，鲫鱼肚子里还塞了肉。吃饭时，邓大姐站起来说，'今天总理和我请大家吃一顿便饭，都是一些家常菜，有的是院子里种的，也有我和总理种的；有的是用我俩工资去买的。这是请吃饭，不要大家付钱。但是，按规定，我和总理的粮票没那么多，要请大家交点粮票。'当时大家都很感动。一个国家的总理，处处以身作则，连粮票这些小事，都不马虎。所以，我们大家都自觉地交出了粮票。"

打这以后，周总理又亲自招来中宣部和国务院文化部领导以及戏剧界的名人周扬、田汉、夏衍、曹禺、老舍等来观看《霓虹灯下的哨兵》。看完戏，周总理召开座谈会，挨个儿地请他们发言。因为当时毛主席多次批评戏剧界是"古人死人洋人、帝王将相、才子佳人统治着舞台"，对文艺界压力很大。周总理座谈时，没有批评他们，而是心平气和地说："周扬同志呀，话剧《霓虹灯下的哨兵》说明了什么问题？说明戏剧反映现实生活很精彩，戏也很好看，说明只要反映了人民内部矛盾、军队内部矛盾，能够正确处理好这些矛盾，就是好戏。"

周总理在百忙中曾多次接见沈西蒙，大都在总理家中。沈西蒙很是感动，但是，他心中还有一件事没放下：毛主席什么时候来看这出话剧呢？

毛主席感动得流了泪

沈西蒙日夜盼望毛主席他老人家也能抽空来看《霓虹灯下的哨兵》，终于，上级来了通知，要剧团往中南海怀仁堂搬运道具和布景。听到这个消息，沈西蒙激动了。他的这个话剧，就是在毛主席思想的指导下创作的呵！

这时，他不由地想起了两件事：

一天夜晚，沈西蒙和演员们演完戏后，到总参食堂里去吃夜餐。刚踏进门，罗瑞卿总参谋长就很热情地把他拉到一旁坐下，带有几分激动又带有几分慎重地对他说："沈西蒙同志，你创作的这一台戏，好像是在走钢丝，不好走呀！"顿了一顿，罗总长又说："往左边偏一点，不行，往右边偏一点，也不行，都是要摔下去的。你这一台戏，恰到好处地处理了各种矛盾。"罗总长的话，是对沈西蒙的表扬和提醒。沈西蒙懂得：当时，人们只愿意看到与美帝、与国民党反动派斗争的故事，舞台上的火药味儿不管多浓，他们都可以接受；但是，人民内部矛盾出现在舞台上，稍有不当，就会挨棍子。沈西蒙对罗瑞卿说："罗总长，我理解你的意思。如果我过了一点，我就会摔得头破血流。"

另一次是在周总理家里，请来了陈毅老总。陈老总在周总理家里就好像在自己家里一样。那次，陈老总姗姗来迟，周总理一见他就说："陈老总，这里都是你的老部下。他们演了一出好戏，你应该高兴呀，这是你的功劳。"陈老总前几天就看过戏了，接口说："这与我有啥关系？这都是在总理亲自领导和关心下搞出来的。"周总理忙

说:"不是不是。这是在毛主席延安文艺座谈会讲话精神指引下的产物。陈老总,你说呢?"陈老总说:"这也没啥子了不起。我看,好戏还在后头呢!"陈老总这个"啥了不起",只有对老部下才说的。

谢富治走进怀仁堂,打断了沈西蒙的思绪。谢富治来通知剧团,毛主席在戏开幕前要与作者沈西蒙见面。在陈其通陪同下,沈西蒙来到休息室。毛主席同沈西蒙握手后,讲了全国的文艺形势,说到当时舞台被古人死人洋人占着,他很气愤。如今,沈西蒙还记得毛主席当时说的"对中国的历史,有几个人懂得?"

毛主席讲了几分钟话后,戏就要开幕了。大家随毛主席步入观众席,沈西蒙被幸运地安排坐在毛主席身边,他至今还清晰地记得,戏刚开场,毛主席就不断地询问沈西蒙台上出现的各种人物,很关心剧中人的命运。当看到新战士童阿男同林媛媛从国际饭店吃饭后回来,受到连长鲁大成的批评,一气就跑了的时候,毛主席立刻着急地说:"不能让他跑了!"沈西蒙马上告诉毛主席:"不会。后边指导员还要做思想工作,把他接回来。"毛主席点头。当戏演到阿香约赵大大到公园会面,有事要向赵大大透露,连长鲁大成跟踪而至,竟说赵大大搞"那个"时,沈西蒙向毛主席作了介绍,毛主席笑了,说:"他没有调查,就没有发言权。"当戏进入到周老伯、童妈妈忆苦一场时,毛主席流泪了。看到童阿男最后报名去参加抗美援朝那一幕时,毛主席带头鼓起了掌。全剧结束,毛主席高兴地走到舞台上,同沈西蒙和演员们见面。原本在演出前,没有安排主席上舞台接见的内容。

沈西蒙永远记得,当时毛主席握住他的手,说:"这个戏很好。话剧是有生命力的。"这是毛主席对《霓虹灯下的哨兵》的肯定,也是对60年代话剧创作的肯定。

这位生于1918年5月的剧作家,早已到了杖朝之年。回首往事,沈西蒙一再表示,不能忘了其他同志的劳动,他说:"老吕(吕兴臣)

的好八连的报道,为《霓虹灯下的哨兵》提供了丰富的原始材料。初稿在苏州完成后,导演漠雁同志投入了大量精力。本子要上台试演前,漠雁带领前线话剧团的人马去八连体验生活。剧中春妮的信,那节让人动情难忘的独白,全出自漠雁的手笔。还有剧中那位连长,经演员宫子丕同志的再创作,更加生动、可爱起来……"

1978：排演《于无声处》的幕前幕后

苏乐慈

1978年，上海市工人文化宫办了许多业余学习班。其中有两个班关系极为密切：一个是话剧班，一个是小戏创作班。这两个班的老师兼负责人是我与曲信先。我们都是上海戏剧学院的毕业生，曲信先毕业于戏剧文学系，我毕业于导演系。曲信先负责带教剧本创作，我则带教朗诵、台词和表演。

手抄剧本《于无声处》深深地吸引了我

1978年夏季的一天，小戏创作班的学员宗福先将一个手抄的剧本送到我家，说："苏老师，请你看一看。"我一看是个四幕的大戏，名为《于无声处》。我心想，这个戏恐怕很难排练。因为那个时候群众业余文艺强调搞小品、独幕剧，我们还从来没有排过大戏呢。过了两天，我还没来得及看，宗福先又打电话问我看过了没有。在他的催促下我只得赶紧看，没想到一看就放不下来了。当我一口气将这个剧本看完之后，心里觉得非常激动。其原因有二：

第一，这个剧本说出了我们大家的心里话。长期以来我们一直身处"以阶级斗争为纲"的社会环境中，在接连不断的政治运动中生活。记得那时候，我们在学校里总是不时检查自己头脑中的资产

阶级思想、小资产阶级思想、修正主义思想，经常要开思想检讨会，挖自己的思想根子，挖自己的阶级根源。所有这些，在"文化大革命"中达到了登峰造极的地步。1976年发生的"天安门事件"，表达了中国人民埋在心底的郁闷和愤怒。宗福先将人们心底里压抑已久的一种呼唤，通过这个剧本迸发出来了。

第二，是因为我好久没有看见这样完整的剧本了。过去十年中，只有八个样

宗福先创作《于无声处》的手稿

板戏。塑造的英雄人物形象个个"高、大、全"，刻意回避人性中的真情实感。但在《于无声处》这个剧本中，我看到了人与人之间那种久违了的真情交流，包括亲情、友情、恋情。况且这个剧本结构严谨，矛盾冲突尖锐，悬念一个接着一个，人物形象鲜明、有个性，语言颇见功底，很多对白也十分精彩，这些都深深地吸引了我。

当时我看完剧本后，就决心无论如何，一定要把这个戏排出来！虽然当时"天安门事件"还没有平反，但在人们心中，这个事件其实已经有了公正的定论。于是我找了我们话剧班的演员们，如张孝中、朱玉雯等，大家看了剧本后也非常激动，都觉得："这个戏不排还排什么？"但是排大戏要经领导批准，所以我又把这个剧本给当时文化宫文艺科的科长苏兴镐看，他也很感动，当即表示支持我们。于是我们很快确定了演员，油印了剧本发下去，大约在7月底开

始了排练。

　　当时演员大都来自工厂，那些从部队文工团转业回来的也都在当工人，离市工人文化宫都非常远。比如，张孝中在吴淞上钢一厂，冯广泉在吴泾化工厂，朱玉雯在上钢三厂，施建华在闵行的汽轮机厂工作。那时候也没有便捷的轨道交通，他们每天一下班，晚饭都顾不上吃，就坐公共汽车，转好几条线路赶到西藏路上的市工人文化宫，随便吃点东西填饱肚子就开始排练了。当时的排练、演出，编剧、导演、演员都没有分文酬金，只有每晚超过10点后，发两角七分钱的中班费。演员们常常排练到深夜，又连夜赶回去，因为第二天一早还要上班。可是大家没有任何怨言。整个排练过程中，宗福先天天跟我们在一起。有一件事我印象很深，当时张孝中开玩笑说："宗福先，这个剧本演出成功了，你的稿费要拿一半出来请我们吃饭。"宗福先回答说："好的，但是万一我进去了（指被捕），你们要给我送饭。"大家群情激昂："没问题，我们轮流给你送饭！"

　　虽然大家热情很高，但是困难也很多，主要是演员各自都要上班，有时人凑不齐。后来想办法请文化宫开了介绍信，我们自己到各个厂去"借人"。宗福先是第一个被"借"出来的，他厂里的支部书记非常支持他写《于无声处》，处处为他开绿灯，甚至还带他走访过一些老干部。

　　那时候"借人"是要耍赖的，开口时信誓旦旦地说只借一星期，结果总要拖个三天五天。越接近公演排练越紧张，放走一个人就演不成了。怎么办？我只好硬着头皮再到各个厂里去赔笑脸。一直到胡乔木看过这部戏后，我们就再也不愁了，因为"借人"的事归上海市总工会负责了。

　　群众业余文艺的其他条件也较差，我们的舞台只是文化宫底层那个有400个座位的小剧场。很小的一个台，没有纵深，台上靠后就是墙壁以及两根柱子，旁边的副台也很狭小。就在这样一个空间里，

> 通知
>
> 本宫话剧班创作演出的四幕话剧"扬眉剑出鞘"现寄上演出票张，特请你们来观看并盼提宝贵意见。
>
> 　　　　　　　　上海市工人文化宫
> 　　　　　　　　一九七八年九月二十一日

作者打印出的第一份演出通知

我们搭了全剧唯一的一个场景——何是非家的客厅。演出用的服装、鞋子，也是我和演员们各自从家里拿来的，大家看什么合适就用什么。要营造戏中的雨声，就把黄豆放在竹匾里面滚动，雷声则用白铁皮抖一抖。一切就绪，准备开演。

要印演出通知了，又冒出一个小插曲。一直以来，我总觉得这个剧的剧名《于无声处》不够响亮，想改，就和宗福先商量。我很喜欢剧中的一首诗的题目《扬眉剑出鞘》，所以当时我打印出的第一份演出通知，要发给各个局的工会，请工会干部来看戏的，上面的剧名写的不是"于无声处"，而是"扬眉剑出鞘"。

这就是《于无声处》的第一张票。但后来，我感觉剧名还是《于无声处》更贴切，它蕴含了人民不会永远沉默的寓意，体现了鲁迅先生所作"于无声处听惊雷"的力度。于是即日就改回《于无声处》了。

观众掌声不息，我赶紧大喊："谢幕！谢幕！"

9月22日，《于无声处》第一场彩排演出开始了。400个人的小剧场，大概有八成的上座率。和一般业余演出一样，一开始观众进

场相当热闹，相互大声地打招呼、聊天。我们就这样在一片嘈杂声中与观众见面了，心里并不清楚这个戏的演出效果会如何。

戏开演之后，全场很快就安静下来了。直到四幕演完，观众席还是异常安静，然后瞬间爆发出了一阵阵热烈的掌声，掌声延续了很长时间没有停止。我立刻醒悟到这是观众对《于无声处》的肯定。他们一个也没有离开座位，而是在那里使劲鼓掌。我赶紧跑到后台，抓住正在卸妆的、换服装的演员们，大喊："谢幕！谢幕！谢幕！"那个时候我们话剧班演出是没有谢幕的，也从来没有谢过幕。这时我把大幕重新拉开，演员们上台谢幕。一时间，台上台下融成一片，观众都走上前来跟我们热烈交谈。这第一次的演出，让我们感受到了那种成功后的激动以及和观众共鸣的快乐。

话剧《于无声处》就从这一天开始走向社会。当天晚上，我们剧组全体人员就在那小舞台上合影留念。那时没有数码相机，也记不得是谁用照相机留下了这张珍贵的照片。宗福先、我、6个角色

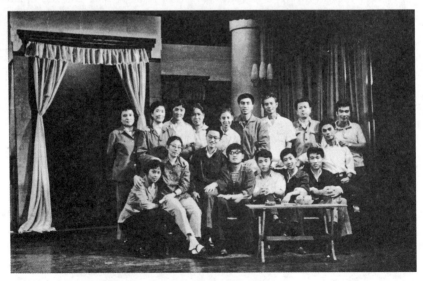

《于无声处》剧组全体人员在小舞台的合影

AB组12个演员、4个舞美人员紧紧地靠在一起。时隔30年了,照片中的人都已步入老年,甚至有的人已经离世,但那种创作激情和忘我精神,永志难忘!此后,我们就在这个小舞台上,连续演出了整整一个月。

彭冲说:"戏很好,很感人,人民需要这样的戏"

第二天现场气氛依然热烈。宗福先还请来他同学的父亲——上海人民艺术剧院的导演何适与演员姚明荣,他们两人看完演出后非常兴奋,冒着小雨边走边谈,一直走到外滩附近一家小饭店,又边喝酒边谈到深夜。何适对宗福先说:"当时我看了剧本,觉得这个剧本怎么能排?太尖锐了!今天看了戏,我非常感动,也非常激动。我只能说:我们老了!"其实我们是幸运的,正好遇到了1978年的思想解放运动和以后的改革开放的年代。

话剧《于无声处》没有任何宣传,也没有任何广告,而是由观众们一传十、十传百,就这样迅速传遍了上海。

随后的公演是一角钱一张票,开始有人排队了,票很快便供不应求。每天晚上,小剧场坐满了人。一

《文汇报》连载《于无声处》剧本

周内，各报社、电台、电视台、剧团、剧院等的相关人员都来看戏。上海市文化局局长李太成打电话要看戏，还说要带30余个处级以上干部来看。我记得那个时候，文化界、戏剧界的很多老前辈像黄佐临、袁雪芬老师，都是刚刚从"牛棚"里解放出来，就到我们小剧场看戏。黄佐临先生第一次看了后就很激动，第二天就宣传，让上海人民艺术剧院全体同志都来看。后来他又反复看了好几次。

9月30日，上海市总工会副主任、党组负责人李家齐决定，国庆节演出《于无声处》，招待全市劳动模范和先进工作者，除了印说明书，还要在上海《文汇报》登演出广告。尽管是一条很小的广告，可它是我们第一次正式的演出广告啊。我们还有了正式的说明书，虽然它很简单很朴素，只卖一分钱一张。

1978年10月1日，李家齐与市总工会副主任张伟强一起，带着上海市劳动模范来看《于无声处》了。后来张伟强成了《于无声处》赴京演出剧组的领队，带领着我们大家去北京演出。看完戏后，杨富珍、裔式娟等劳动模范们反应热烈。观众来信也开始多起来。《解

《于无声处》剧照

放日报》记者拍剧照，上影厂导演鲁韧等来看戏并提出要拍电影。紧接着，全国各地的一些文艺团体相继来上海观摩了《于无声处》，最先来的是由田华率领的八一电影制片厂演员剧团，并与我们剧组进行了座谈。

10月12日，《文汇报》刊登了周玉明的长篇通讯《于无声处听惊雷》。这是媒体上第一篇报道《于无声处》的文章，让我们特别兴奋。随着这篇文章的发表，许多意想不到的事情发生了……

首先是10月25日，中共上海市委宣传部三位副部长洪泽、江岚、吴健一起到市宫小剧场来看戏。看完后洪泽同志说："我们三个意见一致，不要改了，就这样演。这个戏很好，六个人物都站得住。"他还要求我们换个地方演，三天后搬到友谊电影院演出。他说：有中央首长看戏。三天后，10月28日，中共中央政治局委员胡乔木在市委书记王一平、韩哲一和市委宣传部长车文仪陪同下看了我们的戏，还上台接见了大家。

此前，《文汇报》决定连载《于无声处》剧本，也正好从这时开始。那几天里，《文汇报》《解放日报》都用了大字标题来宣传这个戏。

11月初，文化部副部长刘复之特地从北京飞来上海看戏，然后宣布，他代表黄镇部长邀请我们剧组晋京公演。11月7日，中央电视台破天荒地要求上海电视台向全国现场直播《于无声处》。这是上海第一次向全国直播节目，由于当时担心技术上不够成熟，所以中央电视台的节目预告上特别说明是"试转"。后来上海电视台有领导说：我们是第一个向全国直播话剧的，播的就是《于无声处》。

央视转播那天，中共中央政治局委员、上海市委第三书记彭冲就在上海电视台的演播厅里观看了演出。张孝中说，他看见彭冲同志看戏的时候流泪了。演出结束后，彭冲接见了大家，并说："戏很好，很感人，人民需要这样的戏。""你们不是要到北京去了吗？好！"

中国社会科学院张金才采访胡乔木的秘书朱佳木后，在撰写的《十一届三中全会前夕：胡乔木调话剧〈于无声处〉晋京演出始末》一文中说："事实上，《于无声处》的演出，已经对当时的政治形势产生了重要影响。11月12日，陈云在中央工作会议东北组发言时就讲到了《于无声处》。陈云在发言中列举了6个应该由中央考虑并作出决定的比较重大的问题，其中第五个就是'天安门事件'。他说，关于天安门事件，现在北京市又有人提出来了，而且还出了话剧《于无声处》，中央应该肯定这次运动。"

赴京公演时的特殊回忆

1978年11月13日，《于无声处》剧组乘车北上，上海《文汇报》《解放日报》，以及上海电视台、电台等媒体都派了记者同行。11月14日中午12时33分，火车进了北京站。出乎我们意料的是，站台上已经挤满了欢迎我们的人群！我们一下火车，周围就响起了热烈的掌声，抬头便见"热烈欢迎上海《于无声处》剧组"的大红横幅。这让我们非常感动，同时也忐忑不安，因为当时我们还只是一支业余的话剧队，还只是一群二三十岁的年轻人。

当晚，宗福先便受到了他所景仰的曹禺老师邀请，到他家见面。那天晚上，他们谈了很久。

1978年11月16日晚，《于无声处》在北京首演。那天，剧组正在准备晚上的演出，突然记者陪着著名的反"四人帮"英雄韩志雄进来了。大家见面异常激动。11月19日，我们在京西宾馆为参加中央工作会议的中央领导、各省市领导举行了专场演出。当时我们根本不知道，这个工作会议实际上是为召开党的十一届三中全会做准备的。

从21日起，《于无声处》对外公演四场，20日下午开始卖票，票

宗福先拜访曹禺（左）

价是四角钱。不料19日上午8点就开始有人排队等候了，到19日晚上，剧场门口已经挤了近千人。北京11月的夜晚多冷啊！可是一群群北京市民裹着棉大衣，硬是站在冷风里等到第二天买票。20日中午11时开始发号时，排队的人已超出可卖票数的好几倍！看这个架势，四场演出哪里能够满足这么多的热情观众？于是，有关部门向《于无声处》接待组组长、文化部副部长周巍峙汇报了这一情况。他果断决定：加演两场，尽量满足观众！然而在加场票也全部卖完以后，还有数百人等在剧场门口，希望能出现什么奇迹，让他们买到戏票。

我们在北京最值得纪念的活动，是瞻仰人民英雄纪念碑。11月17日下午，赴京演出队的所有人员列队从天安门城楼下向广场中央的人民英雄纪念碑走去。北京、上海的记者们都与我们同行。中央电视台特派赵忠祥进行现场采访。我们全体面对人民英雄纪念碑，向革命先烈默哀，向敬爱的周总理默哀，随后大声地朗读天安门广场诗文，表达了我们学习英雄的决心。许多北京市民自发地围立在四周，默默地与我们交流内心的激情……

我们在北京最令人激动的演出，是团中央组织的一次演出。下

戏剧人生

《于无声处》赴京演出队在人民英雄纪念碑前朗读天安门广场诗文

面所坐的观众都是参加过"天安门事件"的青年和英雄。开场前,当时的团中央书记胡启立就到后台来说,今天来的人太多,戏结束以后就不上台了。然而想不到的是,演出结束大幕刚拉开准备谢幕的时候,台下那些观众就一下子全都涌到台上来了!他们不是走侧台,也不是走楼梯,而是直接从台口翻了上来,挤满了整个舞台!他们和我们握手、拥抱,纷纷激动地说:"我们热烈欢呼这个戏的诞生,热烈欢迎来自上海的演出队!我们对上海的工人阶级、对剧组、对宗福先同志表示感谢。你们说出了亿万人民的心里话,你们的戏,对我们是莫大的鼓舞!"我们的演员则说:"你们是英雄,我们是来向你们学习的!"就这样,我们结识了很多英雄,如贺延光、窦守芳、韩爱民、刘万勇、刘迪等。他们给我们讲述当年他们是怎样到天安门广场去悼念周总理,又是怎样被打成"现行反革命"而关进监狱,而后他们又是怎样和"四人帮"作斗争的。听

了这些亲历者的事迹，我们热泪盈眶，暗自激励自己要把戏演得更好。

　　我们在北京最安静的演出，是外交部和文化部联合举办的为驻京外国使节的演出。那天晚上，我们很早就到剧场做准备。观众席二楼一排设立了专门的工作台，这里将用六种语言作现场同步翻译。演出前还举行了酒会，各国驻华使节、外交官员和驻京记者以及他们的夫人出席。外交部张海峰、仲曦东、王海容、刘振华、何英、余湛等六位副部长，文化部副部长周巍峙、姚仲明等一起观看了演出。演出时，各国驻华使节都耳戴"译意风"，剧场内异常安静。只有演员与翻译的声音不时交替重叠。演出结束，剧场里同样响起了热烈的掌声。各国驻华使节们纷纷表示：周总理是伟大和高尚的，你们把对周总理的感情演出来了，把亿万中国人民的感情演出来了。

《于无声处》赴京演出队代表在领奖台上

1978年12月17日晚，文化部、全国总工会为《于无声处》剧组举行了隆重的授奖大会。中央政治局委员乌兰夫、倪志福以及中宣部部长张平化、文化部部长黄镇出席了授奖大会。上海市工人文化宫、上海市工人文化宫业余话剧队《于无声处》剧组和宗福先获得了嘉奖。周巍峙副部长在讲话中说：这是粉碎"四人帮"以来第一次颁发这样的奖。当领导宣布奖给宗福先奖金1 000元时，台下"嗡"声一片。后来宗福先回厂上班，发现自己的脸盆等许多东西都没有了。工友们说：你拿了1 000元奖金，还回来当工人干什么？

　　那个晚上，我们全剧组的人都高兴极了。然而当时的我们并不知道，就在第二天召开的党的十一届三中全会，将使我们的祖国乃至千千万万人的命运发生天翻地覆的巨变！

小热昏春秋

南 歌

"小热昏"是上海滩上植根于民间的一种马路说唱艺术,它同今天被誉为"轻松艺术"的独脚戏、滑稽戏,有源流的关系。因此,"小热昏"也够得上是上海滩的一朵花,是上海的"土特产"。这种绝响30多年的民间艺术,仍具有诱人的魔力,元宵佳节期间在文庙举行的上海民俗文化庙会上,"小热昏"演出时仍受到很热烈的欢迎。

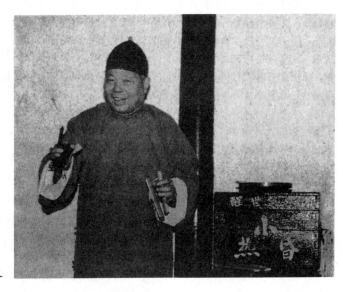

"小热昏"说表

应时而兴

20世纪20年代的上海滩是个畸形的社会,列强入侵,租界割据,军阀混战,各霸一方,造成社会上贫富悬殊、两极分化的严重情况,可谓哀鸿遍地,民不聊生。"小热昏"就是在这样的社会背景下产生的。艺人要为百姓代言,以泄胸中之闷,可又不能直言,不然冒犯当局轻者拘捕、重者要遭杀身之祸。一批民间艺人借鉴曹雪芹著《红楼梦》的手法,把影射抨击旧社会的主题,化成"假语村言""满纸荒唐话"的说唱艺术,称作"小热昏"——一个人因发高烧热昏了头而胡言乱语,大概可以不负法律责任吧。这就是"小热昏"命名的由来。

表演特色

"小热昏"与卖梨膏糖有不解之缘,唱"小热昏"为的是推销梨膏糖。"小热昏"艺人所卖的梨膏糖都是自己熬制的,是卖唱又卖糖的双重个体户。这种艺人肩扛一条木板凳,身背一只带架的装满梨膏糖的木箱子,在寺庙门前、集市空地以及街头巷尾行人较多的地方拉开场子后,手拿一面只有三寸直径的小锣,跃上凳子,"哙哙哙"节奏感极强地敲了起来。按内行说,这叫"点篷"——招引观众的一种开场玩意儿。"锣鼓响,脚底痒",锣声又吸引过来更多的人。他们又使出"飞锣"绝招,将那面小锣边敲边抛入空中,使观众非站住看下去不可。场子稳住了,他们又边敲锣边说出一两句颇能引人发笑的俏皮话,逗得满场观众笑个不停。而后开始正式表演,说的内容,五花八门,海阔天空;唱的形式,南腔北调,滑稽可笑。有时事形势、民间传说、笑话三千、各地方言;有弹词开篇、地方

小曲、民歌民谣、戏曲曲调。最后的"压轴戏"是以唱新闻、说故事的形式，讥讽时弊陋习，抨击贪官污吏，嘲弄汉奸、卖国贼以及痛斥帝国主义的侵略行径，往往能赢得观众的共鸣和赞许。"压轴戏"唱完，艺人跳下凳子，打开箱子，拿出自己精制的百果、玫瑰、胡桃等品种不同的各色止咳梨膏糖，愿买则买，不买也可。这样转一圈后，再继续演唱、卖糖的程序。

"小热昏"用地道的上海方言演唱，具有浓郁的地方特色，受到人民喜爱。抗日战争时期，上海被日军侵占，有位"小热昏"艺人朱克琴（艺名小百利），演唱"小热昏"时痛骂日本帝国主义侵略军，后被日军抓去，严刑拷打，始终不屈。残暴的日军将汽油浇在他身上，将其活活烧死。

世系传人

"小热昏"艺人诞生于20年代，发展于三四十年代。它有两大门系，在上海的为陈长生（艺名小得利）门系。陈长生在苏州河天妃宫桥（今河南路桥）北堍原天妃宫庙门前的小广场上摆场子，凭着他那"飞锣"绝招以及九腔十八调的唱曲、冷嘲热讽的"假语村言"、滑稽夸张的表演形式，当然还有价廉物美的各色精制梨膏糖，每天吸引着三五百观众。而且不管是数九寒天，还是三伏酷暑的天气，他都坚持在以天作屋顶、地作舞台的露天场子唱"小热昏"，一唱就是20年左右，从不间断，创造了"走江湖"艺人定时定点唱"小热昏"的奇迹。也因此，"小热昏"在上海的名声大振。陈长生也成了"小热昏"的一代宗师。30至50年代上海和江浙两省的"小热昏"艺人，约有半数为陈氏门生。他的传人主要有：其子陈国安（艺名来得利），擅长"唱新闻"，编有《辛亥革命》《收回铁路》等政治时事节目；常州的包云飞、平湖的陆宝珍（艺名来得红）、无锡的小福桂等数十人。

其中陈氏的得意门生杜宝林最有成就，他唱做俱佳，在杭州西湖边上摆场子连演近十年，名扬沪、江、浙。杜宝林的门生小如意传下了冯登云（艺名小吉利）、陈少璋（艺名小武林）、陈国庆、董得忠（艺名小九林）等，以下还有江观东、冯连荣（艺名小吉利）、冯连盛（艺名来吉利）、朱笑亭、田桂宝（艺名小凤林）、杨琴飞（艺名小宁波）、蔡警安（艺名小发财）等共八代。另一门系为活跃于苏州、无锡、常州的赵阿福（艺名天官赐），号称"天下第一卖糖"。赵氏为人正直豪爽，不畏强暴，急公好义，颇受当时"走江湖"的人们所尊敬。

在"小热昏"艺人中，出过不少"明星"，佼佼者有小如意、徐和其、俞笑飞等。小如意被誉为天才的"小热昏"演员，能说善唱，颇有造诣。俞笑飞，说唱俱佳，文化程度高，接受新事物快，新中国成立后任杭州杂艺社社长、杭州市曲联主任、浙江省曲联主任、全国曲联理事等职务。徐和其，在新中国成立后被选为上海市街头艺人改进协会主任委员、第一届文代会代表。

上海解放后的四五年间，"小热昏"艺人也翻身做了主人，社会地位提高了，艺人的积极性空前高涨。在上海市戏曲改进协会所属的各个协会中就有个街头艺人改进协会。在市人民政府的领导下，协会艺人不仅努力为观众演出，而且还积极参加大搞爱国卫生、除四害、预防麻疹、捐献飞机大炮等义务宣传或义演。"小热昏"艺人，还被选送进人民大舞台演出，受到两千多听众的欢迎。还有些"小热昏"艺人被评弹、滑稽界吸收而成为著名艺人。如被誉为弹词大家的张鉴庭就是唱"小热昏"出身；滑稽名艺人江笑笑、鲍乐乐、徐古董等，也是从"小热昏"转业去的。再如唱了三年"小热昏"的张文浩，后改说评话，很快成了最年轻的响档。

"小热昏"毕竟先天不足，艺人们文化低，跟不上形势发展的需要，以至于到60年代初就大多转业或退休了。但这种说唱艺术，仍不失为上海滩上的一朵小花。

清一色女伶的髦儿戏馆

顾忠慈

旧时上海滩的戏院里,一般都没有女伶,女角都是由男伶扮演。女伶则专门建了髦儿戏班。髦儿戏班中没有男伶,所有武生、大花脸、须生,都由女伶扮演。因为当时社会风气未开,认为男女混在一起演戏有伤风化,故严格禁止。

清代演戏的场子一般称为茶园,而髦儿戏不能在茶园演出,它有专门的演出戏院。清同治和光绪年间,在吉祥街(今江西南路)首先开出杏花楼髦儿戏馆。这条路因靠近城隍庙,为迎合善男信女进香的需要,路两旁开设了许多商店,有卖香烛、童帽、红漆藤枕、红呢毡的,还有徽帮面馆、茶楼、酒肆、粥店等。每当逢年过节,城外前往城隍庙进香的善男信女,常常在这里捎带一些吉祥之物,或停留饮茶小吃,或进髦儿戏馆看戏,故这一带市面繁荣,吉祥街路名亦由此产生。海上忘机客《洋泾居竹枝词》云:"吉祥街却不寻常,惟见行人站两旁。忽听一声锣鼓响,髦儿戏正闹头场。"

杏花楼髦儿戏馆热闹了一阵,到光绪十年(1884年)前后歇业。至光绪二十五至二十六年,髦儿戏复盛行,争奇斗胜,一时有七八家,但没过几年又纷纷关闭。至光绪末年,髦儿戏馆仅存四马路(今福州路)胡家宅的"群仙"一家,上座率颇高。《上海杂记》中记述当时的名角和演出剧目,有小菊仙《大报仇》、赛月娥《二进宫》、

吴友如画《巾帼须眉》

花四宝《义仆救主》、小彩仙《玉玲珑》、郭小娥《除三害》、小连香《雷阵》、左筱云《缝搭膊》、小蓉仙《大反南阳》、林凤仙《钓金龟》、小奎官《夜战马超》，等等。

这髦儿戏名称的由来，有各种说法。一说在清同治年间，上海有幼儿演京剧，以应堂会，开始有个叫李毛儿的"毛儿班"，故衍成"髦儿戏"之名。另一种说法见于王韬《瀛壖杂志》，他说的更为详尽："教坊演剧，俗呼为猫儿戏。相传扬州某女子擅场此艺，教女徒，率韶年稚齿、婴伊可怜，以小字猫儿，故得此名。"所以髦儿戏有各种叫法，叫"髦儿戏""猫儿戏""毛儿戏"的都有。再一种说法，说髦儿戏是从幼妓演艺而得名。旧上海对未破身的雏妓冠以"小先生""清倌人""时髦"等名，而对尚未达"时髦"年龄的幼妓则称为"髦儿"。有时妓院为摆排场以讨客人欢心，常邀请同行中尚在训练期

的"髦儿"集中为客人演出,即被叫作"髦儿戏"。这些"髦儿"中演艺较佳的,常会被戏班相中挖走,略加训练后参加剧团演出。这类幼女戏班遂被称为"髦儿戏"或"髦儿戏班"。而葛元煦《沪游杂记》则以为戏角中有纱帽方巾的角色,因女子扮演男子故名,寓有时髦之意。王韬说:"沪上北里,工此者数家。每当装束登场,戏锣初响,莺喉变徵,蝉鬓加冠,扑朔迷离,雌雄莫辨,淋漓酣畅,合座倾倒。缠头之费,动之不赀,是亦销金之锅也。"颐安主人《上海市景词》云:"髦儿戏俏听人多,一阵笙箫一曲歌。风貌又佳音又脆,几疑月窟降仙娥。"

到民国以后,京剧逐渐开始由男女合演,最早开此风气的有咏仙茶园、叙乐茶园等。髦儿戏班的演员们也随之转到京剧等各个剧种。对于这种变化,一些守旧者看不顺眼,有个叫蒋著超的在《新上海竹枝词》中叹道:"我为众生无量悲,鼓吹新剧几新栽。如今男女合演者,敢是西洋学得来。"

评弹名家杨振雄访谈录

沈鸿鑫

杨振雄

我是在1962年认识评弹名家杨振雄先生的。当时我在上海戏剧学院读研究生,曾去上海人民评弹团实习,结识了蒋月泉、刘天韵、严雪亭、杨振雄、唐耿良、吴子安、吴宗锡、陈灵犀等前辈评弹名家。但与杨振雄先生有较多的交往,是在20世纪80年代。

当时我在撰写《周信芳传》,并打算写一组上海艺术家的传记文章。1986年6月,我开始采访杨振雄先生。那时,我们每周抽出半天时间,在南京西路上海评弹团团部二楼的一个会议室进行访谈。历时三个月,一共访谈了十来次,比较全面地了解了他的从艺生涯和许多不为人知的故事,而且得到许多教益。

学书为吃蛋炒饭

在访谈中,杨振雄向我讲述了他学说书和第一次上台的故事,

杨振雄（右）年轻时在电台播音

令我印象特别深刻。杨振雄的父亲杨斌奎师从赵筱卿（赵筱卿是杨斌奎的姑父，清代评弹"后四大名家"之一的赵湘洲的孙子），学唱"龙凤书"《大红袍》和《描金凤》。杨斌奎书艺很好，但因家庭负担沉重，生活拮据。他有三个儿子，他很想让他们个个上学，读书成才，却无能为力。一天，他带了杨振雄到对门鸿兴馆去吃什锦蛋炒饭，他问杨振雄："蛋炒饭好吃哦？"年幼的杨振雄说："好吃！"父亲便说："好吃，你就说书，说书就能每天吃上蛋炒饭，而且你的两个弟弟就能去读书。"就这样，杨振雄开始跟父亲学说书。

以前学评弹，总是先在正书上台前唱一支开篇，行话叫"插边花"；正式上台说书叫"破口"。杨振雄9岁给父亲"插边花"，唱父亲教他的俞调开篇，10岁第一次在凤鸣台书场"破口"。凤鸣书场设在新闸路上的一爿老式茶馆里，在楼上，大约可坐百来个听客。当时杨振雄人小，对上台说书有一种恐惧感，临去书场前，他对父亲说："我不去说书了，蛋炒饭不要吃了！"父亲说："牌子已经挂出去了，怎么能不去呢？不要怕，你不是开篇也唱过了吗？"他无奈被父亲苦苦逼着，只能去。在黄包车上，他坐在父亲膝盖上，一路想：最好此时这家书场被天火烧掉，这样他就不用说书了。黄包车拉到

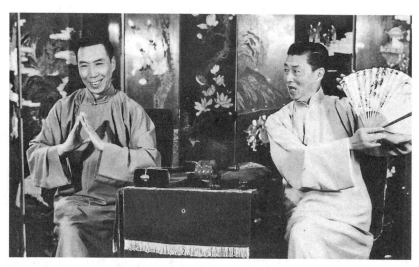

杨振雄（右）与杨振言的演出照

书场门口，只见书场门口挂着牌子，黑底白字写着：杨斌奎、杨振雄弹唱《描金凤》。杨振雄心里怦怦跳，走上楼梯时，腿都软了。来到台边，他还在一股劲地背书。这书台台阶很高，他跨也跨不上去，由堂倌把他抱了上去。这第一回书是《描金凤》中的"扫雪"。杨振雄上了台，慢慢定下心来，他起钱玉翠的角色，唱俞调，总算把这一回书说了下来，观众反映不错，状元台上的老听客说："这个小孩说唱规矩，以后可以出山的！"

数年一曲《长生殿》

杨振雄在码头上说书，栉风沐雨，颠沛流离，以致生病吐血，嗓子也倒了，只得在上海家中养病。不久，"八一三"事变爆发，日寇占领上海，租界沦为"孤岛"。杨振雄一边养病，一边锻炼身体。当时，上海八仙桥青年会早晨开体育馆，杨振雄就花六角钱买了一张月卡，每天天蒙蒙亮就到青年会底层体操班去做体操，练双杠、

吊环。体操班时间是6点到7点,有一天做完体操,他顺着小楼梯到了二楼的客厅,看到那儿有一个图书馆,就进去了。打这以后,杨振雄便如饥似渴地"泡"在图书馆里。

杨振雄读了不少关于唐朝历史的书后,浮想联翩:盛唐是中国历史上辉煌的时期,日本15次派遣唐使来中国,每次数百人。他们把中国先进的政治、经济、科技、军事、文化等方面的知识带回去,可是现在日本人却反过来侵略我们……中国有辉煌的历史,现在虽然国难当头,但只要振奋起来,国力是会强盛起来的!那些"落难公子中状元,私订终身后花园"之类的书目与现实离得太远了,自己能不能编说另一种使人振奋的书呢?

一天,他借了洪昇的传奇剧本《长生殿》来读,一下子就被它吸引住了。那天夜里,他在电车上听人说,如果把汉史、唐史编成评弹,那该多好啊!这句话对他触动很大:我何不把《长生殿》改编成弹词搬上书台呢?

杨振雄翻阅了大量的史籍,如《新唐书》《旧唐书》《渊鉴类函》,司马光的《资治通鉴》、范祖禹的《唐鉴》及诸多野史、诗文、笔记,想通过作品展现出盛唐的辉煌气象以及文人名士们的品格风采,所以他在作品中围绕李隆基、杨玉环的爱情主线,增写了李白、雷海青、李龟年、王维、贺知章等文人、艺术家的故事。他采

在唱评弹的杨振雄

取边写边演、"现吃现吐"的办法，先在江、浙、沪码头上演唱。如此经过三年多时间，杨振雄的《长生殿》在码头上已经有了一些名气，但他还不敢拿到上海的书台上露演。

有一天，他到新仙林书场听书，头档听完，第二档的先生却没有来。应听众邀请，他勉强上台说了一回《絮阁》。听众只风闻杨振雄在码头上说《长生殿》，但并未亲耳听过，现在一听觉得很新鲜。唐明皇、杨贵妃的唱调起得不错，高力士一段唱夹几句小嗓的"点绛唇"，表现高力士想骗贵妃，又怕被戳穿，一边说一边想鬼话，配以动作、眼神，唱得形神兼备，惟妙惟肖。这回书颇得好评，听众要求第二天连下去。事情也巧，新仙林这一节书也剩下不多几天了，第二档那位先生又不来了，这样杨振雄就代他说了几天。《长生殿》就是在这样偶然的情况下在上海书台上露了面，并得到听众的好评。紧接着沧州书场等几家场子的老板也来找杨振雄，要他接下一期的生意。

对此，杨振雄十分清醒地认识到，要说唱好《长生殿》这样的历史书，必须要有一定的文化修养。如果现在就做六七家书场、几家电台，钱可以赚很多，但《长生殿》就无法提高艺术水平了。他必须加紧学习历史知识，提高艺术修养，才能创作真正优秀的《长生殿》。于是，杨振雄经过考虑，决定只去一家书场，既可以维持生计，还可以腾出更多时间来读书，补习历史文化知识。

又经过几年的刻苦努力，杨振雄的《长生殿》在评弹艺术上日臻完善。他在书台上塑造的唐明皇、杨贵妃、李白、李龟年等艺术形象越来越生动感人。伴随着《长生殿》的编演，杨振雄典雅潇洒的艺术风格和独特的杨调流派唱腔也逐步形成了。

除此之外，杨振雄为了提高自己的艺术修养，还向刘海粟、申石伽等人学国画，向俞振飞学唱昆曲。他坚信，艺术是相通的。果然，这些艺术修养都为完善《长生殿》起到了重要作用。

杨振雄（右二）与俞振飞（右一）、徐凌云（左二）切磋艺术

辗转当涂访李白

1990年10月，首届中国曲艺节在南京举行，上海市曲协组团参加，由曲协主席吴宗锡先生带队，有姚慕双、周柏春、王汝刚、吴君玉、黄永生等名家的五个节目参演，除演出人员外，还有杨振雄、沈鸿鑫、周荣耀等人参加。我们这个代表团除了参加演出外，每天也一起活动，或观摩兄弟省市的演出，或学习讨论。杨振雄虽然已年逾古稀，但积极参加活动。他还不顾年迈，专程去安徽当涂寻访李白墓地，搜集有关资料。我怕他辗转搭乘长途汽车，身体吃不消，劝他不要去了。他告诉我，现在正在补写话本《长生殿》，要塑造好李白的形象，必须尽可能多地收集有关资料。

那天一早，他就穿上旅游鞋风尘仆仆地出发了，到了天黑才回来。我看他有些疲惫，但他很兴奋，说很有收获。杨先生为了《长生殿》，可称得上是呕心沥血了。原来洪昇的《长生殿》，写到李白只

有29个字,可是在杨先生的弹词和话本《长生殿》里,李白居于很重要的地位。为了塑造好李白的艺术形象,他通读了《李白全集》。他在刻画李白的形象时,也很有特色,凡是李白同别人周旋、与别人讲话,都以李白的诗句来作为对白。比如《醉吟》一回,唐明皇命李龟年召李白进宫,李龟年在一酒楼里找到李白,告诉他,唐明皇召你去。李白摇摇头,慢腾腾地答道:"我醉欲眠卿且去。"李龟年硬把他扶进宫,他却醉卧宫中,唐明皇用鲜鱼羹为他醒酒,他翻了一个身,醉眼惺忪地说:"君不见黄河之水天上来,奔流到海不复回……天生我材必有用,千金散尽还复来。"这里用的都是诗。在话本中,李白的篇幅更多,竟占到全书的四分之一。其中杨先生花了多少心血,是可以想见的了。

争写长恨百万言

1998年3月下旬,由上海市文化局主办的'98评弹艺术发展研讨会在上海图书馆举行,江、浙、沪评弹理论家、艺术家共80余人出席。我参与了筹备工作,并在会上宣读了论文《评弹发展史上的三次高潮及其启示》和《评弹艺术的魅力和活力》。杨振雄先生也参加了这次会议。我与杨先生同住在图安大酒店,他住在底楼,我住在二楼,朝夕相见。那时杨先生已经患病,但他依然每天坚持坐着轮椅来参加研讨,出席观摩。

会议期间,正值杨先生的话本小说《长生殿》由学林出版社出版。因为弹词《长生殿》演出一段时间后,曾一度中辍。特别是"文化大革命"中,杨振雄受到迫害,《长生殿》遭到批判,而且全部旧稿底本被查抄销毁。这使杨振雄联想到传奇《长生殿》的作者洪昇当年也因这部剧作被贬而溺水的惨剧,以及他留下的"可怜一曲长生殿,断送功名到白头"的悲愤诗句。

粉碎"四人帮"之后,杨振雄虽然年老多病,但对这部《长生殿》还是魂牵梦萦。他老骥伏枥,壮心不已,除了整理选演了《絮阁争宠》《太白醉吟》《咸阳献饭》等回目外,还重振笔墨,决心写作长篇话本小说《长生殿》。全书拟从唐中宗驾崩,李隆基登基写起,一直到安史之乱、马嵬坡埋玉为止。为此,他终日闭门谢客,伏案笔耕,可说是全身心投入。后来在写作过程中,由于过度劳累,杨先生突患脑出血昏厥倒地。幸得抢救及时,才转危为安。谁知接踵而来的是,刚整理而成的话本小说底稿40多页遭到人为散失,这使他心灵上又遭受一次沉重的打击。但是他仍不气馁,决心重写这部分散失的书稿。医生一再告诫:"刚从死亡线上拉回来,绝不能再执笔书写,否则第二次复发就难以挽回了!"然而杨先生决心已定:"抵拼减却十年寿,争写长恨百万言",一定要以有生之年写完全书。他以水滴石穿的毅力把40多页佚稿重新写出。医生也不得不感叹:"这是《长生殿》给了你精神的力量,创造了医学上的奇迹!"

《长生殿》话本小说在学林出版社及各方面的大力支持下,终于问世。此时杨先生已经病重,写字手已发抖,但他仍然在新作《长生殿》的扉页上亲笔题签后赠送给我。在上海图书馆举行首发式时,杨先生发表了感人肺腑的讲话。他把毕生精力奉献给自己钟爱的评弹事业的精神,感动了所有与会者。

但是,那一年时隔不久,即1998年的8月竟传来了杨振雄先生不幸去世的噩耗,令人痛惜不已。悲痛之余,我提笔撰写了《可怜一曲长生殿》一文,发表于《上海戏剧》杂志,以寄托我对杨振雄先生的怀念之情。

红线女师徒唱红上海滩

王若翰

一百年前，大批的广东籍移民纷纷来到上海，有的开店，有的打工，老乡帮老乡，抱团取暖，广东帮就这样形成了。广东人落户后，生活上就会有要求，既有物质的，也有精神的，广东文化也随之来到上海，于是广东大戏院就在上海应运而生。

位于当时上海虹口北四川路横浜桥南侧的广东大戏院（即群众影剧院的前身），建成于1928年，由广东人吴朝和投资兴建。大戏院建筑面积1 765平方米，钢筋混凝土的建筑结构承载了婉约柔美的粤剧文化，使其成为半个多世纪来虹口区的一道独特风景。广东大戏院的演出，在乡音乡调中诉说南国的人情世故，更在背井离乡者的心中激起阵阵浪花。台上艺术家的演唱与台下观众的掌声、喝彩声，一起成就了广东大戏院美妙的艺术盛景。当时有人在报纸上写戏评时特别指出："连年以来，粤剧盛行于沪滨，引起社会人士之竞观，究其所以有可观之价值，不仅布景之色色俱备，赏心悦目，且戏剧亦一气贯通，获窥全豹，此即受人欢迎之点也。"

说到粤剧，便不可不提及其中最受人瞩目的"坤班"表演。《申报》文章说："盖坤班所受妇女之欢迎，故戏院座位，十之八九为妇女。"坤班之所以受到女性观众的青睐，也并非偶然，《申报》指出：

四川北路上的广东大戏院

"男班之粤剧,好重实际,而不尚外貌,故对布景一层,不甚注意,且所编之戏剧,其曲调枯涩无味,故不投妇女之好;惟坤班戏剧中所用之布景,颇肯研究,剧情多取哀艳之类,曲调也以迎合妇女之性理为主。"可以说,粤剧坤班入驻上海滩,开辟了沪上曲艺形式的新纪元,同时也培养了一批以女性为主的特别受众。根据观众的喜好,粤剧表演者还总结出了吸引女性观众的三大法宝:布景、剧情、演员姿色。

广东人一向比较开放,也敢喝"头啖汤",并不以抛头露面、登台献艺为耻,这在客观上也为上海滩造就了一批广东籍的粤剧名伶。而提到名伶,很多上海"老克勒"便会首先想到"红线女"。

红线女

戏剧人生

有人评价:"近几十年来的粤剧,是现代粤剧史上的红线女时代。"客观来说,这个评价并不算过分,因为她的影响力已经超越了粤剧艺术的范围,成为岭南文化的一道动人风景。1958年,已经名震中外的红线女随师父马师曾来沪演出《关汉卿》等剧目。在《关汉卿》这出戏中,马师曾扮演关汉卿,红线女扮演朱帘秀,他们的表演感情真挚、非常动人。田汉曾在《菩萨蛮》词中赞叹:"马红妙计真奇绝,恼人一曲双飞蝶。"

马、红两人此次来沪演出,掀起了上海滩又一轮粤剧狂潮,当时多家报纸曾以《满城争说关汉卿》《一曲难忘蝶双飞》等为题,赞叹马、红两人的艺术成就。其经典唱段也在粤剧票友中被争相传唱,恰如今日乐坛之流行歌曲一般。

1968年,广东大戏院更名为群众影剧院。1982年,在河清海晏之后,这个老场子又响起了曲调婉约的南国之音。广东省粤剧团等国内知名艺术团体,再次争相登上这里的舞台。一段段耳熟能详的粤剧唱段恍如隔世般地再度唱起,令无数虹口的"老广东"仿佛又回到了昔日的广东大戏院,无不感慨万千。

共舞台的如烟往事

郁德明

共舞台的顶层就像迷宫一样

上海解放前后的几年间,我随父母住在共舞台。那时,他们都是共舞台京剧班的演员。

那时的共舞台让人眷恋,尤其是后台三楼的绳子间(即舞台上方升降布景的操作间)横贯舞台的天桥后边,挂满了舞台用的巨幅景片,一幅景片要三四个人才能拉动。共舞台顶层堆放的那些机关布景道具,就像迷宫似的令我流连忘返。楼顶的露台和大世界连体,有好几个篮球场那么大,我经常和剧团里的小伙伴到上面去翻跟斗玩。

二楼化妆间里,终年挥之不去淡淡的油彩香,闭上眼睛就会勾起梦想。每晚演出前,我都会站在化妆间门口的楼梯道边,一眼就能看见挂在大排衣架上的蟒、靠、褶、帔,琳琅满目。一楼上场门的右侧是王少楼的单人化妆间,左侧墙边,一排溜的刀枪剑戟、斧钺钩叉,五光十色。我恨不得一夜长大,能戴上盔帽、挂上髯口、扎上大靠,到台上去起霸、亮相。

上海解放后,共舞台京剧班更名为新华京剧团。当时,共舞台的机关布景,在上海京剧界领先一步,有很强的超前意识。该团有

1957年春节起在共舞台演出头本《封神榜》盛况空前的情形

一班绘景、制作、技置精英作为骨干力量。南市蓬莱电影院的斜对面有家红旗剧场,后改为该团的布景制作工场。那里也是我小时候经常带两个弟弟去玩的地方,很多神话剧的机关布景就在此诞生。如今拍电视剧用"威亚"很普遍,但那个年代,让人在舞台上飞檐走壁、上天入地还是一件很神秘的事,共舞台却做到了。

记得我8岁那年,演头本机关布景剧《封神榜》盛况空前,买票排队要通宵达旦,从共舞台大厅排到大世界门口。父亲每天兜里装了不少钱,都是左右邻居托他买票的钱。他也热心为大家办事,不过是"近水楼台先得月"罢了。

共舞台京剧班阵容强大:团长是享誉江南的麒老牌弟子、人称"江南一条腿"的文武老生王少楼,另有集编、导、演于一身,文武昆乱不挡的李瑞来任副团长,加上老生名家钱麟童、刘文魁、刘泽

明（擅演红生戏），文武老生王英武，青衣陈剑佩、田予倩、新桂秋（王少楼夫人），武生张遇春，名丑郭少亭等台柱。1957年后，有丑行大家韩金奎公子、余派老生韩锡麟、"正"字辈花脸施正泉、天津武生名家张世杰、旦角崔丽蓉夫妇、武旦赵健贞相继加盟，事业如日中天，演职人员最多达200余人。剧院新戏频出，并且走出上海，奔赴武汉、济南、天津、北京等地演出，所到之处都很受欢迎。"共舞台"让海派京剧在异地生根开花。

钱浩樑六岁就在共舞台练功

据父亲讲，曾在共舞台处过邻居的京剧名家钱浩樑，六岁就随麒派名家钱麟童刻苦练功。大冬天，皮肤黝黑的他光着膀子练功，从不叫苦。辛勤耕耘换来丰厚硕果，他进了上海戏校"正"字辈，后因戏校解散，他就随父亲练功演戏。正因为有了扎实的功底和演出实践基础，他后来又进入了北京的"京剧殿堂"——中国实验戏曲学校深造。60年代初，钱浩樑随实验京剧团来沪，他演出拿手长靠武生戏《伐子都》，轰动上海滩。闲暇时，钱浩樑还专程回共舞台探望前辈和老友，见了烧洗脸水的大胡子老王也会问候一声："王老师，您好！"老王感慨道："出去见过大世面，就是不一样。"

新华京剧团擅长编演机关布景连台本戏，如《封神榜》《西游记》《水泊梁山》《开天辟地》《薛刚闹花灯》《宏碧缘》《火烧红莲寺》《忠王李秀成》等，此外还编演了不少现代戏。我所看过的现代戏，有《双枪节振国》《黎明的河边》《唱戏的人》《飞夺泸定桥》等。

1964年，剧团为了参加华东现代京剧观摩演出，根据话剧改编了京剧《龙江颂》，李瑞来任导演，著名电影演员舒适任执行导演。当年的生产队党支部书记郑强由王少楼饰演，生产队长则由花脸施正泉扮演。恰恰也是这个戏，为施正泉日后去《智取威虎山》剧组

钱浩樑（左）在《野猪林》演出中

扮演李勇奇一角奠定了基础。

1964年至1965年间，京剧《龙江颂》正在上演。一天，父亲散戏后回家说："今天市领导陪同中央首长来看戏，剧场专门布置了保卫工作，舞台两边还有不少便衣警察。"那个年代，没有"版权"这一说，全凭"首长"一句话。此后，江青下令：由上海京剧院承担修改《龙江颂》的任务，停止新华京剧团的《龙江颂》演出。原来的党支部书记郑强改为女书记江水英，新华京剧团也就此"寿终正寝"。

剧团雄厚的家当，被支离破碎地分散到其他院团、文化宫、少年宫和学校等单位。

红卫兵闯进了共舞台

有一段时间，我和二弟看《红灯记》几乎场场不落。李玉和的扮演者，是毕业于杭州之江大学、票友下海的著名老生演员韩锡麟。由于第八场"刑场斗争"唱功繁重，他每次上场前有个习惯，总喜欢嚼一片紫萝卜润润嗓子，顺手塞一块给我。钱敏扮演的娇小水灵的小铁梅，可是我心中的偶像。我与二弟还有一个"顺路人情"，散戏后，把住在八仙桥和老西门的钱敏、殷莉莉（李奶奶扮演者）送到家。为此，这些演员们都很喜欢我和二弟，常常把观众送给他们的毛主席像章转送给我们。

那时我人虽小却很听话,叔叔、大爷们让办的事从没二话。一次他们在福州路、河南中路的市府大礼堂演《红灯记》,开演前,乐队武场的张小龙(上海京剧院已故著名鼓师张鑫海之侄)发现少带了一面低虎音大锣。眼看演出时间快到了,心急火燎的张老师找到我,让我以最快的速度跑回共舞台,到乐池响器箱里去拿。事关重大,我一听会耽误演出,便一路狂奔,大汗淋漓,忍着小肚子疼,气喘吁吁,终于在开锣前拿了回来。

韩锡麟剧照

1966年12月26日晚上,共舞台正在上演《红灯记》。当演到第五场"痛说革命家史"时,只听见乐队后面的窗户玻璃哗啦一声被砸碎了,一群穿着军装的红卫兵,从隔壁大世界翻窗户闯了进来。为首的是一男一女两个看上去还稚嫩的红卫兵小将,他们走到台中央大声宣布:停止演出!理由是:鉴于演员本身的思想没有改造好,就不可能宣传好毛泽东思想。他们一边说,一边还情绪激动地跺着脚,把地板跺

新华京剧团演出《红灯记》时的说明书

得嗵嗵响，当时台下的观众一片哗然。

其实几天前，这些红卫兵已两次想从正门翻过木栅栏冲进剧场，都被我们挡回去了。我们的观点是：演员可以在宣传毛泽东思想的同时，改造自己的思想。我们队伍"实力"也很强，有黄浦京剧团几个搞武行的，还有北京来沪串联的几个青年人，加上上海红卫兵若干人。谁知顾此失彼，光顾着守住剧场大门了，忘记乐池后面有扇窗户通往大世界。

"李玉和"改行卖套鞋

剧团歇业以后，大家都在单位、学校闹"革命"，渐渐失去了联系，从此再也没有见过钱敏。她与我同庚，比我大一个月，殷莉莉比我小两个月。儿时曾有过短暂的相处，事隔近半个世纪，即使见面也都不认得了。听说钱敏在少年宫培养下一代，生活很充实。

2005年，在上海京剧院名鼓师李朝贵老师的收徒仪式上，我见到了殷莉莉和她丈夫朱本杰。可是我认识她，她已不认识我了。我也不好意思上前打招呼，让她感到唐突，有在公众场合"套近乎"之嫌。到底是文艺工作者，看上去她还很年轻，略带丰韵的高挑身材，与年轻时相比，显得更成熟、更有气质。

干校"毕业"后，剧团的一些演员被分配到南市区财贸系统：著名武生张世杰改行当司机，名武生张遇春在老西门日夜商店当营业员卖鲜肉月饼。还有些人被分配到城隍庙：剧团台柱子、观音娘娘的专业户、青衣田予倩，在绿波廊饭店对门拐杖店当营业员；名丑许金福被分配到城隍庙人民路口的清真饭馆当服务员。师承陈秀华的余派老生韩锡麟，这位当年演唱李玉和的演员也不例外，在老西门乔家栅隔壁的一个套鞋店里卖套鞋。因离家近，我和二弟经常去店里看他，只见他嘴边上的白斑越来越大了，谈吐间，精神倒还

不错，嗓子还是那么有磁性，还是那么健谈，但不免会流露出些许无奈的情绪。另有一部分人被分配在黄陂路上的一家木器厂。这些变化，让我仿佛又看到了侯宝林、郭启儒的相声"金少山卖西瓜"的新版再现。

20世纪70年代后期，我在湖北工作时，偶尔在上海报纸上发现韩锡麟和钱敏、殷莉莉"祖孙三代"演出的戏码，知道他们都回上海京剧院重上舞台了，很为他们高兴。

40年后，我和韩锡麟的外甥女、资深张派票友杨伟君一起玩票。有一次她来我家闲聊，席间，我拿出1957年父亲在北京天安门前的石狮子边和韩锡麟、王少楼、新桂秋夫妇的合影照给她看。当她得知我与她舅舅那段往事后，双眼湿润，久久无语。

看王少楼的戏真过瘾

"文革"后的王少楼，失去了用武之地，褪去了昔日的光环。离开"五七干校"后，他被安排在戏校教戏，潜心培养下一代。看他的戏，我会亢奋。那时，演夜戏一般都要演到夜里11点半左右。我人小，听不懂大段的二黄唱腔，坚持不住容易犯困，我就跟父亲说："爸，闻太师（王少楼饰演）他出场晚，让我在长椅子上睡会，等他出场别忘了喊我。"父亲会心地笑着说："放心吧，错不了！"

王少楼饰演的闻太师、薛刚、卢俊义、殷郊、黄飞虎、白玉堂、姜子牙、文天祥、忠王李秀成、双枪节振国等古今人物，都给人留下深刻的印象。头本《封神榜》里，他和夫人新桂秋饰演的姜皇后有一场"母子"对手戏：昏君纣王的亲生子殷郊、殷洪（张遇春扮演）与母亲姜皇后遭受狐妖妲己的陷害，那生离死别、肝肠寸断的唱腔，催人泪下，让多少观众掩面而泣。电影《盖叫天的舞台艺术》中，也曾留下他扮演梁山好汉卢俊义的英雄形象。

王少楼在《长坂坡》中饰演赵云

那些年，我只要到共舞台给我爸送饭，就总会到共舞台对面的大光明照相馆的玻璃橱窗前，看王少楼饰演周瑜的大幅着色彩照，气宇轩昂，仪表堂堂，扮相一绝。我久久不愿离去，一些路人也总会在此驻足。2004年上海戏校50周年庆典画册上，我还看到王老先生教学生"八大锤"的身段示范照片。这样的老艺术家，值得我们永远怀念！

如今，共舞台又被重新装修后改为ET聚场，但早已不是当年风靡上海的"四大京剧舞台"之一了。

多年前，著名滑稽表演艺术家姚琪儿、沪上京剧资深票友张纪卿夫妇请我去共舞台看戏，姚老师还专门陪我到后台转了一圈，去寻找我儿时的印迹。看到化妆间被搬到了原舞台天幕后面堆布景的地方，舞台左侧原二楼的化妆间和三楼的绳子间早已被分离，另砌炉灶开了歌厅、录像厅。共舞台外观的建筑结构没变，而里面却再也找不到当年的痕迹了。门口台阶两边，当年人气最旺的剧照橱窗和进门大厅左侧的票务处都被拆除。时过境迁，昔日剧场门口天天能看到"客满"的大红水牌前人头攒动的红火场面已不复存在。往事依稀，恍如隔世，但它却深深地埋在我的记忆中。